FÉLIBIEN'S
Life of
POUSSIN

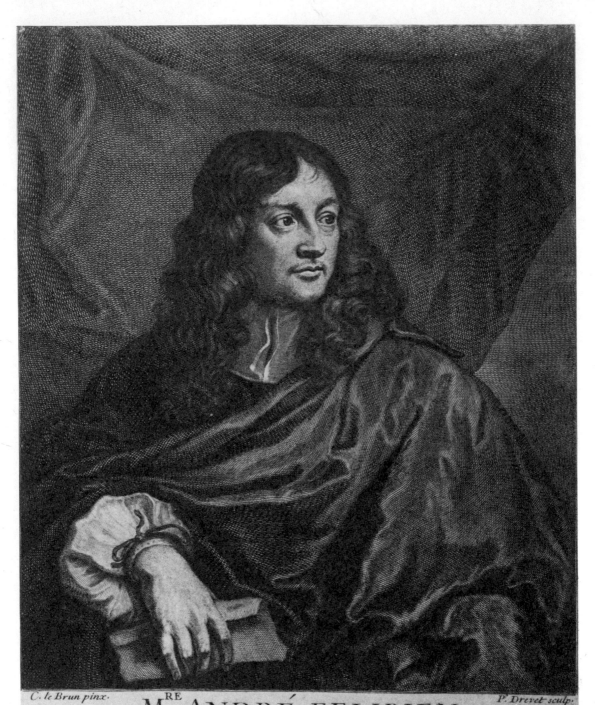

C. le Brun pinx. P. Drevet sculp.

M^{re} ANDRÉ FELIBIEN

Ecuyer S^r des Avaux et de Javercy Historiographe du Roy, Garde des
Antiques de S·M· de l'Academie Royale des Inscriptions &c· decedé
à Paris le 11· de Juin 1695· Agé de LXXVI· ans·

André Félibien.
Engraving by P. Drevet after portrait by Charles Le Brun

FÉLIBIEN'S
Life of
POUSSIN

Claire Pace

A. Zwemmer Ltd

First published 1981 by A. Zwemmer Ltd, 26 Litchfield Street,
London WC2

British Library Cataloguing in Publication Data

Pace, Claire
 Félibien's life of Poussin.
 1. Poussin, Nicolas
 2. Félibien', André. Imaginary conversations on
 the lives and work of outstanding painters,
 ancient and modern
 I. Title II. Félibien, André
 759.4 ND553.P8
 ISBN 0-302-00542-0

Designed by Charlton/Szyszkowski
Filmset and printed in Great Britain by BAS Printers Limited,
Over Wallop, Hampshire

Contents

List of Plates

Author's Notes

I have based my book on the 1725 edition of Félibien's text, since that is the one to which references are made in Professor Anthony Blunt's monograph on Poussin. The differences between the 1725 text and that of 1685–88 are negligible, consisting merely of typographical errors and not changes of sense.

All references in the footnotes to 'Cat.' are to the Catalogue volume of Blunt's book.

Note on translations of principal texts and editions used

I have given the original Italian text of the 1672 edition of Bellori's *Vite*, together with a reference to Thuillier's edition. For Passeri, I have used Hess's edition (since there are considerable textual variations), again giving the Italian text. With Sandrart, however, where I felt the original German would be more difficult to follow, I have given a translation (kindly provided by the late Elsa Scheerer); page references are to Peltzer's 1925 edition of the German text.

Acknowledgements

My greatest debt is to Professor Anthony Blunt, who first suggested that I should edit Félibien's text, and who most generously allowed me to consult his Fellowship Dissertation on French and Italian artistic theory, 1500–1700, composed in 1931–32 (part has since been published as *Artistic Theory in Italy*, Oxford, 1940). The section of my Introduction concerning Félibien's critical theories owes much to this brilliantly lucid analysis. The section on Félibien's role in the controversy over 'le dessein' and 'le coloris' is indebted to the meticulous work of Bernard Teyssèdre.

I must also thank Professor Michael Jaffé and the Governors of the Leverhulme Foundation, who by awarding me a Fellowship at Clare Hall, Cambridge, 1970–72, afforded me the opportunity of completing much of the work.

Thanks are due to Dr Michael Clanchy, of the University of Glasgow, for his comments on an earlier draft of the Introduction, and I am grateful also to the following for their help in elucidating specific points: Dr I. L. Campbell, Mr Henry Chalk, Dr Nicholas Fisher, Miss Jennifer Fletcher, Mt Martin Kemp, Dr Michael Lapidge, Dr Jennifer Montagu, Mr Nicholas Turner.

I am grateful also to the University of Glasgow for contributing a grant towards travel expenses during the summer of 1973. Thanks are due to Marcia Gordon, Margaret Millar, and Tania Maclaren for typing a complicated manuscript, and to Desmond Zwemmer for the trouble he has taken in editing it.

Part One

Poussin—His contemporary critics and biographers

Biography and the artist : the case of Poussin

To write the biography of an artist is a delicate matter, and one beset with ambiguities. Above all, there is the crucial question of the balance between the artist's work and his life, as well as between the various parts of both. How much attention should be paid to each, in relation to the other? Is the life a parallel to, a reflection of, the work? Is the work an embodiment of the life? To what extent do they interpenetrate and enrich each other? Such questions as these confront the biographer. And—as with all forms of biography—there is the problem of selection: the choice of events in the artist's life, or of particular works to be discussed, and the omission of others. This choice in itself implies certain criteria of judgement, certain expectations, in the writer of the biography, and thus introduces a strongly subjective element, though these criteria must themselves be viewed in an objectively-historical context. So in studying the biography of an artist we must attend to his biographer and see him also in his appropriate setting. The image of the artist presented to us depends on the adjustment and focus of the lens through which we view him.

There will be tension, if not polarity, between the critic passing judgement (even if only implicitly, by including or excluding a particular work for discussion) and the quasi-scientific narrator, concerned primarily to establish the accuracy of facts or the correct date of an event. Every writer about an artist is, of necessity, to some extent also a critic of his work, but the extent to which he adopts this role, or even considers it consciously, varies. It is determined not merely by the writer's own personal predilections, but also by his official and social roles, his 'place' in the world, so to speak, and his relation to the orthodox current of opinion; thus there is a further balance between the individual judgement of the critic and the established conventions and criteria of his time. We must, then, consider not only how the biographer views his subject, but also why he should have chosen to see him in that particular light.

With Poussin, the balance is especially fragile, and especially fascinating—partly perhaps because it reflects certain ambiguities in the artist himself. Poussin came to be revered, almost canonized, both during his lifetime and immediately afterwards, as the doyen of painters, the 'new Raphael', the 'Apelles of our century':[1] the embodiment, in fact, of the perfect painter, and of a correspondingly noble and virtuous way of life. Indeed, the nobility, the dignity and serenity are present, both in the work and also in the accounts of Poussin's way of life in later years, preserved for us by Bellori. But present also are strong elements of conflict, of struggle, of fear and tension—in addition to the romantic exuberance or quasi-baroque complexities of the early years—which persist throughout his career and are exemplified in the *Landscape with a man killed by a snake* and in the *Deluge*. The serenity is precious precisely because it is hard-won; the reminder of mortality stands even in Arcadia ('la felicità soggetta alla morte')[2] and a snake lurks in the most apparently calm of landscapes. Both aspects of his art, the stormy and the serene, are valid, and neither should be denied, just as the very human voice of a man in anguish may be distinguished, tersely and movingly, in some of the comments in the last letters of Poussin, the sage.[3]

This polarity is reflected in the disparity between the self-images Poussin himself created, between the dignified emblem of the 'painter of light and shade' depicted in the Pointel and Chantelou self-portraits,[4] and the *farouche* face of the British Museum drawing,[5] caught as it were unawares, oblivious of any grand role. Which is the true Poussin? Which most nearly describes the artist? Both, again, are valid; it is just this ambivalence, the presence of such tensions, which gives Poussin's work much of its force, and makes it on occasion so profoundly disturbing. For Poussin the 'peintre-philosophe', also, there is no real conflict between his roles of 'painter' and 'philosopher', though there may be a creative tension; they are mutually essential and complementary. Nor is there any contradiction between the suffering human being, with his 'main tremblante', and other bodily afflictions, and the detached, reflective observer of life; the essence lies in the resolution of such conflicts. Poussin's life was outwardly modest and well-ordered, at least in later life (the earlier years, of which we are relatively ignorant, were turbulent enough); the energy was channelled into his work, and the heroic conflicts found their true apotheosis there. Poussin has been compared, with acuity, to Corneille;[6] Racine would be an even more appropriate analogy, both for the laconic mastery of means, and for the intensity of the idea or emotion expressed by those means, enhanced by the very understatement.

2

Poussin's biographers in relation to seventeenth-century art theory

The image of Poussin in his own time, and shortly after his death, was an austere and noble one; he came to be seen as 'the Raphael of our century'[1] the embodiment of artistic virtue, and the only artist to equal the achievements of the Ancients. Different stages of this process of canonization, of the crystallization of this image, are singled out by Poussin's four most important early biographers: Sandrart, Passeri, Bellori, and Félibien. All of them knew Poussin personally, at some stage of his career, and each with his particular focus emphasizes different aspects of his life and work. It is this that makes a comparative study of their writings of especial interest. The different images of Poussin that emerge, together making up a composite picture which we may assume to be not far from the truth, are in each case determined not merely by the writer's personal knowlege of the artist but also by his view of Poussin in relation to other artists and his preconceptions as to the proper nature of art-historical writing.

Just as these writers saw Poussin in his context, as part of a pattern—the apex of a process of development—so also must we attempt to view their asumptions in perspective, and to gauge at least approximately their place in the constellation of seventeenth-century critical writing. A discussion of the ways in which contemporary writers saw Poussin in particular involves some consideration of the way these writers viewed the development of other painters, of the art itself, and also of the practice of writing art history; it borders, that is, both on more general critical issues and on the historiography of art.

Seventeenth-century writers on art were especially and newly self-conscious of their role and its responsibilities; the writing of art history grew in parallel with the development of art theory. This was embodied to some extent in the formation of academies; the most significant were the Accademia di S. Luca (founded by Girolamo Muziano in 1577), the Académie de France à Rome (founded in 1666) and, perhaps most important for my present concern, the Académie Royale de Peinture et de Sculpture, founded in Paris in 1648.[2]

The influence of the academies on the development of art history was crucial. The founding of so many and such various institutions for imparting instruction in the theory or practice of the art of painting, and for promoting discussion of its underlying principles, led to a more sophisticated awareness of that art's origins, growth and complexities of development—so sophisticated, on occasion, that one may suspect that a role, or indeed a whole character, may have been superimposed upon an artist for the sake of the symmetry of the historical account, or the polemical argument implied by that account, rather than from any concern to elucidate the truth. This applies as much to descriptions of the work of Caravaggio or the Carracci as to those of paintings by Poussin. This, however, may be one of the hazards, and the peculiar fascinations, of any historical writing, supposedly so objective; it is precisely in disentangling the various subjectives that much of the interest resides.

*　　　*　　　*

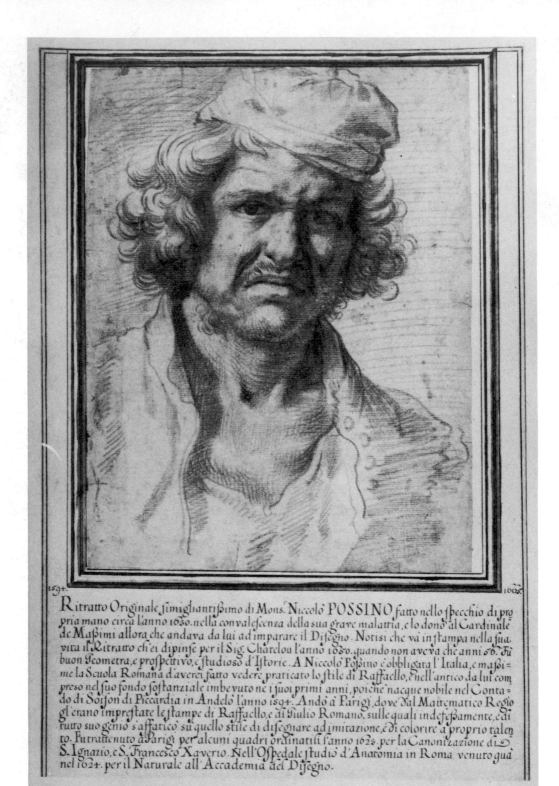

Ritratto Originale simigliantissimo di Mons. Niccolò POSSINO fatto nello specchio di propria mano circa l'anno 1630. nella convalescenza della sua grave malattia, e lo donò al Cardinale de Massimi allora che andava da lui ad imparare il Disegno. Notisi che va in stampa nella sua vita il Ritratto ch'ei dipinse per il Sig. Chatelou l'anno 1630. quando non aveva che anni 56. Fù buon Geometra, e prospettivo, e studioso d'Istorie. A Niccolò Possino è obbligata l'Italia, e massime la Scuola Romana d'averci fatto vedere praticato lo stile di Raffaello, e nell'antico da lui compreso nel suo fondo sostanziale imbevuto ne i suoi primi anni, poiche nacque nobile nel Contado di Soison di Piccardia in Andelò l'anno 1594. Andò à Parigi, dove dal Mattematico Regio gl'erano imprestate le stampe di Raffaello, e di Giulio Romano, sulle quali indefessamente, e di tutto suo genio s'affaticò su quello stile di disegnare ad imitazione, e di colorire a proprio talento. Fu rattenuto à Parigi per alcuni quadri ordinatili l'anno 1628. per la Canonizazione di S. Ignazio, e S. Francesco Xaverio. Nell'Ospedale studiò d'Anatomia in Roma venuto quà nel 1624. per il Naturale all'Accademia del Disegno.

1 Nicolas Poussin, *Self-Portrait*, c. 1630.
Red chalk, 375 × 250 cm. London, British Museum. (Reproduced by Courtesy of the Trustees of the British Museum).

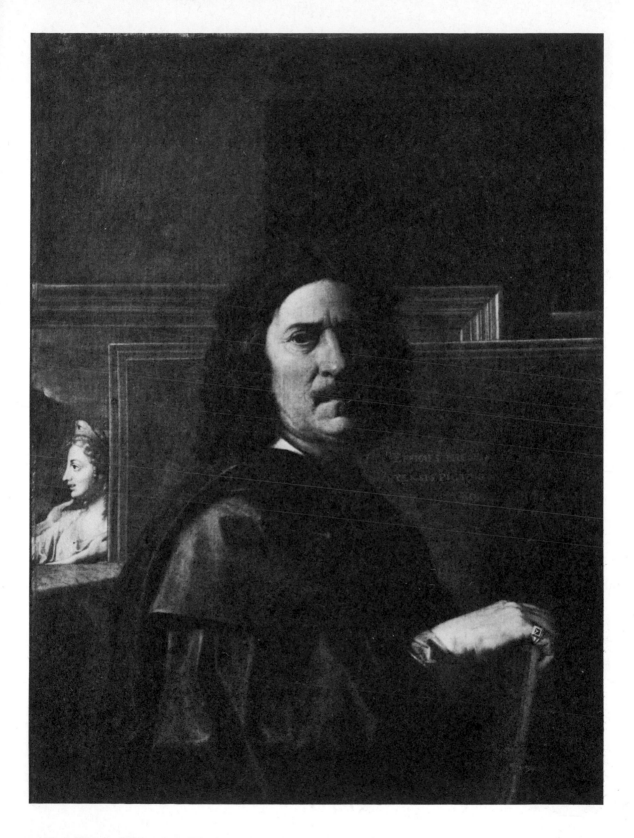

2　Nicolas Poussin, *Self-Portrait*, *c.* 1649–50.
Canvas, 98 × 74 cm. Paris, Musée du Louvre (Cat 2). (Cliché des Musées Nationaux).

The prototype to which seventeenth-century art historians felt obliged to refer or defer, at least implicitly, was Giorgio Vasari. His method in his *Vite*[3] of discussing artists through more or less brief biographies, interspersed with critical comments, and also his conception of a rise, decline, and fall in the history of art, were models for other writers. So too was his evident national, even chauvinistic bias; he writes very much as a Florentine. Thus Malvasia in his eulogy of the Bolognese, *Felsina Pittrice*[4] and Ridolfi[5] and Dolce,[6] in their *apologia* for the art of Venice, paid tribute to his example, even when criticizing it. Thus, too, the first Roman historian of the Baroque, Giovanni Baglione,[7] to whose work Bellori wrote a prefatory poem, consciously based his *Vite* on Vasari's work, referring in his own volume, published in 1642, to Vasari, and following the Florentine tradition of discussing only dead artists. His painstaking chronicle, which Bellori later criticized, covers the period 1574 to 1642, and is divided into five sections, based on the reigns of the Popes Gregory XIII, Sixtus V, Clement VIII, Paul V, and Urban VIII: an indication of the supremacy of Rome as an artistic centre and also of the strong regional bias of the writer—a factor often relevant to the artistic judgement of historians, and one especially important to Félibien.

Baglione, though so traditional in many respects, was representative, and prophetic, of a new trend in that he had literary pretensions and antiquary as well as a painter: a different *kind* of art historian, in that sense, even though his own version of art history was not especially original. In the sixteenth century writers on painting, attempting to construct and interpret a language of description, to provide an historical and narrative framework for their art and thereby to dignify it, had customarily been painters themselves (though with notable exceptions). Throughout the seventeenth century, the writing of art history becomes more and more the province of those whose professional allegiance lies elsewhere; increasingly the art historian is also the connoisseur.

Giulo Mancini was an historian whose profession was indeed far removed from painting: that of physician to Urban VIII. His professional preoccupations may, it has been suggested, account for some of his artistic preferences: a justification of Caravaggio, for example. Mancini's treatise, *Considerazioni sulla pittura*, begun probably around 1617–20, with later additions, was left in manuscript at his death in 1630, and has only recently been edited and published.[8] Perhaps for the first time, we have the connoisseur as critic—Mancini is constantly aware, for instance, of the art market—and also, significantly, the connoisseur of the critics. His detailed criticisms of Vasari exemplify the new self-awareness of writers on art.

Mancini's brief 'consideration' of Poussin, 'Monsù Pussino', probably added to his manuscript around 1627–8, is valuable in that it states that Poussin went to Venice, and moreover that his art was enriched by that experience. Thus Mancini's reference is quite free of the derogatory implications that 'Venetian colour' was later to acquire, especially in relation to Poussin. But the 'learned painter', of appropriately dignified appearance, is evident also at this early date:[9]

> 'E uomo . . . di aspetto et costume nobile, et, quello che importa assai, per l'erudition
> litterale è capace di qualsivoglia historia, favola o poesia per poterla poi, come felicemente,
> experimerla con il penuello . . .'

Joachim von Sandrart[10]—the only one of Poussin's biographers, apart from Mancini, who knew the artist at an early stage of his career—may perhaps be seen as a compromise between old and new kinds of art historian: a compromise that occasionally seems uneasy.

He was a practising painter; he was also deeply versed in antiquities, or at least enthusiastically interested in them, and a gentleman of sufficient means to erect a statue to Dürer at his own expense. Born in Frankfurt in 1606, he went to Prague at the age of fifteen to learn the engraving process from Gilles Sadeler (an early indication of his determined ambition), and was then apprenticed to the Caravaggist Honthorst in Utrecht. He stayed both in England, where he met encouragement from Charles I and Arundel, and in Venice, where he copied paintings by Titian and Veronese. He visited Bologna, Florence, and notably Rome, and was apparently held in high esteem. He lived in Rome from 1629 to 1635, and was in close touch with many artists, including Poussin and Claude. In his biography of Claude, he claims that he inspired Claude to paint from nature by his example. He visited Naples, Sicily, and Malta, and eventually returned to Germany, settling in Nuremberg in 1672. He died there in 1688.

Sandrart's most valuable achievement is not any one of his paintings but the massive work, *Teutsche Academie der Edlen Bau-Bild-und Mahlerey Künste*, published in two volumes in 1675–9; part was translated into Latin by Rhodius and published in two volumes in 1683. Only one section, part of the first volume, is in fact concerned with biographies of artists; the others range from studies of antiquities to a *viaggio di Roma*, and the second volume concludes with a translation from Ovid's *Metamorphoses* (taken from Van Mander). This gives some indication of Sandrart's encyclopaedic aspirations (a later version of the Renaissance idea of universal scholarship, or a symptom of the range considered appropriate to the connoisseur). The volume devoted to artists opens with a general introduction to the three arts chiefly derived from earlier sources such as Vasari, Serlio and Palladio, but including some original passages—for instance, an early appreciation of oriental art on pp. 100ff. The second part of this volume contains a number of engraved portraits, together with brief summaries of the lives of major artists from antiquity onwards. Sandrart's method is biographical and his style inelegant; his material is derivative when he is dealing with Italian artists. His work's great value, and his originality, lie in the personal recollections of, and judgements on, the work of contemporary artists.

Giovanni Battista Passeri belongs in a sense to the older tradition of art-historical writing, since he was himself a painter and a pupil of Domenichino (for whom he wrote the funeral oration in 1644). He was, however, both a priest and a poet, and therefore a *letterato* of a special kind. His collection of thirty-six *Vite* deals with artists who were active in Rome from 1641, when Baglione's work stopped, until 1673, though it was not actually published until 1773. Jacob Hess analyses the complicated history of the manuscripts in the introduction to his edition, describing how Passeri began by modelling his method on that of Baglione, presenting a history of an annalistic and inclusive kind;[11] as the work progressed, the character and scope of the biographies were modified, probably under Bellori's influence: Passeri's method became more selective, and the *Vite* were subjected to a more stringent theoretical framework.

For example, at first the overall framework was constructed according to pontificates, and the biography of Domenichino was not included because it had appeared in Baglione's work. Later this biography became the apex of the work, and the framework was planned according to decades. Indeed the title page of the manuscript of 1679 eradicates the tribute to Baglione which had appeared on earlier drafts. It is thus clear, as Hess indicates, that the work had early origins, long before Bellori's volume appeared:— in the second draft of the 'Proemium' (1678) Passeri wrote: 'Ho in questo impiego consumato ventidue anni', and in the biography of Andrea Camassei, Passeri refers

to Baglione's Life of Domenichino, rather than to that of Bellori. Later, Bellori's influence is clear; for example, in the dedication to Louis XIV, which may well have been prompted by Bellori's speech of 1677 to the Académie de France à Rome.

Though such modifications lend more coherence to the collection as a whole, Passeri's bias is still far from being as abstract and theoretical as that of Bellori, and strong traces of his original approach remain—for instance, in the somewhat miscellaneous, almost random, list of artists he includes, and also in the quantity of personal anecdotes. It is this especially which gives an individual flavour to his account. As his eighteenth-century editor Bianconi wrote: 'Ebbe molta vivacità nello scrivere e forse eguale ingegno', and the same editor singled out 'i fatti pittorici e gli anecdoti quali al mio giudizio formano il migliore di quest' opera'.[12] Passeri's general affiliations were to the classicist—idealist faction (appropriate to a friend of Domenichino) and his animus against Bernini has the air of a *parti pris*, but one feels that it is more a matter of emotional allegiance than of very stringent theoretical principle.

Passeri's aesthetic is elusive, and can scarcely be subjected to precise formulation, but among its characteristics is an emphasis on originality, or the uniqueness of personality, exemplified by a stress on the artist's temperament, and on the way this is moulded by chance and by fortune: the references to the zodiac are significant. Such an emphasis lends Passeri's judgements a flexibility that is absent from a more stringent aesthetic; this flexibility is apparent, for instance, in his ready acceptance of various 'lower' genres, such as landscape painting.

Passeri was, as we have seen, influenced by the more rigorous and selective judgements of Bellori; I shall now consider Bellori's general critical stance in some detail, since, apart from being, with Félibien, Poussin's most important biographer, he was also the most influential critic of the seventeenth century.

Bellori was born in 1613 and died in 1691; thus, like Bernini,—who represented the opposite pole and to whom he was apparently unconciliatory—his activity spanned most of the seventeenth century. He was *par excellence* the antiquarian turned art historian: he was in fact librarian and antiquary to Queen Christina of Sweden when she was in Rome, and the papal antiquary under Clement IX. He was the *protégé* of the writer, antiquary, and art collector Angeloni, who in turn was a friend of Domenichino and Agucchi; the latter's treatise on painting anticipates in important respects some of Bellori's ideas, and his description of Annibale's *Venere dormiente* was possibly one of the prototypes for Bellori's own descriptive method. Bellori himself formed a considerable collection: chiefly of antique medals, antiquities, drawings, and prints. The collection, it should be noted, included drawings by Annibale Carracci and Carlo Maratta. It exemplifies in concrete form Bellori's own taste, corroborating the theoretical principles enunciated with such authority in his writings.

His authoritative tone derives from a position of actual authority in the official artistic hierarchy of Rome, represented by the Accademia de San Luca. It is uncertain when Bellori was admitted, but from 1662 to 1679 he was present at nearly all sessions, and in January 1666 he was elected Secretary; this appointment was renewed for 1669 to 1672. In January 1672 he was elected *rettore*; according to an early historian of the Accademia, Bellori's chief concern was to restore life to the discussions there.

In 1676 the Accademia was fused *pro forma* with the Académie de France à Rome; thus not only did Bellori's theoretical affiliations favour the classicism of French art, but his actual contacts, both official and personal, with French attitudes and French circles were extremely close. (It is probable, too, that the more stringent didactic system of the

Académie de France would be more congenial to his own ordered temperament than the apparently somewhat confused activities of the Accademia di S. Luca.) At the ceremony of amalgamation, Bellori delivered the official speech on 'Gli onori della pittura', giving a brief outline of the development of the art of painting from antiquity onwards, and closing with a fulsome tribute to Colbert.[13] The speech is devoid of the force and elegance of Bellori's customary literary style, though it is of interest as expressing in miniature, as it were, his total judgement—at least, his official judgement.

In 1689 Bellori's contacts with France were further strengthened, when he was made an honorary member of the Académie Royale de Peinture et de Sculpture in Paris, as 'peintre' and 'conseiller-amateur'—a significant conjunction. He had dedicated the *Vite* of 1672 to Colbert, who apparently subsidized the cost of publication, and his praise of Errard, the Director of the Académie de France à Rome, is emphatic. It has been conjectured that Errard may have designed the vignettes at the head of each biography in the *Vite*;[14] another authority states that those of the lives of Poussin and Annibale Carracci were signed by A. Clowet, who worked in Rome from 1664 to 1667, while the others were attributed in the next century to various young artists lodging in the Académie de France à Rome during the late 1670s—P. Simon, E. Baudet, C. I. Randon and G. Vallet.[15] Whichever conjecture is accepted, Bellori's connections with France, and particularly with the Académie de France à Rome were evidently very close, and his allegiance clear and crucial.

The *Vite* of 1672[16] (which were dedicated to Colbert) were by far the most important and influential of Bellori's writings, influencing his contemporaries and also succeeding generations of critics. Before the appearance of the volume, he had written a large number of antiquarian or descriptive works, notable the *Nota delli Musei*, published in 1664, a catalogue of ecclesiastical and private collections in Rome,[17] *Admiranda Romanarum antiquitatum* (with P. S. Bartoli), 1685 (? before 1692); *Le Pitture antiche del sepolcro de' Nasonii*, 1680 (with P. S. Bartoli); *Gli antichi sepolcri* (with P. S. Bartoli), 1697; *Descrizzione delle imagini dipinte da Rafaelle d'Urbino*, 1695. Bellori's interest in the antique has an indirect bearing on his view of Poussin; his cult of Raphael, however, is more immediately relevant to the *Vite*. It is, indeed, essential to his artistic theory as a whole, and influences his judgement of other artists (at least, it provides an implicit standard for judgement of those artists) and is especially relevant to his life of Poussin. Although his description of the Stanze—of which he was custodian, and which were being restored under the supervision of his friend Maratta—was not published until 1695, it must have been written before the *Vite*, in the 1660s, since Bellori refers to it in his Introduction as the prototype for his descriptive method,[18] and in September 1670 Bellori wrote to the Abbé Nicaise that he had finished his description of the Stanza della Segnatura.[19]

Poussin was hailed as 'the new Raphael'; we may pause to consider what this judgement implied. For Bellori, as for other seventeenth-century critics, Raphael represented the highest perfection in art, the ultimate in *bellezza*, uniting the virtues of all other artists, and excelling above all in *disegno*. Bellori's statement of faith is given in the Preface to his *Vite*; this is, in fact, under the title of 'L'Idea del pittore, dello scultore, e dell'architetto',[20] one of the only two surviving speeches given by Bellori to the Accademia. The gist of the *Idea* has been amply described, and the most cursory summary must now suffice. Briefly, it displays an 'empirical idealism' appropriate to a painter turned theoretician, bringing the almost mystical idealism of Mannerist writers into touch with actual studio practice, and reverting to the classical traditions of the Renaissance. The marriage of Platonic and Aristotelian modes of thought is not always an easy one;

Bellori uses the Platonic vocabulary, but there is an essential difference in his understanding of the concept of 'Idea' itself. While for Lomazzo and Zuccaro the Idea was of divine origin, Bellori adopts a more Aristotelian position: the artist himself forms an idea of perfect beauty, choosing the best aspects of what he sees before him, then in imagination constructing a perfect image: 'originata dalla natura supera l'origine e fassi originale dell'arte . . .'[21] Again, '. . . tutte le cose perfettionate dall'arte e dall'ingegno humano hanno principio dalla Natura istessa, da cui deriva la vera idea . . .'[22] This perfect combination of art and nature is to be perceived in the remains of classical art, and especially in the work of Raphael, 'il gran maestro di coloro che sanno . . .'[23]

It is no accident that Bellori's testament of faith should precede his volume of biographies, for the principles it enunciates are those which emphatically govern his choice of artists, and also those aspects of their art which he chooses to discuss. Most notably, it is the first time that such a stringent selection has been determined by personal preference, though his preference may in turn be determined by theory. Thus Bellori writes equally as connoisseur and critic ('conseiller-amateur' in the title of the Académie Royale) and as historian or theoretician. He writes also with a didactic purpose, albeit an aristocratically aloof one; again, the link with Errard is significant. There is a parallel between the concept of the artist working by precept in painting, and the author writing by precept in history; Bellori is putting into practice Mascardi's aim of 'animating the dead'.[24]

In his Preface 'To the Reader' in the *Vite*, Bellori explicitly condemns writers such as Baglione for lack of selection, considering them to be as much in error in this respect as was Vasari in his excessively Florentine bias:[25]

> 'Quelli stessi che riprendono, Giorgio Vasari per havere accumulato, e con eccessive lodi, inalzato li Fiorentini, e Toscani, cadono anch' essi nell'errore medesimo, proponendone altrettanto numero . . .'

The notion of selection is of paramount importance, just as the perfect artist, also, must select from the natural forms he sees to form an image of ideal beauty. But the selection must be judicious, even pure; there are definite moral overtones:[26]

> '. . . alcuni meritano riprensione, mentre ponendosi a scrivere per elettione, invece di scegliere esempj honorati . . . eleggono anzi soggetti humili, e vulgari . . .'

Behind Bellori's own choice, of a dozen artists, is the weight of the traditional sense of a progress, high point, and decline in the history of art; this is surely derived from Vasari, despite Bellori's condemnation of Vasari's prejudices and methods. The concept became inescapable; the postulate that Raphael represented the summit of perfection itself implied that any further development must of necessity be a falling away from that perfection. The intimation of unease and dissatisfaction at this falling-away is a pervasive one, amounting at times to moral outrage.

The chief representatives of the decline from the summit of Raphaelesque perfection were held to be the Cavaliere d'Arpino, as the exponent of Mannerism, and Caravaggio, seen as the embodiment of extreme naturalism; they were the scapegoats for this decline in diametrically opposite ways. The arguments against both factions assume at times a quasi-religious vehemence more appropriate to ecclesiastical dispute. (Indeed, the whole debate is pervaded by an intensity of moral, as well as artistic fervour). The only solution to this extreme dilemma was to postulate a saviour—as it were, a reincarnation of

Raphael—who would rescue the art of painting from its dangerously fallen state.

For Bellori, as for others, Annibale Carracci 'un elevatissimo ingegno' (and, later, Poussin) is seen as fulfilling this role. He is accompanied by a few chosen disciples:[27]

> '. . . se bene li nostri secoli dopo la caduta delle buone Arti, hanno conseguito fama nella Pittura, contuttociò rarissimi sono li buoni pittori che ottenghino alcune parti eminenti, non dico di quella ultima perfezione che più in Rafaelle s'ammira . . .'

The few elect are, first, Annibale himself; Agostino Carracci; the architect Domenico Fontana; Federico Baroccio; Caravaggio (whose historical importance Bellori allows); Rubens; Van Dyck; Duquesnoy; Domenichino; Lanfranco; Algardi; and finally—to perfect the work as Annibale had initiated it—Nicolas Poussin, whose biography provides the apex to the volume for Bellori (as it was to do for Félibien also).

Bellori's choice reflects not merely personal judgement but also the importance of Rome as an international artistic centre. It has been suggested that the cultural grouping—first Roman-Bolognese, with the Carracci and Poussin, second, Franco-Flemish, again with Poussin at the apex—expresses a homage to France which may represent the price paid for Colbert's support of the publication of the *Vite*.[28] One important criterion, as Battisti has observed, for gauging Bellori's estimate of the relative importance of the artists included is the number of pages allotted to each: Poussin is among the most important, being allowed 55 pages, compared with 71 to Domenichino and 79 to Annibale; after these in significance come Agostino Carracci with 28 pages, Barocci with 27, Rubens with 27, Lanfranco 17, Caravaggio 15, and Van Dyck 11 pages. Another indication of a painter's relative importance in Bellori's opinion is the number of headed descriptions of paintings incorporated in the biography; the number in the Life of Poussin exceeds thirty.

The engraved emblems at the head of each biography in the *Vite* are also indicative of the special qualities which Bellori assumes the artist to possess; he is seen as the exemplar of a particular virtue or ability. Thus Domenichino is represented by 'Conceptus'; Agostino by 'Muta poesis'; Van Dyck by 'Imitatio sapiens'; Lanfranco by 'Natura', and Caravaggio by 'Praxis'. (The biography of Poussin is preceded by a vignette of a female figure with an inscription 'Lumen et umbra'). There is a prevalence of painters over architects or sculptors—nine out of twelve; we should recall that Bellori himself studied painting with Domenichino in 1634, and is thought to have painted landscapes.

The biographies are prefaced and concluded with two theoretical passages, each balancing the other; the lecture on 'L'Idea' established the premises of Bellori's argument and sets the prevailing tone, while Poussin's 'Notes on painting', printed by Bellori at the end of his biography of the artist, provide a supreme consummation both of his life of Poussin and of his own artistic judgements, embodied in the *Vite*. It is significant that Poussin's 'Notes' show a marked affinity with Bellori's ideas; probably he chose to emphasize those most in conformity with his theories, or Poussin may have been influenced by Bellori in his formulation. In any case, their inclusion as a kind of coda to the *Vite* reinforced the point that Poussin was of prime significance in Bellori's conception of artistic excellence, and closely linked with his profound reverence for Raphael.

Each of the four biographers had his own image of Poussin, to some extent formed, if not in his own image, in that of the ideal painter according to his personal preconceptions; each emphasized the aspects of Poussin's work which accord with that particular mould.

We cannot know which version of his portait Poussin himself would have preferred, except by judging from his own self-portraits. Thereby we may infer that his own conception of himself was modified throughout the years, and that his official *persona* at least, as embodied in the Pointel and Chantelou self-portraits, corresponded most closely to Bellori's version. The letters, though, stress a different aspect: that of the shrewd Norman, tenacious and enduring, terse if not dour in expression, strong in courage as in loyalty. This aspect, which complements that of the 'peintre-philosophe' is one which perhaps none of the biographers fully captures.

It is remarkable, incidentally, that Poussin mentions none of his biographers in his letters (though Félibien includes one written to him by the artist); this is, perhaps, because he is deeply concerned with his art, in both its theoretical and practical aspects, and not with his reputation.[29] It is a mark of his integrity that he does not deign to discuss his own 'fortune', though he is certainly concerned that his work should have due recognition. It is indeed true that ultimately Poussin lives in his own works as a great artist must, and the key to his personality exists there, since it is the works that give the life significance. But, to a far greater extent than with most artists, Poussin's life, and especially his *vie intérieure*, his intellectual development, is essentially and crucially linked with his work; a discussion of his paintings cannot be separated from a consideration of his intellectual preoccupations. Of the four early writers who attempted to provide an analysis of, and commentary to, the achievement of this great 'eagle'[30] it is André Félibien who, in my view, despite certain errors of emphasis and certain *lacunae*, is the most persuasive and sympathetic guide to the work, as to the life.

3

The four biographers of Poussin:
the present state of questions

I have chosen to concentrate on the biography by Félibien, in presenting an edition of his text, for several reasons. First, it is by far the longest of the four under discussion: it comprises around 32,400 words, in comparison with 20,000 for Bellori: *c.* 5,500 for Passeri and *c.* 1,000 for Sandrart. Second, its intrinsic interest, which is considerable, both from a theoretical and from an historical point of view, has been neglected. There have been good, or at least adequate, editions of the other three biographies: Sandrart's text was edited by Peltzer in 1925,[1] and the biography of Poussin is also printed by Thuillier, with annotations, in the *Actes de Colloque Poussin*.[2] Passeri's text has appeared in Hess's magisterial edition while Bellori's biography has recently been most scrupulously edited by Thuillier.[3] It seemed otiose to plough again this well-tilled ground, and Félibien's biography remained the obvious *lacuna*. But I have tried to bear in mind throughout the necessity of constant attention to the other three biographies (especially to that of Bellori, the *ur*-text) and to see Félibien's text in relation to them, as well as to his own writings, thus forming some impression of the chief divergences and similarities. It is with this intention that I wish now to examine the texts of Sandrart, Passeri and Bellori; some study of their biographies of Poussin may illuminate not merely the artist's life and achievement, but also Félibien's biography itself.

Bellori's text, above all, is significant here, and it is worth considering the relationship of the eighth *Entretien*, in which Félibien's biography appeared, to Bellori's *Vite*. I have attempted to analyse specific and detailed points of divergence and of similarity in the footnotes to the actual text of the *Entretien*. Certain general patterns, however, emerge, which may be defined here. Bellori's general theoretical affiliation to France has been mentioned; there are a number of more specific links with Félibien himself. We know, for instance, that Félibien owned a copy of Bellori's *Vite*, now in the Louvre,[4] in which certain passages have been underlined; conversely, Bellori's inventory, now in the Archivio di Stato, in Rome,[5] reveals that he owned a large number of French books, in particular one which might, by its title, be Félibien's early work, *Noms des peintres*.[6] Félibien, again, refers to Bellori in writing to the Abbé Nicaise, who was a correspondent of both writers.[7] Although a study of the manuscript journal of Félibien's stay in Rome has not as yet revealed any mention of Bellori's name, they moved in similar circles and had many common acquaintances, though Félibien's sojourn in Rome was relatively brief.[8]

In general, Bellori must have been Félibien's source for much of the biographical material, especially for that relating to the painter's early years (the fact that he owned a copy of the *Vite*, and evidently read it with attention is itself witness to that). The first section of the eighth *Entretien* follows Bellori's text fairly closely. Later, however, it diverges widely—not so much in the actual facts given, as in the general bias, and the range of questions it discusses; it becomes, in fact a quite different document to the memory of Poussin. Félibien almost, as it were, conducts a *conférence* within the limits of a narrative and critical framework. His study is at once more inclusive and more excursive: more open to questions of controversy and also more catholic in the aspects of Poussin's work which it discusses.

The patriotic bias of each author is also of great importance—implicitly, if not explicitly stated; Bellori, despite his francophile gestures and genuine bias towards French modes of thought, is supremely and imperially Roman, presenting Poussin as the successor to Annibale in the line of true worth, whereas Félibien is more concerned to celebrate Poussin as 'the French Raphael' and to reclaim the artist for France. Both, though, assert that Raphael is the artist's spiritual ancestor.

Again, Bellori, in his role as arbiter of taste, may be said to be more dogmatic, more abstract and 'ideal' in the philosophic sense; he sees Poussin, one might say, as the embodiment of the virtues expressed and defined in his lecture on 'L'Idea' (which was printed as preface to the *Vite*). Félibien, in a sense, offers the painter as a subject for debate, in the spirit of the Académie (though the Académie's actual debates may have had entirely dogmatic conclusions) and is correspondingly more flexible in his approach. Félibien also includes much more, and more varied, material: the actual bulk of his biography is thus much greater. For instance, he makes a more extensive use of the artist's correspondence—indeed, the text of many of Poussin's letters exists only in his version, and there is one letter to Félibien himself,[9] the authenticity of which, in view of the biographer's general veracity, we have no reason to suspect. Further, he actually includes the text of a whole *Conférence* as part of his narration, which gives some indication of the spirit in which he feels it should be approached.[10]

As regards the kinds of paintings singled out for discussion, Bellori is by far the more stringent and rigorous of the two; his emphatic anthropocentric bias allows only those compositions which show Poussin as the exponent of noble human actions. Félibien is more open and more catholic; he shows, for instance, a real interest in and sensitivity to Poussin's landscape paintings, which Bellori hardly mentions. Both Bellori and Félibien give some account of Poussin's way of life and working habits, but here again some difference can, I think be observed; Bellori presents the artist as an austere sage, *ordinatissimo* in way of life and in mode of thought and discourse, dispensing wisdom *de haut en bas* to his disciples. Félibien's description, while still reverential, is more down-to-earth, more personal (if only because of his extensive use of the correspondence); for example, he describes Poussin bringing back pieces of earth and stone to use as models into his studio, giving a more impromptu and informal impression of his methods.[11]

I have discussed the relationship of Félibien's text to that of Bellori in some detail since, apart from being the most important of the three others in its own right, Bellori's work is that which most clearly served Félibien as model. But, as I have indicated, I believe that it will be illuminating to consider briefly the biographies of Sandrart and Passeri, since these, by focussing on other aspects of Poussin's life and art, serve to clarify the distinguishing characteristics of Félibien's work. I shall now consider the four texts in the following order: (1) Sandrart; (2) Passeri; (3) Bellori; and finally, Félibien—an order not strictly chronological but in inverse order of importance, and I feel one of some logical consequence. I wish to consider Bellori's text in close relation to that of Félibien, and therefore propose to examine Passeri's biography before that of Bellori.

4

Sandrart

Sandrart's account of Poussin, contained in the first volume of the *Teutsche Academie der Edlen Bau-Bild-und Mahlerey-Künst*, discussed earlier, is of interest primarily because he is the only one of Poussin's biographers, discounting Mancini, who knew the artist in his early years, around 1630, before he reached the highest, or even the mid-point of his high seriousness. Sandrart's account is occasionally in error—for example, he gives the wrong date, 1622, for Poussin's arrival in Rome—and it is not always precise in its reference to paintings. It is, however, refreshingly original in its emphasis on the painter's early works, thus giving an unorthodox perspective on Poussin's achievement. The list of paintings he gives includes few of later date than 1636, and he refers to paintings not specified by either Bellori or Félibien.

Sandrart is exceptional, also, in linking Poussin's name with the Vouet circle—first with Mellin, then with the Caravaggist Valentin. Sandrart himself trained under a follower of Caravaggio, Honthorst—a fact of some significance in his appreciation. He gives very high praise to Valentin (and his biography of Poussin follows that of Mellin), describing at length the controversy over the rival paintings hung in St Peter's. Valentin is allowed supremacy in 'Natürlichkeit, Stärke' and 'Erhebung des Colorits, Harmonia der Farben'[1] ('naturalism, strength, and intensity and harmony of colour') while Poussin's *St Erasmus* is acknowledged to excel in 'Passionen, Affecten und der Invention' ('passion, the expression of emotion'—or 'expressive gesture'—and 'invention').[2] Thus Poussin's especial strengths are already clearly defined.

Sandrart opens his brief biography with this evaluative and comparative analysis, but is not inclined to give elaborate descriptions of Poussin's paintings; he merely names them, apparently at random, as they occur to him in retrospect—and much of the vagueness and inaccuracy of his account is explicable simply by the fact that it was written in old age, recalling events of forty years earlier. What chiefly interests him—and it is here that his testimony is of most value—is Poussin's actual technique. By far the most interesting section, which comprises about a quarter of the biography, is the description, clearly based on personal observation, of Poussin at work. In its allusions to Poussin's conviviality, it provides incidentally a corrective to the image of the solitary, reserved genius, again more applicable to the artist in his later years:[3]

> 'In his early years Poussin liked the company of us foreigners, and often came when he knew that I was meeting Duquesnoy, the sculptor, and Claude Lorraine, to discuss our activities, which was our custom. He enjoyed discussions, and always carried a notebook with him in which he noted down anything of use in the form of sketches or notes. When he planned a composition, he studied his notes carefully, and made a couple of rough sketches. Where histories were involved, he would arrange on a board, squared as if with paving stones, small wax figures in the nude, in attitudes according to the content of the story. These he covered with wet paper or thin silk sewn with thread, as appropriate, placed them at the right distance from the horizon, following which he sketched his composition in colour on canvas, referring to life while doing it, and leaving himself plenty of time . . .'

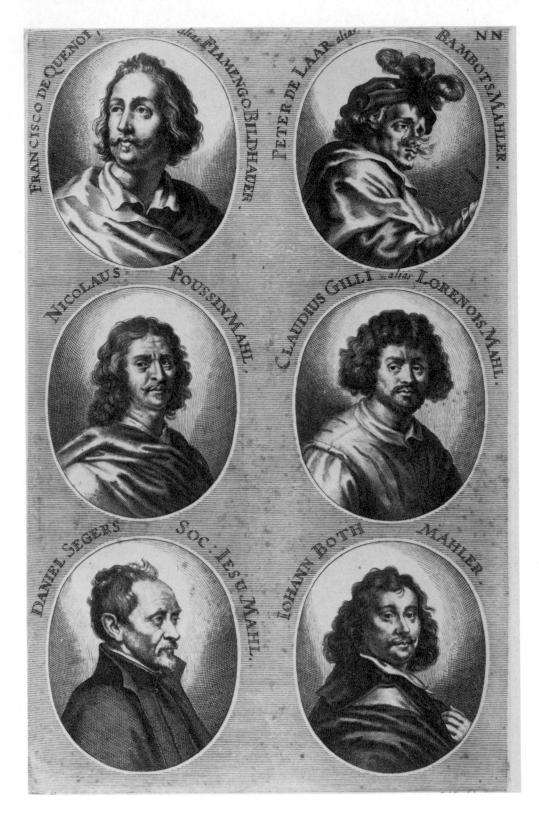

3 Engraving (by R. Collin after J. von Sandrart) of Poussin
and other artists, in Sandrart, *Teutsche Academie* . . ., 1675,
pl.NN (Courtesy Cambridge University Library)

None of Poussin's other early biographers describes his working method in such detail, though it has in fact been doubted whether these methods are applicable to all Poussin's compositions, or whether they would apply only to the more elaborate history paintings.[4] Both Bellori and Félibien refer to Poussin's habit of sketching out of doors,[5] and both biographers also briefly describes the modelling of wax figures,[6] but neither concentrates to this extent on the practical means used by the artist in planning his compositions. This detailed interest reflects Sandrart's direct involvement, as a practising painter himself.

His terse account ends with the customary dichotomy between *disegno* and *colore*, and is orthodox in seeing Raphael as the supreme exponent of the first and Titian that of the second. Here again, however, Sandrart is unorthodox, if not heretical, in praising Titian's supremacy in colouring flesh tints, with no derogatory implications, even implying that Poussin was at fault in following Raphael in this respect:[7]

> 'At first he Poussin followed Titian's colouring, but later he came under Raphael's influence to such a degree that he abandoned Titian's manner of colouring and gave himself over completely to that of Raphael (although Titian's painting of flesh was much nobler and better) . . .'

Sandrart's biography of Poussin is compressed and elliptic, sometimes to the point of incoherence, and devoid of any perceptible proportion or balance; it is not of any literary or formal distinction. Yet for two reasons especially it is important; first, for its immediate involvement with Poussin's stylistic qualities in his early years—the whole of the first page, weighing Poussin against Valentin, is preoccupied with Poussin's special attributes as a painter; second, the close observation of practical procedure. We have the constant sense of one painter watching another. It is in this respect, and not in any addition to our factual knowledge about Poussin's life (in fact Sandrart is subject to confusion in retrospect), nor in any discussion of theoretical points, that Sandrart's biography is of value.

5

Passeri

Passeri's biography of Poussin has a special value of a different kind. The qualities of flexibility and individuality which are characteristic of his aesthetic as a whole, discussed earlier, also colour his attitude to Poussin. Though it appears to be based factually, on the whole, on Bellori's account, and follows this fairly closely, it is different in emphasis, and stresses those aspects of his life and work which show Poussin as a human being and highlight his originality. Passeri's interest in the qualities of the individual temperament is immediately apparent in the opening:[1]

> 'Non si può negare che il Clima sotto il quale si nasce e la patria da cui si riporta l'origine cagiona influenza particolare di tempera all' ingegni che sotto il medesimo e nell'istessa quasi tutti ricevono un'uniforme qualità. Un cielo fa nascere più avantaggiosamente e ingegnosi, un altro di maggior sagacità, altrove si riporta industria, e diligenza nelle manuali operazioni, in qualche parte più accuratezza et economia nelli negozj, e sotto altra zona si nasce molto giudizioso e prudente nelle materie gravi di stato, et in altro luogo con perfette cognizioni delle buone discipline. Con questa diversità si rende curioso il Mondo, e si fa vedere la grandezza incompresa et infinita di Dio che del tutto è Creatore il quale ha voluto dispensare le sue grazie benche con particolarità communemente, e si è compiacciuto che ciascun angolo dell'universo ancorche remoto goda le sue prerogative.
> Quello di cui si favella è Nicolò il quale naque nella provincia della Francia . . .'

This passage sharply provides the frame of reference and the context which will link Poussin's biography with those of other artists and determine Passeri's bias in the relation of the biography. It may usefully be contrasted with Bellori's more formal and rhetorical opening, which is intended to place Poussin in the context of artistic development as a whole, and is concerned with the shift of cultural supremacy from Italy to France, and with relations between the two countries:[2]

> 'Quando nell'Italia, e in Roma Più fiorivano le belle arti del disegno nello studio di chiarissimi, & eccellentissimi Artefici; e la Pittura principalmente, quasi in sua stagione, era feconda d'opere e d'ingegni: perche ella da ogni parte restasse gloriosa, le Gratie amiche arrisero verso la Francia, la quale d'armi, e di lettere inclita, e fiorentissima, si rese anche illustre nella fama del pennello, contrastando con l'Italia il nome, e la lode di Nicolò Pussino, di cui l'una fù madre felice, l'altra maestra, e patria seconda . . .'

Passeri's concern with the individual temperament reappears frequently—linked occasionally with an interest in the influence of the stars; for example:[3]

> '. . . le stelle operano con disposizioni diverse . . .'
> '. . . il caso che bene spesso si accorda con la fortuna . . .'
> '. . . confessò più volte Nicolò che quel incontro fù fortunatissimo per lui . . .'

It surely accounts at least partly for Passeri's stress on Poussin's originality: he constantly singles out 'singolarità' as a desirable quality, and says of Poussin's style in the 1620's '. . . egli camminò sempre per una strada che in quel tempo non era practicata da

nessun' altro . . .'[4] It may also partly account for the inclusion of so many personal anecdotes and details about the artists life, omitted by Bellori, quite apart from Passeri's own pragmatic bias. For instance, he goes into greater detail about Poussin's debt incurred during his first attempt to reach Rome;[5] he is the only biographer to mention Poussin's quarrel with Roman soldiers because of his dress *alla francese*;[6] he is also the only one to specify that the illness from which Poussin suffered was *male di francia*.[7] He describes Poussin's marriage at the appropriate place in the narrative (whereas Bellori refers to it only briefly, in passing) and emphasizes that the financial security it provided also brought emotional and mental security:[8]

> '. . . quello che egli hebbe di dote gli servì di stabilirsi una casa . . . e firmarsi de mente, e di stato et attendere di proposito alle studiose applicazioni . . .'

Passeri mentions the presumptuous visit of the 'pronipote' during Poussin's last illness, which may have precipitated his death;[9] that is also omitted by Bellori, but referred to by Poussin himself.[10] Passeri gives more details both of that illness and of Poussin's funeral, at which he may conceivably have been present.[11] Incidentally, perhaps speaking as a priest, he stresses that Poussin was buried 'come perfetto . . . cattolico',[12] whereas Bellori is not so eloquent on this point. Again, Passeri refers to Poussin's will, which Bellori does not mention.[13] Thus it is the cluster of circumstantial details surrounding the painter, contributing to his particularity, which Passeri highlights; he is concerned far more than is Bellori with Poussin's individual existence.

This concern with the individual, the particular, influences Passeri's artistic judgement also, and contributes to its flexibility. He considers, for instance, that Marino's influence on Poussin was a positively beneficial one,[14] and his reference to the 'capriccioso aggiunto' has no derogatory implications; he claims that it contributed to 'arrichire i suoi componimenti'. He also commends the element of fantasy in Poussin's Louvre designs;[15] 'invenzioni cosi pellegrine . . .' and 'bizzarrie' are again approved. It is often as much for what they assume as for what they explicitly state that Passeri's comments on the paintings are remarkable; for instance, when describing Poussin's visits (with Duquesnoy) to copy the Titian *Bacchanals*, he declares:[16]

> 'Quello stile di far putti veniva stimato da loro piu simile al naturale, et ad imitazione, e nel gusto di quelli. Nicolò n'andava sempre modellando dal naturale perche egli si andò sempre esercitando in modellare di rilievo'

The emphasis is on 'al naturale', not on the fact of imitation, and Passeri in general places less emphasis on the imitation of antiquity than does Bellori; he omits, for instance, the latter's description of the measuring of the statue of Antinous.

Again, in describing Poussin's studies of anatomy, perspective, and architecture, he describes these studies as 'bisognoso al Pittore di lume, e di ombra',[17] thus he does not see Poussin as exclusively of the school of *disegno*, as other, more rigid critics did.[18] It is notable, too, that Passeri praises Poussin for his colour—perhaps because, with his emphasis on individual genius, he is free of the stereotype of Poussin as grand master of *disegno*, by implication disdainful of the virtues of *colore*. Thus, of the *Institution of the Eucharist*, after praising the subtle use of light ('con sommo arteficio di lume'), Passeri writes:[19]

'Le figure son maggiori del naturale, e così bene espresse nel moto, così accurate nel disegno, e con tale soavità, tenerezza, e maneggio di colore che per verità può chiamarsi un' opera di gran perfezione di stare a fronte e resistere ad ogni altra di qualunque altro gran Maestro . . .'

Poussin's handling of colour, specifically, is praised equally with his skill in *disegno* and the expression of emotion. Most notably, he includes praise of the landscapes, which Bellori's more rigorously anthropocentric aesthetic excludes:[20]

'Nel gusto di far paesi egli si rese singolare e nuovo; perche nella imitazione de' tronchi con quelle corteccie, interrompimenti di nodi nelle tinte, et altre verità mirabilmente espresse fu il primo che calpestasse questo giudizioso sentiero nello stile di frondeggiare, perche voleva che esprimessero nelle foglie la qualità dell'albero ch'egli voleva rappresentare . . .'

Again the stress is on Poussin's originality, and it is a mark of Passeri's relative freedom from orthodoxy that he praises Poussin as a pioneer in depicting individual species of foliage: this is a talent which Bellori did not deign to observe. It is remarkable that in describing the Pozzo version of the *Seven Sacraments* Passeri starts by mentioning the landscape background, as if the action depicted were of secondary significance.[21]

Passeri is not, however, entirely unorthodox; he is at one with established assumptions in praising chiefly, in his description of these same *Sacraments*, Poussin's ability to convey the appropriate emotion by mastery of gesture:

'. . . fece sette quadri . . . con figure dentro . . . secondo l'occasione del proposito con accompagnamento di fabriche, tempj, portici e paesaggi con molto guidizio, gusto, et intelligenza, ed espresse in questi li Sagramenti . . . L'osservanza che Nicolò hebbe nell' adattare gli abiti a ciascheduna figura, l'aria delle teste che espresse in quei personaggi che rappresentava, e la mossa delle attitudini appropriate all'espressione, fece conoscere quanto era giudizioso, accorto, e del tutto intelligente . . .'

In this emphasis, and in his concern with *costume* or 'decorum',[22] the appropriate and decorous rendering of the setting, Passeri is perfectly in tune with conventional criteria of judgement in general, and in particular with those of Bellori. Bianconi expresses surprise that Passeri does not refer explicitly to Bellori, and surmises that some personal antagonism may have intervened;[23] we may, however, surely be justified in postulating Bellori's indirect influence behind the tenor of such a description. Indeed, so far as the biographical data are concerned, Passeri follows Bellori's text quite closely, though with a number of variations. There are considerable differences, though, in the general bias of Passeri's narrative, in the place he allows to the personal details of the artist's life—to the 'accidents of human nature' to adapt the phrase of De Piles.[24] The general effect of Passeri's narrative is to present the 'peintre-philosophe' as mortal man, as well as to stress certain aspects of his art which Bellori ignores. Passeri does not give as full an account of the 'ordinatissima norma di vivere' which Bellori describes, but his brief verbal portrait brings the artist to life:[25]

'Fu huomo di buona presenza, e di proporzione assai riguardevole, e nel suo volto si scorgeva più la severità, che la placidezza; ma però nel tratto sempre affabile . . .'

Passeri, then, gives us not so much (or not merely) the Raphael and Apelles of the seventeenth century, according to the conventional formula, as the struggling artist and human being, subject to stresses and crosses, and to the influence of the stars and of fortune; subject too to the cares and illness of human fate.

6

Bellori

Passeri's text, and his whole approach, were coloured, as we have seen, by the example of Bellori. Indeed, Bellori's influence was crucial and profound, not merely upon writing about Poussin, but also upon more general critical discussions, expecially after the appearance of his *Vite* in 1672. His biography of Poussin may be described as the *ur*-text, to which others (except perhaps that of Sandrart) adhere, or from which they diverge, in more or less significant ways. It is Bellori's account that provides the essential framework of information, derived in large part probably from the artist himself, or to a lesser extent from Jean Dughet; it is he, also, who in large part established the prototype of the 'peintre-philosophe' which was to be the pattern for future critics of the artist. Bellori's text almost wholly eschews the anecdotal and incidental detail characteristic of Passeri's account, and also largely omits the controversial disputes which are such a feature of Félibien's biography; it concentrates on particular aspects of Poussin's work and personality, the more austere and noble elements of the painter's life and work (though the severity is mollified at the end by Bellori's vivid description of Poussin's appearance and way of working). Though Bellori was the one of Poussin's biographers who, in all probability, knew the artist best, and was closest to him, it is his biography that, paradoxically, is the most abstract, even impersonal, in its approach.

His inclusion of Poussin among the artists discussed in the *Vite* was determined not merely by theoretical adherence, or even individual preference, but also by personal acquaintance with the artist. He declares, indeed, that if was Poussin who first suggested to him the distinctive descriptive method he adopts, whereby the severe narrative style is interspersed with elaborate and detailed descriptions of individual paintings, which stand out from the text as if in high relief. To some extent his method is based on antique precedent: he himself quotes Philostratus after his dedication 'Lettore'.[1] It is also the method he had adopted in his description of the Stanze of Raphael. As he states:[2]

> '. . . havendo già descritto l'immagini di Rafaelle nelle camere Vaticane, nell' impiegarmi dopo a scriver le vite, fù consiglio di Nicolò Pussino che io proseguissi nel modo istesso, e che oltre l'inventione universale, io sodisfacessi al concetto, e moto di ciascheduna particolar figura, & all'attioni, che accompagnano gli affetti . . .

Thus Poussin and Raphael are essentially linked in Bellori's mind, and his literary descriptions are intended to be an equivalent to, a correlative to, the actions depicted on canvas. The method of description, with all its ornateness, was adopted deliberately, after certain hesitation. Bellori writes:[3]

> 'Nel che fare hò sempre dubitato di riuscir minuto nella moltiplicità de' particolari, con pericolo di oscurità, e di fastidio, havendo la pittura il suo diletto nella vista . . .'

But the 'minuteness', the elaboration of details, is seen as no more than is appropriate to the accurate rendering of the subject of the painting:[4]

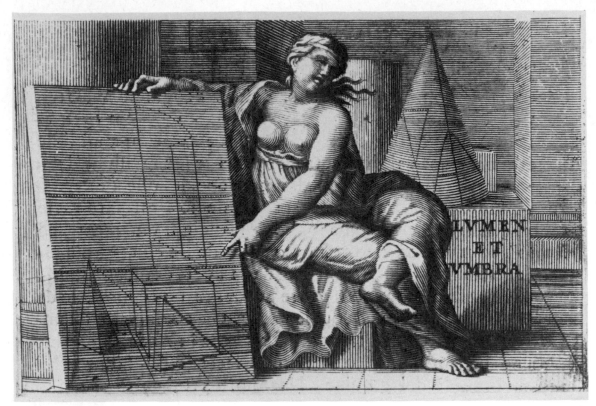

4 Engraving: vignette by J.-B. Colbert after design by
 Bellori(?) at head of G. P. Bellori, *Vite*, 1672, p. 407:
 biography of Nicolas Poussin. (Courtesy Glasgow University
 Library).

'Mi sono però contenuto nelle parti di semplice traduttore, & hò usato li modi più facili, e più puri, senza l'aggiungere alle parole più di quello che concedono le proprie forme, rappresentando l'inventioni, e l'artificio, accio che si sappia quale fosse l'ingegno di ciascuno, e serva d'essempio quello, che in loro fù più commendabile . . .

So Bellori sees himself as 'translating' the image; a significantly literary metaphor. Ideally, Bellori's descriptions, in the absence of the actual paintings, should be accompanied by engravings, which he himself sometimes used as a basis for those descriptions,[5] though there were very few by 1672, when Bellori was writing; he probably based many of his descriptions on drawings. Nevertheless Bellori, despite his disclaimer, is far more than a mere 'translator' of Poussin's paintings, but is a most active participant in the descriptions of them. Yet, for all the analogies with the drama which may appropriately be made, and Bellori's own highly oratorical, if not dramatic, methods of description, his tone is one of absolute statement, not one of persuasion. There is never the sense that a cause has to be pleaded, an argument won. It is a tone of affirmation, of certainty.

It was Poussin, then, who urged Bellori to attempt to convey the 'concetto' and 'moto' of the figures depicted in a work of art, and to describe the actions which express particular emotions. It is above all Bellori's concern with the 'concetto' and 'moto', also, that pervades and shapes his biography of Poussin himself, determining both his choice of paintings and his bias in describing those paintings. Bellori was quite orthodox in viewing painting not merely as a representation of 'la bella forma' but also as an interpretation of life by means of representation of the most elevated human actions. It was, or ideally should be, concerned with the accurate and moving depiction of human emotion; the artists who, in Bellori's opinion, were most to be commended for their mastery of this task were Domenichino and Poussin. Domenichino, incidentally, as well as Annibale, is seen as a precursor of Poussin, of parallel accomplishment, both for his mastery of the use of expressive gesture and as a 'learned painter' also interested in musical theory.[6]

It is especially Bellori's descriptions of individual paintings which render his biographies of artists exceptional—and the biography of Poussin among the most remarkable. It seems pertinent here to consider briefly some of the descriptions of Poussin's works, in an attempt to analyse Bellori's principles of selection, and to single out those qualities which he considers most valuable.[7]

One extraordinary feature of Bellori's descriptive method is its quasi-cinematic transitions. He begins by focussing—as it were in close-up—on the protagonist of the scene described, then swings round to the surrounding figures, dwelling on each in turn, in a series of long shots, eventually covering the whole scene. The description often ends by indicating the 'location', as it were broadening out to a wide screen. The total result is like a film sequence, with a juxtaposition of close-ups and long shots, with both speed and focus varying according to the demands of the dramatic and aesthetic situation. The fact that a painting may be described in reverse, as is the case with the *St Erasmus*, does not necessarily mean that it is based on an engraving (there were in fact few engravings after Poussin when Bellori wrote), but merely means that the spectator is seen as an active participant in the drama.[8]

Of the descriptions printed under separate headings—of which there are more than thirty—the first is that of the *Martyrdom of St Erasmus*.[9] This is the painting to which Sandrart devotes most attention, in discussing Poussin's rivalry with Valentin.[10] One reason why both biographers single it out may be that it was the earliest painting to bring

notice, even notoriety, to the painter; in addition, the quality which impresses both Bellori and Sandrart is the expressive force of the painting. The subject is one of extreme violence and Bellori's eloquence matches its force: '. . . il Santo semivivo esprime in tutte le membra, e nel volto l'estremo suo patimento . . .'[11] Bellori is clearly concerned that his description should have an impact equal to that of the painting itself; here as elsewhere the analysis of the content is subservient to the aesthetic and dramatic collocation of the participants in the description.

In the next painting thus singled out, the *Plague at Ashdod*,[12] Bellori again describes the scene and its participants gesture by gesture, opening with the inverted verb pinpointing the protagonists:[13]

> 'Apparisce la strage, e'l flagello de gli Azotj, chi morto, chi languente, chi preso da spavento in funesta scena d'horrore. Giace nel mezzp in terra una Madre estinta . . .'

This painting also, and its theme, lend themselves supremely to such dramatic re-enactment ('Arrestanti essi in atto di stupore, e di duolo . . .').[14] Bellori may have chosen the *Plague* partly because, as he asserts, it is based on an engraving by Marcantonio after Raphael, but even in his description of this imitation, it is the accent on gesture, on the *affetti*, which is stressed: 'seguitando i moti, e gli affetti stessi delle figure . . .'[15] It is significant that Bellori refers to the painting's theme as an action—'si rappresenta l'attione'—as though the scene were a dramatic representation.

The *Seven Sacraments*,[16] however, represent for Bellori as for Passeri the summit of Poussin's achievement in this respect. He touches briefly on all seven of the Pozzo series, declaring that in the *Baptism*[17] Poussin '. . . espresse un bellissimo concetto', and of the figures surrounding the two main participants that they provide 'varia dispositione d'ignudi, e d'affetti'.[18] Here aesthetic and expressive qualities are seen to be of equal importance. The longest passage concerns the *Extreme Unction*[19] where attention is again focussed on the expressive action of the figures: 'vivissima è la passione de' congiunti . . .'[20] Describing in detail the attitude of each participant, Bellori concludes: 'si che piena di senso è l'attione'.[21]

The theme of *Moses striking the rock* gives Bellori full scope for this form of concentrated, proto-cinematic treatment. here again, the aesthetic grouping of the figures has priority over the narrative content of the scene, though it is closely linked to that content. In fact Bellori describes two versions of the theme. Of the first version described, Bellori writes.[22]

> 'L'attione di questa historia è degli Hebrei nel deserto . . . onde riesce copiosa d'espressione ne'Sitibondi, che concorrono à bere, e ne' languenti che s'abbandonano alla sete . . .'

He follows the action round, so to speak, point by point, with elegant elisons from one group to another, and from one plane to another—from foreground to middle ground to far distance:[23]

> 'Questo gruppe è situato dal lato sinistro del quandro, dove chiude l'historia, posando sù la linea: siche le figure si avanzono le più vicine all vista. Ma tornando di sopra al giovine . . .'

He concludes by indicating the setting in two swift strokes:[24]

> 'Dal lato destro della rupe resta alquanto di spatio, onde appariscono i padiglioni, & à sinistra si stende lungi il deserto fino à monti lontani dell'Arabia: di tali affetti Nicolò riempì mirabilmente la sua inventione . . .'

Bellori then proceeds to give an almost equally detailed 'excursus' on the other version, of which he says:[25]

> 'Fece egli dopo un'altra di queste historie per lo Signore Gigliè, con differente inventione; & appresso tanti, e si vari concetti, se ne imaginò altri nuovi, con ben numerosa costitutione di figure; dal che si raccoglie la ricca miniera dell'ingegno, e la consideratione sua sopra le attioni naturali, in rappresentare gli humani affetti . . .'

Bellori praises Poussin here for his 'noble choice of subjects'—significantly for the very reason that such subjects are particularly suitable for the dramatic expression of emotion:[26]

> 'Era Nicolò in tal modo, portato à nobilissimi componimenti, che egli si eleggeva atti alli moti degli affetti, e delle espressioni, e conformi al suo ricco ingegno abbondante . . .'

In speaking of the *Institution of the Eucharist*, [27] which Passeri praises for its 'tender' use of colour,[28] Bellori again (while he remarks on the colour) chiefly emphasizes the potent force of the gestures of the figures, as expressive of the emotions inherent in the action. His description rises to rhetorical heights:[29]

> '. . . chi apre le braccia, chi le piega al petto, e chi si stringe insieme le mani in espressione di riverenza, d'affetto, e di maraviglia . . .'

Again of *St Francis Xavier*[30] Bellori writes: '. . . Quì si rende vivissima l'espressione della Madre'.[31] Here too it is the vivid expression of emotion that impresses him most.

Bellori returns to the theme of the Sacraments for his central example; this time the *Extreme Unction* of the second series, painted for Poussin's friend Chantelou,[32] is singled out as exemplifying Poussin's powers of expression at their most forceful. It is notable that Bellori speaks of 'transcribing' the painting, and specified that he has based his transcription on close personal observation:[33]

> '. . . noi qui trascriviamo l'immagine dell'estrema Untione nel modo che all'hora annotammo dalla pittura . . .'

It opens with a consideration of 'la distributione delle figure di quest'attione'. The scene thus set, and a general indication of the grouping of the 'prime figure' of the drama given, Bellori focusses attention on the principal protagonists:[34]

> 'Giace l'Infermo in abbandono de gli spiriti, e delle forze; il volto prostrato apparisce in profilo . . .'

Bellori's focus dwells in each figure in turn, noting the gestures of each, and observing the devices by which the various figures or groups of figures are interconnected. Always he concentrates chiefly on the dramatic effect on the scene, for 'in vari moti ed affetti si compone l'attione'. It is by this means that we as spectators are moved to participate in the drama depicted.[35]

> 'Tanti moti, e passioni dispiegò Nicolò in questo componimento patetico, e dolente, che tira seco gli occhi, e gli animi à gli affetti & alle consideratione . . .'

Bellori, then is no passive 'translator' of Poussin's paintings into prose, though he does

indeed provide an effective verbal equivalent to them; He is concerned to draw the spectator into the action depicted, to move the 'animi' of his readers 'gli affetti & alle considerationi', as do the paintings he describes.[36] Yet, as we have seen, he does so with no polemical intention; he presents his case to us as won, with the absolute assurance of authority.

Part Two

Félibien's account of Poussin

7

Poussin in the context of French criticism

It is to France, to the Académie Royale de la Peinture and to the atmosphere of the 'conférence' or academic debate, that any further discussion of Poussin's 'fortune' must now turn. In contrast to Bellori's tone of certainty, the element of polemical discussion infiltrates the writings of Poussin's next important biographer, André Félibien. The very title of the work in which his biography of Poussin appeared, the *Entretiens*, itself implies discussion, if not polemic. Although the answers to the questions raised in the *conférences* are, most often, asserted by the Académie Royale with unrivalled dogmatism, there is at least a forum in which such questions may be posed.

Without embarking on a detailed description of seventeenth-century artistic theory in France, which has been analysed elsewhere, it is worth briefly summarizing here the outlines of the context in which Félibien's biography of Poussin appears. Discussion of Poussin's artistic merits in seventeenth-century France focussed on two separate, though converging, issues; Poussin, as the ideal painter, the epitome of artistic virtue, and the 'modern Raphael' or 'new Apelles', was seen as a central figure in each of them. The first was a continuation of the *paragone*, initiated by Vasari, of the respective merits of Raphael and Michelangelo. Vasari himself, while lauding the superior worth of Michelangelo, had allowed to Raphael certain qualities, notably grace, 'la grazia', which became inseparable from his image; Vasari thus created what has been termed the 'legend of Raphael'.[1] Dolce, in his dialogue on painting *L'Aretino*, had attacked Vasari's assumption of the supremacy of Michelangelo, preferring the claims of Raphael, and more emphatically of Venetian artists, especially Titian, who had not been considered in the first edition of Vasari's *Vite*.[2] (Some reference was made in the second edition, possibly after Vasari had consulted Dolce.) Bellori fervently if tacitly stated his allegiance by accepting the assumption that Raphael was the greatest painter of modern times, and those artists alone who were Raphael's heirs—notably Annibale Carraci, Domenichino, and Poussin—were worthy of comparison.

In France, Fréart de Chambray, brother to Poussin's patron Chantelou, took up Dolce's strictures on Michelangelo and echoed them with greater vehemence[3] in his volume *L'Idée de la perfection de la peinture*, which was presented to Poussin (and acknowledged with some degree of ambiguity).[4] Chambray recommended the study of Raphael and the antique, and—where Dolce had made patriotic reference to Titian—Chambray praised the 'French Raphael', Poussin, who is seen as excelling in the quality which Chambray considered most important of all—that of 'le costume' (related to the Italian concept of *decoro*, which requires the apt and appropriate rendering of the scene).[5] Poussin thus comes as the culmination, as it were, to the *paragone* between Raphael and Michelangelo.

Poussin—or his critics' image of him—also plays a crucial part in a separate, though related, debate: that of the relative merits of line and colour, the *colore-disegno* dispute. This controversy occupied the attention of critics, and especially of the Académie Royale, for about twenty years; its course has been thoroughly and ably charted by several writers.[6] Briefly, Poussin here becomes, in the minds and writings of the critics who

championed the cause of *disegno*, or 'le dessein', the ideal classic artist, embodying the virtues of correct drawing, with its connotations of restraint and aesthetic, even moral, purity. The *coloristes*, whose chief spkesman was Roger de Piles, critic and *amateur* (and notable collector), demanded the recognition of those artists who did not conform to the orthodox canon of Raphaelesque standards—first, the Venetian and then the Flemish school, above all Rubens. The two sides were identified with the artists who were seen as their chief representatives: thus the dispute became known as one between 'Poussinistes' and Rubénistes'. The controversy, which was on occasion carried to dogmatic and ridiculous extremes, was waged above all in the *conférences* or lectures of the Académie Royale, in which a painting was analysed and discussed by the members of the Académie, and often used as a focal point for discussion of wider aesthetic issues; it was formulated also in the publications of the leading critics of either side—De Piles on the one hand;[7] Chambray, for instance, on the other. Finally the efforts of De Piles were successful and the by now rigid exclusiveness of the canons of the Académie were gradually modified to allow the appreciation of Rubens, and indeed to prepare the ground for the success of *coloristes* (significantly, one of the greatest of French eighteenth-century artists, Watteau, was deeply indebted to Flemish example). The biography of Poussin by André Félibien must be seen in the context of these continuing critical debates.

8

Félibien's formation as a critic

André Félibien, Sieur des Avaux et de Javercy, was born in Chartres in 1619 and died in Paris in 1695. He was himself an example of the audience to whom he addressed his writings: a man of the middle class, of cultivated tastes, an *amateur*, of diplomatic training. He was Secrétaire to the Ambassade of the Marquis de Fontenay-Mareuil in Rome from 1647 to 1649. He was in a sense the voice of orthodox opinion, as *conseiller honoraire*, *secrétaire* to the Académie de l'Architecture, and also *historiographe du roi*, yet he succeeds in remaining fresh and flexible in his judgements on individual painters. His view of Poussin was determined by his position in relation to contemporary critical theory and also by his view of other artists. He occupies an interesting theoretical position, with regard to such questions as 'le dessein' and 'le coloris', midway between the strict orthodoxy of Chambray or Le Brun and the latitude of De Piles. He opens the way to a freer view; bridges the gap, as it were, between the most rigorous academic opinion and the advocates of 'le coloris' who were to win acceptance for Rubens and the Flemish school. It is precisely this delicate balance, even at times ambivalence, together with his evident personal enthusiasm, that makes Félibien such a *sympathique* and engaging, if sometimes elusive, critic.

His writings comprise a large number of official or semi-official accounts of the royal buildings or royal collections, usually attempting no more than description, and perforce in laudatory vein, since they were written for the glory of Louis, or of Colbert. Even with those works that pretend to more than official description, such as the *Principes de l'architecture*, Félibien attempts not so much an analysis of the principles of the art as a description of the technical procedures involved. Discussion of more complex critical issues is reserved, on the whole, for the *Conférences*, published in 1668, and above all for the *Entretiens*. I shall examine Félibien's theoretical standpoint in detail below; here it will suffice to list his more important works:[1]

> *De l'origine de la peinture et des plus excellens peintres de l'antiquité*, 1660 (text printed as part of first *Entretien*)
> *Entretiens sur les vies et les ouvrages de plus excellens peintres anciens et modernes*: Ie partie, 1666; IIe 1672; IIe 1679; IVe 1685; Ve 1688
> *Conférences de l'académie royale de Peinture et de Sculpture pendant l'année 1667*, 1668
> *Des Principes de l'architecture, de la Sculpture, de la Peinture, et des autres Arts qui en dépendent*, 1676
> *Noms des peintres les plus célèbres et les plus connus anciens et modernes*, 1679
> *Descriptions*: *Château de Vaux*, 1660; *Arc de la Place Dauphine*, 1660; *Les Reines de Perse aux pieds d'Alexandre*, 1663; *Portrait du roi*, 1663; *Tapisseries des quatre élements*, 1665; *des Quatre saisons*, 1667; *Fête de Versailles sur 18 juillet 1667*; *Abbaye de la Trappe*, 1671; *Grotte de Versailles*, 1672; *Catafalque du Chancellier Séguier*; *Tableaux du Cabinet du Roy, Statues et bustes antiques des maisons royales*, 1677; *Mémoire pour servir à l'histoire de maisons royales et bastimens royaux*, 1681.
> *Song de Philomathe*, 1683.

The period which Félibien spent in Rome, on a diplomatic mission, was a crucial one in his life; the journal he kept during this time is preserved, together with copies of letters

sent from Rome, in two volumes in the municipal library at Chartres.[2] The experience transformed him from a dilettante and *littérateur* (many of the letters are in a playfully *précieux* vein) into a writer seriously concerned with establishing an approach to art history. This was a conscientiously undertaken process of self-education, which he describes in the Preface to the *Entretiens*:[3]

> 'Pour m'instruire encore mieux j'ay lû tous les Livres qui ont traité de cet Art; je m'en suis entretenu avec M. Poussin, et avec d'autres des plus sçavans Peintres; & lorsque j'allois voir dans Rome les anciens Bâtimens pour en remarquer l'artifice, ou que je visitois les vignes et les Palais remplis de tant de rares statuës & de riches tableaux, je prenois un soin particulier de ne rien laisser échapper à mes yeux de tout ce qui méritoit d'être considéré.'

Félibien was sedulous in his visits to galleries and to painters living in Rome: among the 'sçavans Peintres' he met were Claude, Lanfranco, and Mignard, and he also visited Poussin's learned patron, the antiquary Cassiano dal Pozzo. It was however above all his meeting with Poussin that impressed and influenced him.[4]

> 'Entre les Peintres qui paroissoient dans Rome avec davantage de réputation, je puis remarquer icy comme les plus célebres, le Chevalier Lanfranc, le sieur Pietre de Cortone, & le fameux M. Poussin, . . . avec lequel je fis une amitié très-étroite. Tout le monde sçait quel a été son mérite; & pour moi, je ne crois pas qu'il y ait eu de Peintre qui ait possedé une plus haute idée de la perfection de la Peinture . . .'

(Here Félibien echoes the very title of the work by Chambray which he was in fact to attack.) It is perhaps no exaggeration to claim that it was the meeting with Poussin that determined not only Félibien's decision to devote his energies to writing art history, but also the particular bias and quality of this criticism—even, perhaps, the title of his most important volume, the *Entretiens*. Félibien himself acknowledges this debt, in the same Preface:[5]

> '. . . si nous . . . voyons de puissantes marques [de son mérite] dans ceux [des ouvrages] que nous avons de sa main, il en donnait encore de plus fortes preuves par ses discours; & je suis obligé de confesser que ce fut dans son entretien, que j'appris alors à connoître ce qu'il y a de plus beau dans les Ouvrages des excellens Maîtres, & même ce qu'ils ont observé pour les rendre plus parfaits . . .'

Félibien implies that his 'amitié très étroite' was a particular privilege not accorded to many, and describes how he was able to watch Poussin at work, thus learning from the master's practice as well as from his theory. This experience may be at the root of Félibien's belief in the equal importance of theory and practice, in contrast with the Académie's insistence on the supremacy of the theoretical side.[6]

> 'Bien qu'il affectât d'être fort retiré quand il travailloit, afin de n'être pas obligé de donner entrée . . .à plusieurs personnes . . . je vivois néanmoins de telle sorte avec lui, que j'avois toûjours la liberté de le voir peindre; & c'étoit pour lors que joignant la pratique aux enseignemens, il me faisoit remarquer, en travaillant & par une sensible démonstration, la vérité des choses qu'il m'apprenoit par ses discours . . .'

Félibien—though no professional artist, as was Sandrart—was moved to try his own hand at painting, in Poussin's presence, to put the master's theory into practice himself:[7]

'Je commençai chez lui quelques petits Ouvrages, pour tâcher de mettre en pratique ses doctes leçons . . .'

Félibien himself attributes to this experience his realization that neither theory nor practice alone is entirely sufficient:[8]

'. . . le peu d'expérience que j'en ai acquise, n'a pas laissé de me faire comprendre, que quelque theorie qu'on ait de la Peinture, on est incapable de rien exécuter sans une grande pratique; et c'est en travaillant que je me suis bien apperçû, qu'il se rencontre mille difficultez dans l'exécution d'un Ouvrage, que tous les préceptes ne sçauroient apprendre à surmonter . . .'

It was, then, as early as the visit to Rome in 1647–49 that Félibien embarked on the project that was to bear fruit in the volumes of *Entretiens* published between 1666 and 1688, planned to culminate in the Life of Poussin (though in fact Félibien was to contribute a further two *Entretiens* on contemporary painting). Immediately on his return to France, Félibien began to make notes towards the fulfilment of this ambition:[9]

'. . . étant de retour en France, j'employai les heures de mon loisir à mettre par écrit ce que j'en avois appris, & à ranger sous quelque ordre, les observations qu'j'en avois faites; et c'est sur ces remarques que j'ay établi les principaux fondemens de cet Ouvrage . . .'

Thus the *Entretien* containing the biography of Poussin, published in 1688, which is in a sense the summit of Félibien's achievement, and the crown of the *Entretiens*, actually had its origins in experiences of nearly forty years earlier. These experiences conditioned Félibien's attitude throughout his career: his sojourn in Rome, and his recollections of that time contained in the Preface to the *Entretiens*, comprise a focal point.

Félibien's theories in general

a Writings other than the 'Entretiens'

On Félibien's return to France in 1649, it was only the 'heures de loisir' that were devoted to the grand enterprise of the *Entretiens*. The hours of duty were occupied with more routine activities. Félibien gained the favour of Fouquet, then of Colbert, and was thus appointed to his official posts: notably those of *Historiographe du roi* and of *Secrétaire de l'Académie Royale de l'Architecture*.[1] In these posts he composed a number of official works, chiefly descriptions, panegyrical in vein, of the royal buildings or royal collections, some of which have been enumerated above.[2] Only rarely in these descriptions do we have any indication of Félibien's critical standing; yet the indications are there, in occasional flashes of perception, or in phrases that combine vivacity with common sense.

The most important of Félibien's official descriptions were printed together in the volume, *Recueil de descriptions de peinture et d'autres ouvrages faits pour le roy*, Paris, 1689. Among them are descriptions of tapestries based on paintings by Le Brun of *Les Quatre Elemens* and *Les Quatre Saisons*,[3] these are of interest chiefly by virtue of Félibien's justification of the use of allegory. For instance, he pays a somewhat elaborate compliment to the King in *Les Quatre Elemens*:[4]

> 'C'est par ces Peintures ingénieuses qu'on veut apprendre la grandeur de son Nom à ceux qui viendront aprés nous, & leur faire connoistre par ces images allégoriques, ce que des paroles n'exprimeroient pas avec assez de force . . .'

Félibien, with a balanced attitude which we shall find to be characteristic of him, allows equal weight to the eye and the understanding in the appreciation of these works.[5]

> '. . . toutes ces merveilles sont si mistérieusement dépeintes dans les quatre Tableaux que je veux décrire, que l'œil les découvre d'abord avec plaisir, & l'entendement les connoist avec admiration . . .'

Each of the four elements is taken as embodying some aspect of the King's virtue or powers; thus it is the symbolic significance of the work which is finally seen as most important, and the understanding is ultimately given precedence over the eye. Of *Le Feu*, Félibien writes:[6]

> 'Mais ce n'est ni les couleurs, ni l'art avec lequel on les a employées que je veux décrire. Je tâche d'expliquer le sens mistérieux qu'on a caché sous ces figures & faire voir comment dans ce Tableau le Peintre se sert de l'Elément du Feu, pour signifier les principales actions du Roy . . .'

The painting described as literally a veil which will mask the King's glory from the feeble eyes of his subjects; that, it is implied, is its most important function (an image markedly in contrast to Félibien's preoccupation elsewhere with demystification, with unveiling the

truth). Félibien ends his account by asserting, in true courtier's fashion, that the artists of France have no other proper aim than to pay homage to the King, and that both their 'art' and their 'doctrine' must serve this end.[7] This laudatory tone is continued in Félibien's description of *Les Quatre Saisons*, where the seasons are seen as exemplifying the King's control over the very rhythms of nature. Here again Félibien's account is remarkable for his approval of the 'mistérieux' and allegorical aspects of the paintings.[8] Each season is taken to symbolize a certain stage in the King's reign and in the development of his sway.[9] The use of allegory is justified by reference to the art of antiquity: for instance, in *L'Automne*:[10]

> 'Et certes, en représentant les plus hauts mystéres que les anciens ont cachez sous le voile de la fable, il n'est pas malaiše d'en tirer une allégorie pleine de vérité, qui ait rapport à toutes les actions de S. M. . . .

The key to the allegory, in this case, is the parallel with the King's life and activities. Thus, in *L'Hyver*, Félibien declares:[11]

> 'L'on ne peut bien comprendre le sens de toutes ces figures, qu'on ne voye aussitost qu'elles sont mises icy pour montrer que S. M. travaille de telle sorte pendant tout le cours de l'année . . .'

Most important, Félibien praises the use of allegory as contributing to the force and richness of the paintings.[12] Finally, the paintings and tapestries are described as tokens of the greatness of the King's reign:[13]

> 'Ces Peintures admirables, & ces riches Tapisseries, où l'on représente avec tant d'art les actions héroïques de S. M., ne seront-elles pas à jamais d'illustres marques des grandes choses qui rendent son regne éclatant . . .?'

In his description of *Le Portrait du Roy*,[14] Félibien takes even the portrait of the King to be a symbolic painting, where the King's virtues are 'mistérieusement peintes'.[15] With a touch of the disingenuousness of the courtier, Félibien asserts that his sole motive in writing this description is his respect for the 'sacred' person of the King.[16] Félibien commends the inclusion of allegorical figures in the portrait, citing as precedents 'les plus grands peintres' and 'les Philosophes les plus sçavans'.[17] He admits that in painting a portrait the artist cannot abandon himself totally to his 'belles imaginations', significantly, he here implies that this is perhaps a matter of regret:[18]

> '. . . quoy-que Peintre soit riche, & abondant en belles imaginations, il a néanmoins in sujet qu'il est obligé d'imiter, mais un sujet si excellent, qu'il n'y a point d'ornemens qui le puissent enrichir, ni de traits qui le puissent dignement exprimer . . .'

The portrait of the King is envisaged as showing his qualities in an almost abstract form, symbolizing kingly virtues and characteristics; almost, that is, as a personification of kingship.[19] Thus the King is presented as the type of royalty, as it were, and the portrait as the model of a royal portrait.[20]

Of these official descriptions of paintings, however, perhaps the most interesting is Félibien's consideration of a painting by Le Brun, *Les Reines de Perse aux pieds d'Alexandre*[21] (1663)—interesting both in itself and for its anticipation of Félibien's later writings. It was of this description that De Piles wrote: 'Outre que cet Ecrit est fort éloquent, les

fondemens qu'il établit pour faire un beau Tableau sont très solides . . .'[22] It is significant that the description is seen as not merely decorative, but with a distinct didactic and exploratory purpose, seeking to discover and establish the basic principles of the art.

Félibien is here the royal servant, and he opens with a dedicatory passage praising Louis not only for his patronage of the arts but also for his superior judgement: '. . . que Dieu qui met dans l'ame des Rois & des Princes des Vertus extraordinaires & leur donne encore une intelligence si parfaite de toutes choses, qu'ils en jugent mieux que tous les autres hommes . . .'[23] Thus the King is, as it were, the *parfait amateur*.

Félibien then proceeds to take Le Brun's painting—much as Le Brun himself took those of Poussin in the *Conférences* of the Académie—as a pattern, an exemplar, of the various qualities which an excellent painting should possess. He examines the painting according to various criteria, and makes analogies with the paintings of both the Florentine and Roman schools.[24] Le Brun is praised for his judgement in the depiction of the 'vestemens' of the figures, in terms which recall Poussin's distinction between 'aspect' and 'prospect'[25] and which stress the importance of understanding the fundamental principles of the art:[26]

'. . . si l'on examine le choix qu'il en a fait dans les vestemens de ses Figures, on pourra juger qu'il n'a point travaillé au hasard, ni conduit son Ouvrage aveuglément, & par une simple pratique; mais qu'il connoist parfaitement les raisons de son Art, qu'il s'en est fait des regles infaillibles, qui donnent à ses Tableaux cette beauté & cette excellence qui les rendent si recommandables . . .'

Le Brun would have approved of the advocacy of 'règles infaillibles', though Félibien himself elsewhere, while still insisting on the vital importance of understanding 'les raisons', is not so convinced of the efficacy of such rules. The painting is praised also for its observance of the unity of action:[27]

'Cependant une si grande variété de choses n'empesche en aucune façon l'unité du sujet; mais au contraire toutes ces diverses expressions, & tous ces differens mouvemens contribuent à représenter une seule action, comme si c'estoit autant de lignes qui se joignissent à leur centre; n'ayant rien dans toutes ces Figures qui ne soit necessaire, ni qu'on puisse retrancher comme superflu ou inutile . . .'

The conformity to the rule of the unity of action, on the analogy of drama, was considered to be of great importance; it was, indeed, to form one of the points of debate in the *Conférence* on Poussin's *Manna*, where Le Brun defended the artist against accusations that he had failed to observe this rule.[28]

The *Reines de Perse* is praised by Félibien for its observance of other unities, more appropriate to the art of painting: 'l'unité de la lumière' and 'l'unité des couleurs'.[29] It is commended, too, for its treatment of 'le dessein': 'pour le Dessein, qui est le fondement de la Peinture, il est traité avec tout l'art & toute la grace qu'on sçauroit désirer . . .' But, with characteristic ambivalence (or perhaps tolerance), Félibien does not deny the claims of 'le coloris'; the painting is allowed to excel in that respect also.[30] Significantly, Félibien's assumption here is that the needs of 'tout le monde' should not be totally ignored. He expresses the means by which this pleasurable and harmonious effect is achieved, with a musical metaphor which again recalls Poussin's letter[31] concerning the Modes:[32]

46

'Car de mesme que dans la Musique l'accord des sons ou des voix engendre cette belle harmonie qui fait le plaisir des oreilles; aussi l'accord qui se trouve entre les couleurs produit cette autre harmonie muette, dont les yeux sont si agréablement charmez . . . Et comme sur un instrument de Musique l'on met en unison les cordes qui sont de différentes grosseurs . . .'

The Preface to the *Principes*,[33] despite the book's title, is of interest largely through its insistence on the importance of practical experience, and his distrust of rules alone: 'Je me suis particulièrement attaché à l'usage de ceux qui travaillent, jugeant qu'il doit prévaloir sur toutes sortes de regles . . .' In justifying his work, Félibien stresses that it has been considerably demanding, and remarks especially on the amount of preparatory reading it has involved:

'Outre l'utilité que le public pourra recevoir de ce travail, par l'usage que plusieurs personnes en pourront faire, il peut estre encore consideré par les difficultez qui s'y sont rencontrées & qu'il a fallu surmonter. La plus grande n'a pas esté de lire tous les livres qui traitent de tous ces Arts . . .'

Of such treatises, he mentions those of Perrault and Vitruvius as commendable, but considers that few other writers have really tackled the fundamental problems of defining the 'principes' of the art. In this respect he sees his work as that of a pioneer. Finally, however, Félibien declares that theory alone has not sufficed, and that he has had to have recourse to the advice of practising painters. In this case he is firmly on the side of 'la pratique':

'Cependant avec toute la lecture des Auteurs, je confesse que quand il a fallu en écrire, & entrer dans le détail, & dans l'explication de tous les termes, & de noms differens de plusieurs choses en particulier, j'ay esté oblige aussi d'avoir encore recours aux Ouvriers; Il a fallu entrer dans leurs boutiques, visiter leurs ateliers . . . &les consulter sur leurs divers usages, et souvent s'éclaircir avec eux sur des noms differents qu'ils donnent à une mesme chose . . .'

And indeed his work has a strongly pragmatic and practical bias. In his *Dictionnaire* (which is chiefly devoted to architectural terms), for instance, he concentrates on such phrases as 'couleurs rompuës', 'dur sec'. His definitions of more general concepts tend to be somewhat terse; e.g. of 'Goust':

'Ein Peinture, c'est un choix des choses que le Peintre represente, selon son inclination, & la connoissance qu'il a des plus belles & les plus parfaites . . .'

Or his definition of 'Histoire':

'. . . parmy les Peintres. Il y en a qui s'occupent à representer diverses choses. Comme des Païsages, des Animaux, des Bastimens, & des Figures humaines. La plus noble de toutes ces especes est celle qui représente quelque Histoire par une composition de plusieurs Figures . . .'

In general, one does indeed have the sense, in reading the *Principes*, of a writer conscious of breaking new ground, feeling his way and attempting to establish certain criteria and to define those terms which he uses elsewhere with great ease and fluency.

The *Tableaux du Cabinet du Roy* (1677) comprises a series of engravings of paintings in the royal collection, with accompanying explanatory or descriptive notes by Félibien. In the

Preface, Félibien makes the obligatory obeisance to the King, declaring that the publication of these engravings will serve his greater glory.[34] Félibien's comments on the plates are of some interest for the tentative or compressed formulation of views which are developed in the *Entretiens*. For example of Titian's *Entombment*, he admires: 'l'harmonie des couleurs et la belle union des differentes teintes qui s'y rencontrent . . .'[35] but the admiration of Titian is qualified in the comments on the third painting, the *Supper at Emmaus*, by a criticism of the artist's deficiency in 'la convenance'.[36] Again, of Annibale Carracci's *Martyrdom of St Stephen*, Félibien declares that 'il suffit de sçavoir qu'un Tableau est de luy, pour estre persuadé de son excellence', and he is prepared to acknowledge the charms of Annibale's earlier manner.[37] Elsewhere, however, it is especially 'la grandeur et la noblesse du dessein' that are singled out for praise.[38]

In his comment on Domenichino, Félibien evinces a tolerance of judgement characteristic of his writing. Domenichino is praised especially for his mastery of expression.[39] In his description of three paintings by Poussin, Félibien makes it clear that he sees these disparate talents as united in Poussin's work; the painter, in his view, excels not merely in expression, and 'le dessein' but also in 'une harmonie de couleurs': Thus he writes, of *The Ecstasy of St Paul*:[40]

'Outre les belles expressions, & la grandeur du dessein que l'on y remarque, le Peintre a conduit ce Tableau dans une harmonie de couleurs si douce & si agréable, qu'il ne manque rien de tout ce qu'on peut desirer, pour la perfection d'un si bel Ouvrage . . .'

Less surprisingly, it is Poussin's strict observance of 'bienséance' or 'costume' that is particularly praised in the description of *The Finding of Moses*.[41] The 'decorum' observed in the rendering of the setting is apparent also, in Félibien's eyes, in Poussin's depiction of the figures:

'Cette noble disposition de Païs sert d'un fond avantageux aux principales Figures. Dans celles qui representent la Fille du Roy, et les Dames de sa suite, on voit toute la majesté & la grace convenable à leur qualité et à leur sexe; mais surtout, ce Tableau est un de ceux que le Poussin a mieux peints, & où les couleurs sont traitées avec un goust tres-exquis. Comme il a toûjours eû un soin particulier de bien historier ses sujets, il n'a rien oublié dans celuy-ci, de ce qui peut marquer le veritable lieu où l'action se passe. Non-seulement il a peint dans le lointain, une grande Ville ornée de superbes édifices, comme pouvoit estre la Ville de Memphis; mais on voit aussi qu'il a voulu, pour mieux representer le Nil, y ajouter des circonstances particuliéres à ce Fleuve: car l'eau en paroist trouble, comme en effet elle est pour l'ordinaire moins claire que celle des autres rivières. Il a mesme peint des Pescheurs dans une longue barque, qui poursuivent l'Hipopotasme, qui ne se trouve que dans le Nil; et outre cela, il a sur le devant representé un Sphinx avec un Viellard appuyé sur une Urne, et tenant une Corne d'Abondance, pour representer le Dieu de ce Fleuve de la manière que les Anciens le figuroient . . .'

Here Félibien concedes a point to Poussin's more severe critics, but does not allow the criticism to detract from his overall judgement of the painter's worth:

'Il est vray que quelques-uns croient qu'il se seroit bien passé de mesler la Fable dans un sujet tiré de l'Histoire Sainte: mais si on trouve à redire à cette licence, le Peintre . . . n'en est pas moins excellent, puis que tout l'Art y paroist dans un haut degré . . .'

With the description of Poussin's *Christ Healing the Blind Men*, the painter's mastery of 'costume' is again praised, as is his skill in expression, and once more Félibien here praises

the 'agréable' colouring.[42] It is above all Poussin's mastery of expression and his observance of 'costume' that Félibien singles out as distinguishing him from his rivals:

'On remarque le curiosité des Juifs par leurs actions et avec quelle attention ils considerent comme Jesus-Christ touche les Aveugles: ce qui exprime assez bien l'incredulité naturelle de ce Peuple. C'est dans ces sortes d'expressions si essentielles à la vraye representation d'un sujet, que le Poussin a excellé sur la plus grande partie des autres Peintres, n'ayant rien omis de ce qui regarde les circonstances necessaires aux actions qu'il a voulu figurer . . .'

Thus Poussin is here too seen as supreme among modern masters, a universal painter, uniting those excellences which other artists possessed only in part.

It is above all in the Préface to the *Conférences* of 1667 (published in 1668)[43] as well as in the *Entretiens* themselves, that we may gauge Félibien's own standing as a critic and historian (and the two are interdependent in his case). The volume of *Conférences* contained an account of seven of the lectures held at the Académie Royale during 1667, at each of which one of the leading members of the Académie Royale selected for discussion one of the paintings in the royal collection, analysing its qualities according to pre-established critical criteria. It was expected, indeed ordained by Colbert, that each of the lectures should end with a set of 'préceptes positifs' for the aspiring artist. The procedure as a whole, strongly dogmatic in bias, is in the spirit of Fréart de Chambray, who, after describing at length Poussin's *Seven Sacraments*, declares:[44]

'. . . by the sedulous examination of such like particulars, we should soon be qualified to determine concerning the spirit and judgement of a painter, and after that, give Sentence boldly in favour of the most ingenious and correct in this observation of decorum . . .'

The Académie were thus putting Chambray's advocacy of 'sedulous examination' into practice, and the process was recorded by the official historian, Félibien.

The Preface to these *Conférences* provides a summary of Félibien's views, more concisely than the *Entretiens* and more clearly permeated with academic doctrine, since it is in itself a justification of academic procedure. Félibien himself establishes a customary balance:[45]

'. . . il y a deux manieres d'enseigner, sçavoir, par les préceptes & par les exemples, que l'une instruit l'entendement, & l'autre l'imagination; & que comme dans la Peinture l'imagination est la partie qui travaille davantage, il est constant que les exemples sont très-necessaires pour se perfectionner dans cet Art . . .'

But 'exemples' alone are not sufficient, in Félibien's opinion: he holds a balanced view of the process of education also:[46] '. . . l'experience découvre beaucoup de choses necessaires à ceux qui étudient . . .' And again: '. . . il [y] a deux parties principales à considerer, l'une qui regarde le raisonnement ou la théorie, l'autre qui regarde la main ou la pratique.' It is remarkable that he includes 'le dessein' among 'les parties qui regardent la main ou la pratique', in contradiction to orthodox theory, which considered drawing to belong to the intellectual side of the art, while colour was relegated to the practical (and therefore, it was considered, inferior) side. Félibien does not denigrate the practical side, however, as did so many of his contemporaries; he actually defends 'cette partie pratique':[47]

'. . . il ne faut pas . . . s'imaginer qu'elle doive être considerée comme une partie purement mécanique, parce que dans la Peinture la main ne travaille jamais qu'elle ne soit conduite par l'imagination . . .'

Félibien was broad-minded also in his defence, in the same Preface, of the lesser genres, which were traditionally ranged below history painting in academic theory, provided that the execution was of high standard—technical virtuosity has a merit of its own:[48]

> '. . . le travail n'est pas petit lors qu'il faut songer à remarquer correctement tous les contours . . .'
> '. . . il ne faut pas conter pour peu de chose la pratique qu'on acquiert à bien dessigner et à bien mêler les couleurs, puisqu'en l'un et en l'autre il se rencontre une infinité d'obstacles à surmonter . . .'

Poussin's influence is felt throughout the Preface, as a constant model and exemplar. His painting of the *Israelites Gathering the Manna*,[49] for example, is cited several times—first as an instance of correct *ordonnance*, one of the principal parts of a painting, according to Junius, Du Fresnoy, and Fréart de Chambray. The painting is referred to again as an example of the unity of action: an echo of Le Brun's own defence perhaps, in one of the *Conférences*, where the Director of the Académie adopts an apparently liberal attitude in reaction to a hostile critic.[50] The *Manna* is cited, too as an instance of 'la manière de disposer le sujet' (which is considered as part of 'la pratique'), of *le dessein*, and of *les proportions*, and of 'la belle entente des couleurs'. It is taken, also, to exemplify the apt portrayal of expression, one of the cardinal points of seventeenth-century theory.[51] (*Moses striking the rock* was significantly also praised by Bellori for this reason, though he did not describe the *Manna*.)[52]

The Preface to the *Conférences* concludes with another strong reminiscence of Poussin, in an exposition of the 'theory of the Modes' adumbrated in Poussin's letter concerning the *Israelites Gathering the Manna*,[53] which is here taken up and developed elaborately.[54] Félibien extends the theory on analogy to cover different schools of painting—those of Rome, Florence, and Lombardy:[55] Poussin made himself, as it were, master of these various modes:[56]

> 'Mr. Poussin . . . les a si bien possedées [ces differentes manières] et s'en est fait des regles si certaines, qu'il a donné à ses Figures la force d'exprimer tel sentiments qu'il a voulu, et de faire que son sujet les inspire dans l'ame de ceux qui le voyoient, de la mesme sorte que dans la Musique ces Modes dont je viens de parler émouvoient les passions . . .'

He is seen as uniting the virtues of the best artists of antiquity: Timonachus, Zeuxis, Kresilas and again the Modes are referred to: 'Mr. Poussin possédoit également bien toutes ces parties et connoissoit parfaitement la force et l'étendüe de tous ces differens modes . . .'. Examples of Poussin's admirable treatment of particular modes are chosen in *Pyrrhus*, *Manna*, and the *Curing of the Blind Men*, while *The Plague at Ashdod* and *Rebecca* are seen as instances of contrasting Modes. *Rebecca*, especially, is singled out as an example of the Ionic mode, 'agréable et gracieux'.

Thus, throughout the Préface to the *Conférences*, Poussin's influence is felt, implicitly or explicitly, and Félibien makes his admiration for the painter absolutely clear—though he may, as here, take up and develop certain themes of the master in an individual way. At this stage, Poussin is seen by the official historian Félibien as exemplifying those artistic virtues—such as *costume*, *vraisemblance*, etc.—which the Académie sought to inculcate in its aspiring members. Félibien, however, expressed his interpretation of these qualities with such characteristic directness and lack of rigidity that they may themselves have contributed to his disgrace. While many of the questions he touches on were elaborated on

in greater detail in the *Entretiens* themselves, the seed of his theories lies in the Preface to the *Conférences*.

b Some theoretical points

(i) *Judgement*

Félibien's concern with the position of the man of taste, the educated *amateur*, of discernment and judgement—he was, after all, one himself—is apparent in his distinction between the enlightened and unenlightened spectator:[1]

> 'Le simple peuple voit toûjours bien si les choses sont naturelles & agréables, et les Sçavans jugent les secrets de l'Art et connoissent de quelle sorte l'Ouvrier s'en est servi pour rendre son Ouvrage accompli . . .'

The stand Félibien takes on the question of the way the 'sçavan' acquires his superior knowledge, and on what that knowledge depends, whether on reason or on the eye, is typical of his balanced, undogmatic viewpoint. Fréart de Chambray, for example, allows the eye only a small part in judging a work of art;[2] Félibien himself considers reason to be the ultimate judge of painting but allows some merit to paintings which appeal only to the eye.[3] In allowing some validity to the verdict of both the eye and reason, Félibien may be compared with Poussin himself.

An allied question is that of the competence of the *amateur* to judge the production of artists. This point had long been debated: Alberti and Leonardo, for instance, assume that the criticism of artists will be valued more highly that that of the *amateur*, but allow some value to the latter. Most seventeenth-century Italian critics agreed that any educated person with enough practice in looking at paintings was competent to judge and criticize. The critic Franciscus Junius (Du Jon)—whose work *De Pictura Veterum*, published in 1637,[4] was deeply influential on seventeenth-century theorists, with their reverence for antiquity—refers to the custom of the Ancients of submitting their works to the criticism of the public, but he maintains that the uneducated can judge only of certain parts of a painting—drawing and colour.[5] The ideal judge has a conception of ideal beauty. Junius represents a point of transition between Italian and French critics on this point, though he is still close to the Italians in allowing considerable importance to the judgement even of the uneducated.

The French critics themselves, especially Fréart de Chambray, held strong views on the question of the educated and uneducated critic; they considered that reason was the only proper instrument for judging paintings.[6] Félibien alone takes a more generous view: he allows that the uneducated, the 'simple peuple' may in fact be able to appreciate some parts of the painting, such as the accuracy of the imitation and of those parts which appeal to the eye. This he considers less insignificant than many of his contemporaries.[3] Thus Félibien is in agreement with other French critics in assuming that the critic need not be an artist, but in contrast to them he allows some value to the criticism of the general public. It is worth noting that De Piles, in reaction, attacks educated and even practising critics:[8] the 'coloriste' faction led the attack on those who considered a knowledge of history and literature enough to judge of painting.

51

(ii) *Expression*

Skill in portraying emotion is in fact singled out by Félibien as the most important of all the parts contributing to the effect of the painting: 'Ce qui est le plus important à la perfection de la Fable ou de l'histoire, sont les diverses expressions de joye ou de douleur . . .' In this, Félibien was in line with other seventeenth-century critics: Du Fresnoy may perhaps be taken as voicing the orthodox view when he writes (in Dryden's translation):[1]

> 'Besides all this, you are to express the motions of the Spirits, and the affections or passions, whose Center is the heart: in a word, to make the Soul visible, by the means of some few colours; this is that in which the greatest difficulty consists. Few there are whom *Jupiter* regards with a favourable eye in this Undertaking, to work these mighty wonders. 'Tis the business of *Rhetoricians* to treat the characters of the Passions: and I shall content myself with repeating what an excellent Master has formerly said on this Subject, that the studied motions of the Soul are never so natural as those, which are as it were struck out of it on the sudden by the heat and violence of a real Passion . . .'

The interest in expression in seventeenth-century France, deriving ultimately from Leonardo's instruction to the artist to observe and follow nature, found its most famous embodiment in the theories of Poussin himself, for instance in the letters (including that printed by Félibien concerning the *Manna*),[2] and in one of the notes printed by Bellori at the end of his Life of Poussin.[3] But the Académie, typically, tried to codify a theory that was relatively flexible with Poussin himself, and indeed with Félibien; in *Entretien II*, for instance, Félibien argues that the science of expression cannot be learned by theory, though discussions of it have value. Le Brun's *Conférence sur l'expression générale et particulière* has, in fact, been shown to derive at least in the scientific parts of the lecture from Descartes' *Traité des Passions*.[4]

Though I shall not here embark on an extended examination of parallels in literary theory, I must stress that the interest in the expression of the passions was a predominant one among dramatists and literary critics also. Indeed, dramatic action came to be seen as consisting precisely in the interaction of the passions.[5] For example, Corneille, in the first two paragraphs of the *Examen* of *Le Cid*, indicates that he sees the subject or action (and the two are envisaged as equivalent) as being 'rooted in the passions'.[6] Again, in his first *Discours*, Corneille explicitly links the passions and the kind of action suitable for tragedy:[7]

> 'Sa dignité demande quelque grand intérèt d'Etat, ou quelque passion plus noble et plus mâle que l'amour, telles que sont l'ambition ou la vengeance . . . Il est à propos d'y mêler l'amour . . .'

Racine also reveals in some of his Prefaces that he considers the subject or action of the play to have its roots in the passions. Thus he writes in the Preface to *Mithridate*:

> 'J'ay inséré tout ce qui pouvait mettre en jour les mœurs et les sentiments de ce prince, je veux dire sa haine contre les Romains, son grand courage, sa finesse, sa dissimulation, et enfin cette jalousie qui lui etait si naturelle . . .'

There is also a parallel in the writings of the dramatists to Poussin's concern, expressed for instance in his letter on the 'Modes', that the appropriate emotion should be aroused in the spectator. As Félibien records it, he declares that the painter must not only represent passions but also arouse them 'dans l'âme de ceux qui regardent'.[8] Corneille is equally

emphatic on this point; he writes in his second *Discours*:[9]

> '. . . lorsqu'on agit à visage découvert, et qu'on sait à qui on en veut, le combat des passions contre la nature, ou du devour contre l'amour, occupe la meilleure partie du poème, et de là naissent les grandes et fortes émotions qui renouvellent à tous moments et redoublent là commisération . . .'

Racine concurs with this belief in the Preface to *Bérénice*, and in the Preface to *Iphigénie* he also makes the connection between the passions represented and those aroused:[10]

> 'Pour ce qui regarde les passions, je me suis attaché à le [Euripides] suivre plus exactement. J'avoue que je lui dois un bon nombre des endroits qui ont été les plus approuvés dans ma tragédie . . . Mes spectateurs ont été émus des mêmes choses qui ont mis autrefois en larmes le plus savant peuple de la Grèce . . .'

(iii) *Vraisemblance*

The doctrine of *vraisemblance*, again, was one of central importance in seventeenth-century artistic theory, and once more Poussin's works are taken as models. *La Guérison des Aveugles* is cited by Félibien, as an example of the correct observance of *vraisemblance*, that is, of 'quelque chose de merveilleux' which convinces by its artistic truth, though it may run counter to strict factual accuracy:[1]

> 'Il faut encore que la possibilité se recontre dans toutes les actions & dans tous les mouvemens des figures, aussi bien que dans l'expression du principal sujet, afin que la vraisemblance se trouve par tout comme une partie très-necessaire et qui frape l'esprit de tout le monde . . .'

There is, again, an interesting parallel in the writings of seventeenth-century French dramatists, especially in Corneille's conception of *la vraisemblance générale*. Thus in the second *Discours*, Corneille writes:[2]

> 'Pour . . . trouver de quelle manière est ce impossible croyable dont [Aristote] ne donne aucun exemple, je reponds qu'il y a des choses impossibles en elles-mêmes qui paroissent aisément possibles, et par conséquent croyables, quand on les envisage d'une autre manière. Telles sont toutes celles où nous falsifions l'histoire. Il est impossible qu'elles soient passées comme nous les représentons, puisqu'elles se sont passées autrement . . .; mais elles paraissent manifestement possibles quand elles sont dans la vraisemblance générale, pourvu qu'on les regarde détachées de l'histoire, et qu'on veuille oublier pour quelque temps qu'elle dit le contraire à ce que nous inventons . . .'

This passage is followed by a justification of Corneille's departure from the details of historical fact in *Nicomède* and *Héraclius*.[3] (It is a justification reminiscent of Le Brun's defence of the *Manna*.) Similarly, Félibien warns against including in a composition elements that are 'trop vray'.[4]

René Bray speaks of *la vraisemblance* as 'cette règle centrale de la doctrine classique',[5] and cites Chapelain as spokesman for the doctrine: 'La vraisemblance est l'objet immuable de la poésie'.[6] Discussion of the question came to a head over *la querelle du Cid*, and Chapelain, again, codified orthodox opinion. To quote Bray, 'Aristote a mis l'impossible vraisemblable au-dessus du possible invraisemblable; le sujet du *Cid* est possible, mais invraisemblable . . .'[7]

The relative merits of *la vraisemblance* and of historical accuracy were weighed up, also, by the Abbé d'Aubignac:[8]

> 'Le vrai n'est pas le sujet du théâtre, parce qu'il y a bien des choses véritables qu n'y doivent pas être vues . . . Le possible n'en sera pas aussi le sujet, car il y a bien des choses qui se peuvent faire . . ., qui pourtant seraient ridicules et peu croyables, si elles étaient représentées . . . Il n'y a donc que le vraisemblable qui puisse raisonnablement fonder, soutenir et terminer un poème dramatique: ce n'est pas que les choses véritables et possibles soient bannies du théâtre, mais elles n'y sont reçues qu'autant qu'elles ont de la vraisemblance . . .'

Corneille has a more unorthodox interpretation; in the Preface to *Héraclius* he writes:

> 'L'action étant vraie, il ne faut plus s'informer si elle est vraisemblable. La vraisemblance n'est qu'une condition nécessaire à la disposition et non pas au choix du sujet . . .'

And in the first *Discours*: 'C'est une maxime très fausse . . . qu'il faut que le sujet d'une tragédie soit vraisemblable'. Corneille was not followed, however, by later writers. Racine declared, in the Preface to *Bérénice*, that 'Il n'y a que le vraisemblable qui touche dans la tragédie', and Boileau urged:[9]

> 'Jamais au spectateur n'offre rien d'incroyable,
> Le vrai peut quelquefois n'être pas vraisemblable . . .'

Critics stressed the connection of *la vraisemblance* with the didactic function of art; the poet must not only please, but must also move and instruct, and *la vraisemblance* provides the means. Chapelain, once more, voices this view: 'La vraisemblance et non la vérité sert d'instrument au poète pour acheminer l'homme à la vertu . . .' For this reason the poet must be selective, for 'toutes les vérités ne sont pas bonnes pour le théâtre'.[10]

La vraisemblance also tends towards the general, the universal, as opposed to the specific and individual, once again conforming to classicist doctrine. Thus Chapelain writes:[11]

> 'L'art se proposant l'idée universelle des choses, les épure des défauts et des irrégularités particulières que l'histoire par la sévérité de ses lois est contrainte d'y souffrir . . .'

The concept of *vraisemblance* is connected with the idea of the supremacy of reason, and it supposes the superiority in art of a probable impossibility over an improbable possibility There is a connection between *vraisemblance* and the Italian concept of *decoro* (or what the French termed *costume*); in the latter what is literally true must be sacrificed to what is appropriate and satisfactory to reason, while with the former it must be sacrificed to artistic truth. Several Italian critics discuss the concept—for instance, Mancini;[12] Bellori justifies the practice of Annibale Carracci on these ground,[13] and Poussin himself defends *Moses Striking the Rock* with similar arguments.[14]

The theory of the *unity of action* is linked with that of *vraisemblance*: Félibien applies this in his description of Le Brun's *Les Reines de Perse*,[15] and Le Brun himself discusses the question on some detail in his *Conférence* to the Académie on Poussin's *Manna*,[16] giving examples of the contrast between poetry and painting, rather than their affinity according to the *ut pictura poesis* formula (an early anticipation of Lessing). The theory of the unity of action had appeared in the writings of earlier critics, notably Vasari: Félibien's requirements are in fact similar to those of Vasari: 'Il faut prendre garde que dans un Tableau il n'y peut

avoir qu'un seul sujet . . .'[17] Of the concept of *vraisemblance* itself, Félibien writes:[18]

> '. . . la vraisemblance doit paroître dans toutes les parties qui composent une histoire . . . car
> il y a quelquefois des choses qui sont ridicules, pour être trop vrayes, & qui pourroient
> rendre un Ouvrage défectueux, si elles n'y paroissoient d'une maniére extraordinaire . . .'

(iv) *Costume*

Félibien also touches, in the Preface to the *Conférences*, on the question of *le costume*, which is linked with that of *vraisemblance*, and derives from the Italian concept of *decoro*; it is perhaps as important as the theory of expression in seventeenth-century critical writings. It demands that the figures and actions, and the setting as a whole, should be appropriately (not merely 'decorously' in the modern sense) represented. Félibien describes it as:[1]

> '. . . une observation exacte de tout ce qui convient aux personnes que l'on represente . . .
> [Cette partie] est une des plus necessaires pour instruire les ignorans & l'une des plus
> agréables aux yeux des personnes sçavantes . . .'

Poussin was the principal agent in introducing the theory of *costume* into France: he first uses the phrase in 1665, writing to Chambray to thank him for his treatise,[2] but he had clearly and self-evidently held the theory long before then. This is evident from his paintings themselves, and also from the reply which Félibien reports him as making to objections about inaccuracies in *Moses Striking the Rock*.[3] Félibien and Chambray agree that Poussin excelled in his observation of *costume*.

Félibien sees *costume* as one of the three sections pertaining to theory, in his division of painting into two parts, theoretical and practical, and it is significant that he should attribute to Poussin the view that *costume* is dependent on intellect and judgement; for 'C'est un effet de la prudence et du jugement du peintre de connoître ce que la bienséance demande . . .[4] But though Félibien asserted the importance of *costume*, he showed his customary liberality in saying that a painting should not be condemned if it should fail in this respect; it may be redeemed by other qualities, as in the case with Veronese.[5]

This liberality contrasts with the attitude of Chambray, the first French writer to treat systematically the theory of *le costume*, with which indeed he became obsessed.[6] In his discussion of the origins of the word, Fréart refers to Italian critics in general, but is not perfectly consistent, since he gives three definitions of the term. *Le costume* involves the whole intellectual or spiritual, as opposed to the mechanical side of painting, whereas the Italians defined it as forming a part of invention. Félibien's position regarding *costume* is again a liberal one: though he considers it of importance, he does not feel it to be crucial. he thus reverses Chambray's verdict on Michelangelo's *Last Judgement*, and brings the controversy over Michelangelo, at least temporarily, to a close.[7]

The concept of *costume* was very close to that of *les bienséances*, of central importance to writers and literary theorists, and a corollary to that of *vraisemblance*.[8] Le Père Rapin declared:[9]

> '. . . ce n'est que par la bienséance que la vraisemblance a son effet: tout devient
> vraisemblable dès que la bienséance garde son caractère dans toutes les circonstances . . .
> tout ce qui est contre les règles du temps, des mœurs, du sentiment, de l'expression, est
> contraire à la bienséance . . .'

Les bienséances, internal and external, were determined by reason. Le Père Nicole wrote:[10]

'*La raison* nous apprendra pour règle générale qu'une chose est belle lorsqu'elle a de la convenance avec sa propre nature et avec la nôtre . . .'

This passage indicates the double nature of *les bienséances—la bienséance interne* and *la bienséance externe*. Again, it was the controversy over *Le Cid* that focussed attention on the question, and once more Chapelain who most firmly formulated the doctrine:[11]

'Il faut garder la bienséance du temps, du lieu, des conditions, des âges, des mœurs et des passions'.

Racine himself affirmed the principle in his first Preface to *Bajazet* (1672):[12]

'La principale chose à quoie je me suis attaché, ç'a été de ne rien changer ni aux mœurs, ni aux coutumes de la nation . . .'

And Boileau neatly formulates the accepted opinion:[13]

'Conservez à chacun son propre caractère.
Des siècles, des pays étudiez les mœurs;
Les climats font souvent les diverses humeurs,
Gardez donc de donner, ainsi que dans *Clélie*,
L'air, ni l'esprit français à l'antique Italie . . .'

Like *le costume, la bienséance externe* also required the keeping of decorum, in the narrower modern sense, to conform to the conventions of the *honnête homme*. Chapelain, it is true, defined it rather differently, as that which conforms to general opinion: '. . . bienséance, non pas ce qui est honnête, mais ce qui convient aux personnes'.[14] But Scarron is quite explicit, equating *la bienséance* and *les bonnes moeurs*: '. . . il ne faut rien fair contre la bienséance ou les bonnes moeurs'.[15] Racine roundly denounces those who would offend propriety:[16]

'Je me sais quelque gré d'avoir réjoui le monde, sans qu'il m'en ait coûté une seule de ces sales équivoques et de ces malhonnêtes plaisanteries qui coûtent maintenant si peu à la plupart de nos écrivains et qui font retomber le théâtre dans la turpitude d'où quelques auteurs plus modestes l'avaient tiré . . .'

Félibien developed the theory of le costume' directly from Italian writers, independently of Fréart de Chambray; *De l'origine de la peinture* of 1660[17] gives a brief outline later incorporated in the first *Entretien*. His difference from Fréart was considerable, though he was in fact preceded by Abraham Bosse in protesting against the violence of Fréart's attacks on Michelangelo.[18] He may indeed have come into direct conflict with Fréart, as is implied in the following passage:[19]

'Comme la connoissance des divers habillemens & leurs differens usages est une science de theorie, et que bien des gens sçavans dans l'histoire peuvent posseder, cela ne regarde pas l'art de peindre . . .'

There is indeed evidence that Félibien is attacking Chambray's *Perfection de la peinture* in

many of the passages of the *Entretiens*; he puts into the mouth of Pymandre the theories, and often the very words, of Fréart, and then overthrows them. Apart from his statement concerning the relative unimportance of *costume*, Félibien also defends Michelangelo in detail on one or two points (for instance giving Dante as his authority for introducing Charon).[20] Félibien's attitude to Michelangelo, in fact, shows a common sense and breadth of mind reminiscent of that of the critics of Michelangelo's own circle; he presents Michelangelo as the greatest draughtsman among the Italian painters, and considers that, as a religious painter, Michelangelo possessed the most important qualification— that of being a devout Christian.[21] Félibien shows the same common sense, also, in the controversy as to the relative merits of Michelangelo and Raphael which, as we have seen, had occupied critics since the time of Vasari.

The Académie's attitude to *costume* was fairly expressed by Félibien in the *Conférences*— rather as applied to individual works than as a generalized theory. Finally, De Piles wrote that exact truth to history was not 'de l'essence de la peinture', but was rather the business of the historian, than of the painter. At the end of the sixteenth century, Lomazzo had established that *costume* was dependent on reason; thus it was to be considered unreasonable, not merely inaccurate, to break its rules. Félibien, as usual, takes a moderate view, allowing the claims of *costume* but denying that those claims are absolute, and pointing out that there are other qualities of greater significance.

(v) *La Raison*

A further evident link with Poussin is provided by Félibien's insistence on the absolute authority of *la raison*. It is hardly necessary here to stress the important place that the concepts of *la raison* and *la nature* held in seventeenth-century French thought and criticism.[1] Two paradigmatic statements are those of Le Père Bouhours: 'Notre langage est le langage des hommes raisonnables'[2] and, above all, Boileau:[3]

'Aimez donc la raison: que toujours vos écrits
Empruntent d'elle seule et leur lustre et leur prix . . .'

Reason is, of course, closely connected with judgement; thus Descartes singles out as the task of reason to distinguish the true from the false.[4] In general, the theory of imitation of French critics was based principally on reason and on the imitation of the Ancients, it was thought, acted in accordance with reason.

Félibien was not uncharacteristic of French seventeenth-century theory in this bias, but he did not follow other French critics in allowing *la raison* to become too rigidly equated with *les règles*, with rules that must be obeyed. (Here one may perhaps suggest a parallel with Corneille's refusal to be bound by precepts, especially in his *Discours* of 1660.)[5] A salient example of this tendency is to be found in the controversy as to the importance of perspective to the painter. Perspective is a branch of mathematics, and the idea that painting was founded on mathematics had its roots in Italy in the sixteenth century; like other such theories it was seized upon by French critics, especially Fréart de Chambray. Here again Junius, in *De Pictura Veterum*, was an influential intermediary. According to Junius, proportion is dependent on arithmetic, and therefore on reason, but when he describes 'Disposition' he makes no demands on mathematics of any kind.[6] When Chambray copied Junius's division of painting into five parts, he took 'disposition' to

mean chiefly perspective,[7] whereas for Junius it implied the whole arrangement of figures and the general clarity of the composition. (There is a significant analogy here with Corneille and Racine in their conception of disposition, which, as has been shown by H. T. Barnwell, comprises the confrontation of the various passions of the characters, and thus determines the very action of the play.)[8] Chambray (who translated Euclid on perspective and who may also have been influenced in his view by the fact that Poussin, as reported by Félibien, spent much time studying optics and perspective)[9] virtually agreed with Bosse in making correct perspective one of the chief criteria for judgement of a painting.[10]

Félibien is more flexible in his outlook, on this as on other questions; he says of Lanfranco:[11]

> 'Je commencai alors à comprendre, qu'outre l'intelligence de la Perspective necessaire aux Peintres, et l'art de bien dessiner les choses racourcies, il y a encore d'autres secrets dans la Peinture, & une science plus difficile, qui ne se peut enseigner par des regles; mais qui sert à bien disposer toutes les figures . . .'

Nevertheless, he does not deny the value of practical perspective to the painter:[12]

> '. . . comme il est difficile d'y être toûjours assez exact, parce que l'œil se peut aisément tromper; ceux qui veulent être fort corrects, après les avoir dessinées à vuë d'œil sur le naturel, les reduisent encore en leur place par les régles de la perspective . . .'

Abraham Bosse, a rigidly dogmatic partisan of the cause of perspective, replied to Félibien in *Le Peintre Converty* (though Bosse's main opponent was actually Le Brun).[13] Félibien was indeed in opposition to him, but was also, as we have seen, aware of the necessity for a practical knowledge of perspective; thus we have an example both of Félibien's balanced viewpoint between two extremes, and of his concern to match the theoretical with the practical.

(vi) *Les Règles*

Félibien was equally moderate with regard to the question of rules in general, in contrast to most French critics of the seventeenth century. Junius had not given priority to rules (this is in accordance with his emphasis on the role of the imagination);[1] Du Fresnoy's poem *De Arte Graphica*, widely influential and much translated, comprised a collection of precepts, yet did make allowance for the exceptions.[2] Bosse is emphatic as to the importance of rules, speaking of painting as an art 'fondé sur de principes certains';[3] Chambray is equally assertive: 'les règles de l'art, qui devoient estre inviolables'.[4] In the Preface to the *Perfection*, Chambray claims that a strict adherence to the rules is the only possible means of restoring painting to its former splendour.[5]

The Académie based itself both in theory and practice on Chambray's views, and the table of precepts drawn up by Testelin in 1680 carries the principle of the supremacy of rules to a ridiculous extreme.[6] Félibien, in the Preface to the *Entretiens*, establishes on this point also his customary position of both sense and sensibility:[7]

'. . . c'est par une longue expérience, une grande pratique, et un raisonnement solide que toutes ces choses s'apprennent. S'il y a un moyen pour faire davantage paroître les parties d'un tableau, pour leur donner plus de force, plus de beauté, et plus de grace, c'est un moyen qui ne consiste pas en des régles qu'on puisse enseigner, mais qui se découvre par la lumiere de la raison, et où quelquefois il faut se conduire contre les régles ordinaires de l'Art.'

Félibien insists on the equal importance of theory and practice, again in contrast with Chambray:[8]

'Le raisonnement est comme le père de la Peinture, et l'execution comme la mere . . .'

He was, however, fully conscious of the importance of the intellectual side of painting, and emphasized this importance in the Preface to the *Conférences*, for he considered such lectures to be particularly apt for instruction in theory. He considered drawing to belong to the mechanical side, and even praised it as such in the *Entretiens*:[9]

'. . . puisqu'en cet art, comme dans plusieurs autres, l'exécution est au-dessus de la theorie, il est toûjours plus avantageux de pouvoir faire, que de sçavoir simplement ce qu'il faut faire . . .'

But, although Félibien is unconventional in his categorization of 'le dessein' as mechanical, and in his eulogy of the mechanical side of the art, he is quite orthodox in placing drawing above 'le coloris' in the debate as to the precedence of these two qualities. Thus he praises Michelangelo, in defiance of Chambray's condemnation, for his ability as a draughtsman:[10]

'. . . il est certain que jamais homme n'en a mieux possedé les principes, personne n'ayant mieux dessiné que lui, et le dessein étant le fondement de cet Art. Que pensez-vous que soient en comparaison du dessein toutes les autres parties, dont vous avez parlé avec tant d'éclat, comme la bienséance . . . la Perspective même . . . j'y ajoûteray encore les couleurs . . .'

(vii) *Les Anciens*

As a final example of Félibien's moderate attitude, as also of his closeness to the thought of Poussin, we may consider his attitude to the art of the Ancients, and his theory of imitation—closely linked with the concept of the supremacy of reason.[1] In fact the absolute faith in the Ancients, held by the Académie, was to be overthrown by the faith in reason—and the ground for this overthrow was prepared by Félibien. Chambray, once again, is the most extreme spokesman for views also held by the Académie. He held that the Ancients alone approached perfection in the arts; he allows, however, that Raphael and Poussin come nearer to the masterpieces of antiquity than any other modern masters. He carries the admiration of the Ancients to idolatory, and considers that they should be the models for all kinds of painting; the imitation of nature is in his theory displaced by the requirement to imitate the Ancients (*Avant-Propos* to *Parallèle*).[2]

'Voulons-nous bien faire, ne quittons point le chemin que ces grands maistres ont ouvert, & suivons leurs traces, avoûant de bonne foy que le peu de ces belles choses qui a passé jusques à nous est encore de leur propre bien . . .'

Everything, in Chambray's view, must be done in accordance with the precept and example of the Ancients. He follows Junius in attaching great importance to the writings of the Ancients on art, attributing the achievements of modern architecture largely to the influence of Vitruvius. The highest praise, in fact, that Chambray can bestow on an artist is to declare that his work approaches that of the Ancients in merit, or that it shows the qualities most admired by them. Thus he says of Poussin that his paintings were distinguished 'par toutes les mesmes qualitez de ces grands Genïes de l'Antiquité, entre lesquels il auroit tenu, à mon avis, un des premiers Rengs . . .'[3] Elsewhere he speaks similarly of Raphael, indicating that he, by imitating the Ancients so skilfully, has reached the first position among the moderns, and has become as it were an honorary member of the Ancients:[4]

> '. . . il semble qu'il se soit comme incorporé dans la mesme secte de ces vieux originaux de la Peinture . . .'

The Académie were on the whole in agreement with Fréart's views; their attitude is most clearly set out in Bourdon's *Conférence sur l'étude de l'antique*, where the study of the antique is recommended 'pour éviter de tomber dans le mesquin et ne point contracter la manière de l'atelier qu'on fréquente'.[5] The theories of the imitation of nature, and of the imitation of the Ancients, were closely connected in Bourdon's mind.

The Académie nevertheless laid considerable emphasis on reason in their attitude towards the imitation of nature; at the end of Testelin's *Conférence* on colour, one member of the Académie asked what 'le beau naturel' really was.[6] The conclusion was that 'en la peinture l'on devoit tenir pour beau ce qui imitoit le mieux le naturel dans un choix raisonnable . . .'[7] Thus reason is seen as the surest guide to selecting from nature, but all too often reason meant to the Académie merely the adherence to certain rules:

> 'On doit . . . faire choix des effets naturels qui se rapportent mieux aux règles de l'art . . .'[8]
> 'On ne devoit pas juger de la beauté des objets par ce qu'ils ont de surprenant, ni sur des opinions singulières, mais suivant le sentiment universel des esprits les plus éclairés et l'approbation la plus générale . . .'[9]

The Académie Royale de Peinture laid great emphasis on the imitation of antique sculpture, an emphasis to some extent counterbalanced by their stress on 'la raison'. It is rarely explicitly stated whether reason or the authority of the Ancients is preferred; both are valued highly.

Félibien's writing reveal a complex theory of imitation comparable to that of Boileau and literary critics.[10] He regards Nature as the foundation of the arts: '. . . un sçavant homme ne se sert que de la nature même pour en imiter tous les traits'.[11] But the uncritical imitation of Nature cannot produce a masterpiece, 'puisque même il y a des tableaux fort médiocres en bonté, qui se trouvent propres à tromper la vûë de ceux qui les voyent, plûtôt que ne feroient d'autres ouvrages plus excellens . . .'[12] Félibien constantly stresses that painting should select from nature:[13]

> '. . . encore que les corps naturels lui servent de modéle, néanmoins comme ils ne sont pas tous également beaux, il ne doit considerer que ceux qui sont les plus parfaits . . .'

And in his discussion of the relative superiority of art or nature, he asserts the claims of 'le beau naturel':[14]

'Outre . . . qu'on n'estime pas toûjours les tableaux pour la beauté des sujets qu'ils
représentent, mais aussi pour l'excellence du travail, je vous diray que quand il est question
de la ressemblance, une belle peinture peut bien faire honte à un objet qui de soi n'est pas
agréable; mais quand un beau naturel se recontre auprès de quelque tableau, il faut que la
peinture, quelque excellente qu'elle soit, cède à la nature, comme le Disciple à son Maitre, et
la copie à l'original . . .'

Félibien speaks of 'le beau naturel', however, as something existing in nature, and not in
the artist's mind: thus his is not a true idealist theory of imitation. His unorthodoxy is
apparent when he draws a parallel with nature in a passage explaining why in order to
reach the highest beauty the Artist may have to break the rules of art:[15]

'Et de cela on ne doit point s'en étonner, puisque dans la Nature il se recontre mille
differentes beautez que ne sont rares & suprenantes, que parce qu'elles sont extraordinaires,
& bien souvent contre l'ordre naturel . . .'

Félibien regards nature as based on a series of laws to which exceptions sometimes
occur. The same view is implicit in his attitude to architecture; the laws of nature are in
accordance with reason, and architecture must be governed by the natural laws of
structure and mechanics. (This is exactly Poussin's opinion of the relation of architecture
to nature; indeed Félibien prints in the *Entretiens* the letter in which Poussin expounds this
view.)[16]

Félibien recommends two methods by which the artist can determine his choice from
nature: the study of great masters, and that of the Ancients. His preference is strongly for
the latter; he follows Poussin in regarding the Ancients as the best guides in selecting from
Nature, especially as regards the proportions of the body:[17]

'Je voudrois . . . qu'e l'on consultât Michel-Ange, Raphaël, Jule Romain, & les plus grands
Peintres, pour apprendre d'eux comment l'on doit dessiner le naturel, et se servir de
l'antique; de quelle sorte ils ont scû corriger les defauts de la nature même, et donner de la
beauté et de la grace aux parties qui en ont besoin. Mais je souhaiterois aussi qu'on
s'attachât entièrement à l'antique et au naturel, afin qu'en prenant sur le corps de l'homme
la veritable forme de tous ses membres, & sur les Statuës antiques la belle proportion, l'on ne
tombât point dans la maniere d'un autre Peintre . . .'

There is sometimes an occasion for disagreement, when imitation of the Ancients is made
to seem ridiculous, for instance when Pymandre, the interlocutor in the dialogue of the
Entretiens, defends snub noses on the grounds that Plato approved of them. Félibien,
however, condemns them on the authority of common sense and the usage of modern
painters.

Félibien is moreover conscious that not all ancient sculpture is of equal merit:

'Parmi ce grand nombre de statues qui nous restent, l'on aurait peine d'en trouver 50 d'une
beauté égale à la Vénus de Medicis, au Laocoön, et à l'Hercule de Farnèse. Aussi je pouvois
vous montrer que les ouvriers de ce temps-là, non seulement n'étoient pas également
sçavans, mais que plusieurs même des plus sçavans, n'avoient pas une connoissance
universelle de leur Art . . .'

Thus he sees even the Ancients as merely the best guides to artistic truth, and not infallible
mentors; the only absolute test for works of art—as for those who judge those works—is *la
raison*.

Félibien, then, shows a welcome tolerance and flexibility, allied to keen critical perception and strong common sense, which chiefly distinguish his views from those of the the Académie.[18] Indeed, despite areas of common ground between Le Brun, the Director of the Académie, and the official historian, Félibien was probably found to be too liberal, in his report of the *Conférences*, for the strictly orthodox views of the Académie. He was in fact dismissed from his post, on the grounds that he did not report the views of the members of the Académie with strict accuracy. Colbert himself was present at a meeting of 20 April 1669, and, according to the Procès-Verbal:[19]

> '. . . sur ce qui luy a esté remontré qu'il avoit esté faict quelque mesprise dans l'imprimé des Conférensses que Monsieur Félibien a mis au jour, il a confirmé l'aresté du 26 mai 1668, ordonnant que le dit imprimé sera examiné par l'Académie pour corriger les defauct qui s'y pourront rencontrer & qu'a l'avenir mond. sieur Félibien ne ferat poin imprimer des dites conférensse qu'il ne l'ait donne à l'Académie pour estre examiné en des assemblée particulièrs, convoquées pour cet effect . . .'

In the report of the last lecture in the volume of *Conférences*, that of Bourdon on the *Curing of the Blind Men*, 'une personne de la compagnie'[20] objects to innacuracies, and is answered by another person present, whose views are given at great length and without interruption. Could this have been Félibien himself? If so, perhaps it was this interpolation of Félibien's own views in a supposedly official report that was the immediate provocation of Colbert's disapproval. Obviously, though, the differences lay deeper, and it may have been Félibien's evident latitude, or 'free-thinking', on a number of crucial issues that aroused the anger of authority. He was, however, far from deterred; dismissed from his official position, he nevertheless continued his discussions of matters of theory, in far greater detail, in the *Entretiens*—even embodying whole 'conférences' within that structure.

10

The 'Entretiens' project

By far the most important of Félibien's contributions to artistic theory was the volumes of *Entretiens*, published between 1666 and 1688, comprising a series of biographies, of varying lengths, of the most significant figures in Western European art from antiquity to Félibien's own day, interspersed with theoretical *excursus*, and attempting to establish an overall critical framework. As I have indicated, the project had an early origin, in Félibien's visit to Rome from 1647–9, and in the Preface already quoted he described how it took root in his mind, and outlines his chief aims. When he returned to France, he made notes on his impressions:[1]

> '. . . c'est sur ces remarques que j'ai établi les principaux fondemens de cet Ouvrage. Mais ayant jugé que pour mieux donner connoissance de la Peinture aux Gens de lettres, aussi-bien qu'à ceux qui veulent en faire profession, il falloit parler des Peintres et de leurs tableaux: j'ai crû devoir faire des Entretiens familiers, dans lesquels on pût apprendre ce qui regarde les Vies de ceux qui ont êté les plus célébres, & où en rapportant quelques-uns de leurs ouvrages, j'eusse lieu de faire remarquer tout ce qui appartient à l'excellence de cet Art . . .'

Thus the *Entretien* containing the Life of Poussin, published in 1685, which in a sense is the summit of Félibien's achievement, actually had its origin in experiences of nearly forty years earlier.

Part of Félibien's aim, in the *Entretiens*, is to present to educated Frenchmen, the 'gens de lettres', the writing of historians of other nations, and he admits that he had made use of their writings where it has served his purpose.[2] But he criticizes the lack of selection and the anecdotal quality in the method of, for instance, Vasari:[3]

> 'C'est pour cela que je n'ai point parlé de quantité de Peintres, dont nous ne voyons plus rien; que je n'ay pas voulu écrire une infinité de petites histoires, & de contes assez fades, dont Vasari a rempli ses Livres, & que j'ai laissé tous ces grands catalogues de tableaux qui grossissent les volumes de ces Auteurs Italiens . . .'

Félibien does, nevertheless, tacitly accept Vasari's basic narrative scheme of biographical accounts of the principal artists interspersed with theoretical summaries—though in Félibien's case the theoretical digressions are far more significant and become part of the substance of the work.

It might have been supposed, from their title, that the volumes of *Entretiens*, literally 'conversations', would be totally discursive. But,—though less obviously expository than the Preface to the *Conférences*, they are profoundly concerned with the discussion of questions of theory. Félibien chooses the dialogue form, of distinguished and longstanding lineage—deriving immediately perhaps from Dolce's *Aretino* but ultimately from Cicero, and of considerable importance in seventeenth-century France—deliberately.[4]

> 'J'ai pris pour titre de mon Livre celui d'Entretiens, parce qu'en effet l'on ne peut mieux faire pour s'instruire dans cet Art, que d'en parler avec les personnes qui s'y connoissent . . .'

We have seen how Poussin himself was the most significant of those with whom Félibien conversed. He defends the form he has chosen on the grounds that, like the art it describes, it is both pleasing and effective, though he knows his choice may be criticized.[5]

'Je sçai bien . . . que quand on veut retrancher les choses inutiles, & se renfermer dans son sujet, cette maniere d'écrire est très-propre traiter des Arts & des Sciences; & l'on voit des meilleurs Ecrivains de ce tems qui ne sont pas moins agréables que remplis de beaucoup d'érudition . . .'

The author indeed exclaims to Pymandre—the naïve interlocutor, the *homme moyen intellectuel*, as it were, and a foil to Félibien in the dialogue:[6]

'Je croyais ne m'entretenir avec vous que des Peintres qui ont été en réputation . . . cependant vous m'engagez insensiblement à vous parler des régles de l'art . . .'

Félibien does not, however, adhere to the 'règles' in too rigid a sense: the chief aim of the *Entretiens* is to educate amateurs, such as he is himself, as well as practising artists, to appreciate and fully understand paintings; to illuminate, by the light of 'la raison', areas which might be obscure to one of the 'simple peuple' such as Pymandre. His whole approach is thus less domatic, less closely linked to educative purposes, than that of the Académie Royale de Peinture et de Sculpture.

The *Entretiens* are unsystematic, and contain a number of apparent contradictions, but they reveal a personal enthusiasm for painting which may come into conflict with received opinion. It is, above all, this breadth of sympathy which makes Félibien more attractive than any of his contemporaries. Fréart de Chambray, for example, allows only two artists—Raphael and Poussin—as worthy of admiration among the moderns; Félibien is able to see the merits of Veronese as well as Raphael, and of Rubens and even Rembrandt, as well as Michelangelo. He constantly emphasizes that critics should not condemn painting simply because it lacks certain qualities, for, as he reiterates, no artist can possibly excel in all parts of painting:[7]

'. . . il est vrai que la Peinûre embrasse tant de choses à la fois, qu'il est difficile qu'un même esprit possede au dernier degré toutes les connoissances necessaires à cet Art . . .'

It is possible that Félibien's extensive reading of Vasari and other historians of Italian painting may have contributed to his balanced outlook; at any rate, his admiration of, for example, Rembrandt, and his qualified admiration of the Ancients show that he was not perfectly orthodox.

The background to the *Entretiens* was one of growing national self-consciousness, in several spheres; this was surely one of the impulses behind the writing of the *Entretiens*, and especially of the biography of Poussin. Félibien was determined that France should have a body of writings on the history of art worthy of this new national pride—worthy too of the great contemporary French artist, Poussin, who in a sense vindicated such pride: an answer, as it were, to Vasari. It has been said that the *Entretiens* comprise 'le premier monument français d'une histoire d'art', and of the observations they contain: 'ils éclairent l'esprit de la peinture française . . .'[8]

The most significant single figure in this growth of artistic self-consciousness was perhaps Richelieu; the most significant event the founding of the Académie Royale in 1648.[9] In 1649 the publication of two exploratory volumes, that of Abraham Bosse,

Sentimens sur la distinction des diverses manières, and that of Du Fresnoy, *Observations sur la peinture et ceux qui l'ont pratiquée*[10] marked the beginning of a new concern to establish and define taste; a concern which was to develop and flourish in the following four decades, with the various publications of Bosse, Chambray, Du Fresnoy, Félibien and De Piles.

The *Entretiens* were published between 1666 and 1688, but were undertaken from 1659. Thus the period of their composition extends in the first place over the period corresponding to the authority of Le Brun—from the reform of the statutes of the Académie, in 1664, to the death of Colbert in 1683; in the second place it coincides with the formation of academic doctrine. On the whole, despite their unsystematic presentation, the *Entretiens* are consistent and coherent in their attitudes, but contain various inconsistencies and differences in emphasis: they must be viewed as a body of judgements made over a long period of time, and variations and developments, even contradictions, are inevitable. Félibien becomes gradually less and less concerned to comply with the views of Le Brun, and there is a growing disagreement with the views of the Académie. This disagreement was apparently as early as 1667, when the Compagnie, in the presence of Colbert, made some critical comments on the volume of *Conférences*.[11] Félibien's lively and evidently provocative presence is felt in such a passage as the following, from the *Mémoires* of Rou:[12]

> 'Enfin, un jour que M. Le Brun, sur la conception de quelque chagrin contre le célèbre Félibien, qui s'étoit un peu trop, à son gré, impatronisé dans la compagnie à la faveur du choix que Mr. Perrault avoit fait faire de sa personne, pour repasser les principales résolutions de l'Académie, pour le recueil desquelles il ne trouvoit pas la plume du secrétaire assez bien taillée; sur ce chagrin, dis-je, conçu par M. Le Brun, il arriva que le secrétaire lui-même, qui étoit M. Testelin, se trouvant pareillement intéressé là par la jalousie de sa charge, sur les fonctions de laquelle on anticipoit à vue d'œuil, il lui vint dans l'esprit de porter M. Le Brun, dont il avoit l'oreille, à me faire nommer pour secrétaire adjoint, projet qui, supposé qu'il réussît, ni M. le Brun, ni M. Testelin n'eussent plus rien eu à appréhender de la part de Félibien, dont l'esprit entreprenant ne les accommodoit pas . . .'

Brienne's description of Félibien as 'singe de le Brun'[13] is manifestly inaccurate. It is true that Le Brun and Félibien both show devotion to Poussin, but Félibien's admiration is less rigid, and therefore more faithful. Félibien admired Du Fresnoy without disguising his friendship with Mignard, who was a *coloriste*; has only praise for Jacques Stella who was never an adherent to the Académie, and did not blame Nicolas Loir for presenting himself as a *coloriste*.[14] This eclecticism and tolerance are very far from Le Brun's concern to establish authoritarian and absolute control, and to enforce 'préceptes positifs'.

Félibien's influence was felt not only in his own day—when he was described, as we have seen, as 'le célèbre Felibien',[15] but also considerably later; the *Entretiens* were republished in London in 1705, in Trévoux in 1725, and Félibien was mentioned, for instance, by Reynolds.[16] An example of the esteem in which he was held by contemporaries is the comment by De Piles, already quoted, in his *Remarques* on Du Fresnoy's poem, concerning the *Reines de Perse*.[17]

Sources for the 'Entretiens'

Félibien himself declares, 'J'ai lû tous les Livres qui on traité de cet Art',[18] in preparation for the composition of the *Entretiens*; he has at any rate evidently made copious, if

discriminating, use of previous writings on the history of art, directly borrowing from or indirectly referring to those sources which have provided useful information or have shaped his approach in some way. Dolce's *Aretino* was probably an important source of inspiration for him: both for its form, of an extended and discursive colloquy, and for its tone of debate and inquiry; especially for its attempt to establish critical criteria and its criticism of Vasari's established hierarchy. Nevertheless, for factual information about Italian painting, as indeed for the basic biographic framework of the *Entretiens*, Félibien draws heavily, despite his reservations, on the work of Vasari himself. Indeed, the patriotic tone and intention behind the *Entretiens* are themselves surely in part a response to Vasari's Florentine bias, however much that was criticised.

For the history of the paintings of the Ancients, Félibien's evident immediate sources are the following: Pliny, *Nat. hist.* XXV; Junius, *De Pictura Veterum*; Van Mander *Het Schilderboek*,[19] and Sandrart, *Teutsche Academie* (in the Latin translations by Rhodius).[20]

For the account of Italian painting, the most important source was Vasari's *Vite*, as it was also for Félibien's contemporaries. There were two distinct solutions to the problem of organizing the material: that adopted by Van Mander, Bullart,[21] and Sandrart, of presenting a series of short accounts summarizing the lives of painters and that adopted by Félibien (perhaps influenced by Dolce), of offering a continuous exposition, whereby the biographical accounts are woven into theoretical and critical framework.

Ridolfi, the historian of Venetian painting,[22] was another source, and this duality of sources is reflected in Félibien's work. Vasari had, as Teyssèdre has observed, a triple prejudice against Venetian painting, which to some extent invalidated his account: in the first place, his Florentine bias did not allow Venetian painting its true worth; second, the way he presented it, scattered throughout the *Vite*, disguised its character; third, his account was a truncated one, stopping in 1567, and celebrating the generation of Titian not of Tintoretto and Veronese.[23]

Ridolfi in turn had his weaknesses: his own kind of chauvinism; and excess of documentation; an unbalanced presentation—most of the great names are in the first volume, while the second contains only minor figures apart from Tintoretto. Félibien drew on both Vasari and Ridolfi: up to the account of Titian, he follows Vasari, in distributing his references to Venetian artists among those to other Italians. From Titian to Tintoretto, he devotes the whole of the fifth *Entretien* to them; afterwards his interest flags.

As far as the story of Italian painting outside Venice is concerned, Vasari's monopoly was broken after 1568, and there was a dispersal, a diversity of sources. Each historian focussed upon a particular city: thus in a sense, and paradoxically, Vasari's Florentine chauvinism, his *campanilismo*, was echoed and reflected in similar eulogies of the painting of other Italian cities.

From 1572–1642 the Roman Giovanno Baglione explicitly claimed to continue Vasari's work, writing of his own *Vite*, '. . . le quali seguitano le vite che fece Giorgio Vasari',[24] but his biographies suffer from tedious excess of documentation, containing around 140 names. Félibien at first appears to follow Baglione's account of Roman painters, but when he reaches Pomerancio shows some sign of exasperation:[25]

> 'Quoique ces Peintres ayent fait quantité d'Ouvrages, le mérite de la plupart n'est pas assez grand de parler d'eux comme nous avons fait de plusieurs autres . . .'

The monographs inspired by other cities claimed at once to continue Vasari's line, and also to fill the gaps and correct the chauvinistic bias of Vasari's *Vite*. Ridolfi had provided

a model for Venice; Soprani offered a similar account of Genoa, containing around 220 names,[26] and Malvasia a monumental eulogy of Bolognese painting, *Felsina Pittice*, with about 112 major painters.[27] Malvasia's work, while evincing a pro-Bolognese bias which challenged the supremacy of the Roman and Florentine schools, is nevertheless one of great erudition. It was dedicated 'alla maestà cristianissima di Luigi XIII re di Francia e di Navarra', and had considerable and long-lasting renown at the Académie Royale. Both Sandrart and Félibien brought back personal testimonies from Rome of Italian painters there: Sandrart of Pietro Testa, Félibien of Cortona and Lanfranco.

For his account of Flemish, German and Dutch painting, Félibien continued to consult Italian biographers: Bellori, Ridolfi, and Vasari (the second edition of the *Vite* contained a short chapter on 'various Flemish artists'). For information not provided by these Italian sources, Félibien drew on the help of Isaac Bullart; he acknowledges his debt in a marginal note on 'Quentin Mesius or Matsis', where he quotes verses by Thomas More, 'que j'ay appris autrefois d'un de mes amis, amateur des belles Lettres, et qui a fait plusieurs recherches sur les vies des personnes illustres dans toutes les sciences. C'est aussi de luy (M. Bullart d'Aras) que j'ay sceû plusieurs choses qui regardent quelques Peintres Flamans'.[28] A letter of 3 October 1677, again, bears witness that Bullart sent him a Life of Albrecht Dürer, an 'avis' and the offer of other 'mémoires'.[29] Another possible source is Lodovico Guicciardini, the great Florentine historian. More significant, however, is Van Mander's *Schilderboek*, a large folio volume published in 1604, which was a principal source for both Sandrart and Bullart.

'Dessein' & 'coloris' : the growth of the 'Entretiens'

The *Entretiens* represent not a static statement or immutable judgement, but a constantly evolving body of ideas. In order to trace this development, it may be illuminating to focus on Félibien's discussion, at different stages, of a single crucial question—that of the rival claims of 'le dessein' and 'le coloris', of drawing (in whatever sense) and colouring. It is in the context of this particular debate, which preoccupied French critics and connoisseurs for some twenty years, that Félibien undertook to write the *Entretiens* in the first place; in this context they must always be seen to determine, above all, his attitude to Poussin, since the debate crystallized around discussions of his work.[1]

Not only did Félibien's stance in the 'dessein-coloris' dispute vary, but his interpretation of the terms, particularly that of 'dessein', also differed at different times. Indeed the term 'dessein'—like that of its Italian counterpart 'disegno'—was a chameleon one, which could be, and was, interpreted in various senses, by other critics than Félibien. As De Piles, the spokesman for the *coloriste* party observed, in his *Dialogue sur le coloris*, 'Le Dessein est fort équivoque & se prend de différentes façons, qu'on peut reduire à trois, comme a fait M. Félibien, dans ses Entretiens sur les vies des Peintres . . .'[2] He proceeds to describe these definitions, in his interpretation: first, the initial plan or idea for the work ('pensée' in Poussin's sense);[3] second, the preliminary sketch for the finished work; third, and most ambitiously, the 'formes extérieures' which imply the intellectual structure of the work (comparable indeed to 'ordonnance').[4]

> 'L'on appelle Dessein, la volonté de faire ou de dire quelque chose, & c'est dans ce sens-là qu'on dit, Un tel est venu à bon ou à mauvais dessein. L'on appelle encore Dessein la pensée d'un Tableau que le Peintre met au dehors sur du papier ou sur de la toile pour juger de l'effet de l'Ouvrage qu'il medite; & de cette manière l'on peut appeller du nom de Dessein non seulement un esquisse; mais encore un Ouvrage bien entendu de lumieres & d'ombres, ou mesme un Tableau bien colorié . . . & enfin l'on appelle Dessein, les justes mesures, les proportions & les formes exterieures que doivent avoir les objets qui sont imitez d'apres la Nature. Et c'est de cette derniere sorte que l'on entend le Dessein qui est une des Parties de la Peinture . . .'

De Piles, as advocate of 'le coloris' immediately and neatly proves the inadequacy of this 'partie' without the help of 'le coloris', in which he includes 'lumières et ombres':

> 'Ainsi lors qu'on ajoûte aux contours les lumieres & les ombres, on ne le peut faire sans le blanc & le noir, qui sont deux des principales couleurs dont le Peintre a accoûtumé de se servir, & dont l'intelligence est comprise sous celle de toutes les Couleurs, laquelle n'est autre chose que le Coloris . . .'

I shall not here explore the full ramifications of this dispute, which has been thoroughly charted by Bernard Teyssèdre,[5] but I would point out that in fact De Piles has omitted a further dimension to this equivocal term, since Félibien has an additional—perhaps the most basic—interpretation: that of the actual outline or contours, and the act of putting these down on paper, which is indeed sometimes subsumed under the third of De Piles'

5 Nicolas Poussin, drawing, *Galatea, Acis and Polyphemus*, Royal
 Library, Windsor Castle. Windsor Inv. 11940.
 Pen and grey-brown wash with traces of pencil.
 186 × 325 cm. (*Cat. Rais.*, Vol. II, No. 160, pl. 134). Drawing
 made for Marino, from Massimi Collection.
 (Reproduced by gracious permission of
 Her Majesty the Queen).

categories. These categories sometimes overlap considerably and Félibien, like other critics, is not always free from ambiguity in his use of the term. The status which he assigns to 'le dessein' depends largely on the category to which he implicitly or explicitly refers it. It is, surely, a conflation of 'dessein' in the sense of 'les traits' and also in its wider signification that provides the standard for the champions of 'le dessein', in an almost political sense; thus the use of contour, the emphasis on form, of Raphael and the Roman school—and later of Poussin—were held to embody a kind of austerity, an aesthetic chastity and purity, with highly moral connotations, in contrast to the siren-like charms of Venetian colouring. 'Le dessein' was, in its more ambitious interpretation, seen as appealing to reason, rather than to the eye (as did 'le coloris'), and therefore as intrinsically more noble.

By 'le coloris' was usually understood the handling or 'maniement' of colours, not merely the intensity of their tones; it included the disposition of 'lumières et ombres', lights and shadows, and also the mastery of aerial perspective, and the resulting 'harmonie' or blending of colours. 'Le coloris' was considered by its advocates, notably De Piles—foreshadowed in some respects by Du Fresnoy—as of equal importance with 'le dessein', as animating, as it were, the painting; by its opponents, principal among whom were, the more orthodox members of the Académie, it was portrayed as a dangerous seduction, appealing to the eye rather than the mind, and therefore unworthy of the consideration of the learned painter—a mechanical part of painting, which impaired the dignity of the art, while 'le dessein', in its nobler manifestations, was seen as a theoretical part.

Junius, in 1638, gives 'colouring' but not drawing as one of the five parts of painting; which Chambray translates as follows (p. 10):

'L'Invention ou l'Histoire; la Proportion, ou la Symetrie; la Couleur, laquelle comprend aussi la iuste dispensation de lumieres et des ombres; Les Mouvemens, où sont exprimées les Actions et les Passions; et enfin la Collocation, ou Position reguliere des Figures en tout l'Ouvrage . . .'

When he does come to discuss 'lineall picture', Junius seems to understand it in the sense chiefly of 'les traits', the actual outline, with ancillary implications also of the sense of 'preliminary sketch', and also, surely, of the sense of 'overall design'—therefore perhaps to be subsumed under his second category. (He speaks in the second chapter of his third book of 'Designe or proportion' and asserts that '. . . an Artificer should observe in his Designe the rules of true Proportion . . .').[6] In this latter sense, it is praised as being closer to the artist's imagination, to the source of his original intentions—drawing in the sense of 'pensée', sketch, or 'first thought'; it is seen as possessing some original virtue.[7] Then, however, despite this enthusiasm, Junius asserts that 'lineall picture' is but a preliminary:[8]

'Those in the meane time who have sufficiently practised designing, may not content themselves with this exercise; seeing the practise of designing, though it be a great matter in it selfe, is nothing else but an entrance to some thing that is greater . . .'

This 'greater thing' is accomplished by the means of colouring, and verisimilitude is the test employed:[9]

'. . . as it doth appeare . . . that Lineall picture being done after the true rules of Proportion, may very well represent a lively resemblance of the thing delineated; yet can that same similitude not be compared with the perfections of a coloured picture . . .'

This verisimilitude is seen as 'deceptive' (verging on a derogative connotation), and the powers of 'coloured pictures' upon our senses are shown as possessing a dangerous force; here Junius surely foreshadows, in his very praises, some of the strictures of the partisans of 'le dessein'. Indeed, he urges 'a discreet and warie moderation':[10]

'. . . it is no great marvell that pictures graced with these perfections should take our eyes after a strange and unusual manner . . . for although there be sometimes in lineall pictures . . . a deceitfull similitude of Life and Motion . . . coloured pictures for all that, as they shew a more lively force in the severall effects and properties of life and spirit, so doe they most commonly ravish our sight with the bewitching pleasure of delightsome and stately ornaments. A discreet and warie moderation therefore . . . may not be forgotten . . .'

The hortatory and moralistic tone, and the equally moralistic, even prurient imagery of his speech, again, are surely premonitions of the kind of tone and imagery employed in decrying the 'temptations' of Venetian and Flemish colouring by the most rigorous adherents of 'le dessein'. The debate assumes a tone of moral fervour. In similar vein, Junius then turns to the dangers of the mis-use of colour, however much he admires its right application; colour is seen as having a superficial charm, a lure and seduction:[11]

'. . . that same gay and sundry coloured way of painting, so much esteemed by many; it lesseneth and impaireth the force of the things that are set forth with such a farre fetcht and licentious braverie . . .'

Fréart de Chambray, after quoting Junius's division of painting into five parts, listed above, has a section 'De la couleur', which, as if in answer to an unspoken condemnation, he elevates to a part including more than the mere mechanical act of laying-on of colours:[12]

'Par cette troisiesme partie, qui est la Couleur, on ne doit pas seulement entendre le Coloris; car ce Talent, quoy que fort considerable en un Peintre, cede neantmoins à la science des ombres, et des lumieres, laquelle est en quelque sorte une branche de la perspective . . .'

He elsewhere defines 'Perspective' as a 'regular collocation of figures'.[13] Thus he allocates to 'Colouring' the loftier, theoretical attributes usually accorded to 'le dessein', akin to those of the 'partie' of 'ordonnance'.

Du Fresnoy includes 'le dessein' in his division of painting into three parts—'invention', 'dessein', 'coloris'. In this section of 'dessein, seconde partie de la peinture' the scope is wide-ranging indeed; the term includes, for instance, 'attitudes', 'variété des figures', 'convenance des membres avec les draperies', 'imiter les actions des muets', 'principale figure du sujet', 'grouppes de figures', 'diversité des attitudes dans les grouppes', etc. It also includes the important question of the expression of the 'passions de l'âme'. Thus the term is being used here in its widest signification, that of the overall plan or disposition of the painting as a whole. In his discussion of 'coloris' or 'cromatique', Du Fresnoy echoes the vocabulary of deception and flattery evoked by Junius, with its implications of moral failing; there is a distinct note of denigration. There is however also an ambivalence in his attitude, for he describes it as the 'soul' and 'perfection of the art':[14]

'. . . cette Partie, qui est pleine de charmes & de magie, & qui sçait si admirablement tromper la veuë . . . Et comme cette Partie (que l'on peut dire l'ame & le dernier achevement de la Peinture) est une beauté trompeuse, mais flateuse & agréable, on l'accusoit de produire sa Sœur, & de nous engager adroitement à l'aimer: Mais tant s'en faut que cette prostitution, ce fard & cette tromperie l'ayent jamais deshonorée, qu'au contraire elles n'ont servy qu'à sa loüange, & à faire voir son merite: Il sera donc tres-avantageux de la connoistre . . .'

Like Junius, Du Fresnoy includes in 'coloris' the management of light and shadow: 'Conduite des Tons, des Lumières & des Ombres', and he goes into considerable detail in his prescriptions for this. He sees the mastery of 'le coloris' as essential to the success of the composition.[15]

It is Titian who receives highest praise for his excellence in this part, which is seen as intregral to the 'disposition' of the whole.[16] De Piles, in his 'Remarques' on Du Fresnoy's poem, is naturally reluctant to allow great scope to 'le dessein', which he understands here in the sense of 'les traits'; he considers it, indeed, to be actually ineffectual without the help of 'coloris'; or 'cromatique'.[17] He considers 'le coloris' to include the treatment of light and shadow,[18] and makes a most vigorous apologia for 'le coloris' in this sense:[19]

'Cette Partie dans la connoissance qu'elle a de la valeur des Couleurs, de l'amitié qu'elles ont ensemble, & de leur antipathie, comprend la Force, le Relief, la Fierté, & ce Precieux que l'on remarque dans les bons Tableaux. Le maniement des Couleurs & le travail dépendent encore de cette dernière Partie . . .'

Here again, for De Piles 'coloris' here seen as determining even the form, usurps the intellectual functions that the Poussinistes ascribe to the 'partie' of 'dessein'.

In the *Dialogue sur le coloris*,[20] De Piles states his position explicitly, in the words of Pamphile, one of the interlocutors in the dialogue. Pamphile is careful not to appear dogmatically hostile to 'le dessein', and he admits its charms, asserting that both 'dessein' and 'coloris' are 'parties essentielles':[21]

'. . . la pureté & la délicatesse du Dessein est un grand charme pour moy, mais vous m'avoüerez aussi que sans le Coloris qui est l'autre partie essentielle de l'Art, le contour ne sçauroit représenter aucun objet comme nous le voyons dans la Nature . . .'

Colour, on the other hand, achieves this aim of lifelike representation: 'la Couleur est ce qui rend les objets sensibles à la veuë . . .'[22] (This recalls Junius's descriptions of the properties and function of 'coloured pictures'.)[23] The proper mastery of 'le coloris' is as essential to the success of the total composition, in De Piles' view, as is that of 'ordonnance' or of 'le dessein' itself.[24] De Piles' interpretation of 'le coloris' is a wide-ranging one, implying the skilful harmonizing of colours, not merely their intensity:[25]

'La beauté du Coloris ne consiste pas dans une bigarure de couleurs differentes: mais dans leur juste distribution, en sorte que . . . tous ensemble fassent une agreable union dans tout le Tableau . . .'

Again, it comprises the management of 'clair-obscur', the rendering of light and shade; which is seen as an integral part:[26]

'. . . l'intelligence des lumieres dépendoit du Coloris: c'est, dites-vous, parce que dans la nature l'une est inseparable de l'autre. Et ne peut-on pas dire la mesme chose du Dessein, puisque sans lumiere l'œil ne sçauroit voir pareillement dans la nature, les contours ny les proportions des figures . . .'

Here De Piles gives his definition of the 'equivocal' term, 'le dessein', quoted earlier. His interlocutor Damon tries to catch him out (much as Pymandre occasionally taunts Félibien) by asking him if he prefers Raphael or Titian. Pamphile himself replies somewhat equivocally, with the assertion that '[Raphaël] entendoit bien les Lumieres . . . je me persuade, si j'estois Raphaël, que dans peu de temps je serais encore le Titien . . .'.[27] Damon also at one point queries whether 'le coloris' has any basis in 'les règles', so dear to the Académie Royale de Peinture et de Sculpture. Pamphile again replies cautiously, to the effect that while the rules of 'le dessein' are well established, those of 'le coloris' are still in the process of being defined, but that nevertheless they must exist.[28] Damon then voices one of the customary strictures concerning Poussin—that he succumbed to the charms of Venetian colour in his youth and only later, as it were, recanted, and renounced his earlier excesses:[29]

'L'on vous dira . . . que Monsieur Poussin dans ses commencemens, fût d'abord attiré par la force que l'on voit dans les Tableaux du Titien, qu'il se laissa surprendre aux attraits de leur Coloris, & que c'est pour cela qu'il fit tous ses efforts pour se l'acquerir: mais que s'en estant approché de plus prés . . . & ses études luy ayant donné plus de lumiere, il avoit trouvè que cette partie estoit dangereuse . . . & de peu de consequence, & qu'ainsi il devoit l'abandonner . . .'

To this Pamphile replies with a terseness that shows his impatience with such a suggestion, and he evinces a catholicity akin to that of Félibien:[30]

'. . . la Peinture n'est faite que pour surprendre les yeux . . . si le Coloris du Titien a surpris ceux de M. Poussin, il en peut surprendre d'autres, & ne fera en cela que ce qu'il doit faire. Pour ce qui est de dire qu'il est dangereux de bien Colorier; un homme de bon sens ne doit point parler de la sorte; les parties qui composent un art sont également necessaires pour sa perfection . . .'

Damon has a final taunt regarding Poussin:[31] '. . . ne croyez-vous pas que Monsieur Poussin ait eu l'esprit d'une assez grande étendüe pour la Peinture?' Pamphile's reply is a masterpiece of onsidered evasion:[32] '. . . les recherches qu'il a si heureusement faites, du Dessein, de l'Antiquité, & de tant d'autres belles choses, ne luy auroient point fait oublier l'artifice du Coloris, s'il l'avoit une fois bien conceu . . .'

To turn now to Félibien's own discussion, and interpretations, of the terms 'dessein' and 'coloris': in the Preface to the *Conférences* he appears to consider both as of equal validity, and both are included in the mechanical side of painting. He places the 'grandeur des pensées' above, and distinct from, both. He has not yet defined the terms as such, but is evidently taking 'le dessein' to mean 'les traits', contours or outlines, and the act of drawing these:[33]

'La representation qui se fait d'un corps en traçant simplement des lignes, ou en mêlant des couleurs est considerée comme un travail méchanique . . .'

73

He divides the art of painting into theoretical and practical aspects, and both 'dessein' and coloris' are included in the latter section, together with such important questions as 'l'ordonnance' and expression:[34]

'Les parties qui regardent la main ou la pratique sont l'ordonnance, le dessein, les couleurs, & tout qui sert à leur expression en général & en particulier . . .'

Poussin's *Israelistes gathering the Manna* is cited as an example not merely of 'ordonnance' but also of the judicious practice of 'le dessein', which Félibien links with 'les proportions'.[35] Félibien here defines his interpretation of 'le coloris' more fully, and evidently includes in it the handling of light and shade; it is a highly serious and complex accomplishment:[36]

'C'est encore dans cette même Conference & dans la septiéme qu'on a touché de ce qui appartient à la belle entente des couleurs, qu'on fait voir de quelle sorte il faut faire paroître avantageusement les jours & les ombres, & en observant dans tout l'ouvrage un contraste agréable & judicieux, conserver cependant une union générale dans tous les corps par laquelle on donne d'abord une forte idée de tout le sujet . . .'

Félibien is orthodox in his distinction between the 'theoretical' and 'practical' sides of the art, and in claiming that the former is more noble; to this side he assigns:[37]

'[les parties] qui font connoître le sujet, & qui servent à le rendre grand, noble, & vraisemblable, comme l'Histoire ou la Fable; ce qu'on appelle le *Costume*, qui est la convenance necessaire à exprimer cette Histoire ou cette Fable, & la beauté des pensées dans la disposition de toutes choses . . .'

However, he already shows considerable independence by claiming a good deal for the second, practical side of the art, even of intellectual power, and in asserting the mutual dependence of the two sides.[38] He declares that both 'dessein' and 'coloris' are of considerable subtlety and difficulty, and that to master them requires great skill and accomplishment. His estimate of their scope is indeed extensive:[39]

'. . . le travail n'est pas petit lorsqu'il faut songer à remarquer correctement tous les contours qui forment les parties d'un visage, qu'il faut séparer toutes les parties les unes des autres par un infinité de traits qui les distinguent; qu'il les faut mettre dans leur vrai lieu, & les placer d'une manière qui pour bien imiter l'objet que l'on se propose les éloigne ou les approche differemment les unes des autres: En diminuer ou augmenter l'etenduë, & après cela leur donner une couleur qui en conservant à chacune ce qu'elle a de particulier, compose cependant une masse entiere où toutes ces parties soient jointes ensemble avec tant d'union & de douceur, que les différentes teintes, qui sont employées, presque séparement dans une infinité d'endroits semblent ne faire qu'une seule couleur qui se varie insensiblement, selon les divers lieux où elle est employée, mais de telle sorte encore que cette masse étant éclairée ou obscurcie en des endroits plus qu'en des autres, les jours & les ombres, les fortes teintes & celles qui sont foibles se noyent ensemble avec un tel artifice qu'elles donnent du relief & de la rondeur & représentent véritablement de la chair. C'est encore par l'ingenieux mélange de ces couleurs & par la science qu'il y a de bien . . . conserver les traits que s'engendrent ces belles expressions & ces mouvements naturels qui font paroître de la vie . . .'

6 Nicolas Poussin, *The Israelites gathering the Manna*, 1637–39.
Canvas, 149 × 200 cm. Paris, Musée du Louvre (Cat. 21).
(Cliché des Musées Nationaux).

Félibien concludes this passage with a vindication of the importance of a mastery of these skills to the artist.[40] In the first *Entretien*, incorporating his early work, *De l'origine de la peinture*,[41] Félibien, in his adumbrated treatise on painting, divides the art of painting into three 'principales parties'—'composition, dessein, coloris'. He repeats the assertion of the Préface to the *Conférences*, that the two latter belong to the practical side of painting, and are therefore less 'noble':[42]

> '. . . les deux autres parties qui parleroient du DESSEIN & du COLORIS, ne regardent
> que la pratique & appartiennent à l'Ouvrier: ce qui les rend moins nobles que la premiere . . .'

It might seem that Félibien is being unorthodox in placing 'le dessein' in the practical, rather than theoretical, side of the art. It is, however, clear that at this point he is taking the term to mean simply the act of drawing. Shortly, though, he allows it greater force; he follows Du Fresnoy in associating with it the expression of the 'passions de l'âme'—a theoretical and thus nobler aspect of the art:[43]

> 'On parleroit même des Passions de l'Ame, étant une partie qui bien que dépendante du
> dessein, doit être tout entiere dans l'idée du Peintre, puisqu'elle ne se peut bien copier sur le
> naturel . . .'

Following this, he sees the part of 'le dessein' as a whole as having its roots in the 'idée' of the painter, as expressing his first thoughts; thus, 'le dessein' acquires the further connotation of 'sketch', 'pensée' or *idea*:[44]

> '. . . la seconde Partie qui est celle du Dessein, & aussi qui d'ordinaire sert de principe à tous
> ceux qui veulent apprendre cet art: car c'est en dessinant, que l'on jette les premiers
> fondemens de la science, sur lesquels toutes les connoissances qui s'acquierent, doivent
> s'établir, parce que, sans cette partie, les autres n'ont point de solidité . . .'

'Le dessein' now becomes the fundamental part of painting, and is further linked with the idea of the necessity of learning for the painter, so taking on further 'noble' connotations.[45] Indeed, 'le Dessein' now has the virture not merely for learning and study but also the unstudied 'je ne sais quoi', that grace which is the traditional prerogative and sign, as it were, of genius (and which was customarily associated with Raphael:[46]

> '. . . cette beauté & cette grace . . . ce je ne sçais quoi qui ne se peut exprimer, & qui consiste
> entierement dans le Dessein . . .'

The concept of the 'je ne sais quoi' was one much discussed by writers on morality and literature also—notably by Le Père Bouhours in his *Entretiens d'Artiste et d'Eugène* (1671) and *Manière de bien penser* (1687).[47] The notion of the 'je ne sais quoi' was closely linked with that of the 'honnête homme'; the Abbé Goussault writes:[48]

> 'Ce n'est souvent ni la bonne mine, ni les belles actions, ni l'enjouement de l'humeur, ni la
> vivacité de l'esprit qui plaisent dans un homme, mais un certain je ne sais quoi d'honnête et
> d'engageant qui fait qu'il est bien par tout . . .'

(It may well be that Félibien, certainly aware of discussions on such themes, saw himself as the 'honnête' critic (as it were), embodying such desirable qualities as the 'je ne sais quoi' in his own work.)

Then, as if he feared that he had given too much to 'le dessein', Félibien, to redress the balance, emphasizes that 'le coloris' also is of considerable importance and extent.[49] It includes the science of 'clair-obscur' and of aerial perspective (a theoretical and thus ennobling part?)[50] 'Le coloris' is seen, also, as producing such indefinable qualities as 'ce précieux' (an echo perhaps of De Piles).[51]

At one point elsewhere it seems that Félibien's enthusiasms are all with the 'parti' of 'le coloris', when he compares *Le Reines de Perse* by Le Brun (in whom he recognizes 'deux souveraines qualitez', a perfect balance) to a concert, in the spirit of Poussin's letter about the Modes. The final supremacy of 'le dessein' is, however, asserted once more: 'le dessein, qui est le fondemens de la peinture . . .'.[52]

In the first volume of *Entretiens*, Félibien states his position clearly.[53] Its bias is towards 'le dessein', though not dogmatically so: it is by 'le dessein' that the merit of the Ancients is revealed; it is by virtue of 'le dessein' that Raphael reached perfection. The Byzantine mosaicists had failed to achieve permanent recognition because 'il n'y avoit que les premiers traits marquez avec de la couleur . . .'[54] Félibien appreciates 'cette tendresse et cette belle façon de peindre' characteristic of the painters of North Italy and makes them 'si recommendables';[55] he refers with approval to the three great colourists, Giorgione, Titian, and Correggio. It is clear, however, that all are placed far below Raphael in Félibien's hierarchy of merit.

Thus in the first *Entretien* Félibien affirms the supremacy of 'le dessein', this time taking it in its wider sense, as more than merely 'les traits', though including that interpretation:[56]

'. . . la second Partie qui est celle du Dessein, & aussi qui d'ordinaire sert de principe à tous ceux qui veulent apprendre cet art: car c'est en dessinant que l'on jette les premiers fondemens de la science, sur lesquels toutes les connoissances qui s'acquierent, doivent s'établir, parce que, sans cette partie, les autres n'ont point de solidité . . .'

Nevertheless, in the second *Entretien* he gives high praise to the colouring of Giorgione; it is clear that his support of 'le dessein' is far from partisan.[57] His praise of Giorgione's skill as a colourist is such at one point as to indicate that his allegiance might lie with that party. At any rate, he is fully aware of its importance.[58]

It was Roger de Piles who was chiefly responsible for transferring the debate of 'le coloris' and 'le dessein' from the narrow confines of academic controversy to the wider field of the judgement of the *amateur*.[59] Félibien, however, played his part. In 1672 he published the second volume of the *Entretiens* (III & IV). In the third *Entretien* the subject is not discussed in detail, but the painter Rosso is reprimanded for his excessive facility in 'le dessein': for Félibien it is a skill that must be closely linked to a study of the antique and observation from nature.[60] Félibien here shows he is familiar with the 'dessein/coloris' dispute, and refers to it as such; for instance, he writes:[61]

'. . . quoique dans sa maniere de peindre, il [Mazzuoli] ait toûjours suivi la maxime des Lombards, & qu'il se soit attaché à la partie du coloris . . . il n'a pas néanmoins negligé celle du dessein, ayant d'abord beaucoup consideré les tableaux de Michel-Ange, & particulièrement ceux de Raphaël, dont il tâchoit d'imiter cette agréable expression, qui les rend si recommendables.'

In the fourth *Entretien*, when Félibien comes to a discussion of the art of Michelangelo, he considers the implications of the term 'le dessein' more fully. Fréart de Chambray had denounced Michelangelo, in an unfavourable comparison with Raphael and Poussin;[62] Michelangelo is, however, the supreme champion of 'le dessein', and therefore to be

honoured, in Félibien's view. In his discussion of Le Brun's *Les Reines de Perse*, Félibien had followed the customary comparison of Roman with Florentine schools, conscious of the *paragone* between Raphael and Michelangelo.[63] Now, however, he held both Raphael and Michelangelo to be 'les plus excellens hommes qui ayent paru depuis que les arts se sont renouvellez en Italie . . .' Since Félibien considers 'le dessein' to be part of the practical side of painting, this statement as Teyssèdre has observed, is equivalent to a demand for a more equal relationship between theory and practice.[64]

Michelangelo is seen as the supreme exponent of 'le dessein':[65]

> 'Jamais personne n'a plus travaillé que lui pour acquerir la parfaite connoissance de ce qui compose le corps de l'homme. Aussi a-t-il dessiné le plus sçavamment . . . peut-être qu'il a preferé de tenir le premier rang dans le dessein, en quoi il est certain qu'il a heureusement réüssi, puisqu'en cela il a surpassé tous les Peintres modernes . . .'

The term 'dessein' is here taken to be primarily the act of drawing, the virtuosity of pen or pencil, skill in representation. Michelangelo's supposed deficiencies as a colourist are held to be insignificant beside his mastery of this art.[66] Though this is the primary sense in which Félibien uses 'le dessein' here, he is concerned also to stress its connection with the artist's intellectual conception of his work, and the interdependence of theory and practice.[67]

> 'Le grand effort de cet Art est, lorsque la main exécute heureusement, & par des traits bien formez, ce que l'esprit a conçû, en sorte que ces traits & ces figures exposent à la vûë les vrayes images des choses qu'on veut representer . . .'

'Le dessein' thus becomes at least implicitly in part theoretical and thus requiring the painter to have a knowledge of anatomy, of expression, and of the disposition of the whole composition—in other words, to be a 'learned' painter:[68]

> 'Voilà en quoi consiste le dessein; c'est lui qui marque exactement toutes les parties du corps humain, qui découvre ce qu'un Peintre sçait dans la science des os, des muscles, & des veines; c'est lui qui donne la ponderation au corps pour les mettre en équilibre, & empêcher qu'ils ne semblent tomber & ne pas se soûtenir sur leur centre, c'est lui qui fait paroître dans les bras, dans les jambes & dans les autres parties, plus ou moins d'effort, selon les actions plus fortes ou plus foibles qu'ils doivent faire ou souffrir; c'est lui qui marque sur les traits du visage toutes ces différentes expressions qui découvrent les inclinations & les passions de l'ame; c'est enfin lui qui sçait disposer les vêtemens, & placer toutes les choses qui entrent dans une grande ordonnance, avec cette symmetrie, cette belle entente, & cet Art merveilleux, que l'on admire dans les travaux des plus grands hommes, sans que les couleurs mêmes soient necessaires pour faire comprendre ce qu'ils ont voulu representer . . .'

The painter who would acquire this essential skill must train himself by the study of the finest works of antiquity, together with the observation of nature.[69] Later in the *Entretien* he writes also of the 'pensée' or first sketch by which an artist records his first impressions or original conception of the work:[70]

> 'Les Peintres . . . font une legere esquisse, où ils établissent seulement l'ordre de leurs pensées pour s'en souvenir. Car les images des choses qui se présentent à nous & dès passions que l'on veut représenter, passent avec un mouvement si subit, qu'elles ne donnent pas le loisir à la main de les figurer; & lorsqu'une fois elles sont dissipées, . . . il est difficile de donner à un Ouvrage cette beauté & cette grace qu'on y demande . . .'

In the fifth *Entretien*, Félibien turns his attention to 'le coloris'; his discussion centres on an account of Venetian painters. This *Entretien* was contained in the third volume of *Entretiens*, completed early in 1679; on 2 May Félibien wrote to the Abbé Nicaise that he was working on the subsequent volume. Since the appearance of the previous *Entretien*, Félibien had written a number of largely descriptive works or works of information, notably *Des Principes de l'architecture*, 1676; *Les Tableaux du Cabinet du roy*, 1677; *Les Noms des Peintres*, 1679.[71]

The setting for the dialogue in the fifth *Entretien* is not Versailles but St. Cloud—the gardens of Monsieur, the patron of Mignard and lover of Titian; it is presented as 'un séjour de délices', where nature's beauty is pre-eminent—an appropriate context for a discussion of the charms of colour. Félibien in fact gives much weight to 'le coloris'; he considers that 'clair-obscur', the art of disposing light and shade, forms an essential part (quoting Leonardo in support).[72] He speaks emphatically from the point of view of the practising painter and his approach is deliberately down-to-earth and practical.[73] 'Il n'est pas ici question . . . de discourir des couleurs à la manière des Philosophes . . . Nous devons considerer les couleurs, de la sorte que les Peintres les considerent . . .' He stresses practical considerations such as the durability of paint or canvas.[74] The painter must also be aware of the relative strength and intensity, the *force* of the colours he uses and plan in advance the effect they will have in combination.[75] Félibien stresses that it is not merely skill in combining colours that is important in defining a painter's style, but also the painter's individual inclination, his 'goût particulier':[76]

'Ce n'est pas . . . le mélange seul des couleurs qui fait cette difference; mais ç'a été un goût particulier, & une volonté propre à chacun de ces grands hommes qui les a portez à suivre une maniere particuliere, selon qu'elle leur a semblé plus vraye & plus forte . . .,

Nevertheless, though he allows virtue to individual taste and aptitudes, he considers that Titian is supreme in his mastery of 'le coloris' in its widest sense.[77] The act of painting, 'bien peindre', is equated with the skilful management of colours:[78]

'Quand un Peintre sçait mêler ses couleurs, les lier & les noyer tendrement, on appelle cela bien peindre . . .'

Correggio is cited as the supreme exemplar of this talent, which includes the subtle treatment of passages of transition, where bright and dark sections merge.[79] Pliny is quoted in support of the assertion that this is among the most desirable and most difficult skills:[80]

'. . . d'en bien tracer les contours, les faire fuir, & par le moyen de ces affoiblissements, faire en sorte qu'il semble qu'on aille voir d'une figure ce qui en est caché, c'est en quoi consiste la perfection de l'Art, & ce qui ne s'apprend pas sans beaucoup de peine . . .'

This aspect of 'le coloris' is held to apply also to the treatment of 'clair-obscur'.[81] Félibien quotes the Ancients once more, as prizing this part, and recommends also the observation of nature. (On many points Félibien echoes the precepts of De Piles, in modified form; his arguments are often based on De Piles' own—thus he seems at times an unqualified *coloriste*.)[82]

Félibien's arguments are directed principally, then, not against De Piles, but against Abraham Bosse, the bigoted champion of perspective; the skill of aerial perspective, for

Félibien, is not something which can be dogmatically applied.[83] He makes again the analogy with musical harmony; the test is the listener's ear, or spectator's eye:[84] 'Il faut que ce soit l'oreille qui juge de l'harmonie lors qu'on les touche. De même, dans les couleurs on peut dire qu'il en faut diminuer ou augmenter la teinte, à mesure qu'elles s'éloignent ou s'approchent . . . c'est à l'œil à juger du plus ou du moins de force qu'on leur donne en les mêlant . . .'

According to Félibien, 'aerial perspective' has been misunderstood; it should imply no more and no less than 'la diminution des couleurs qui se fait par l'interposition de l'air qui est entre l'objet et notre œil'. Poussin and Claude are singled out as excelling in aerial perspective,[85] according to this definition, and Félibien requires that the effects of light and shade should be observed here too.[86] The effect of the mingling of colours is likened to that of harmony in music yet again:[87] '. . . si de toutes ces couleurs l'on en fait une nuance, les unissant doucement les unes avec les autres, il s'en forme une harmonie comme dans la musique; ce que M. de la Chambre a décrit avec beaucoup de science & de curiosité dans un de ses Ouvrages; étant vrai qu'il y a une si grande ressemblance entre les tons de musique et les degrez des couleurs, que du bel arrangement qu'on peut faire de celles-ci il s'en forme un concert aussi doux à la vûë, qu'un accord de voix peut être agréable aux oreilles & c'est cette science qui fait naître la douceur, la grace, & la force dans les couleurs d'un tableau . . .' Once more, Félibien emphasizes, too that the study of 'clair-obscur' must play a part.[88] Titian is singled out as the finest master of this part of painting; it is remarkable that 'lumières' and 'couleurs' are here grouped together.[89] Félibien then quotes passages from Alhazen and Vitellion—Poussin's own sources of study—and devotes several pages to a discussion of optical principles. This leads him to a consideration of 'les reflets' as an adjunct to the study of 'lumières et ombres'; this study is stressed as essential to the success of the work as a whole.[90] The phenomenon of 'accidents of nature' (De Piles' term) is also connected with the study of 'lumières et ombres' and here Poussin, perhaps surprisingly, is linked with Titian:[91]

'Toutes les actions promptes & passageres ne sont pas favorables aux Peintres; & lorsque quelqu'un y réussit, les choses qu'il fait, sont autant de miracles dans son Art . . . M. Poussin a fait des tableaux où l'on trouve de ces sortes d'accidens qui sont merveilleux tant par le choix qu'il en a sçû faire que par leur belle expression. Long-tems avant lui, le Titien en avoit fait une étude particuliere . . .'

In Titian's hands, the handling of 'le coloris' is seen as demanding considerable intellectual subtlety on the part of the artist.[92] The mastery of 'le coloris' is, indeed, here praised above the skill in 'le dessein' as the most crucial part of the art.[93] Even the knowledge of 'costume' is dismissed as inessential to the painter's method at this point:[94]

'Comme la connoissance des divers habillemens & leurs differens usages, est une science de theorie, & que bien des gens sçavans dans l'histoire peuvent posseder, cela ne regarde pas l'art de peindre . . .'

He allows that 'le coloris' forms part of 'la pratique', but at this point asserts that the eye is above the hand, thus reversing the customary orthodoxy:[95]

'. . . il faut que ce soit l'œil qui juge & qui soit le principal instrument; qu'il se trouve dans la pratique des difficultez que la theorie ne peut prévoir . . .'

The inevitable comparison with Raphael also results in a a judgement at least implicitly justifying Titian; Félibien here presses the point of the importance of tolerant judgement, and of recognizing the different virtues of different artists:[96] '. . . si Raphaël . . . eût aussi possedé le coloris du Titien, il eût encore été plus parfait dans son Art.' The cumulative force of these statements is such as to make Félibien's later vindication of 'le dessein' somewhat unconvincing:[97]

> '. . . pour ce qui est des couleurs & de la maniere de peindre, s'il possede parfaitement le dessein, & qu'il travaille avec jugement, il lui est plus aisé de couvrir les superficies des corps de quelque couleur que ce soit . . .'

The chief import of this *Entretien*, then, is to establish and vindicate 'le coloris' as a part of painting equal to that of 'le dessein' in importance. Like De Piles, Félibien writes primarily as a man of taste, an amateur; the establishment and observance of rules, and of mathematical exactitude, which for Bosse and for Chambray were a *sine qua non*, for Félibien are adjunct to the artist's achievement. His emphasis is largely on observation and 'exécution'—as mentioned above, he writes at one point: 'il se trouve dans la pratique des difficultez que la theorie ne peut prévoir . . .'[98] Yet theory is finally seen as superior— though it is by implication as an essential part of 'le coloris' not of 'le dessein'. Thus, paradoxically, the supreme master of 'le coloris' proves to be not Titian but Poussin. The ideal example of the proper use of 'les reflets' is Poussin's *Finding of Moses*;[99] that of the proper treatment of 'les accidens' is Poussin's *Landscape with a storm*.[100] It is the handling of colours, and not their brightness or intensity, that comprises the art of 'le coloris'; thus the Flemish school must yield even here to the Italian; and if some Flemish painters have corrected their nation's bad taste it is only through 'ayant étudié longtemps à Rome'. Poussin himself is cited at the end of the *Entretien* as supreme among painters, following Raphael in encompassing 'tout ce qui dépend de leur profession . . .'[101]

In the sixth *Entretien*, the issue is raised with regard to Caravaggio, who is praised as a 'coloriste', though criticized for his excessive love of 'la vérité du naturel': 'Il a peint avec une entente de couleurs & de lumiéres, aussi sçavante qu'aucun Peintre . . .'[102] Caravaggio's supposed verisimilitude is seen, as was earlier the 'handling of colours', as equivalent to 'l'art de bien peindre', in the sense of actually applying the paint, of 'making' the picture, in a literal and technical sense. (The word is almost as 'équivoque' in its nice distinctions as is that of 'le dessein' itself.) 'Cependant si l'on considere en particulier ce qui dépend de l'Art de peindre, on verra que Michel-Ange de Caravage l'avoit tout entier; j'entends l'Art d'imiter ce qu'il avoit devant les yeux . . .'[103] So that 'le coloris' and faithful imitation of the model are seen as equivalent.

Annibale Carracci is also praised for his command of 'le coloris', but is granted in addition the mastery of a more elusive and more spiritual talent, which is now seen as superior. Félibien writes of Annibale's work in the Galleria Farnese:[104]

> 'Tout ce grand ouvrage n'est pas de ceux dont la seule vivacité des couleurs & le brillant des lumieres charme d'abord les yeux, & surprenne ceux qui les regardent. On voit dans celui-ci une beauté solide qui frape l'esprit; & les plus intelligens y découvrent toûjours des graces nouvelles à mesure qu'ils le considerent . . .'

This is to pose a dichotomy once more between the two parts of painting, and Félibien elaborates this further and more distinctly, re-stating his allegiance to the 'school of Rome'.[105] 'Le coloris' (in its first interpretation) is now seen as actually incompatible with

the 'imitation of nature', whereas with Caravaggio the two had seemed synonymous:[106]

> '[Annibale] avoit reconnu que dans un tableau, la beauté du coloris en général ne peut pas toûjours s'accorder avec l'exacte imitation de la nature dans laquelle il y a plusieurs demi-teintes, des jours, des ombres, & des reflets, qui souvent ne sont pas agréables. Il avoit vû, en confrontant les ouvrages de l'Ecole de Rome avec ceux de l'Ecole de Lombardie, combien ceux de Rome étoient plus excellens que les autres, & combien aussi il est difficile de joindre parfaitement ensemble les deux parties dans un même sujet . . .'

The seventh and eighth *Entretiens*, published as volume IV, focus on Rubens and Poussin, offering as it were a new version of the *paragone*, with the ideal painters of the parties of 'le coloris' and 'le dessein' juxtaposed. The seventh *Entretien* concentrates on Flemish painting, in which there was a revival of interest; various factors contributed to this revival—among them, the King's campaign in the Low Countries, Isaac Bullart's volume on Flemish painting, recently published, and Sandrart's *Academie*, recently translated into Latin, and therefore more accessible.[107] The fourth volume of the *Entretiens* appeared after April 1685, but it had been undertaken before 29 May 1679, when Félibien wrote to Nicaise: 'J'ay esté bien aise d'apprendre [ce que Bellori] vous escrit des mem^res que M. Poussin a laissez . . . je vas continuer le dernier tome de mes entretiens où il aura part . . .'[108] In October 1682 Félibien declared, 'Jacheve le 4 vol. des Entretiens,'[109] and in January 1683 complained, 'J'ai eu tant d'occupation que je n'ay peu prendre le temps de finir mon 4e et dernier vol. from des *Entretiens* . . . dont cependant il y en a plus de la moitié d'imprimé . . .'[110] Finally, in April 1684 he wrote: 'Je travaille a faire achever l'impression de mon dernier volume; c'est pourquoy je vous prie encore si vous avez quelque chose à changer à l'Epitaphe de M. Poussin de vouloir me l'envoyer au plutost . . .'[111]

The seventh *Entretien*, devoted chiefly to Flemish painting, has its setting, appropriately, the park of Versailles; Félibien is rhapsodic about 'la joye qu'on ressent dans un séjour si délicieux . . .'[112]

Félibien explicitly refers to the 'dessein-coloris' controversy, while asserting that the 'manière d'Italie' is superior in both, not merely in 'le dessein':[113]

> 'En France, comme en Italie, les Peintres & les Curieux étoient partagez sur les differentes manieres qui excelloient en ce tems-là. Les uns étoient pour le dessein & les fortes expressions, & les autres pour la couleur & la douceur du pinceau. Cependant le goût de tous en general étoit beaucoup meilleur qu'il n'avoit été auparavant. Car soit dans le dessein, soit dans la couleur, on estimoit la maniere d'Italie . . .'

This provides a new slant to the argument, for whereas in the fourth *Entretien*, Félibien's allegiance had been to 'le dessein', whether of Raphael or Michelangelo, against the *coloristes* of Venetian art (even though that balance had been modified in the succeeding *Entretien*); now, ten years later, the seventh *Entretien* upholds the supremacy of Italian against Flemish taste. Félibien's assumption is that in the Low Countries 'la peinture en petit' and 'petits sujets' are the rule, not the exception; painters there are naturally predisposed towards such subjects, and any merits they may have derive not from their native tradition but from a tramontane influence.

It is in this context that Félibien provides an interesting assessment of Rembrandt, whose unorthodox and distinctive method of painting, though rough, greatly impresses him, despite his lip-service to the 'manière d'Italie':[114]

'[Rembrandt] a si bien placé les teintes & les demi-teintes les unes auprès des autres, & si bien entendu les lumieres & les ombres, que ce qu'il a peint d'une manière grossière & qui même ne semble souvent qu'ébauché, ne laisse pas de réüssir, lors . . . qu'on n'en est pas trop près. Car par l'éloignement, les coups de pinceau fortement donnez, & cette épaisseur de couleurs que vous avez remarquée, diminuent à la vûë, & se noyant & se mêlant ensemble, font l'effet qu'on souhaite . . .'

Even Gerard Dou is commended for his virtuosity in the handling of paint and for his mastery of 'le coloris' in a wider sense:[115] 'Mais pour ce qui regarde la beauté du pinceau, les couleurs, les lumieres & les ombres, il a traité tout cela avec une entente admirable . . .'

It is, however, the discussion of Rubens, the most notable of Flemish painters, which is most significant in this context. Félibien, following Bellori, describes the painter's 'honnête famille', the merit of his master Otho Venius, his long stay in Italy, his admiration for Titian and Tintoretto in Venice, his architectural studies in Geneva, his return to Flanders, and his diplomatic missions to England and Spain. He praises the Luxembourg Galerie and the Cabinet de M. Richelieu and, again in consonance with Bellori, affirms that:[116]

'. . . Rubens n'étoit pas un Peintre qui eût simplement une pratique de son Art, mais qu'il avoit étudié avec une grande application tout ce qui peut être necessaire à un homme de sa profession . . .'

Rubens might seem to equal Poussin in this respect. He is, however, subject to criticisms—among them, that he failed 'dans ce qui regarde la beauté des corps, et souvent même dans la partie du dessein, son genie ne lui permettant point de reformer ce qu'il avoit une fois produit . . .'[117] Again, his treatment of drapery is stigmatized as injudicious—'ni bien jettez, ne bien entendus, ni bien corrects . . .'[118] His 'grande liberté' of brush shows insufficient correctness 'dans les choses où la Nature doit être exactement representée . . .'[119] This charge is extended even to the painter's skill in 'le coloris', which is elsewhere acknowledged to be 'son principal talent'.[120] Finally it is objected that Rubens did not use 'comme il devoit . . . tant de belles connoissances qu'il avoit acquises . . .' He is, none the less, praised for the 'beauté du coloris', and the conclusion is that:[121]

'. . . comme il portoit en Flandres la beauté du coloris des plus excellens Peintres Lombards, et qu'en effet il a fait quantité de grands Ouvrages dignes d'estime, cela le mit en grande consideration pendant qu'il vécut, & merite bien qu'encore aujourd'hui on luy donne place parmi les excellens Peintres, non pas la premiére, de crainte que la possession dans laquelle plusieurs autres se trouvent de marcher devant lui, ne le fît éloigner d'eux au-delà du rang qu'il doit legitimement tenir . . .'

'Le coloris', then, in the hands of its finest practitioners, is far from being despised; indeed, in speaking of Lanfranco, Félibien speaks so eloquently as to imply that it is of equal importance with 'le dessein', if more elusive and more intractable to rules.[122] Nevertheless, the final assertion is that of the supremacy of 'le dessein', embodied in the principle of Domenichino, so different from the practice of Rubens: '. . . il ne doit sortir de la main d'un Peintre aucun trait, ni aucune ligne qu'elle n'ait été formée dans son esprit auparavant'.[123] This concept leads naturally, as does by implication the consideration of Rubens, to the eighth *Entretien*, devoted to the life of Poussin; this will be considered in the following section.

The biography of Poussin

The eighth *Entretien*, devoted entirely to Poussin, represents, as we have seen, the apex of Félibien's achievement, the goal towards which the *Entretiens* are directed, and in which the general points discussed in relation to other painters or schools of painting are now crystallized. All the complex threads are drawn together to form a perfect pattern; the various issues discussed throughout the *Entretiens* are given a precise bearing, a specific relevance; the focus is concentrated on a single artist, seen to embody the virtues of all the others. In a sense, the eulogy of Poussin gives significance to the preceding discussions; they assume a new meaning in the light of his supremacy.

The biography is long, comprising 162 pages of the 1725 edition of the *Entretiens*. In form it is divided, approximately equally, between a section that is primarily biographical—though as usual interspersed with critical and theoretical digressions—and a concluding section giving a detailed analysis of Poussin's stylistic qualities, and evaluating his standing in comparison with other painters. This is where Félibien's originality lies, and where his biography chiefly differs from that of, for instance, Bellori—for the first part follows Bellori's text closely so far as actual biographical facts are concerned. The seond part is in fact a kind of extended *Conférence* on Poussin's virtues as a painter; indeed, it makes use of an actual *Conférence* as a model for the discussion.

<p style="text-align:center">* * *</p>

The *Entretien* opens with a reference to Cicero and classical historical narrative; thus it immediately places the biography in the proper historical perspective. The biography of Poussin is presented as the culmination of a long and eagerly awaited plan. The setting, too, is appropriate for such an artist—in contrast to those of St Cloud of Versailles, of earlier *Entretiens*, it is the writer's own study: 'retirez dans mon cabinet'.[1] Félibien briefly summarizes the ground he has covered in previous *Entretiens*, and presents Poussin as a guide to the wonders of art (as a model, in fact, for Félibien himself in this respect) who will illuminate that ground:[2]

> '[Il] commença . . . à nous ouvrir les yeux, et à nous donner des connoissances encore plus grandes de la Peinture, que celles que nous avions eûës . . .'

There is an early reference to Poussin's relationship to the Ancients; this crucial point is established early. Pymandre interrupts, as is his wont, with an attempt at criticism, concerning the lack of *grands ouvrages* (a criticism in fact made of Poussin)—so Félibien shows that he is aware of the opposition and is prepared to meet their objections. At this point, however, Pymandre is reprimanded for his impatience, and informed that he must wait until Félibien has given him, and us, 'un abrégé de ses emplois'.[3]

Then the biographical narrative begins; it is based, as I have said, in large part on Bellori's text (specific differences are noted in the annotations to the text of *Entretien*). A possible reference to the title of Chambray's *Perfection* shows Félibien's constant awareness

of the critical context in which he was writing.[4] Félibien devotes two pages to Poussin's way of life in his early years; Pymandre's interjection here is more obedient—an echo, or prompting, of Félibien, with a moralizing observation on the customary struggles of the early years of an artist's life. Félibien then speaks of Poussin's study of the works of antiquity, emphasizing that these are essentially imitations, not mere copies; he refers also to Poussin's reluctance to copy the paintings of earlier masters.[5] In stressing the sketchy nature of Poussin's versions of antique art, he points out that the artist's concern was to capture the essence of his model; in this Félibien is notably at variance with the spirit of the Académie, with its insistence on precise copying after the antique.[6] The emphasis is on observation from life, of which Félibien speaks with approval: he describes the artist's habit of sketching out of doors, and his love of solitary retirement.[7] He dwells too on Poussin's concern to 'sçavoir les différentes beautez',[8] and to master the sciences of geometry and optics, thus, in Félibien's view, proving his devotion to practice as well as to theory.[9] The question of whether Poussin composed a treatise on light and shade is raised here:[10] Félibien discounts the suggestion, saying that Poussin showed in his own paintings, not by his writings, his esteem of Dürer and Alberti. His study of anatomy, also, is mentioned, and his great admiration for Domenichino, another 'learned painter'.

The delicate issue of *dessein* and *coloris* is touched on at this point; a certain grudging acknowledgement of Poussin's admiration for Titian is hastily qualified by an assertion that Poussin always recognized 'le dessein' as 'la principale partie de la peinture'. The balance is restored by a reference to Poussin's affinity with Greek art and with Raphael, with specific reference to the 'pensées' and 'expressions' of the *Plague at Ashdod*. Pymandre's earlier objection about the 'grandeur médiocre' of Poussin's works is met here; Félibien considers that the artist turns a limitation to a positive advantage. He then speaks of Poussin's admiration for Leonardo; he refers in this connection to Bosse, Chambray (who translated the *Trattato*) and to Du Fresnoy, for Chambray's translation was the centre of considerable discussion in France. Part of Pymandre's function is by his intervention to bring the narration into the context of the critical debate of the time; Félibien's conjecture is that, despite his assertions to the contrary, Poussin in fact derived much from Leonardo.

In enumerating paintings, Félibien simulates a haphazardness, speaking of 'those I remember'; he singles out especially paintings then in collections in France: for instance the Chantelou *Sacraments*,[11] the *Rape of the Sabines*.[12] He makes extensive use throughout the *Entretien* of Poussin's correspondence; the letter about *Pan and Syrinx*[13] provides an introduction to the consideration of the Modes theory, and Poussin's letter concerning the *Manna* is also quoted fully. With the *Bacchanals*[14] and the *Triumph of Neptune*,[15] Félibien admires Poussin's native genius, his 'beau feu' as much as his 'art admirable'—here again stressing a side of the artist's personality that was customarily overlooked.

The ill-fated visit to France is described at great length by Félibien—at far greater length, in fact, than by Bellori:[16] this is the point at which their narratives first diverge emphatically, and it is a clear instance of Félibien's French bias, of his emphasis on Poussin's connection with his native land. For example, he quotes the letter from Noyers, inviting Poussin to Paris, in full, and also that from the king (while Bellori quotes that to Pozzo in Rome);[17] he gives extensive details of Poussin's arrival and reception in France. Félibien goes into considerable detail, also, about the quarrel with Fouquières (even into the ramifications of Fouquières' family history;[18] he discusses Poussin's reputation in France at the time of the visit, vindicating, here as elsewhere, the enlightened *amateur*— Poussin was recognized, he declared, by 'les sçavans' but disliked by 'les ignorans' and 'le

7 Engraving after Nicolas Poussin, illustration to R. Fréart de
Chambray, Translation of Leonardo, *Traité de la Peinture*,
1651, Ch. CCCLXII, p. 127 (Des Plis des Habillemens).
(Courtesy Cambridge University Library).

vulgaire'.[19] Of Poussin's painting in the Jesuit church of St Ignatius, however, he claims that the artist's 'expressions' were 'si belles et naturelles' that they convinced even the ignorant: 'les ignorans n'en sont pas moins touchez que les sçavans'.[20] When discussing another quarrel in France, that with Le Mercier, Félibien, again, quotes Poussin's long letter to Noyers in his own defence, highly critical of Le Mercier. The quotation is of such length, in fact, that Pymandre shows signs of flagging, and Félibien reminds him that the letter will serve as an exemplar and guide to connoisseurship: 'Vous y apprendrez à bien juger'.[21] Is this not, after all, the chief aim of the *Entretiens* themselves?

Another letter from Poussin is quoted in connection with the *Ecstasy of St. Paul*;[22] here the artist expresses his admiration for Raphael, and this prompts Pozzo's comment that 'La France a eu son Raphaël'. The story that Poussin would accept only 50 *écus* for the painting leads to an encomium of the artist as 'bon œconome', and of his disinterestedness in the matter of financial reward (not, incidentally, entirely born out by the correspondence).

The second invitation to visit France elicited another letter from Poussin, which Félibien again quotes at length; he prints, also, a long extract from the letter about the *Finding of Moses* which elaborates the theory of the Modes.[23] Pymandre here interposes a somewhat irrelevant objection, citing the opinion that music might be dangerous: he is answered with caution by Félibien, who is, however, rather vague as to the way in which Poussin's theory should actually be applied. In speaking of *Moses striking the rock*[24] Félibien quotes Poussin's letter concerning *vraisemblance*, and when referring to the *Curing of the Blind Men*,[25] he cites the 1667 *Conférence* on that painting, which he himself had published.[26]

The *Landscape with a man killed by a snake*[27] is singled out for special admiration by Félibien, who also commends the landscape background in the *Finding of Moses*:[28] this interest in landscape is remarkable, and is one of the qualities which distinguishes Félibien's account from that of Bellori. He admits some weakness in Poussin's handling of 'le coloris', quoting in this connection the letter from Poussin to Chantelou about the diversity of artistic talents. Félibien is in accord with Poussin's assertion of the value of diverse talents; as so often, he records the artist's views as if they were his own. In his remarkable and detailed description of *Winter*, from the series of *Four Seasons*,[29] he vividly conveys the painting's power; the admitted 'faiblesse de la main' which critics had observed is, he considers, outweighed by 'la force et la beauté du génie du Peintre'.[30]

Félibien then quotes a letter from Poussin to the writer himself, and also one to Fréart de Chambray, in response to the gift of his book, *Idée de la perfection de la peinture*.[31] Of the letter to Chambray, Félibien stresses that it concentrates on 'ce qui depend du génie et de la force du peintre', while omitting discussion of 'la pratique': it is this bias, he maintains, that is one of Poussin's distinguishing excellences, for 'par là il s'est si fort élevé au-dessus des autres peintres . . .'[32]

With the painter's death, Félibien draws to the end of the first, biographical section, and then proposes a more detailed examination of the specific stylistic qualities of Poussin's work. His suggestion is formulated as an 'invitation au voyage': 'Si vous voulez, nous examinerons les talens de cet excellent homme dans ses propres ouvrages . . .'[33] A kind of hiatus, or caesura, between the two parts, is provided formally by the insertion of the epitaph of Poussin composed by the Abbé Nicaise, correspondent of Bellori and Félibien.[34] The transition to the second part is manageed adroitly; mention of Poussin's will leads to a discussion or his 'désinteressement', and then of his character in general—his love of 'le repos', his 'modération', and his 'honnêteté'.[35] The anecdote concerning

8 *Javelin Throwers*.
Engraving after Nicolas Poussin, illustration to R. Fréart
de Chambray, translation of Leonardo, *Traité de la Peinture*,
1651, Ch. CLXXXIII, p. 60 ('Des attitudes, & des mouve-
mens . . .'). (Courtesy Cambridge University Library).

Cardinal Camillo Massimi, also cited by Bellori, is given here.[36] The painter is described as freely spoken, but with 'une honnête liberté' and as 'prudent . . . retenu . . . discret'. Pymandre then provides a description of the painter's physical appearance, which is rather summarily interrupted by Félibien (as though the painter's spiritual qualities alone merited attention). Félibien again raises the issue of whether Poussin composed a treatise 'de lumine et colore'; his own verdict, he reiterates, is that Poussin did not, and he quotes the letter from Jean Dughet in support of this view.[37] This leads to a discussion of Poussin's ideas on painting in general, and his 'noble choice of subjects', with a quotation from Poussin's own writings, that 'la matière doit être prise noble'.[38] Félibien proceeds to discuss this point with reference to Poussin's own work.

Félibien's own approach, here and throughout the *Entretien*, is direct and conversational; he draws Pymandre, and by implication the reader, into the argument: 'Commençons, si vous voulez . . .' His appeal is constantly to personal observation and experience of the works of art: 'Si vous rappelez dans vostre memoire tous les tableaux que vous avez vus du Poussin . . .' His references to specific paintings in the course of the narration are the occasion for discussion of more general issues; he praises, for instance, Poussin's originality: 'Il n'a rien emprunté'. He sees *Moses trampling on Pharoah's Crown*[39] as an example of the painter's 'sçavante manière' and *Germanicus*[40] as one of '[une] idée belle et noble de la mort d'un grand prince . . .' The reference to *Pyrrhus*[41] inspires a long digression recounting the 'action notable', to show the efficacy of the gestures as expressive of the emotions of 'trouble et . . . empressement'. The figures in this painting throwing stones and a javelin are cited as examples of Poussin's study of anatomy. (They are in fact based on his illustrations to Chambray's translation of Leonardo).[42] The painting is praised on several counts: 'la noble disposition des figures, la situation du lieu, les bâtimens, la lumiére du Soleil couchant, & la belle union de tout ce tableau . . .'[43]

Félibien, perhaps by implication meeting a further criticism, emphasizes Poussin's versatility, his consummate skill in very different kinds of subject. Thus, in considering 'sujets moins sérieux', he takes the illustrations to Ovid's *Metamorphoses*[44] as examples of the artist's 'esprit' and of 'la fécondité et la beauté de son génie dans la nouveauté et la diversité de ses pensées . . .'[45] He then turns to consider Poussin's treatment of 'pensées morales et . . . sujets allégoriques', taking three examples, the *Dance to the Music of Time*,[46] *Time saving Truth*[47] and *Shepherds in Arcadia*;[48] these he presents as expressive of Poussin's 'intelligence [et] netteté d'esprit' and of his 'noblesse d'expressions'. In a vehement tirade, he contrasts Poussin's exemplary treatment of such themes with what he considers to be the wilfully obscure and misdirected allegories of other painters.

He then proposes to embark on a more detailed analysis of some of the qualities of Poussin's paintings—again with a note of invitation: . . . 'entrons encore, si vous voulez, plus avant dans l'examen des ouvrages du Poussin . . .' The examination begins with a consideration of 'disposition' and 'ordonnance', to see 'comment il a disposé ses sujets'. Félibien gives a summary of the *desiderata*, which Poussin's 'lumières naturelles' will irradiate. (Again and again we encounter the metaphor of light in connection with Poussin, especially with reference to 'la raison'.) *Moses striking the rock* and the *Seven Sacraments* are chosen as fine examples of Poussin's command of 'disposition', and *Rebecca*[49] is discussed at greater length, as showing the qualities of 'décore . . . beauté . . . grace', and above all exemplifying Poussin's observance of *bienséance* and costume. The 'passions de l'âme' are admirably portrayed, in Félibien's view, in *St. Francis Xavier*[50] and the two versions of *Moses striking the rock*, which are also instances of the proper observation of *costume*. Félibien here expatiates on the artist's excellence in this respect, and discusses the

question of 'vraisemblance'; he refers, in connection with 'le merveilleux', to the letter to Stella where Poussin answers objections to supposed inaccuracies in *Moses striking the rock*. Félibien here digresses with some jibes at the follies of other painters in the matters of *costume* and *vraisemblance*.

By implication replying to Poussin's critics, Félibien then broaches the question of Poussin's skill in 'la pratique'; he postulates that the artist did in fact have command of 'le dessein' and 'la couleur' which, as we have seen, Félibien considered to be parts of 'la pratique'. Pymandre interrupts with various criticisms, which now require an answer, and Félibien replies to these in turn. First, the criticisms that Poussin adhered too much to the antique.[51] He justified the copying of antique statues by Poussin, stressing again that Poussin was in fact imitating, capturing the essence of, the art of antiquity, not merely copying it. He then touches on the vexed questions of 'le coloris' and 'les reflets', and embarks on a discussion of the idea of *connoissance*, of the perceptive judge as opposed to 'esprits médiocres'— one of his constant themes—and gives an outline of the ideal *amateur*, the perfect connoisseur: Félibien's own ideal.

Eliezer and Rebecca is cited again, in connection with 'le dessein', here interpreted as the painter's preliminary conception of the work, before he touches the canvas. Félibien claims personal observation, even participation, here: 'J'étois encore à Rome lorsque la pensée lui en vint . . .'.[52] Poussin's aim in *Rebecca and Eliezer* was, according to Félibien, principally to compose 'un tableau agréable'; hence the remarkable 'diversité de têtes'. The painting is then subjected to a minute examination in the spirit of the *Conférences* of the Académie: '. . . souffrez, je vous prie, que j'en examine toutes les parties, pour . . . vous donner moyen d'observer la conduite du Peintre dans ce qui regarde l'union & la douceur des teintes differentes . . .' Félibien constantly states his aim in providing such an analysis: the education of the *amateur*, the refinement of his judgement: 'Si je vous fais une description un peu longue, c'est pour vous donner moyen de mieux juger du tableau . . .'[53]

The painting is analysed according to various criteria, as were the paintings of the royal collection in the assemblies of the Académie at their *Conférences*. Félibien emphasizes Poussin's originality again, claiming that he differs from Veronese and Raphael as regards 'ordonnance'. He considers that Poussin 'a exactement suivi ses propres maximes', he cites the painter's statement that 'une des premieres obligations du Peintre est de bien representer l'action qu'il veut figurer; que cette action doit être unique . . .'[54]

Eliezer and Rebecca is praised too, for its 'belle disposition'. Félibien stresses again Poussin's reliance on observations from life, as a matter for commendation, and refers to Leonardo's *Trattato* as authority for this practice. In this respect, as in others, 'le jugement agisse toûjours'—that faculty which should guide both painter and critic. As regards expression, '[cette partie] est traitée dans celuy-cy d'une maniere non moins ingenieuse que naturelle . . .' Lest the discussion should become too solemn, Félibien here slyly interposes a comment on the expression of the jealous older girl in the painting: 'Il est naturel que les filles déjà plus avancées en âge, ayent du chagrin, lorsqu'on leur en préfere de plus jeunes . . .' The painting is then praised for its 'convenance':[55]

> 'Cette action est si naturelle et si heureusement trouvée, que le Peintre ne pouvoit rien s'imaginer de plus convenable en une pareille occasion, ni l'exprimer avec plus d'élegance . . .'

The 'distribution des couleurs et des ombres et lumières' are also commended; again, Félibien is remarkable for his interest in the landscape background. He especially stresses

9 Nicolas Poussin, *Eliezer and Rebecca*, 1648.
 Canvas, 118 × 197 cm. Paris, Musée du Louvre (Cat. 8). (Cliché des Musées Nationaux).

Poussin's skill in colouring: '. . . en quoi on peut admirer son sçavoir et son jugement, c'est dans les carnations & les couleurs de toutes les figures . . .' The painter excels here, also, in aerial perspective and 'harmony'; Poussin 'a été aussi excellent observateur de la perspective Aërienne que de a perspective linéale . . .' With the question of 'lumières et reflets' he notes the painter's double reliance on Raphael and nature: 'Il a pris Raphaël pour son guide: & fondé sur les observations qu'il faisoit continuellement en voyant la nature . . .'[56] He contrasts Poussin's 'merveilleuse entente . . . de la perspective de l'air' with the clumsiness of those painters who rely on 'des grandes ombres et des grandes clairs' to hide their defects.

Pymandre here interpolates a naive proposition concerning imitation: '. . . il ne faudroit . . . que bien imiter cet ouvrage pour faire un second chef d'œuvre . . .' Félibien replies by dwelling on Poussin's very subtle differences of treatment according to the subject matter, citing *Moses trampling on Pharoah's crown* as an example of very different subject and treatment. Again, Chantelou's *Extreme Unction* is given as an example of varying treatment of 'ombres et jours causez par des lumieres particulieres . . .' The same painting is instanced in reply to another criticism, that of 'ceux qui disent que le Poussin n'a pas bien fait les draperies',[57] while *St. Francis Xavier* is taken to exemplify 'cette merveilleuse gradation de couleurs . . .'

The question of the size of Poussin's paintings is raised once more by Pymandre. Félibien's explanation is the practical one that Poussin was not selected to create 'grands ouvrages' because Italians were preferred for such commissions; on this point Félibien again gives his own observation as evidence: 'c'est ce que j'ay vû à Rome.' He considers, however, that Poussin turned this apparent limitation to a positive advantage: '[Il] trouvoit dans des Tableaux d'une mediocre grandeur un champ assez vaste pour faire paroître son sçavoir . . .'

Félibien then embarks on a second *Conférence*, as it were, within the bounds of the *Entretien*; this time an almost verbatim account of the *Conférence* on the *Manna* held in 1667 and reported in his own volume published in 1668.[58] He gives as his authority 'le jugement de tant d'habiles hommes'; this is his constant court of appeal. (It is almost as if, after the event, he were attempting to persuade the Compagnie, after they had banished him, by reminding them of their own words.) He begins with an elaborate analysis of the 'disposition' of the painting, figure by figure, giving a detailed description of the clothes and gestures of each figure. He describes how the *Manna* was shown to the Académie, 'pour être examiné dans toutes les parties', and then proceeds to recapitulate this examination. First, 'la disposition du lieu'; then 'la disposition des figures', which show 'un contraste judicieux'; then management of light and shade. Next, 'on examinera le dessein', which here means drawing; Poussin is shown to be 'sçavant et exact' in this respect, and the proportions of his figures are compared to those of antique statues. The question of gesture as part of expression is a crucial one:[59]

> 'Pour entrer dans le particulier de ces figures, et apprendre de leurs actions mêmes non seulement ce qu'elles font mais ce qu'elles pensent, on examinera tous leurs differens mouvemens . . .'

The painting is remarkable, in Félibien's view, for its 'diversité des mouvemens et . . . la force de l'expression . . .' He admires, also the 'belle maniere dont le Poussin a vêtu ses figures, chacun avoüant qu'il a toûjours excellé en cela'. With regard to the crucial

questions of *bienséance* and *costume*, Poussin is again considered to be most punctilious: 'Il a . . . soin de la bienséance, et de cette partie du *costume*, non moins necessaire dans les Tableaux d'Histoires que dans le Poëmes . . .' Pymandre voices the possibility of 'quelque chose à reprendre dans un si grand ouvrage . . .' Félibien then reports, anonymously, Le Brun's actual justification of the work according to the principle of *vraisemblance* and the dramatic theory of the unity of action. Poussin is seen as the learned painter, according to the accepted formula of *ut pictura poesis*: '. . . ce sçavant homme montre qu'il n'étoit pas ignorant de l'art poëtique'.[60] Félibien again turns a possible criticism into matter for praise:[61]

> '. . . loin de trouver quelque chose à redire dans ce Tableau, on doit plûtôt admirer de quelle maniere le Poussin s'est conduit dans un sujet si grand et si difficile . . .'

The test is the approval of the *amateur*: 'Ce sentiment fut celuy . . . de plusieurs personnes doctes dans les Sciences et intelligentes dans les beaux Arts'. The painting has been considered in relation to questions of 'l'invention, la disposition, le dessein, les proportions, les expressions, ce qui appartient à la beauté du coloris'. It is considered, according to the 'jugement des sçavans', to exemplify Poussin's mastery of practice as well as theory. The final verdict is that Poussin's paintings in general are outstanding because they are 'exécutés avec une science si profonde, des connoissances si particulieres, une beauté de pinceau si agréable, et un raisonnement si solide . . .'[62] Poussin is indeed the perfect painter, uniting all possible virtues.

Félibien then branches out into consideration of more general questions, taking his examples from other paintings. First, the relationship to the antique. He considers Poussin's use of antique sources: '. . . il s'en est fait des regles si certaines, qu'il a donné à ses figures la force d'exprimer tels sentimens qu'il a voulu . . .'[63] Indeed, Poussin surpasses the painters of antiquity since he unites the different qualities of various masters: '. . . dans ses ouvrages on y voit toutes les belles expressions qui ne se recontroient que dans differens Maîtres . . .' Just as Raphael was considered to unite the various excellences of other artists, so now Poussin too combines these qualities: '. . . si ces sçavans ouvriers excelloient dans quelques parties, le Poussin les possedoit toutes . . .'[64]

In the comparison with the painters of antiquity, Poussin's versatility is stressed: *Moses trampling on Pharoah's crown*, exemplifying the 'effets de colère', is compared with the work of Zeuxis; the *Extreme Unction* with that of Kresilas. *Esther before Ahasuerus* is taken to show the admirable expression of 'respect et crainte', while the *Bacchanals*, in turn, are described as 'plaisant et gracieux'. Again, the appeal is to the connoisseur, the man of taste and judgement; 'Ceux qui en ont une parfaite connoissance, n'ont pas de peine à découvrir de quelle sort il a observé ce qu'on y remarque de plus élegant . . .'[65]

Poussin's reliance on antique sources is vindicated, if vindication is needed, by the precedent of Raphael and other painters, but Poussin surpasses these, even Raphael himself: '. . . il n'a fait en cela qu'imiter les plus sçavans Peintres qui l'on précedé, & Raphaël le premier, lesquels pourtant ne s'en sont point servis plus heureusement que le Poussin . . .'[66] Félibien continues with further examples of Poussin's observance of the all-important element of *costume*: 'ce qui satisfait les sçavans, & donne du plaisir à tout le monde . . .' He cites the procession in the *Body of Phocion carried out of Athens*[67] and the use of the Palestrina mosaic in the *Holy Family in Egypt*,[68] and again the depiction of the town of Memphis in the *Finding of Moses*.

Félibien makes special mention of the later landscapes, stating that they are 'agréables

par leurs differentes dispositions' and then that they are enriched by 'des sujets tirez de l'Histoire ou de la Fable, ou quelques actions extraordinaires qui satisfont l'esprit, & divertissent les yeux . . .' The landscape has precedence, and Félibien shows a remarkable interest in the mood of a landscape, in the effect which it causes: 'Cette solitude . . . où l'on voit des Moines assis . . . ne cause-t-elle pas un certain repos à l'ame . . .?' In discussing the *Landscape with a man killed by a snake*, he pinpoints the contradictory though powerful effect of the painting; 'La situation du lieu en est merveilleuse; mais il y a sur le devant des figures qui expriment l'horreur & la crainte . . .'[69]

He proceeds to list a number of works of Poussin then to be seen in Paris. Pymandre interrupts with a request to continue the analysis of Poussin's stylistic qualities: 'Poursuivez . . . d'examiner encore les excellentes qualitez de ce grand Peintre . . .' Pymandre himself voices a patriotic pride in Poussin's achievement:[70]

'. . . je suis ravi que la France ait produit un homme sie rare que les Italiens mêmes, comme vous disiez tantôt, l'ayent reconnu pour le Raphaël des François . . .'

On this cue, Félibien estimates Poussin's place among the greatest painters. First, he compares the leading artists of France and Italy, and considers what the two schools have in common. They have, he feels, 'beaucoup de ressemblance dans la grandeur de leurs conceptions, dans le choix des sujets nobles & relevez, dans le bon goût du dessein, dans la belle & naturelle disposition des figures, dans la forte & vive expression de toutes les affections de l'ame . . .'[71] Thus the two schools are seen as together representing the virtues of the party of 'le dessein'. Félibien affirms, again, the value of the particular qualities of individual painters; he also, however, asserts the supremacy of Raphael, 'parce qu'il possedoit des qualitez si grandes, qu'elles l'on rendu sans égal . . .' Félibien then speculates on the differences between Raphael and Poussin; Raphael, he considers, 'avoit recû du Ciel son sçavoir & les graces de son pinceau', while 'le Poussin tenoit de la force de son génie & des ses grandes études ses belles connoissances, & tout ce qu'il possedoit de merveilleux dans son Art . . .'[72]

Having made the comparison with other artists, Félibien then sums up Poussin's qualities in themselves, recapitulating the arguments which have gone before. For instance, as regards 'invention', '. . . je vous ai assez fait connoître quelle étoit la force de son génie à bien inventer, & la beauté de son jugement à ne choisir qu'une matiere grande & illustre'. For 'composition' and 'ordonnance', Félibien's examples throughout the *Entretien* have shown Poussin's supremacy, and have proved 'sa science dans l'art de bien dessiner les figures, & donner des proportions convenables. . .' Félibien considers Poussin as the model for the proper use of 'le costume'; here again we encounter the metaphor of light, when he refers to the painter, 'qui comme un flambeau a servi de lumiere pour voir ce que les autres n'ont fait qu'avec desordre & confusion. . .'[73] Poussin is pre-eminent also in industry and learning, a model of preparation and study: 'Il étudioit sans cesse tout ce qui étoit necessaire à sa profession, & ne commençoit jamais un Tableau sans avoir bien medité sur les attitudes de ses figures . . .' There follows a brief description of Poussin's working method, with a reiteration of his constant observation of nature; here Félibien once more offers his personal testimony:[74]

'Il disposoit sur une table de petits modéles qu'il couvroit de vétemens pour juger de l'effet & de la disposition de tous les corps ensemble, & cherchoit si fort à imiter toûjours la nature, que je l'ay vû considerer jusques à des pierres, à des mottes de terre, & à des morceaux de bois, pour mieux imiter des Rochers, des terrasses, & des troncs d'arbres . . .'

Allowing nothing to the enemy party, Félibien goes on to stress Poussin's care and precision in 'le coloris': '. . . jamais [il] ne tourmentoit ses couleurs'.[75] He mentions the 'tremblement de sa main', but considers that this is more than outweighed by 'la force de son génie', and by his 'jugement'. Poussin's moderation and constancy are praised, with the recurrent image of light: 'la lumière qui éclairoit ses pensées étoit uniforme, pure & sans fumée . . .' This moderation is shown in Poussin's restraint when treating 'sujets poétiques', with the lack of unnecessary ornament; the artist presents 'la vérité belle & bien ornée mais sans fard'. Poussin is praised for his precision and clarity of composition: '. . . sans qu'il y ait dans son ouvrage ni embarras, ni confusion, ne rien de superflu . . .'[76] His use of gesture is always appropriate, never exaggerated: 'chaque personne fait ce qu'elle doit faire, avec grace et bienséance'. The moderation is apparent also in Poussin's treatment of the 'passions de l'âme', for 'il ne les outre jamais . . .' In every instance, he observes a golden mean: 'On ne voit rien de trop récherché, ni de trop négligé dans ses tableaux'.[77] His style is appropriate to its subject, with natural use of light and shade, and skill in 'le coloris': 'Il entend parfaitement l'amitié que les couleurs ont les unes avec les autres . . .'[78]

The landscapes are again cited as instances of Poussin's virtuosity: '. . . on peut dire que hors le Titien, on ne voit pas de Peintre qui en ait fait de comparables aux siens . . .'[79] He pinpoints particular virtues in Poussin's landscapes, for instance, the skill in depicting 'toutes sortes d'arbres', and above all, 'pour donner ce précieux qu'on voit dans ses ouvrages, il faisoit naître des accidens de jours & d'ombres par des rencontres de nuages'. Poussin's skill in showing these 'accidents of nature' (in De Piles' phrase), these dramatically varying weather conditions, is especially evident in the *Pyramus and Thisbe* and Félibien quotes Poussin's letter to Pozzo about this painting, as an example of Poussin's ability to depict 'toutes sortes de sujets' and especially 'les effects les plus extraordinaires de la nature . . .' Félibien speaks of landscapes as 'accompanied by' the narrative or 'histoire', as if the subject were dependent on the mood: '. . . dans celui-ci, qui est un temps fâcheux, il a trouvé un sujet triste & lugubre . . .'[80]

Félibien asks Pymandre for his verdict, his commentary on what has been discussed; Pymandre considers the opinion of the majority 'un espèce de jugement' and asserts that 'ce que la multitude approuve, doit être aussi approuvé des Doctes . . .' The emphasis is, at the end, on Poussin's self-sufficiency and originality, his independence of models:[81]

'. . . il faut avoüer que ce Peintre, sans s'attacher à aucune maniere, s'est fait le maître de soi-même, & l'auteur de toutes les belles inventions qui remplissent ses tableaux . . .'

This implies some kind of moral as well as aesthetic judgement; again Poussin's independence is stressed; 'qu'il n'a rien appris des Peintres de son temps, sinon à éviter les défauts dans lesquels ils sont tombez . . .' Finally there is a tribute to Poussin as Frenchman:[82]

'. . . il a rendu un signalé service à sa patrie, en y répandant les sçavantes productions de son esprit, lesquelles relevent considerablement l'honneur & la gloire des Peintres François . . .'

Thus concludes the biography of Poussin, which is in fact so much more than a biography, comprising as it does critical discussion of the painter's works as well as a narrative of his life, and implying too, in its comments on the paintings, involvement in the contemporary critical debates on such questions as 'le dessein' and 'le coloris';

questioning, indeed, the very nature of the art of painting. The life of Poussin comes as the crown of the *Entretiens*, the summit of Félibien's own life: it is a tribute to France's greatest painter from France's first great critic and historian of the visual arts. Félibien, also, 'a rendu un signalé service à sa patrie' with the composition of the *Entretiens*; in establishing Poussin's position among the greatest artists he also established his own place among the foremost writers of the theory of art. 'L'honneur et la gloire des Peintres François' are enhanced, indeed, by Poussin's work; they are enhanced, too, by Félibien's own achievement. Moreover, he writes, as we have seen, not merely for edification or instruction, but with evident pleasure—the *parfait amateur*—and to give others pleasure. In this he succeeds; it is a rare gift, and one for which we may be grateful. Let Félibien himself have the last word, drawn from the Preface to the *Entretiens*:[83]

'J'écris donc pour contribuer de ma part aux nobles desirs de Sa Majesté, qui travaille incessament pour la gloire de son Etat; j'écris pour l'honneur de cet Art, qui paroît aujourd'hui en France avec un nouveau lustre; j'écris pour la satisfaction des honnêtes gens qui sont bien aises de s'en instruire; & j'écris pour moi-même, qui prens plaisir dans l'entretien de tant de choses agréables et divertissantes . . .'

Notes to Introduction

1 Biography and the artist: the case of Poussin

1 For example, Bosse, *Le Peintre converty* (1666): 'Je parleray de nostre moderne Raphaël, l'incomparable feu *Monsieur le Poussin* de nostre nation . . .' (cit *Actes*, II, p. 139);
Bosse, *Sentimens* (1649): '. . . la France produira plusieurs *Raphaëls*, . . . notamment en la personne du Rare Nicolas Poussin . . .'; *Actes*, II, p. 82f.
Bosse, *Discours* (1667): '. . . feu M. le Poussin a esté (pour en faire,) le Raphaël de nostre temps . . .'
Pader, *Peinture parlante* (1653): 'Nostre Apelle françois' and Pader's own note: 'C'est Monsieur N[icolas] Poussin, la gloire de nostre nation, duquel les plus disertes plumes du temps ont publié les mérites . . .' (cit *Actes*, II, p. 98).
See also p. 52, n. 1 of Ent. VIII.
2 'la felicità': Bellori's title for the *Shepherds in Arcadia*, Cat. 120: cf *Vite*, 1672, p. 448.
3 For Poussin's own comments on his various maladies, cf Corr., pp. 1, 9, 24, 25, 29, 87, 100, 282, 342, 377, 378, 445, 450, 453, 460, 465. His brief but poignant utterances about the pain he is enduring punctuate his letters regularly, from the earliest to the very last; e.g. 'un' incomodità che m'è intervenuta . . . la più parte del tempo io sono infermo' (p. 1);
'Jei une douleur à la teste qui du front me respond à la nuque . . .' (p. 378); 'je ne passe aucun jour sans douleur, et le tremblement de mes membres augmente comme les ans . . .' (p. 450); 'J'espère que vous me les continuerés jusques à ma fin où je touche du bout de mon doid. Je ne peus plus . . .' (p. 453).
4 For Poussin as the detached observer, in Stoic vein reminiscent of Montaigne, cf *Corr.*, p. 235:
'Vous avés le grand livre ouvert où l'on voit comme sur un téatre jouer d'estranges personnage. Mais ce n'est pas peu de plaisir de sortir quelquefois de l'orquestre, pour d'un petit coin comme incogneu pouvoir gouster les gestes des acteurs . . .'
and p. 395: '. . . C'est un grand plaisir de vivre en un siècle là où il se passe de si grande chose pourveu que l'on puisse se mettre à couvert en quelque petit coings pour voir la Comédie à son aise . . .'
In fact on p. 393 of the *Correspondance* Poussin refers to Montaigne by name:
'je ne vous l'ay dédié qu'à la Mode de Michel de Montagne non pour bon, mais tel que je l'ay peu fere . . .'
Cat. 1, Self-portrait, 1649, Staatliche Museen, Gemälde-galerie, East Berlin; Cat. 2, Self-portrait, 1650, Paris, Louvre.
5 A drawing in red chalk (249:198) repr. No. 139 in *British Museum Catalogue, Portrait Drawings XV-XX Centuries* (p. 41).
See Blunt, *Burlington Magazine*, Vol. LXXIX (1947) p. 220; also *Drawings of Nicolas Poussin*, Vol. V, 1974, Pl 379, p. 284.
The drawing bears the following inscription:
'Ritratto Originale simigliantissimo di Monsʳ Niccolò Possino fatto nello specchio di propria mano circa l'anno 1630. nella convalescenza della sua grave malattia, e lo donò al Cardinale de Massimi allora che andava da lui ad imparare il Disegno. Notisi che và in stampa nella sua vita il Ritratto ch'ei dipinse per il Sig. Chatelou l'anno 1650, quando non aveva che anni 56. Fù buon geometra, e prospettivo, e studioso d'Istorie. A Niccolò Possino e obligata l'Italia, e massimamente la Scuola Romana d'aversi fatto vedere practicato lo stile di Raffaello, e nell'antico da lui compreso nel suo fondo sostanziale imbevuto ne i suoi primi anni, poichè nacque nobile nel Contado di Soison di Piccardia in Andelò l'anno 1594. Andò a Parigi, dove dal Mattematico Regio gl' erano imprestate le Stampe di Raffaello, e di Giulio Romano . . .' *et seq.*
6 See P. Desjardins, *La Méthode des classiques français*, Paris, 1904. (Badt has disputed this.)
For an illuminating discussion of parallels between Poussin and both Racine and Corneille, see H. T. Barnwell, 'Some Notes on Poussin, Corneille and Racine' *Australian Journal of French Studies*, Vol. IV, No. 2, May–August 1967, pp. 149–61.

2 Poussin's biographers in relation to seventeenth-century art theory

1 E.g. Fréart de Chambray, *Parallèle* (1650): 'Ce fameux et unique Peintre M. le Poussin, l'honneur des François en sa profession et le Raphaël de nostre siècle . . .' (cit *Actes*, II, p. 86). See also Introduction, p. 2, note 1 above, and note to p. 52 of *Ent.* VIII.
2 For a full discussion of the role and function of academies of art, see, *inter alia*, Pevsner, *Academies of Art Past and Present*, Cambridge, 1940 (reprinted New York, 1973); and F. Haskell, *Patrons and Painters*, London, 1963.
For the Académie Royale de Peinture in Paris in particular, see especially:
A. Fontaine, *Académiciens d'autrefois*, Paris, 1914;
idem, *Conférences inédites de l'Académie Royale de Peinture et de Sculpture*, Paris, 1903;
idem, *Les Doctrines d'art en France . . . de Poussin à Diderot*, Paris, 1909.
H. Jouin, *Charles Le Brun et les Arts sous Louis XIV*, Paris, 1889; idem, *Conférences de L'Académie Royale de Peinture et de Sculpture*, Paris, 1883.
Mémoires inédits sur la vie et les ouvrages des Membres de L'Académie Royale de Peinture et de Sculpture, ed. G. de St-George. Paris, 1854.
Montaiglon, A. de (ed.), *Mémoires pour servir à l'histoire de l'Académie Royale*, Paris, 1853.
Procès-Verbaux de l'Académie Royale, ed. A. de Montaiglon, Paris, 1875–1909 (11 vols.).
Vitet, L., *L'Académie Royale de Peinture et de Sculpture*, Paris, 1861.
3 Giorgio Vasari, *Le Vite de' più eccellenti Architetti, Pittori, et Scultori Italiani da Cimabue infino a' tempi nostri, descritte in lingua toscana da Giorgio Vasari*, Florence, 1550;
2nd edition: *Le Vite de' più eccelenti Pittori, Scultori, e Architetti, scritte da M. Giorgio Vasari Pittore ed Architetto Aretino di nuovo ampliate, con i ritratti loro, e con l'aggiunta delle Vite de' vivi e de' morti, dall'a no 1550 infino al 1567*, Florence, 1568.
The standard edition of the *Vite* is that by G. Milanesi, Florence, 1878–85. See also Blunt, *Artistic Theory in Italy*, Oxford, 1940.
4 Count Carlo Cesare Malvasia, *Felsina Pittrice, Vite de' Pittori Bolognesi . . .*, Bologna, 1678.
5 Carlo Ridolfi, *Le Maraviglie dell'arte o vero le Vite degl' illustri Pittori Veneti e dello stato*, Venezia, 1648.
6 Lodovico Dolce, *Dialogo della Pittura intitolato l'Aretino*, Venezia, 1557. Among modern editions is that by M. Roskill, *Dolce's 'Aretino' and Venetian Art Theory of the Cinquecento*, New

York, 1968. See also P. Barocchi (ed.), *Trattati d'arte del cinquecento*, Bari, 1960–62.

7 Govanni Baglione, *Le Vite de' pittori, sculttori, ed architetti, dal Pontificato di Gregorio XIII del 1572 infino a' tempi di Papa Urbano VIII nel 1642*, Rome, 1642.
Bellori contributed an introductory poem, 'Alla Pittura, Per le Vite del Cavalier Giovanni Baglione'.
Baglione's explicit comparison of his work with that of Vasari, and his statement of his own aims and suppositions, are contained in his preface, 'Al Virtuoso Lettore':
'Ciò, che manca a Giorgio Vasari, & a Raffaello Borghini nelle Vite de' lor Pittori, Sculttori, & Architetti, hora è supplemento di questa mia fatica. Non aspettar, ò Saggio, chi'io co' tratti della mia penna ti dipinga gli splendori di coloro, che il nostro Secolo con sì nobili professioni adornarono . . . Pur se luce alcuna ricerchi, solo la chiarezza della verità da me spera, ma la certezza del giudicio da altri attendi . . . io scrivo le Vite de gli Artefici e non fò il guidicio degli artefici . . . Dell' eccellenze de' Viventi non farò mentione alcuna; e mentr' essi spirano, io di loro taccio . . . E perche Roma è compendio delle maraviglie del tutto, per brevità dell' Opera ho giudicato esser bastevole, che il ridir solamente le Opere, che in questa Città essi formarono, comprenda anchè l'esquisitezza di tutte le altre, che per il Mondo risplendono; che ciò, che altrove l'Arte disperse, quì la Virtù raccolse. . . .'

8 Giulio Mancini, *Considerazioni sulla pittura*, ed. Adriana Marucchi, with introduction by L. Salerno, Rome, 1956. See also D. Mahon, *Studies in Seicento Art and Theory*, London, 1947, pp. 279–351.

9 Mancini, ed. cit., I, p. 261.

10 Joachim von Sandrart, *L'Academia Todesca della Architettura Scultura et Pictura, oder Teutsche Academie der Edlen Bau-, Bild-, und Mahlerey-Künste, Vol. I, Part I*, Nuremberg and Frankfurt, 1675, in-fol, with engravings;
Der Teutschen Academie zweyter und letzter Haupt-Theil, Nuremberg and Frankfurt, 1679; Latin translation by C. Rhodius, with additions, *Joachimi de Sandrart . . . Academia nooilissimae Artis pictoriae*, Nuremberg and Frankfurt, 1683. A selected edition was published by A. Peltzer, Munich, 1925. The biography of Poussin appears in pp. 257–58 of Peltzer ed. For Sandrart's general critical position, cf. dissertation by A. Nicopoulos (Kiel, 1976): 'Die Stellung Joachim von Sandrarts in der Europäischen Kunsttheorie' (copy in Warburg Institute, London).

11 Giovanni Battista Passeri, *Vite de' Pittori, Sculttori, ed Architetti che hanno lavorato in Roma, morti dal 1641 fino al 1673, di G.B.P. pittore e poeta*, posthumous edition by G. L. Bianconi (with notes by Bottari), Rome, 1772. See Jacob Hess, *Die Künstlerbiographien von Gio. B. Passeri*, Leipzig and Vienna, 1934.

12 Passeri, ed. Bianconi, 'Discorso preliminare', p. ix.

13 'Gli onori della pittura, ed scoltura discorso, detto nell' Accademia di S. Luca, 1677' (printed in *Descrizzione delle von Gio. B. Passeri*, Leipzig and Vienna, 1934.

14 See J. Thuillier, *Nicolas Poussin*, p. 69, note 63 (edition of Bellori's biography; hereafter referred to as 'Thuillier ed.'): 'Non ci si deve stupire del fatto che Bellori insista sulla importanza di Charles Errard poiché questi, nominato direttore dell' Accademia di Francia a Roma, vi soggiornò di nuovo da 1666 in poi ed ebbe relazioni assai amichevoli col Bellori, tanto che non esitiamo ad attribuere a costui il disegno delle figure che ornano la prima edizione delle *Vite* . . .'

15 Cf. entry for Bellori by K. Donahue in *Dizionario biografico degli italiani*, Vol. 7, p. 781–9, which states that (p. 785): 'I ritratti di Annibale et di Poussin sono firmati da A. Clowet che operò a Roma dal 1664 a 1667 nella bottega di C. Bloemaert; quando nel secolo successivo Odieuvre ripubblicò i rami che erano stati portati a Parigi dell' Errard, attribuì i ritratti non firmati a P. Simon, E. Baudet, Cl. Randon e G. Vallet, tutti giovani pensionanti all'Accademia di Francia di

Roma negli ultimi anni del settimo decennio del secolo XVII. Le vignette formarono parte così integrante dell'opera che può ben essere che il Bellori le abbia "inventate"; insieme con il frontispizio e i *culs de lamps* furono eseguite da J-B. Corneille che era pensionante all'Accademia di Francia a Roma nel 1665 . . .' (loc. cit.)
See also *Correspondance des Directeurs de l'Academie de France à Rome*, Paris, I, 1887; and Donahue, 'The Ingenious Bellori', *Marsyas*, III, 1943–45, pp. 107–38.

16 *Le Vite de' pittori sculttori ed architetti moderni, scritte da G. P. Bellori*, Rome, 1672. A modern fascimile reprint of the first volume, with introduction by Eug. Battisti, has been published by Quaderni dell' Istituto di Storia dell'Arte dell' Università di Genova, No. 4 (undated). See also recent edition by E. Borea (Turin, 1976).

17 G. P. Bellori, *Nota delli musei, librerie, gallerie et ornamenti di statue, et pitture ne' palazzi, nelle case, e ne' giardini di Roma*, Rome 1664.

18 Cf. Bellori, introduction to *Vite*, 'Lettore'.

19 Corr. de l'Abbé Nicaise, *Archives de l'art français*, t.I, 1851–52, pp. 4 ff.

20 Bellori's speech, 'L'Idea del pittore, dello scultore, e dell'architetto . . .', originally given to the Accademia di S. Luca in 1664, was reprinted as a preface to the *Vite*. See Panofsky, *Idea*, for a full discussion.

21 Cf. *Vite*, 1672, p. 4.

22 Cf. *Vite*, 1672, p. 10.

23 Cf. *Vite*, 1672, p. 6.

24 I owe this observation to Nicholas Turner. My account of Bellori's descriptive method is indebted to his unpublished M.A. Dissertation, University of London, 1971. See also his 'Ferrante Carlo's *Descrittione della Cupola di S. Andrea della Valle* . . .', *Storia dell'arte*, No. 12, 1971. I am grateful to Nicholas Turner for his permission to refer to this material.
Mascardi's work is entitled, *Dell'arte historica d'Agostino Mascardi trattati cinque*, Rome, 1636.

25 Cf. Bellori, 1672, 'Lettore' (unnumbered).

26 Cf. Bellori, 1672, 'Lettore' (unnumbered).

27 Cf. Bellori, 1672, p. 271–72.

28 Bellori, ed. Battisti, p. xviii.

29 For Poussin's attitude towards his reputation, cf. for example, *Corr.*, p. 353: 'Je ne suis point marri que l'om me reprengne et que l'on me critique . . . bien que ceus qui me [me] reprennent ne me peuvent pas enseigner à mieux fere ils seront cause néanmoins que j'en trouverei les moyens de moy mesme . . .' Elsewhere he shows more impatience; e.g. *Corr.*, p. 159: '. . . il sçait bien combien il est insuportable d'endurer les sottes répréhensions des ignorans . . .' It is true that the fact that Poussin mentions one of his biographers could mean no more than that they were not among his closest friends.

30 Cf. Chambray, *Perfection*, 1662, p. 122: 'Poussin est en effet un grand Aygle dans sa profession, ou pour en parler plus nettement et sans figure, c'est le Peintre le plus achevé . . . de tous les Modernes . . .'

3 The four biographers of Poussin: the present state of questions

1 Cf. p. 13 note 2 above.

2 *Actes*, Vol. II, pp. 160–3.

3 Jacques Thuillier, *Nicolas Poussin* (Collana d'Arte del Club del Libro), Novara, 1960, an edition of Bellori's biography; hereafter referred to as 'Thuillier ed.'

4 Eg. ref. to Poussin's noble descent.

5 Bellori's will and inventory: 'Arch. di stato di Roma, ufficio 18, notaro M. Vitellius, *Testamenta et Donationes*, vol. 16, ff. 152 r ss. (testamento di G. P. Bellori, 31 genn. 1696); Ufficio 27, notaro I. A. Cimmaronus, *Instrumenta*, vol. 225, ff. 210 ss. (inventario delle proprietàl di G.P.B.' 20 febbr, 1696) (Cit.

Dizionario biografico, loc. cit.)

6 *Noms des peintres les plus célèbres et les plus connus anciens et modernes*, Paris, 1679 (cf. *Actes*, I, p. 179).

7 *Corr. de l'abbé Nicaise*, Arch. de l'art français, t. I, 1851–2.

8 For Félibien's stay in Rome, and the journal he kept while there, cf. Y. Delaporte, 'Andre Félibien en Italie, 1647–49', *Gazette des Beaux-Arts*, Vol. LI, 1958, pp. 193 ff. (parts reproduced by J. Thuillier, *Actes*, II, 1960, pp. 75 ff.).

9 Cf. *Corr.*, No. 209, p. 460 (Jan. 1665).

10 Cf. *Ent.* VIII, pp. 120 ff. The *conférence* is on the *Israelites gathering the Manna*.

11 For a description of Poussin bringing back lumps of earth, cf. *Ent.* VIII, p. 155. Cf. also Bonaventure d'Argonne, *Mélanges d'histoire et de littérature*, 1700 (cit *Actes*, II. p. 237):
'A l'âge où il étoit, je l'ai recontré parmi les débris de l'ancienne Rome, & quelquefois dans la campagne & sur le bord du Tibre qu'il dessinoit ce qu'il remarquoit le plus à son goust. Je l'ai vû aussi qu'il raportoit dans son mouchoir de cailloux, de la mousse, des fleurs, & d'autres choses semblables, qu'il vouloit peindre exactement d'après nature . . .' Bellori also has a vivid personal anecdote of this kind, which demonstrates also the painter's more incisive, literally 'down-to-earth' qualities:
'Trovandomi io seco un giorno à vedere alcune ruine di Roma con un forastiere curiosissimo di portare alla patria qualche rarità antica, dissegli Nicolò: io vi voglio donare la più bella antichità che sappiate desiderare . . . *et seq*.' (1672 ed., p. 441; Thuillier ed., p. 81).

4 Sandrart

1 Cf. Sandrart, ed. Peltzer, p. 257.

2 Cf. Sandrart, ed. Peltzer, p. 257.

3 Cf. Sandrart, ed. Peltzer, p. 258.

4 E.g. by Maurice de Sausmarez, *Nicolas Poussin*, London, 1969, pp. 11–12.

5 For description of Poussin sketching out of doors, cf. *Ent.* VIII. p. 14 and note: see especially Bellori, p. 412 (Thuillier ed., p.56):
'Così grande in quella età, era in Nicolò la brama d'imparare che fin le feste sviato da compagni à spasso, & a giuocare, il più delle volte, quando poteva, li lasciava e se ne fuggiva solo à disegnare in Campidoglio e per li giardini di Roma . . .'

6 For an account of Poussin's wax models, see *Ent.* VIII, p. 155; cf. also Bellori, p. 412 (Thuillier ed., pp. 55–56) and note 33:
'Nicolò non solo copiavali in pittura, ma insieme col compagno li modellava di creta in bassi rilievi . . .' (It is true that Bellori is here writing of Poussin's copies of paintings.) Cf also p. 437 (Thuillier ed., p. 76):
'. . . quando voleva fare i suoi componimenti: poiche haveva concepita l'inventione, ne segnava uno schizzo quanto gli bastava per intenderla; dopo formava modelletti di cera di tutte le figure nelle loro attitudini in bozzette di mezzo palmo, e nè componeva l'istoria, ò la favola di rilievo, per vedere gli effetti naturali del lume, e dell' ombre de' corpi. Successivamente formava altri modelli più grandi, li vestiva, per vedere à parte le acconciature, e pieghe de' panni sù l'ignudo, & a questo effetto si serviva di tela fina ò cambraia bagnata, bastandogli alcuni pezzetti di drappi per la varietà de' colori . . .'
Cf. also Le Blond de la Tour, *Lettre* . . ., 1669 (cit. *Actes*, II, p. 145–47):
'Cét homme admirable & divin inventa une planche Barlongue, comme nous l'appelons, qu'il faisoit faire selon la forme qu'il vouloit donner à son sujet, dans laquelle il fesoit certaine quantité de trous où il mettoit des chevilles, pour tenir ses manequins dans une assiète ferme and asseurée, & les ayant placés dans leur scituation propre & naturelle, il les habilloit d'habits convenables aux figures qu'il vouloit peindre, formant les draperies avec la pointe d'un petit bâton, comme ie vous ay

dit ailleurs, & leur faisant la teste les pieds, les mains & le corps nud, comme on fait ceux des Anges, les élévations des Paisages, les pièces d'Architecture & les autres ornemens avec de la cire molle, qu'il manioit avec une adresse & avec une tranquillité singulière . . .'

7 Sandrart, ed. Peltzer, p. 258.

5 Passeri

1 Passeri, ed. Hess, p. 320.

2 Bellori, 1672, p. 407 (Thuillier ed., p. 49).

3 Passeri, ed. Hess, pp. 320, 321.

4 Op. cit., p. 323.

5 Op. cit., p. 322.

6 Op. cit., p. 324.

7 Op. cit., p. 324.

8 Op. cit., p. 325.

9 Op. cit., p. 331.

10 Cf. *Corr.*, No. 211, p. 465 (28 March 1665; letter to Chantelou).

11 Cf. Passeri, ed. Hess, p. 331.

12 Op. cit., p. 331, Cf. also Bellori, 1672, p. 439 (Thuillier ed., p. 79).

13 Passeri, ed. Hess, p. 332.

14 Op. cit., p. 323.

15 Op. cit., p. 329.

16 Op. cit., p. 325.

17 Op. cit., p. 326.

For the much debated question as to whether Poussin ever composed a treatise on 'lume e umbra', cn. *Ent.* VIII, p. 78, note 3. Cf. also *Corr.*, p. 419:
'. . . J'ai aussi cru de faire mieux de ne pas laisser voir le jour aux avertissemens que je commencès à ourdir sur le fait de la peinture, m'étant avisé que ce ceroit porter de l'eau à la mer, que d'envoyer à Monsieur De Chambrai quoi que ce soit qui touchât une matière en laquelle il est trop agat Ce sera si je vis mon entretien . . .'

18 For Poussin's own eclectic attitude, cf. *Corr.*, p. 434:
'. . . je vous prie devant toutte choses de considérer que tout n'est pas donné à un homme seul, et quil ne faut point rechercher en mes ouvrages ce qui n'estoint pas de mon talent. Je ne doute nullement que les sentences de ceus qui verront cet ouvrage ne soint fort différentes. tous genres d'ouvrages si comme ils ont leurs auteurs ils ont encore leurs amateurs. et partant l'on ne sçait si art aucune ait son parfet ouvrier, non sellement pourcequeun autre en autre chose est plus éminent mais encore pourceque une forme ne plaist pas à tous partie pour la condition du temps, ou des lieus partie pour le Juiement et propos de chacun . . .'

19 Cf. Passeri, ed. Hess, p. 329.

20 Op. cit., p. 327.

21 Op. cit., p. 327.

22 For the significance of the concept of *costume*, see especially below, p. 55; cf. also *Ent.* VIII, p. 91.

23 Cf. Passeri, ed. Bianconi, 'Discorso preliminare', p. xii.

24 For De Piles' phrase, cf. *Cours de peinture*, 1708 ed., p. 208:
'Des Accidens. L'Accident en Peinture est une interruption qui se fait de la lumiere du soleil par l'interposition des nuages . . .'

25 Cf. Passeri, ed. Hess, p. 331.

6 Bellori

1 Cf. Bellori. 1672, *Lettore*.

2 Loc. cit.

3 Loc. cit.

4 Loc. cit.

5 There were very few engravings of Poussin's work by 1672,

when Bellori was writing. Cf. Wildenstein, 'Les Graveurs de Poussin au XVIIe siècle', GBA, 1955; also Blunt and Davies, 'Some Corrections and Additions to M. Wildenstein, *Les Graveurs de Poussin*', GBA, 1967, Sandrart, however, particularly specifies engravings after the *Seven Sacraments*: (ed. Peltzer, p. 257).

Cf. also Poussin's own remarks, *Corr.*, p. 432 (1654, to Pader): '. . . L'on n'a rien gravé de mes ouvrages, dont je ne suis pas beaucoup faché . . .'

6 For Bellori's discussion of Domenichino, cf. *Vite*, pp. 289 ff.

7 I have benefited here from discussion with Mr Nicholas Turner.

8 In fact Bellori usually specifies the fact when he uses an engraving. He refers to the 'right' and 'left' of the action depicted, not of the spectator.

9 *Martyrdom of St Erasmus*: Cat. 97. Rome, Pinacoteca Vaticana, 1629. See also Félibien, *Ent*. VIII, p. 19.

10 Cf. Sandrart, ed. Peltzer, p. 257.

11 Cf. Bellori, 1672, p. 414 (Thuillier ed., p. 57).

12 *Plague at Ashdod*, Cat. 32, Paris, Louvre, 1630–31.

13 Cf. Bellori, p. 414 (Thuillier ed., p. 58).

14 Op. cit., p. 415 (Thuillier ed., p. 58).

15 Op. cit., p. 416 (Thuillier ed., p. 59).

16 *Sacraments*, first series, Cat. 105–11, Washington, National Gallery, and Grantham, Belvoir Castle; second series, Cat. 112–18, Edinburgh, National Gallery of Scotland, Sutherland loan. For a discussion of dates see entry to catalogue, p. 71.

17 *Baptism*, first series. Washington, Cat. 105.

18 Cf. Bellori, p. 417 (Thuillier ed., p. 60).

19 *Extreme Unction* (first series), Cat. 109, Duke of Rutland, Belvoir Castle, Grantham.

20 Cf. Bellori, p. 418 (Thuillier ed., p. 60).

21 Cf. Bellori, p. 418 (Thuillier ed., p. 60).

22 *Moses striking the rock*, Cat. 23, Leningrad, Hermitage, See also Thuillier, p. 115 (entry to Pl. 34 and Pl. 7). For an analysis of Bellori's apparent confusion of two versions cf. entry to Cat. 22. The quotation is from Bellori, p. 419 (Thuillier ed., p. 61).

23 Cf. Bellori, p. 421 (Thuillier ed., p. 62).

24 Cf. Bellori, p. 421 (Thuillier ed., p. 62).

25 Cat. 24, orig. lost known only through an engraving. See entry to Cat. 22; Bellori probably errs in identifying this version with that painted for Gillier; cf. also Thuillier, p. 155, entry to Pl. 35. The quotation is from Bellori, p. 421 (Thuillier ed., p. 62).

26 Cf. Bellori, p. 419 (Thuillier ed., p. 61).

27 *Institution of the Eucharist*, Cat. 78, Paris, Louvre, 1641. See *Ent*. VIII, p. 38.

28 Cf. Passeri, ed. Hess, p. 329.

29 Cf. Bellori, p. 429 (Thuillier ed., p. 69).

30 *Miracle of St Francis Xavier*, Cat. 101, Paris, Louvre, 1641.

31 Cf. Bellori, p. 429 (Thuillier ed., p. 70).

32 *Extreme Unction* (second series), Cat. 116, Edinburgh, National Gallery of Scotland, Duke of Sutherland loan.

33 Cf. Bellori, p. 432 (Thuillier ed., p. 72).

34 Cf. Bellori, p. 433 (Thuillier ed., p. 73).

35 Cf. Bellori, p. 435 (Thuillier ed., p. 74).

36 The artist also was required to feel the emotion he depicted: Cf. Horace, *Ars poetica*, 102–3: 'Si vis me flere, dolendum est primum ipse tibi'; cf. also Lee, *Ut Pictura Poesis*, New York, 1967, pp. 23 ff.; and E. Cropper, '*Disegno* as the Foundation of Art: Some drawings by Pietro Testa', *Burlington Magazine*, Vol. CXVI, July 1974, p. 376 ff.; idem, 'Bound Theory and Blind Practice: Pietro Testa's Notes on Painting', *Journal of the Warburg and Courtauld Institutes* (JWCI), Vol. XXXIV, 1971; idem, 'Virtue's Wintry Reward: Pietro Testa's Etchings of the Seasons', JWCI, Vol. XXXVII, 1974.

7 Poussin in the context of French criticism

1 See especially Blunt, 'The Legend of Raphael in Italy and France', *Italian Studies*, Vol. XIII, 1958; and idem, *Artistic Theory in Italy 1450–1600*, Oxford, 1940.

2 See M. Roskill (ed.), *Dolce's 'Aretino' and Venetian Art Theory of the Cinquecento*, New York, 1968.

3 Fréart de Chambray, *Idée de la Perfection de la peinture, demonstrée par les principes de l'Art, et par des exemples conformes aux observations que Pline et Quintilien ont faites sur les plus celebres Tableaux des anciens peintres, mis en Parallele à quelques Ouvrages de nos meilleurs peintres modernes, Léonard de Vinci, Raphaël, Jules Romain, et le Poussin*, Paris, 1662.

For a discussion of Chambray's critical standpoint, see, *inter alia*, A. Fontaine, *Doctrines d'art*, pp. 19–23; also Introduction, p. 55ff. For his relationship to 16th-century Italian artistic theory, cf. P. Barocchi, 'Ricorsi italiani nei trattatisti d'arte francesi del seicento', *Il Mito del classicismo*, ed. S. Bottari, Florence, 1964, pp. 125–74. For a discussion of the 'fortune' of Michelangelo in the 17th century, cf. J. Thuillier, 'Polémiques autour de Michel-Ange; *XVIIème siècle*, Paris, 1957, July-October, Nos. 36–37, pp. 353 ff.

4 *Corr.* No. 210, p. 461 (1 March 1665).

5 Cf. Chambray, *Perfection*, e.g. pp. 56–57, pp. 59–60 and 122–23:

'Il faut donc qu'un Peintre qui aspire à quelque degré de gloire en sa profession, soit fort exact à ce qui regarde le Costûme, et qu'il en face pour ainsi dire son capital . . .' (p. 57).

'. . . nos trois exemples, qui suffiront pour servir de guides en cette route, qui mene à la perfection de lá Peinture: car c'est en cecy principalement que consiste son plus excellent et plus rare magistere . . .' (pp. 59–60).

'. . . par la sçavante et iudicieuse Observation du Costûme (en quoy il est presque unique) . . .' (p. 123).

6 Most notably by B. Teyssèdre, *Roger de Piles et les débats sur le coloris au siècle de Louis XIV*, Paris, 1957. My analysis is greatly indebted to this meticulous and thorough survey.

7 For a full discussion of De Piles' writings, see Teyssèdre, op. cit., especially pp. 638 ff.

8 Félibien's formation as a critic

1 For an exhaustive list of Félibien's writings, see Teyssèdre, *Roger de Piles*, pp. 589–92; for a shorter summary, cf. idem, *L'Histoire de l'art vue du grand siècle*, Paris, 1964, pp. 372–73.

2 Cf. Y. Delaporte, 'André Félibien en Italie', GBA, Vol. LI, 1958, where the most significant of these letters are edited and discussed (some are reprinted in *Actes*, II, pp. 79 ff.).

3 Cf. Félibien, Preface to *Entretiens*, p. 31.

4 Loc. cit., pp. 20–21.

5 Loc. cit., pp. 21–22. Félibien's meetings with Poussin are recorded in Delaporte, loc. cit.

6 Loc. cit., pp. 22–3.

Cf. also *Corr.*, p. 372: 'Le bien juger est très difficile si l'on n'a en cet art grande Théorie et pratique jointes ensemble. Nos apetis n'en doivent point juger sellement mais la raison . . .'

The most important part of Poussin's '*discours*' to Félibien is recorded at their meeting of 26 Feb. 1648 (*Journal*, fol. 43), cit *Actes*, II, p. 80):

'M. Poussin en parlant ce matin en compagnie des escrits du Sr de (. . .?) dont l'on disoit que le discours estoit bien agréable mais peu instructif, dist qu'il ressembloit aux tulipes qui estoient belles mais qui n'avoient point d'odeur. Il dist encore que nos poetes qui travailloient aux pièces de théâtre ne sçavoient point le coustume, c'est à dire faire entrer les personnages dans les sentiments des héros, des nations et des personnes qu'ils veulent représenter.

En parlant de la peinture, dist que de mesme que les 24 lettres de l'alfabet servent à former nos parolles et exprimer nos pensées, de mesme les linéamens du corps humain à exprimer

les diverses passions de l'ame pour faire paroistre au dehors ce que l'on a dans l'esprit.

Qu'un peintre n'estoit pas grand peintre lorsqu'il ne faisoit qu'imiter ce qu'il voyoit, non plus qu'un poète, desquels il y en avoit qui estoient nez avec un certain Instinct semblable à celuy des animaux (. . .?) qui les portoit à faire facilement les choses qu'ils voient, differents seulement en cela des bestes qu'ils connoissent ce qu'ils font et y aportent de la diversité.

Mais que les gens habiles doivent travailler de l'Intellect, c'est-à-dire concevoir auparavant ce qu'ils veulent faire, se figurer dans l'imagination un allexandre genereux, courtois, etc., et puis exprimer avec les couleurs ce personnage, en sorte que l'on reconnoisse par les traits du visage que c'est alexandre qui a les qualitez qu'on luy donne.' (fol. 43).

7 Cf. Félibien, Preface to *Entretiens*, p. 24.

8 Loc. cit., pp. 24–25.

9 Loc. cit., p. 32.

9 Félibien's theories in general

a) *Writings other than the 'Entretiens'*

1 Félibien was appointed to the post of Historiographe du Roi in 1649–50, and to that of Secrétaire de l'Académie Royale de l'Architecture in 1671. In 1660 he became Historiographe des Bâtimens, and in 1673 Garde du Cabinet des Antiques. For a discussion of the function of the *historiographe* of the Académie, cf. V. Kerviler, *Valentin Conrart*, Paris, 1881, p. 520. Félibien is here writing in an official capacity, and no doubt merely interpreting the intentions of the inventor of these tapestries, rather than expressing his own theories.

2 See Introduction, p. 41 above.

3 'Les Quatre Elemens peints par M. Lebrun et mis en tapisseries pour sa Majesté', P. le Petit, 1665;
'Les Quatre Saisons peintes par M. Le Brun et mises en tapisseries pour Sa Majesté', P. Le Petit, 1667.

4 *Recueil*, 1689 ed., pp. 97–98.

5 *Recueil*, p. 98.

6 *Recueil*, p. 102.

7 *Recueil*, p. 141.

8 *Recueil*, p. 146.

9 *Recueil*, p. 161.

10 *Recueil*, pp. 175–76.

11 *Recueil*, pp. 183–84.

12 *Recueil*, pp. 190–91.

13 *Recueil*, pp. 191–92.

14 *Portrait du Roy (par Le Brun)*. The portrait is that mentioned in Bailly, *Inventaire général des tableaux du roy*, Paris, 1899 ed., p. 325:
'Un tableau représentant le Roy à cheval armé: Minerve paraît sur un nuage, tenant un casque avec une plume rouge, accompagné de l'Abondance, et dans le lointain l'on découvre la ville de Dunkerque; figures comme nature, ayant de hauteur 11 pieds sur 9 pieds de larges, dans sa bordure dorée. Versailles, Cabinet des tableaux'.

15 *Recueil*, p. 72.

16 *Recueil*, p. 73.

17 *Recueil*, p. 77.

18 *Recueil*, p. 88.

19 *Recueil*, p. 89.

20 *Recueil*, p. 93.

21 *Les Reines de Perse*: cf. exhibition catalogue, *Charles Le Brun*, Versailles, 1963, (Cat. No. 27). An English version of Félibien's text appeared in 1703 as *The Tent of Darius explain'd or the Queen of Persia at the feet of Alexander. Translated by Colonel Parsons*, London, 1703. Félibien's discussion of *Les Reines de Perse* may well be indebted to Le Brun.

22 De Piles' comment occurs in his *Remarques* appended to his translation of Du Fresnoy, *De arte graphica*, 1668 (1673 ed., p.

132; comment on line 76).

23 *Recueil*, p. 29.

24 *Recueil*, pp. 50 ff.

25 For Poussin's distinction between 'aspect' and 'prospect', cf. *Corr.*, No. 61, p. 139 ff and *Lettres*, pp. 62–63. See also *Ent.* VIII, p. 45 note.

26 *Recueil*, p. 55.

27 *Recueil*, pp. 51–52.

28 For Le Brun's defence of the *Israelites gathering the Manna*, cf. Jouin, *Conférences*, pp. 62–63.

29 *Recueil*, pp. 52–53.

30 *Recueil*, pp. 62–63.

31 For Poussin's letter concerning the Modes, cf. *Corr.*, No. 156, pp. 370 ff; *Lettres*, pp. 121 ff.

32 *Recueil*, p. 56. For a discussion of the concept of harmony in painting, cf. Teyssèdre, *Roger de Piles*, passim, esp. pp. 126 ff., 209 ff.

33 *Des Principes de l'Architecture, de la Sculpture, de la Peinture, et des autres Arts qui en dépendent. Avec un dictionnaire des termes propres à ces arts*, Paris, 1676.
The *Principes* were partly read at the Académie 1672–76; they are thus roughly contemporary with the earlier parts of the *Entretiens*.

34 *Tableaux du Cabinet du Roy, Statues et Bustes Antiques des Maisons Royales*, 1677. In his discussion of the painting by Veronese, Félibien bases his remarks on the analysis by Nocret in the Académie; cf. Jouin., *Conférences*, pp. 40–47.

35 Op. cit., p. 4. For Titian's *Entombment* (Louvre) cf. H. Wethey, *The Paintings of Titian*, Vol. I, London, 1969, Cat. No. 36, Pl. 75.

36 Op. cit., p. 4. For Titian's *Supper at Emmaus* (Louvre), cf. Wethey, op. cit., Cat. No. 143.

37 Op. cit., p. 4. For Annibale Carracci's *Martyrdom of St Stephen*, cf. D. Posner, *Annibale Carracci*, Vol II, No. 141.

38 Op. cit., p. 5.

39 Op. cit., pp. 7–8.

40 Op. cit., pp. 11–12. *Ecstasy of St. Paul*, Paris, Louvre, 1649–50. The idea that Poussin combines the merits found singly in other artists may be derived from Le Brun's discussion of the *Manna*; cf. Jouin., *Conférences*, pp. 48–65.

41 Op. cit., p. 11. *The Finding of Moses*, Cat. No. 13, Paris, Louvre, 1647.

42 Op. cit., pp. 11–12. *Christ healing the Blind Men*, Cat. No. 74, Paris, Louvre, 1650.

43 *Conférences de l'Académie Royale de Peinture et de Sculpture, par Mr Félibien, Secrétaire de l'Académie des Sciences et Historiographe du Roi*, Paris, 1668.

44 *Perfection*, p. 132; 'On continuera d'examiner de semblables choses, qui feront connoistre incontinent quel est l'Esprit et le Jugement du Peintre: Aprés quoy, il sera juste de prononcer en faveur du plus Ingenieux et du plus Correct sur le Costûme . . .'
Cf. also *Perfection*, pp. 19–20; e.g., 'Les Geometres . . . se servent du nom d'Optique, voulant dire par ce Terme-là, que c'est l'Art de voir les choses par la Raison, et avec les yeux de l'Entendement: car on seroit bien impertinent de s'imaginer que les yeux du corps fussent d'eux-mesmes capables d'une si sublime operation, que de pouvoir estre juges de la beauté, et de l'excellence d'un Tableau . . .'

45 Félibien, Preface to *Conférences*, 1725 ed., p. 301.

46 Preface to *Conférences*, p. 301.

47 Loc. cit., p. 320.

48 Loc. cit., pp. 321, 322.

49 *The Israelites gathering the Manna*, Cat. 21, Paris, Louvre, 1637–39.

50 Preface to *Conférences*, p. 313. See Introduction, p. 95 above. The whole of the discussion of the *Manna* in the Preface is probably derived from Le Brun's *Conférence*.

51 On the importance of expression, see especially Lee, *Ut Pictura Poesis*, pp. 23 ff.; cf. also *Ent.* VIII, p. 106, and Le Brun,

Conférence sur l'expression générale, p. 3: 'L'expression est aussi une partie qui marque les mouvemens de l'Ame, ce qui rend visible las effets de la passion', and pp. 4–5: '. . . La plus grande partie des passions de l'Ame produisent des actions corporelles . . .' Cf. also *Ent.* VI, pp. 207, 224, where Félibien stresses the importance of expression and cites Le Brun.
52 Bellori, *Vite*, p. 419.
53 *Corr.*, No. 11, pp. 20–21.
54 Preface to *Conférences*, pp. 322–23.
55 Op. cit., pp. 325–26.
56 Loc. cit.

b) *Some theoretical points*

(i) JUDGEMENT
1 'Les Reines de Perse', *Recueil*, p. 30. The whole of this section is indebted to the work of Professor Anthony Blunt (see Acknowledgements).
2 E.g. *Perfection*, p. 3: 'Il faut avoir deux sortes d'yeux pour sçavoir joüir veritablement de sa beauté: car l'œil de l'Entendement est le premier et principal juge des ses Ouvrages . . .
3 Cf. e.g. *Ent.* IV, p. 368.
4 Translated by Junius himself as *The Painting of the Ancients*, 1638. For Junius cf. J. Schlosser, *La Letteratura artistica*, p. 641; also O. Kurz, 'La Storiografica artistica del Seicento in Europa', *Il Mito del Classicismo*, Florence, 1962, pp. 47–60.
5 Junius, *The Painting of the Ancients*, esp. pp. 73 ff.
6 *Perfection*, pp. 3–4.
7 Cf. *Ent.* V, p. 80.
8 For De Piles' attacks, on critics, cf. *Abrégé*, p. 32.

(ii) EXPRESSION
1 Du Fresnoy, tr. De Piles, *L'Art de peinture*, 1673 ed., sec. XXXIX, p. 39: 'D'exprimer outre tout cela les Mouvemens des esprits et les Affections qui ont leur siège dans le cœur; en un mot, de faire avec un peu de couleurs que l'ame nous soit visible, c'est où consiste la plus grande difficulté . . .' (Dryden, 1695 trans., p. 32.)
2 Cf. Poussin's 'discours' to Félibien, cit. supra, p. 100; also, from the *Osservazioni* published by Bellori, 'Dell'attione'; Bellori, pp. 460–61, Thuillier ed., p. 93; *Lettres*, p. 170.
3 Loc. cit.
4 For Le Brun's debt to Descartes, cf. J. Montagu, entry to No. 130 in catalogue of exhibition, *Charles Le Brun*, Versailles, 1963: 'L'Admiration'. (The reference is to Descartes, *Les Passions de l'âme*, Paris, 1649.) Cf. also L. Hourticq, *De Poussin à Watteau*, pp. 42 ff., especially pp. 55–56.
5 See H. T. Barnwell, 'Seventeenth-Century Tragedy: A Question of Disposition', in *Studies in French Literature presented to H. W. Lawton*, Manchester, 1968, pp. 13 ff.
6 Barnwell, op. cit.
7 *Writings on the Theatre* (ed. H. T. Barnwell), Oxford, 1965, p. 8.
8 *Lettres*, pp. 40–44.
9 *Writings on the Theatre*, p. 41; cit. Barnwell, 'Some Notes', p. 160.
10 Cit. Barnwell, 'Some Notes', p. 160.

(iii) VRAISEMBLANCE
1 *Vraisemblance*: Preface to *Conférences*, p. 314.
2 *Writings on the Theatre*, p. 8: cit. Barnwell, 'Some Notes', p. 51.
3 Barnwell, loc. cit.
4 *Ent.* IV, pp. 374–75.
5 *La Formation de la doctrine classique*, p. 192.
6 Preface to *Adone*, p. 42: cit. Bray, op. cit., p. 198.
7 Bray, *Formation*, p. 199.

8 *La Pratique du théâtre*; cit. Bray, op. cit., p. 200.
9 *Art poétique*, ch. III, v. 47–48; cit. Bray, op. cit., p. 206.
10 *Sentiments de l'Académie*, p. 365.
11 Op. cit., p. 366.
12 Mancini, *Considerazioni*, ed. Salerno and Marucchi, pp. 318–19.
13 Bellori, *Vite*, p. 42: '. . . li Pittori sono necessitati servirsi spesso dell'anacronismo, ò riduttione d'attioni, e di tempi varij in un punto, ed in una occhiata dell'historia, ò della favola, per far' intendere col muto colore in uno istante quello, che è facile al poeta con la narratione, ed in tal modo certamente l'Artefice diviene inventore, e si fà proprie l'inventioni altrui . . .'
14 For Poussin's defence of *Moses striking the rock*, cf. *Corr.*, No. 175. pp. 406–7.
15 Cf. *Recueil*, pp. 51–52; Introduction, p. 45 above.
16 Cf. *Conférences*, p. 424 (Jouin, *Conférences*, pp. 62–63): 'A cela Monsieur le Brun repartit qu'il n'en es pas de la Peinture comme de l'Histoire. Qu'un Historien se fait entendre par un arrangement de paroles, & une suite de discours, qui forme une image des choses qu'il veut dire, et represente successivement telle action qu'il lui plaît. Mais le Peintre n'ayant qu'un instant dans lequel il doit prendre la chose qu'il veut figurer, pour representer ce qui s'est passé dans ce moment-là; il est quelquefois nécessaire qu'il joigne ensemble beaucoup d'incidens qui ayent precedé, afin de faire comprendre le sujet qu'il expose, sans quoi ceux qui verroient son Ouvrage ne seroient pas mieux instruits, que si cet Historien au lieu de raconter tout le sujet de son Histoire se contentoit d'en dire seulement la fin.'
17 *Conférences*, p. 313.
18 *Ent.* IV, p. 374.

(iv) COSTUME
1 Félibien, *Conférences*, p. 317.
2 *Corr.*, No. 210, p. 463.
3 For Félibien's report of Poussin's objections, cf. *Ent.* VIII, pp. 60–61.
4 *Ent.* V, p. 171.
5 *Ent.* V, p. 147.
6 *Perfection*, p. 54.
7 For a fuller discussion of the controversy surrounding Michelangelo in France, see J. Thuillier, 'Polémiques autour de Michel-Ange au XVIIe siècle', pp. 353–59.
8 See especially Bray, *Formation*, pp. 215–30.
9 *Réflexions*, p. 156; cit. Bray, op. cit., p. 215.
10 *Traité de la vraie beauté*, p. 171; cit. Bray, op. cit., p. 216.
11 *Sentiments*, p. 265; cit. Bray, p. 220.
12 *Oeuvres*, t. II, p. 473; cit. Bray, op. cit., p. 223.
13 *Art poétique*, Ch. III, v. 112–16; cit. Bray, op. cit., p. 224.
14 *De la poésie représentative*, p. 349; cit. Bray, op. cit., p. 227.
15 *Le Roman comique*, t. I, p. 80; cit. Bray, op. cit., p. 228.
16 Preface to *Les Plaideurs*; cit. Bray, p. 228.
17 *De l'origine de la peinture et des plus excellens peintres de l'antiquité*, *Dialogue*, Paris, 1660.
18 Bosse, *Le Peintre converty aux précises et universelles règles de son art*, Paris, 1667, p. 54. Bosse has also expounded the theory of *costume* more or less completely in *Sentimens*, 1649. pp. 92, 93.
19 *Ent.* V, p. 78.
20 *Ent.* IV, p. 275.
21 *Ent.* IV, p. 276.

(v) LA RAISON
1 For an admirable summary, see R. Bray, *La Formation de la doctrine classique*, Ch. IV, pp. 114 ff.
2 *Entretiens sur la langue française*, p. 65; cit. Bray, p. 120.
3 *Art poétique*, Ch. I, v. 37–38.
4 *Discours*, p. 392.
5 Pointed out by Professor H. T. Barnwell.
6 *Painting of the Ancients*, pp. 306 ff.; esp. pp. 308, 309, 318.

7 Cf. also Chambray, *Perfection*, pp. 17–19.

8 Cf. H. T. Barnwell, 'Seventeenth-Century Tragedy: A Question of Disposition', pp. 13–28.

9 *Ent.* VIII, pp. 15–16; cf. also Bellori, p. 495.

10 Cf., e.g., Bosse, *Sentimens*, Ch. IV, p. 38; also Chambray, *Perfection*, p. 8.

11 Félibien, *Ent.* VII, p. 516.

12 Félibien, *Ent.* IV, p. 370.

13 Bosse, *Le Peintre converty*, pp. 73 ff.

(vi) LES RÈGLES

1 *Painting of the Ancients*, e.g. pp. 10, 242.

2 Cf., e.g., Du Fresnoy, *L'art de peinture*, ed. cit., p. 7. Sec. I, lines 30 ff:
'Je ne veux pas . . . étoufer le Génie par un amas de Règles, ny éteindre le feu d'une veine qui est vive et abondante . . .'

3 *Le Peintre converty*, p. 11.

4 Chambray, *Parallèle*, p. 4.

5 Chambray, *Perfection*, Preface (unpaginated): 'Pour arriver à ce but, il n'y a certainement point d'autre voye que l'exacte observation de tous les Principes fondamentaux dans lesquels consiste sa perfection, et sans quoy il est impossible qu'elle subsiste . . .'

6 H. Testelin, *Sentimens des plus habiles peintres du temps sur la pratique de la peinture, Recueillis et mis en tables de préceptes par Henri Testelin*, Paris, 1680 (part repr. Jouin, *Conférences*, facing pp. 152–53).

7 Preface to *Entretiens*, p. 26.

8 Félibien, *Principes*, p. 288.

9 *Ent.* V, p. 89.

10 *Ent.* IV, pp. 271–72.

(vii) LES ANCIENS

1 Cf. Blunt, *Nicolas Poussin*, text vol., pp. 224 ff.

2 Cf. Chambray, Preface to *Perfection*:
'Il faudroit donc nécessairement, pour luy redonner son ancien lustre, et luy rendre sa pureté originelle, rappeller aussi cette premiere Severité avec laquelle on examinoit les productions de ces grans Peintres que l'Antiquité a estimez, et dont les Ouvrages ont survescu tant de siecles à leur Autheurs, et rendu leur noms immortels . . .'

3 Chambray, *Perfection*, p. 123.

4 *Perfection*, p. 84.

5 S. Bourdon, *Conférence sur l'antique*, 5 July 1670, Jouin, *Conférences*, pp. 137 ff.

6 H. Testelin, *Conférence sur la couleur*, 4 Feb. 1679, repr. Jouin, *Conférences*, pp. 194–206.

7 Testelin, op. cit., p. 204.

8 Op. cit., p. 204–5.

9 Loc. cit.

10 See above, p. 52. Cf. also Bray, *Formation de la doctrine classique*, especially, pp. 140 ff.

11 Félibien, *Ent.* IX, p. 266.

12 Félibien, *Ent.* I, p. 114.

13 Félibien, *Ent.* I, p. 93.

14 Félibien, *Ent.* V, p. 4.

15 Preface to *Entretiens*, pp. 26–27.

16 *Corr.*, No. 61, pp. 139 ff. Pointed out by Prof. Anthony Blunt.

17 *Ent.* IV, pp. 288–89.

18 For Poussin's own freedom from dogmatism, cf., e.g., *Corr.*, p. 434.

19 *Procès-Verbaux de l'Académie Royale de Peinture et de Sculpture, 1648–1792, publiés pour la Société de l'art français par A. de Montaiglon*, t. Ier, 1648–72, Paris, 1875. The reference is to p. 339.

20 S. Bourdon, *Conférence sur les Aveugles de Jéricho*, 3 Dec. 1667, repr. Jouin, *Conférences*, pp. 66–86. The quotation is from Jouin, op. cit., p. 74.

10 **The Entretiens project**

1 Preface to *Entretiens*, pp. 32–33.

2 Op. cit., p. 41.

3 Op. cit., p. 42.

4 Op. cit., p. 36.

5 Op. cit., pp. 37–38.

6 *Ent.* IV, p. 371.

7 *Ent.* III, p. 146.

8 Teyssèdre, *Histoire de l'art*, p. 11.

9 For the Académie Royale de Peinture et de Sculpture, cf. Introduction p. 13, note 2 above. This passage is indebted to Bernard Teyssèdre.

10 For Bosse, *Sentimens*, and Du Fresnoy, *Observations*, cf. Teyssèdre, *Histoire de l'art*, p. 10. Cf. also J. Thuillier, 'Les "Observations sur la peinture" de Charles-Alphonse du Fresnoy', in *Walter Friedländer zum 90. Geburtstag*, Berlin, 1965.

11 *Procès-Verbaux*, ed. A. de Montaiglon, 20 April 1669, I, p. 339.

12 J. Rou, *Mémoires inédits et opuscules*, ed. F. Waddington, Paris, 1857, Vol. II, p. 31.

13 Cf. Teyssèdre, *Histoire de l'art*, p. 12 (Brienne, *Discours*, B.N. Ms. Anc. St. Germain. 16986).

14 Cf. Teyssèdre, *Histoire de l'art*, pp. 152 ff.

15 The words of J. Rou; cf. passage on p. 65.

16 For Reynolds's admiration of Félibien, cf. *Discourses*, ed. R. Wark, Huntington, California, 1959, p. 156; and F. W. Hilles, *Literary Career of Sir Joshua Reynolds*, p. 232.

17 For De Piles' comment, cf. Introduction, p. 45 above.

18 Félibien, Preface to *Entretiens*, p. 31.

19 Karel Van Mander, *Het Schilderboek*, 1st ed., Alkmaar, 1604; 2nd ed. with biography of the artist, Amsterdam, 1618.

20 For Sandrart, see Introduction, p. 16 note 10 above.

21 Isaac Bullart, *Académie des Sciences et des Arts, contenant les Vies et les Eloges Historiques des Hommes qui ont excellé en ces Professions depuis environ quatre siècles parmy diverses Nations de l'Europe*, publ. posthumously, Paris, 1682.

22 Carlo Ridolfi, *Le Maraviglie dell'Arte, overo le Vite dell'illustri pittori Veneti e dello stato*, Venice, 1648.

23 For this judgement on Ridolfi, and for the analysis of Félibien's sources in general, I am indebted to Teyssèdre, *Histoire de l'art*, especially pp. 16–17.

24 Cf. Baglione, *Vite*; 'Al Virtuoso Lettore': cit supra.

25 Félibien, *Ent.* V, p. 116. Teyssèdre, op. cit., p. 17.

26 Raffaele Soprani, *Le Vite de Pittori, scoltori, et architetti Genovesi e di forestieri che in Genova operarono*, publ. posthumously, Genoa, 1674.

27 C. Malvasia: cf. p. 16 note 4 above.

28 Letter signed by Félibien, of 3 October 1667, transcribed by Jacques-Bénigne Bullart, in the 'Avertissement' which opened Vol. II of the *Académie* (cit. Teyssèdre, *Histoire de l'art*, p. 238 note 10):
'Monsieur, Je reçus à Chartres il y a quelques semaines vostre lettre, et la vie d'Albert Dürer, qu'il vous a pleu de m'envoyer; dont je vous remercie et vous suis infiniement obligé, et ce jourd'huy j'ay receu vostre dernière datée du 15. du mois passé, où j'ay esté bien-ayse de voir les Remarques que vous y faites, et dont je suis tres-fort obligé. Je ne refuse pas l'offre que vous me faites d'avoir quelques mémoires sur les Peintres de Flandres, et particulierement des derniers temps dont l'on n'a point écrit. Je prendray la liberté de vous écrire pour ceux dont j'auray besoin. Quand je feroy l'Eloge de Iean de Bruge, je me serviray de l'avis que vous me donnez; ne desirant rien tant que de rendre honneur à tous ceux à qui il est deu . . .'
J-B Bullart's *Avertissement* emphasizes the debt Félibien owed to his father (note 12):
'Mon Père ayant commencé cét Ouvrage, et en ayant receilly la matiere il y a pres de quarante ans; il ne peut estre soupçonné de les avoir empruntez des Ecrivains dont les Livres ont esté

donnez au Public depuis lors; quoy que l'Impression de celuy-cy soit posterieure. Au contraire, comme il ne faisoit pas difficulté de confier son Manuscrit aux Curieux, un d'entre-eux profitant de sa facilité en a tiré des lumieres pour la composition de son Ouvrage, dans l'Edition duquel il l'a prevenu et devancé, pendant que ses infirmitez, et les traverses de sa vie l'empechoient d'achever le sien pour le mettre sous la presse. Je parle de Monsieur Félibien, qui écrivoit en ce temps – là son Livre intitulé, *Entretiens* . . . dans lequel il a inseré aucunes choses touchant les Peintres du Pays-bas, dont mon Pere luy fournissoit le mémoires: car comme mon Pére sçavoit le Flamend, qui estoit sa Langue maternelle, et qu'il les avoit tirez du Livre Flamend de Vermander; il a servy en ceux-là d'Interprète à Monsieur Félibien, qui ignore cette Langue, et qui reconnoist luy-mesme cette verité par une Annotation marginale dans la seconde partie de son Livre, fol. 399.'

29 Van Mander: cf. p. 66, note 19, above.

11 'Dessein' and 'Coloris': the growth of the 'Entretiens'

1 Cf. Teyssèdre, *Roger de Piles*, passim. This section owes much to his analysis (see Acknowledgements).
2 De Piles, *Dialogue sur le coloris*, Paris, 1673, p. 15.
3 For Poussin's use of 'pensée' in this sense, cf., e.g. *Lettres*, p. 46 (*Corr.* No. 40).
4 No distinction was necessarily implied at that time by the variant spellings of 'dessin' and 'dessein'. De Piles' definitions are presumably, as Professor Anthony Blunt has suggested (personal communication) a reflection of Zuccaro's distinction between 'disegno interno' and 'disegno esterno' (cf. *Artistic Theory in Italy*, Ch. IX).
5 Teyssèdre, *Roger de Piles*, passim.
6 Junius, *Painting of the Ancients*, p. 255; cf. also pp. 269–70.
7 Op. cit., p. 270.
8 Op. cit., p. 271.
9 Loc. cit.
10 Op. cit., p. 285.
11 Op. cit., p. 288.
12 Chambray, *Perfection*, p. 12. Chambray is by implication dividing colour into two parts—(1) tints, and (2) chiaroscuro, used for modelling.
13 Op. cit., p. 10.
14 Du Fresnoy, *L'Art de peinture*, sec. XXX, p. 43, ll. 256 ff.
15 Op. cit., p. 44, sec. XXXI, ll. 278 ff.
16 Op. cit., sec. LXX, p. 87, ll. 533–34.
17 Op. cit., note to l. 263 (p. 194).
18 Op. cit., note to l. 256 (p. 192).
19 De Piles, *L'Art de peinture*, pp. 193–94. In this he resembles Junius.
20 See note 2 above.
21 De Piles, *Dialogue*, 1673 ed., p. 24.
22 Op. cit., p. 5.
23 Junius, *Painting of the Ancients*, pp. 4–5.
24 De Piles, *Dialogue*, p. 9.
25 Op. cit., pp. 12–13.
26 Op. cit., p. 19.
27 Op. cit., p. 38.
28 Op. cit., p. 50
29 Op. cit., pp. 55–56.
30 Op. cit., p. 56.
31 Op. cit., p. 58.
32 Loc. cit.
33 Félibien, Preface to *Conférences*, p. 310.
34 Op. cit., p. 312.
35 Op. cit., p. 320.
36 Op. cit., p. 320.
37 Op. cit., p. 312.
38 Op. cit., p. 320.

39 Op. cit., pp. 321–22.
40 Op. cit., p. 321.
41 *De l'origine de la peinture*: see p. 41, note 1, above.
42 *Ent.* I, p. 92.
43 *Ent.* I, p. 94.
44 *Ent.* I, p. 94 f.
45 Loc. cit.
46 Op. cit., p. 96.
47 See D. Mornet, *Histoire de la littérature française classique*, Paris, 1947 (3rd ed.), especially Part II, pp. 97 ff., for an illuminating discussion of the question.
48 *Réflexions sur les défauts ordinaires des hommes et sur les bonnes qualités*, 1692, p. 57; cit. Mornet, p. 108.
49 *Ent.* I, pp. 96 ff.
50 Loc. cit.
51 Loc. cit.
52 *Les Reines de Perse*, cit. Teyssèdre, *Roger de Piles*, pp. 62 ff.
53 This was pointed out by Bernard Teyssèdre, op. cit., pp. 64 ff.
54 *Ent.* II, p. 157.
55 *Ent.* II, p. 233.
56 *Ent.* I, pp. 94 ff.
57 *Ent.* II, pp. 272 ff.
58 *Ent.* II, p. 275.
59 Cf. Teyssèdre, *Roger de Piles*, passim.
60 *Ent.* III, pp. 102–3.
61 *Ent.* III, p. 110.
62 E.g. *Perfection*, pp. 95–96.
63 *Les Reines de Perse*, *Recueil*, pp. 50–51.
64 This observation was made by B. Teyssèdre.
65 Félibien, *Ent.* IV, p. 252.
66 *Ent.* IV, pp. 273–74.
67 *Ent.* IV, p. 273.
68 *Ent.* IV, pp. 273–74.
69 *Ent.* IV, p. 366.
70 *Ent.* IV, pp. 373–74.
71 For fuller details, cf. p. 44, note 1, above.
72 Félibien, *Ent.* V, p. 6.
73 *Ent.* V, p. 8.
74 Loc cit.
75 *Ent.* V, pp. 13–14.
76 *Ent.* V, p. 15.
77 Loc. cit.
78 *Ent.* V, p. 17.
79 *Ent.* V, p. 17.
80 *Ent.* V, p. 19.
81 *Ent.* V, p. 19.
82 Cf. Teyssèdre, *De Piles*, passim, esp. pp. 303 ff.
83 Félibien, *Ent.* V, e.g., pp. 19 ff.; p. 29.
84 *Ent.* V, p. 84.
85 On Poussin and Claude, cf. *Ent.* V. p. 22.
86 *Ent.* V, p. 25.
87 *Ent.* V, pp. 27–28.
88 *Ent.* V, p. 29.
89 *Ent.* V, p. 32.
90 *Ent.* V, p. 44.
91 *Ent.* V, p. 55.
92 *Ent.* V, pp. 55–56.
93 *Ent.* V, pp. 76–77.
94 *Ent.* V, p. 78.
95 *Ent.* V, p. 80.
96 *Ent.* V, p. 90.
97 *Ent.* V, p. 98.
98 *Ent.* V, p. 80.
99 *Ent.* V, pp. 48–49.
100 *Ent.* V, p. 55.
101 *Ent.* V, p. 178.
102 *Ent.* VI, p. 192.
103 *Ent.* VI, pp. 194–95.

104 *Ent.* VI, pp. 257–58.
105 *Ent.* VI, p. 271.
106 *Ent.* VI, pp. 271–72.
107 Pointed out by B. Teyssèdre, *Roger de Piles*, p. 346 f.
108 *Corr. de l'abbé Nicaise, Arch. de l'art français*, I, 1851–52.
109 Loc. cit.
110 Loc. cit.
111 Loc. cit.
112 *Ent.* VII, p. 322.
113 *Ent.* VII, p. 402.
114 *Ent.* VII, p. 459.
115 *Ent.* VII, pp. 465–66.
116 *Ent.* VII, p. 428.
117 *Ent.* VII, p. 429.
118 *Ent.* VII, p. 430.
119 Loc. cit.
120 Loc. cit.
121 Loc. cit.
122 *Ent.* VII, p. 515.
123 *Ent.* VII, p. 488.

12 The Biography of Poussin

1 *Ent.* VIII, p. 2.
2 *Ent.* VIII, pp. 2–3.
3 Loc cit.
4 'l'idée ... de la perfection de la Peinture' (p. 6). For Chambray see p. 39 above.
5 For Poussin's comments on copies, cf., e.g. *Corr*, pp. 112, 129.
6 For the impressionistic quality of Poussin's sketches, cf. also Bellori, p. 437 (Thuillier ed., pp. 76–77).
7 Cf. *Corr.*, e.g., pp. 135 note 2, 197, 201, 278.
8 Cf. *Corr.*, p. 402.
9 For Poussin's views on the relative importance of theory and practice, cf. *Corr.*, e.g. p. 372.
10 For the question whether or not Poussin ever composed a treatise, cf. *Ent.* VIII, p. 16 below; cf. also *Corr.*, pp. 419, 461–63.
11 *The Sacraments*, second series, Cat. 112–16, Edinburgh, National Gallery of Scotland Duke of Sutherland loan (see *Ent.* VIII, p. 53 note 4).
12 *Rape of the Sabines*, Cat. 179. Paris, Louvre, 1635.
13 *Pan and Syrinx*, Cat. 171, Dresden, Staatliche Galerie, c. 1637.
14 *Bacchanals*, Cat. 136–38 (for Château de Richelieu).
15 *Triumph of Neptune*, Cat. 167, Philadelphia Museum of Art.
16 Cf. Bellori, pp. 423 ff. (Thuillier ed., p. 641) for Poussin's visit to France.
17 Cf. Bellori, pp. 424–25 (Thuillier ed., pp. 65–66), giving Poussin's letter to Pozzo. Cf. also *Corr.*, p. 97, for Poussin's acid comments on the lack of education of the French public.
18 For Fouquières, cf. also *Corr.*, p. 90.
19 Félibien, *Ent.* VIII, p. 38.
20 *Ent.* VIII, p. 39.
21 *Ent.* VIII, p. 44.
22 *Ecstasy of St Paul*, Cat. 88, Sarasota, Ringling Museum. For Poussin's comments regarding money, cf., e.g., *Corr.*, pp. 14, 205, 441.
23 For the classical theory of the Modes, see Plato, *Republic*, Book III, Section 398c–399e; cf. also Plutarch, *De Musica*, chs. 15–17; Aristides Quintilianus, I, p. 21, 22 (Neilson edn.). Cf. James Adam, ed. of *The Republic* (Cambridge, 1965), I, pp. 155 ff. and Appendix on pp. 202–4.
24 *Moses striking the rock*, Cat. 22, Edinburgh, Nat. Gall. of Scotland. See note 8 to *Ent.* VIII, p. 24.
25 *Christ healing the blind men*, Cat. 74. Paris, Louvre, 1650.
26 Cf. *Conférences*, (ed Jouin) pp. 66 ff. The *Conférence* was given by S. Bourdon, on 3 December 1667.
27 *Landscape with a man killed by a snake*, Cat. 209, London, National Gallery, c. 1648. Cf. note to p. 63 of *Ent.* VIII.
28 *Finding of Moses*, Cat. 13, Paris, Louvre, 1647.
29 *Winter*, or *The Deluge*, Cat. 6 (*Four Seasons*), Paris, Louvre, 1660–64.
30 Félibien, *Ent.* VIII, p. 67.
31 *Corr.*, Nos. 209 (p. 460) and 210 (p. 461).
32 *Ent.* VIII, p. 71.
33 *Ent.* VIII, p. 72.
34 *Correspondance de l'abbé Nicaise*, (publ Chennevières-Pointel), *Archives de l'art français*, I, 1851–52, pp. 5–11 (B.N. Ms. fr. 9326, fol. 4).
35 Cf. also e.g., *Corr.*, pp. 105, 161–62, 168 note 1, 197.
36 Cf. also Bellori, pp. 441 (Thuillier ed., p. 81).
37 Dughet's letter is published by Chennevières-Pointel, *Archives de l'art français*, I, 1851–52, pp. 10–11. See also *Ent.* VIII, pp. 78–79.
38 Cf. the *Osservationi* printed by Bellori (p. 461); Thuillier ed., p. 93): 'Che la materia, & il soggetto sia grande ...'. Cf. also *Lettres*, p. 171.
39 *The Infant Moses trampling on Pharoah's Crown*, Cat. 15, Paris Louvre, 1640s.
40 *The Death of Germanicus*, Cat. 151, Minneapolis, 1628.
41 *The Saving of the Infant Pyrrhus*, Cat. 178, Paris, Louvre.
42 For Poussin's illustrations to Leonardo, see *Ent.* VIII, p. 22 note 2.
43 Félibien, *Ent.* VIII, p. 85.
44 For a discussion of Poussin's illustrations to Ovid, see especially Blunt, *Poussin*, text vol., pp. 39 ff.; see also J. Costello, 'Poussin's Drawings for Marino and the New Classicism', JWCI, XVIII, 1955.
45 Félibien, *Ent.* VIII, p. 86.
46 *A Dance to the Music of Time*, London, Wallace Coll.
47 *Time saving Truth from Envy and Discord*, Cat. 122, Paris, Louvre.
48 *The Arcadian Shepherds*, Cat. 120, Paris, Louvre.
49 *Eliezer and Rebecca*, Cat. 8, Paris, Louvre, 1648.
50 *The Miracle of St Francis Xavier*, Cat. 101, Paris, Louvre, 1641.
51 For examples of such criticism, see *Ent.* VIII, p. 94 note 1.
52 *Ent.* VIII, p. 99.
53 *Ent.* VIII, p. 105.
54 *Ent.* VIII, p. 106. Cf. also *Lettres*, pp. 172–73.
55 *Ent.* VIII, p. 109.
56 *Ent.* VIII, p. 114.
57 For comment on Poussin's treatment of 'les draperies', seen *Ent.* VIII, p. 117 f., note 3. Félibien's account of *Rebecca* is close to the *conférence* of Philippe de Champaigne; cf. Jouin, *Conférences*, pp. 87–99.
58 *Conférences de l'Academie Royale de Peinture et de Sculpture pendant l'année 1667*, Paris, 1668.
59 *Ent.* VIII, p. 128. For the importance of gesture and facial expression, see p. 52 note 1 above; also *Ent.* VIII, p. 106 note 4.
60 For Poussin's reading, cf. also, e.g. *Corr.*, pp. 83, 351–52, 356.
61 *Ent.* VIII, p. 143.
62 *Ent.* VIII, p. 144.
63 *Ent.* VIII, p. 145.
64 *Ent.* VIII, p. 146.
65 *Ent.* VIII, p. 147.
66 *Ent.* VIII, p. 147.
67 *Landscape with the body of Phocion carried out of Athens*, Cat. 173, Oakly Park, Shropshire, Earl of Plymouth, 1648.
68 *Holy Family in Egypt*, Cat. 65, Leningrad, Hermitage, 1657.
69 *Ent.* VIII, p. 150.
70 *Ent.* VIII, p. 153.
71 *Ent.* VIII, p. 153.
72 *Ent.* VIII, p. 154.

73 *Ent.* VIII, p. 155.
74 *Ent.* VIII, p. 155.
75 *Ent.* VIII, p. 156.
76 *Ent.* VIII, p. 157.
77 *Ent.* VIII, p. 158.
78 *Ent.* VIII, pp. 158–59.

79 *Ent.* VIII, p. 159.
80 *Ent.* VIII, p. 161.
81 *Ent.* VIII, p. 162.
82 *Ent.* VIII, p. 162.
83 Preface to *Entretiens*, pp. 47–48.

Part Three

Félibien's text
(facsimile)

ENTRETIENS
SUR LES VIES
ET
SUR LES OUVRAGES
DES PLUS
EXCELLENS PEINTRES
ANCIENS ET MODERNES;
AVEC
LA VIE DES ARCHITECTES
PAR MONSIEUR FELIBIEN.

NOUVELLE EDITION, REVUE, CORRIGE'E
& augmentée des Conferences de l'Académie Royale
de Peinture & de Sculpture ;

*De l'Idée du Peintre Parfait, des Traitez de la Miniature,
des deſſeins, des Eſtampes, de la connoiſſance
des Tableaux, & du Goût des Nations ;*

DE LA DESCRIPTION DES MAISONS DE
Campagne de Pline, & de celle des Invalides.

TOME QUATRIÉME.

A TREVOUX,
DE L'IMPRIMERIE DE S. A. S.

M. DCCXXV.

ENTRETIENS
SUR LES VIES
ET SUR
LES OUVRAGES
DES PLUS
EXCELLENSPEINTRES
ANCIENS ET MODERNES.

HUITIÉME ENTRETIEN.

CE qu'un celebre Orateur a dit au-
trefois, que dans tous les Arts il
n'y en a point où il ait paru ſi
peu de grands hommes que dans l'éloquen-
ce, ſe peut dire auſſi de la Peinture puis
que l'Hiſtoire tant acienne que moderne,
nous fait remarquer peu de Peintres qui
ayent excellé. Pymandre qui m'avoit ſou-
vent oûï parler du Pouſſin comme d'un
homme extraordinaire, ſouhaitoit avec
paſſion d'apprendre quelque choſe de ſa
vie & de ſes ouvrages. Mais l'embarras
des affaires, & la difficulté de nous ren-
contrer nous avoit empêchez aſſez long-

Tome IV. A tems

2 VIII. *Entretien ſur les Vies*

tems de nous rejoindre. M'ayant trouvé
un jour au logis en état de n'en pas ſortir,
il m'engagea inſenſiblement à continuer
nos Entretiens ſur les vies des Peintres; &
comme nous nous fûmes retirez dans mon
cabinet, je lui parlai de la ſorte.

Je vous ai fait voir juſques-ici le com-
mencement & le progrès de la Peinture.
Je vous ay nommé les Peintres anciens
qui ont eû le plus de réputation. Je vous
ay dit de quelle ſorte cet Art, après avoir
été preſque éteint, parut de nouveau
dans le treiziéme ſiecle, & qui furent
ceux qui contribuerent les premiers à le
rétablir; que Michel Ange, Raphaël, &
quelques autres de leur tems, le porterent
au plus haut degré où nous l'ayons vû.
Vous ſçavez ceux qui ſe ſont ſignalez dans
leurs écoles, & en pluſieurs lieux d'Italie;
comment la Peinture ſe perfectionha dans
les autres païs; & auſſi de quelle ſorte el-
le vint à décheoir, quand certains Peintres
qui parurent au commencement de ce ſie-
cle, s'étant laiſſez aller à des goûts parti-
culiers, au lieu de marcher toûjours ſur
les pas des plus grandes maîtres, ne ſui-
virent que leurs propres genies. Car il eſt
vrai que dans Rome même on ne prati-
quoit preſque plus les enſeignemens ni
de Raphaël, ni des Caraches, lorſque le
Pouſſin commença, ſi j'oſe le dire, à nous
ouvrir

ouvrir les yeux, & à nous donner des connoissances encore plus grandes de la Peinture, que celles que nous avions eûës, puis qu'ayant remonté jusques à la source de cet art, il nous a appris les maximes des plus sçavans Peintres de l'antiquité, & a mis en pratique ce que nous ne sçavions de l'excellence de leurs ouvrages, que par le rapport des Historiens.

Que dites-vous, interrompit Pymandre? Peut-on croire qu'il ait suivi de si près ces fameux Peintres, lui qui n'a point fait de grands ouvrages, quoiqu'il ait eû pour cela des occasions assez favorables?

Quand j'aurai, repartis-je, fait un abregé de ses emplois, vous serez éclairci des choses dont vous êtes en doute : mais il faut pour parler de lui, que je commence dès sa naissance, puis qu'il merite bien d'être connu dans toute l'étendue de sa vie.

NICOLAS POUSSIN nâquit à Andeli en Normandie l'an 1594. au mois de Juin. Son pere nommé Jean, étoit de Soissons; & ceux qui l'ont connu, assûrent qu'il étoit de noble famille, mais qu'il avoit peu de bien, parce que ses parens avoient été ruïnez durant les guerres civiles sous les Rois Charles IX. Henry III & Henry IV. au service desquels il avoit porté les armes. Aussi ce fut après la prise de la

A ij Ville

Si-tôt qu'il fut en âge d'aller aux écoles, ses parens eûrent soin de le faire instruire. Il donna de bonne heure des marques de la bonté de son esprit, mais particulierement de l'inclination qu'il avoit pour le dessein : car il s'occupoit sans cesse à remplir ses livres d'une infinité de differentes figures, que son imagination seule lui faisoit produire, sans que son pere, ni ses maîtres pussent l'empêcher, quoiqu'ils fissent toutes choses pour cela, croyant qu'il pouvoit employer son tems plus utilement à l'étude Cependant Quintin Varin Peintre assez habile, & dont je vous ai parlé, ayant connu le genie de ce jeune homme, & les belles dispositions qui paroissoient déjà en lui, conseilla à ses parens de le laisser aller du côté où la Nature le portoit; & l'ayant lui-même encouragé à dessiner, & à s'avancer dans la pratique d'un Art qui sembloit lui tendre les bras, il lui fit esperer qu'il y feroit un progrès considerable. Les conseils de Varin augmenterent de telle sorte le desir que le Poussin avoit de s'attacher à la Peinture, qu'il s'y donna tout entier; & lors qu'âgé de dix-huit ans il crut être en état de quitter son païs, il sortit de la maison de son pere sans qu'on s'en apperçût, & vint à Paris pour mieux apprendre un Art dont il reconnoissoit déjà les difficultez, mais

A iij qu'il

Ville de Vernon que Jean Poussin qui étoit à ce siège avec un de ses oncles de même nom, Capitaine dans le Regiment de Thavannes, épousa Marie de Laisement, veuve d'un Procureur de la même Ville nommé le Moine, de laquelle il eut Nicolas Poussin.

Il est toûjours glorieux, interrompit Pymandre, de tirer son origine de parens nobles; mais comme c'est une chose qui ne dépend point de nous, la vertu peut réparer ce que la nature ne nous a pas donné; & même on peut dire que comme l'eau n'est point plus pure que dans sa source : aussi la noblesse n'est point plus illustre que dans celui qui par ses belles qualitez, se rend considerable à la posterité, & donne le premier un nom illustre à ses descendans.

Le Poussin, repartis-je, n'a pas été assez heureux pour faire passer aux siens ce qu'il avoit acquis d'honneur & de bien : mais ses ouvrages lui tiennent lieu d'enfans qui ne lui ont jamais donné que du plaisir, & qui conserveront son nom avec bien de la gloire pendant plusieurs siecles. Comme c'est par eux qu'il s'est rendu illustre, je ne veux pas chercher dans ses ancêtres de sujets de le loüer : je ne veux, pour établir son grand merite, que ce qu'il a fait pendant sa vie.

qu'il aimoit avec beaucoup de passion,

Il fut assez heureux de rencontrer en arrivant à Paris, un jeune Seigneur de Poitou, qui ayant de la curiosité pour les tableaux, le reçut chez lui, & lui donna moyen d'étudier plus commodément qu'il n'auroit fait sans ce secours.

Il cherchoit de tous côtez à s'instruire : mais il ne rencontroit ni maîtres, ni enseignemens qui convinssent à l'idée qu'il s'étoit faite de la perfection de la Peinture. De sorte qu'il quitta en peu de tems deux maîtres, desquels il avoit cru pouvoir apprendre quelque chose. L'un étoit un Peintre fort peu habile, & l'autre Ferdinand Elle Flamand, alors en réputation pour les portraits, mais qui n'avoit pas les talens propres pour les grands desseins où le genie du Poussin le portoit. Il fit connoissance avec des personnes sçavantes, & curieuses des beaux Arts, qui l'assisterent de leurs avis, & lui prêterent plusieurs Estampes de Raphaël & de Jule Romain, dont il comprit si-bien les diverses beautez, qu'il les imitoit parfaitement. De sorte que dans sa maniere d'historier, & d'exprimer les choses, il sembloit déjà qu'il fût instruit dans l'école de Raphaël, duquel, comme a remarqué le sieur Bellori (1), on peut dire qu'il suçoit

(1) Dans la vie qu'il a faite du Poussin

fuçoit le lait, & recevoit la nourriture & l'esprit de l'Art, à mesure qu'il en voyoit les ouvrages.

Pendant qu'il profitoit de jour en jour dans la partie du dessein, & dans la pratique de peindre, le Seigneur avec lequel il demeuroit, étant obligé de retourner en Poitou, l'engagea à le suivre, avec intention de le faire peindre dans son Château. Mais comme ce Seigneur étoit jeune, & encore sous la puissance de sa mere, qui n'avoit nulle inclination pour les tableaux, & qui regardoit dans sa maison un Peintre comme un domestique inutile : le Poussin, au lieu de se voir occupé a son Art, se trouvoit le plus souvent employé à d'autres affaires, sans avoir le tems d'étudier. Cela le fit résoudre à s'en retourner N'ayant pas dequoi faire les frais de son voyage, il fut contraint de travailler quelque tems dans la Province pour s'entretenir, tâchant peu à peu à s'approcher de Paris.

Il y a apparence que ce fut dans ce tems là qu'il fit à Blois dans l'Eglise des Capucins, deux tableaux qu'on y voit encore, & qu'on connoit bien être de ses premiers ouvrages ; & qu'il travailla aussi dans le Château de Chiverny, où il fit quelques Baccanales. Il revint enfin à Paris mais si fatigué des peines qu'il avoit souffertes

A iiij dans

dans son voyage, qu'il tomba malade, & fut obligé d'aller chez son pere, & d'y demeurer environ un an à se rétablir. Lorsqu'il fut entierement gueri, il vint à Paris, & alla aussi dans quelques autres endroits où il continua de peindre, jusqu'à ce qu'enfin poussé par le desir violent qu'il avoit d'aller à Rome, il se mit en chemin pour exécuter son dessein. Mais il ne passa pas Florence, ayant été contraint par quelque accident à revenir sur ses pas. Quelques années après se rencontrant à Lyon, & voulant pour la seconde fois entreprendre le voyage de Rome, il y trouva encore de nouveaux obstacles. Cependant il s'appliquoit toûjours au travail avec un même amour ; & lorsqu'en 1623. les Peres Jesuites de Paris celebrerent la Canonization de Saint Ignace & de Saint François Xavier, & que les Ecoliers de leur College, pour rendre cette ceremonie plus considerable, voulurent faire peindre les Miracles de ces deux grands Saints, le Poussin fut choisi pour faire six tableaux à détrempe. Il avoit une si grande pratique dans cette sorte de travail, qu'il ne fut guéres plus de six jours à les faire. Il est vrai qu'il y travailloit presque autant la nuit que le jour, mais ce fut tant de promptitude, qu'il n'avoit pas le tems d'étudier les parties dont ils étoient composez.

sez. Il ne laissa pas de faire mieux que les autres Peintres qui furent employez à embellir cette Fête, & les sujets qu'il traita, furent les plus estimez,

Dans ce tems-là le Cavalier Marin étoit à Paris. Vous sçavez qu'il étoit consideré pour un des plus excellens poëtes Italiens qui fut alors. Comme la Poësie & la Peinture ont beaucoup de rapport entr'elles, le Marin jugea aisément de l'esprit du Poussin par ses ouvrages, & combien son genie étoit élevé au-dessus de celui des autres Peintres ; ce qui lui fit desirer de le connoître plus particulierement ; & même dans la suite, il lui donna un logement pour travailler, admirant combien il avoit l'imagination vive, & une facilité à exécuter ses pensées. Il le loüoit souvent de lui voir comme dans les Poëtes, ce beau feu qui produit des choses extraordinaires. C'étoit une grande satisfaction au Marin d'avoir sa compagnie, parce que ses indispositions l'obligeant souvent à garder le lit, ou à demeurer au logis, il voyoit pendant ce tems-là representer quelques-unes de ses inventions poëtiques, dont le Poussin prenoit plaisir de faire des desseins, particulierement des sujets tirez de son Poëme d'Adonis. J'en ai vû quelques-uns à Rome chez M M. Maximi, qui les conservoient soigneusement parmi plusieurs autres de sa main. A v C'est

C'est par ces premiers essais qu'on connoît combien dès-lors il avoit l'esprit fécond, & comment il sçavoit profiter des entretiens du Cavalier Marin, enrichissant ses compositions, des ornemens de la Poësie dont il sçût depuis se servir très-à-propos dans les tableaux qui étoient capables de les souffrir.

Le Marin ne fut pas long-tems sans retourner en Italie ; & quand il partit d'ici, il voulut mener avec lui le Poussin : mais il n'étoit pas en état de pouvoir quiter Paris, où il fit quelques tableaux, entr'autres celui qui est dans une Chapelle de l'Eglise de Notre-Dame, où il representa le trépas de la Vierge.

Il ne fut pourtant pas long-tems sans entreprendre pour la troisiéme fois le voyage de Rome. Il y arriva au printems de l'année 1624. & y trouva encore le Cavalier Marin, qui en partit bien-tôt pour aller à Naples, où il mourut peu de tems après. Avant que de partir de Rome, il recommanda le Poussin à M. Marcello Sacchetti, qui lui procura les bonnes graces du Cardinal Barberin, neveu du Pape Urbain VIII. Cette connoissance qui lui devoit être avantageuse, lui fut peu utile alors, parce que le Cardinal étoit sur le point de s'en aller pour ses legations : de sorte que le Poussin se trouvant sans connoissances

noissances dans Rome, sans espoir d'aucun secours, & ne sçachant à qui vendre ses ouvrages, étoit obligé de les donner à un prix si bas, qu'ayant peint les deux batailles qui sont aujourd'hui dans le cabinet du Duc de Noailles, il eût bien de la peine d'en avoir sept écus de chacune.

Il n'a pas été le seul, dit Pymandre, qui a trouvé un abord si rude & si fâcheux. Vous m'avez appris que les plus grands Peintres n'ont pas toûjours eû dans les commencemens, la fortune favorable.

Il faut considerer, répondis-je, qu'encore que le Poussin eût déjà trente ans lorsqu'il arriva à Rome, & qu'il eût fait plusieurs ouvrages en France, il n'étoit néanmoins connu que de peu de monde; & sa maniere de peindre assez differente de celle qu'on pratiquoit, & qui étoit comme à la mode, ne le faisoit pas rechercher. Il a conté lui-même assez de fois, qu'ayant peint dans ces commencemens-là un Prophète, il n'en pût avoir que la valeur de huit francs; & que cependant un jeune Peintre de sa compagnie l'ayant copié, eût quatre écus de sa copie. Le peu de cas qu'on faisoit alors de lui & de ses ouvrages, ne le rebutoit pas, songeant moins à gagner de l'argent qu'à se perfectionner. Il se passoit de peu de chose pour sa nourriture & pour son entretien : il

A vj de-

demeura même assez long-tems retiré, afin de mieux étudier, & de se remplir l'esprit des belles connoissances qui depuis l'ont rendu si celebre. Il logeoit avec cet excellent Sculpteur François du Quesnoy, Flamand. Comme ils étudioient l'un & l'autre d'après les Antiques, cela donna lieu au Poussin de modeler, & de faire quelques figures de relief; & ne contribua pas peu à rendre François le Flamand, plus sçavant dans la sculpture, parce qu'ils mesuroient ensemble toutes les Statuës antiques, & en observoient les proportions. Il est vrai que dans un Mémoire que j'ai eu du Sieur Jean Dughet, touchant quelques particularitez de la vie & des ouvrages du Poussin son beau-frere, il écrit que ce fut avec Alexandre Algarde que le Poussin mesura la Statuë d'Antinoüs, & non pas avec François le Flamand, comme l'a écrit le Sieur Bellori ajoûtant que les proportions que l'on en a données dans l'Estampe qui est à la fin de la vie du Poussin, sont fausses, & du dessein du Sieur Errard. Et sur ce que le même Bellori dit que le Poussin & François le Flamand, considerant souvent le tableau du Titien qui étoit alors dans la Vigne Ludovise, & dans lequel il y a quantité de petits enfans, non seulement le Poussin les copioit avec les couleurs, mais aussi les modeloit, & en faisoit

faisoit de bas-relief, se formant par-là une maniere tendre & agréable à bien dessiner & à bien peindre de semblables sujets, ainsi qu'on peut voir en plusieurs tableaux qu'il fit en ce tems-là. Le même Dughet ne veut pas que ce soit d'après ces enfans que le Poussin ait fait son étude, parce qu'on sçait que le Titien étoit moins bon dessinateur qu'excellent coloriste : mais il dit que le Poussin s'est perfectionné en imitant seulement la nature. Cependant je ne voi pas qu'il n'ait bien pû considerer les ouvrages du Titien, quoiqu'il ne se soit pas attaché à les copier servilement; & j'ai sçû du Poussin même, combien il estimoit sa couleur, & le cas particulier qu'il faisoit de sa maniere de toucher le païsage.

Je sçai bien encore qu'il ne s'est guéres assujetti à copier aucuns tableaux, & même lorsqu'il voyoit quelque chose parmi ses Antiques qui meritoit d'être remarquée, il se contentoit d'en faire de legeres esquisses. Mais il consideroit attentivement ce qu'il voyoit de plus beau, & s'en imprimoit de fortes images dans l'esprit, disant souvent que c'est en observant les choses, qu'un Peintre devient habile, plûtôt qu'en se fatigant à les copier.

Ce discernement si juste & si exquis qu'il avoit dès ses plus jeunes ans, & la forte passion qu'il avoit pour son art, faisoient

soient qu'il s'y donnoit tout entier avec grand plaisir, & qu'il ne passoit point de tems plus agréablement que lorsqu'il travailloit. Tous les jours étoient pour lui des jours d'étude, & tous les momens qu'il employoit à peindre ou à dessiner, lui tenoient lieu de divertissement. Il étudioit en quelque lieu qu'il fût. Lorsqu'il marchoit par les ruës, il observoit toutes les actions des personnes qu'il voyoit; & s'il en découvroit quelques-unes extraordinaires, il en faisoit des notes dans un livre qu'il portoit exprès sur lui. Il évitoit autant qu'il pouvoit les compagnies, & se déroboit à ses amis, pour se retirer seul dans les Vignes & dans les lieux les plus écartez de Rome, où il pouvoit avec liberté considerer quelques Statuës antiques, quelques vûës agréables, & observer les plus beaux effets de la Nature. C'étoit dans ces retraites & ces promenades solitaires, qu'il faisoit de legeres esquisses des choses qu'il rencontroit propres, soit pour le païsage, comme des terrasses, des arbres, ou quelques beaux accidens de lumieres; soit pour des compositions d'histoires, comme quelques belles dispositions de figures, quelques accommodemens d'habits, ou d'autres ornemens particuliers, dont ensuite il sçavoit faire un si beau choix & un si bon usage.

Il ne se contentoit pas de connoître les choses par les sens, ni d'établir ses connoissances sur les exemples des plus grands Maîtres : il s'apliqua particulierement à

1 sçavoir la raison des differentes beautez qui se trouvent dans les ouvrages de l'art, persuadé qu'il étoit, qu'un ouvrier ne peut acquerir la perfection qu'il cherche, s'il ne sçait les moyens d'y arriver, & s'il ne connoît les défauts dans lesquels il peut tomber. C'est pour cela qu'outre la lecture qu'il faisoit des meilleurs livres qui pouvoient lui apprendte en quoi consiste

2 le bon & le beau ; ce qui cause les déformitez, & de quelle sorte il faut que le jugement se conduise dans le choix des sujets, & dans l'exécution de toutes les parties d'un ouvrage : il s'appliqua encore, pour se rendre capable dans la Pratique, autant que dans la Théorie de son Art, à étudier la Géometrie, & particulierement l'Optique qui dans la Peinture est comme un instrument necessaire & favorable pour redresser les sens, & empêcher que par foiblesse ou autrement, ils ne trompent, & ne prennent quelquefois de

3 fausses apparences pour des veritez solides. Il se servit pour cela des écrits du Pere Matheo Zaccolini Theatin, dont je

4 vous ai parlé. Il n'y a point eû de Peintre qui ait mieux sçû que ce Pere, les regles de
la

la Perspective, & qui ait mieux compris

1 les raisons des lumieres & des ombres. Ses écrits sont dans la Bibliotheque Barberine, & le Poussin qui en avoit fait copier une bonne partie, en faisoit son étude. Comme quelques-uns de ses amis les voyoient entre ses mains, qu'il parloit sçavamment de l'Optique, & qu'il s'en est servi avec beaucoup de bonheur, on a crû qu'il avoit composé un traité des

2 lumieres & des ombres. Cependant il est vrai qu'il n'a rien écrit sur cette matiere : il s'est contenté d'avoir montré par ses propres Peintures, ce qu'il avoit appris du Pere Zaccolini, & même des livres d'Alhazen & de Vitellion. Il avoit aussi beaucoup d estime pour les livres d'Albert Dure, & pour le Traité de la Peinture de Leon Baptiste Albert.

3 Pendant qu'il étoit à Paris, il s'étoit instruit de l'Anatomie : mais il l'étudia de nouveau & avec encore plus d'application, quand il fut à Rome, tant sur les écrits & les figures de Vesale, que dans les leçons qu'il prenoit d'un sçavant Chirurgien qui faisoit souvent des dissections.

4 C'étoit dans le tems que la plûpart des jeunes Peintres qui étoient à Rome, attirez par la grande réputation où étoit le Guide, alloient avec empressement copier son tableau du Martyre de Saint André
qui

qui est à Saint Gregoire. Le Poussin étoit presque le seul qui s'attachoit à dessiner

1 celui du Dominiquin, lequel est dans le même endroit ; & il en fit si bien remarquer la beauté, que la plûpart des autres Peintres, persuadez par ses paroles & par son exemple, quiterent le Guide pour étu-

2 dier d'après le Dominiquin.
Car bien que le Poussin fist sa principale étude d'après les belles Antiques, & les ouvrages de Raphaël sur lesquels il rectifioit toutes ses idées, cela n'empêchoit pas qu'il n'eût de l'estime pour d'autres Maîtres. Il regardoit le Dominiquin comme le meilleur de l'école des Caraches, pour la correction du dessein, & pour les

4 fortes expressions.
Il consideroit aussi ceux qui ont eû un beau pinceau, & l'on ne peut nier que dans ses commencemens il n'ait beaucoup observé le coloris du Titien. Mais on peut remarquer qu'à mesure qu'il se perfectionnoit, il s'est toûjours de plus en plus attaché à ce qui regarde la forme & la correction du dessein, qu'il a bien connu être la principale partie de la Peinture, & pour laquelle les plus grands Peintres ont comme abandonné les autres, aussi-tôt qu'ils ont compris en quoi consiste l'excellence de leur Art.
Le Cardinal Barberin étant de retour
de

de ses Legations de France & d'Espagne,

1 donna de l'emploi au Poussin, qui d'abord fit ce beau tableau de Germanicus que vous avez vû à Rome, & dont les nobles & sçavantes expressions vous tou-

2 choient si fort.
Il representa ensuite la prise de Jerusa-

3 lem par l'Empereur Titus. Ce tableau qui a été long-tems dans le cabinet de la Duchesse d'Aiguillon, est presentement dans celui de M. de Sainrot, Maître des Ceremonies. Comme le Cardinal Barberin en fit un present peu de tems après qu'il fût fait, le Poussin en commença un autre du même sujet, mais beaucoup plus rempli de figures, & traité d'une maniere encore

4 plus sçavante. Il y representa l'Empereur victorieux, & à ses pieds la Nation Juïve, qui par le miserable état où elle fut reduite, devoit bien connoître dès-lors l'effet des menaces qu'elle avoit si souvent entenduës des Prophêtes, & de la bouche même de Jesus-Christ. On y voit ce Temple si celebre saccagé par les soldats, qui en le détruisant, emportent le Chandelier, les Vases d'or, & les autres ornemens sacrez qui le rendoient si riche & si considerable. Ces dépoüilles parurent si précieuses à l'Empereur, qu'on les representa dans les bas-reliefs de l'Arc de-triomphe qu'on lui dressa à Rome ensuite de cette expedition,
dition,

dition, & qu'on voit encore aujourd'hui dans les restes de cet ancien monument comme une marque éternelle de la punition de ce peuple. Ce tableau qui est un des beaux que le Poussin ait faits pour les fortes expressions, fut donné par le Cardinal Barberin au Prince d'Echemberg Ambassadeur d'Obedience pour l'Empereur vers le Pape Urbain VIII.

Le Cavalier del Pozzo, que vous avez connu, étoit alors en grande consideration à la Cour de Rome, non seulement par sa faveur auprès du Cardinal Barberin, mais encore par sa vertu qui le rendoit digne de la pourpre, dont on croyoit qu'il seroit revêtu, par la connoissance qu'il avoit des belles lettres; par son amour pour les beaux Arts; par sa generosité & son inclination à servir & à proteger toutes les personnes de merite. Le Poussin fut un de ceux qu'il considera beaucoup, cherchant même tous les moyens de faire connoître les rares talens qu'il voyoit en lui. Comme il le servoit auprès du Cardinal Barberin, il lui procura un des tableaux que l'on devoit faire dans l'Eglise de Saint Pierre.

N'est-ce pas, interrompit Pymandre, le Saint Erasme que nous avons vû ensemble, & le seul où j'ai remarqué que le Poussin a mis son nom?

C'est

C'est celui-là même, repris-je. Il fit dans ce tems-là (1) un autre grand tableau, où il a representé comment la Vierge s'apparut à Saint Jacques dans la ville de Saragoce en Espagne (2), où depuis on bâtit un Temple à son honneur, qu'on appelle *Nuestra Segnora del Pilo*. Cet ouvrage qu'il envoya en Flandres, est dans le cabinet du Roi. Il en fit encore deux autres, l'un des amours de Flore & de Zephir, & celui qu'on appelle la Peste. Ce dernier lui donna beaucoup de réputation. Vous pouvez vous souvenir que nous fûmes le voir chez un Sculpteur nommé Matheo, auquel il appartenoit alors. Le Poussin y a peint de quelle sorte Dieu affligea les Philistins d'une cruelle & honteuse maladie, pour avoir enlevé l'Arche des Israëlites, & l'avoir mise dans la ville d'Azot. Ce tableau, dont le Poussin n'avoit eû que soixante écus, après avoir passé en plusieurs mains, fut vendu mille écus au Duc de Richelieu, de qui le Roi l'a eû. On voit dans les figures malades & mourantes qui sont sur le devant, comment le Poussin cherchoit à imiter par ses pensées & ses expressions, ce qu'on a écrit des anciens Peintres Grecs, & ce que Raphaël a fait de plus beau. Les principales fi-

(1) Vers l'an 1630.
(2) *Cæsar-Augusta. Durant. de Ritib. Eccles. l. 1.*

figures ont environ trois palmes (1) de haut, de même que celles du Germanicus.

Cette maniere de peindre de grands sujets plût extrémement à tout le monde: de sorte que la réputation du Poussin s'étant répanduë par tout, on lui envoyoit de divers endroits, & particulierement de Paris, des mesures pour avoir des tableaux de cabinet, & d'une grandeur médiocre. Ce qui lui donna occasion de renfermer son pinceau dans des bornes un peu étroites, mais qui lui donnoient cependant assez de lieu pour faire paroître ses nobles conceptions, & pour étaler dans de petits espaces, de grandes & sçavantes dispositions.

Il possedoit alors, comme je vous ai dit, l'amitié du Cavalier del Pozzo, qui avoit amassé dans son cabinet tout ce qu'il avoit pû trouver de plus rare dans les médailles & dans toutes les choses antiques, dont le Poussin pouvoit disposer, & en faire des études: ce qui joint aux entretiens sçavans qu'il avoit avec ce genereux ami, ne lui étoit pas d'un petit secours, parce qu'il apprenoit de lui à connoître dans les livres des meilleurs Auteurs, les choses dont il avoit besoin pour bien representer les sujets qu'il entreprenoit de traiter. Ce fut par

(1) La Palme de Rome dont on se sert à present, est de 8. pouces 3. lignes.

par son moyen qu'il eût la communication des écrits de Leonard de Vinci, lesquels étoient dans la Bibliotheque Barberine. Il ne se contenta pas de les lire, il dessina fort correctement toutes les figures qui servent pour la démonstration & pour l'intelligence du discours. Car il n'y avoit dans l'original que de foibles esquisses, comme vous pouvez vous en souvenir, puisque je vous fis voir les unes & les autres, qu'on me prêta à Rome, & que je fis copier.

Ne sont-ce pas, dit Pymandre, les mêmes que l'on a gravées dans le Traité de Peinture que l'on a imprimé en Italien & en François, & que M. de Cambray a traduit? Il me semble avoir vû une lettre dans les Ouvrages de Bosse, que le Poussin lui avoit écrite, par laquelle il paroît n'être point content qu'on eût fait imprimer ces écrits, & où il traite de *goffes* les figures qu'on y a ajoûtées.

Il est vrai, repartis-je, que le Poussin ne croyoit pas qu'on dût mettre au jour ce Traité de Leonard, qui, à dire vrai, n'est ni en bon ordre, ni assez bien digeré. Cependant le public est obligé à la peine que le Traducteur a prise, parce que les maximes qu'il contient sont excellentes, & donnent de grandes lumieres à un Peintre intelligent qui s'applique à les lire. Le Sieur du Fresnoy, comme vous avez vû,

s'en

1 s'en est heureusement servi dans son Poë-
me de la Peinture ; & quelque chose que
le Poussin en ait pû dire, il en a tiré beau-
coup de lumiere.

Pour reconnoître les bons offices & les
témoignages d'affection du Cavalier del
Pozzo, il étoit toûjours prêt à exécuter les
choses qu'il desiroit. Il en donna des mar-
ques par le grand nombre de tableaux
qu'il fit pour lui preferablement à tout
autre, & avec beaucoup de soin & d'étu-
de, particulierement ceux des sept Sacre-
2 mens. Ils n'ont que deux palmes de long :
mais ils sont exécutez dans la plus haute
idée qu'un Peintre puisse avoir de la digni-
té des sujets qu'il traite, & dans la plus
belle intelligence de l'Art. Ce sont ces ou-
vrages si excellens qui firent desirer à M.
de Chantelou, Maître d'Hôtel du Roi, d'en
3 avoir de semblables. Ceux du Cavalier
del Pozzo furent achevez en differens
tems. Le Sacrement du Baptême n'étoit
encore qu'ébauché, lorsque le Poussin vint
à Paris, où il le finit.

Il me seroit mal aisé de vous faire un
détail de tous les ouvrages que le Poussin
fit à Rome, avant qu'il en partît pour ve-
nir ici : je vous nommerai seulement ceux
dont je pourrai me souvenir.

Le Cavalier del Pozzo eût de lui, outre
les sept Sacremens, un Saint Jean qui
Baptise

des plus considerables tableaux que l'on
voye parmi ceux de Monsieur le Marquis
de Seignelay.

En 1637. il travailla à un grand tableau
1 que vous avez vû dans la Galerie de M.
de la Vrilliere Secretaire d'Etat, où est
2 representé comment Furius Camillus
renvoye les Enfans des Faleriens, & fait
foüetter leur Maître, qui par une infame
lâcheté, les avoit livrez aux Romains
leurs ennemis.

Quelques années auparavant, le Pous-
sin avoit traité le même sujet sur une toi-
3 le d'une mediocre grandeur. Il y a quel-
que difference entre ces deux tableaux,
quoiqu'ils representent la même histoire.
Le plus petit est entre les mains de M. Pas-
sart Maître des Comptes. Il fit encore dans
le même tems deux tableaux, l'un pour la
Fleur Peintre, où il representa Pan & Sy-
4 ringue ; & l'autre pour le Sieur Stella, où
5 l'on voit Armide qui emporte Regnaud.
Le premier est presentement dans le cabi-
net du Chevalier de Lorraine, & l'autre
dans celui de M. de Bois-Franc. Lorsque
le Poussin envoya celui du Sieur Stella,
lui écrivit le soin qu'il avoit pris à le bien
faire. " Je l'ai peint, dit-il, de la ma- "
niere que vous verrez, d'autant que le "
sujet est de soi mol, à la difference de ce- "
lui de Monsieur de la Vrilliere, qui est "
Tome IV. B d'une

24 VIII *Entretien sur les Vies*
1 Baptise dans le Desert, & quelques au-
tres que vous avez vûs. Il en fit qui furent
portez en Espagne, à Naples & en di-
vers autres lieux. Il en envoya deux à
Turin au Marquis de Voghera, parent du
Cavalier del Pozzo, l'un representant le
2 passage de la Mer Rouge, & l'autre l'A-
3 doration du Veau d'Or, tous deux admi-
rables pour la grande ordonnance, la
beauté du dessein & les fortes expres-
sions. Ils sont presentement dans le cabi-
net du Chevalier de Lorraine. Il avoit fait
encore un pareil sujet de l'Adoration du
Veau d'Or, lequel perit dans les revoltes
de Naples, & dont un morceau fut ap-
4 porté à Rome.

Il peignit vers le même tems, pour le
Maréchal de Crequy, alors Ambassadeur
à Rome, un Bain de femmes que vous
5 avez pû voir aux Galeries du Louvre chez
6 le Sieur Stella.

Il fit aussi un grand tableau du Ravisse-
7 ment des Sabines, qui a été à Madame la
Duchesse d'Aiguillon, & qui est aujour-
d'hui dans le cabinet de M. de la Ravoir.

Il fit pour M. de Gillier, qui étoit au-
près du Maréchal de Crequy, cet excellent
8 ouvrage où Moïse frape le Rocher, & qui
après avoir été dans les cabinets de M. de
l'Isle Sourdiere, du Président de Bellié-
vre, de M. Dreux, est aujourd'hui un
des

26 VIII. *Entretien sur Vies*
" d'une maniere plus severe ; comme il
" est raisonnable, considerant le sujet qui
1 " est héroïque".

Le Poussin avoit de grands égards à trai-
ter differemment tous les sujets qu'il re-
presentoit, non seulement par les diffe-
rentes expressions, mais encore par les
diverses manieres de peindre les unes plus
délicates, les autres plus fortes : c'est pour-
quoi il étoit bien-aise qu'on connût dans
ses ouvrages le soin qu'il prenoit. Aussi
dans la même lettre, en parlant au Sieur
2 Stella, du tableau de la Manne qui est au-
jourd'hui dans le cabinet du Roi, & au-
quel il travailloit alors : " J'ai trouvé, "
" dit-il, une certaine distribution pour le
" tableau de M. de Chantelou, & certai-
" nes attitudes naturelles, qui font voir
" dans le peuple Juif la misere & la faim
" où il étoit reduit, & aussi la joye & l'al-
" legresse où il se trouve, l'admiration dont
" il est touché, le respect & la reverence
" qu'il a pour son Legislateur, avec un
" mélange de femmes, d'enfans & d'hom-
" mes, d'âges & de temperamens differens,
" choses, comme je crois, qui ne déplai-
" ront pas à ceux qui les sçauront bien
3 " lire".

Il fit encore dans le même tems pour le
Sieur Stella, Hercule qui emporte Dé-
4 janire. Ce tableau est dans le cabinet de
Mon-

Monſieur de Chantelou, auquel le Pouſſin envoya celui de la Manne au mois d'Avril 1639. lorſqu'il diſpoſoit ſes affaires pour venir en France, après que les grandes chaleurs ſeroient paſſées.

Entre les tableaux qu'il avoit déja envoyez à Paris, il y avoit quatre Baccanales pour le Cardinal de Richelieu, un Triomphe de Neptune qui paroit dans ſon char tiré par quatre chevaux marins, & accompagné d'une ſuite de Tritons & de Neréides. Ces ſujets travaillez poétiquement, avec ce beau feu & cet Art admirable qu'on peut dire ſi conforme à l'eſprit des Poëtes, des Peintres & des Sculpteurs anciens, & tant d'autres ouvrages de lui, répandus quaſi par toute l'Europe, rendoient celebre le nom du Pouſſin. Et comme alors Monſieur de Noyers Secretaire d'Etat & Surintendant des Bâtimens, ſuivant les intentions du Roi, cherchoit à perfectionner les Arts dans le Royaume, il réſolut d'attirer à Paris une perſonne d'un auſſi grand merite qu'étoit le Pouſſin, & lui en fit écrire. Mais ſoit que le Pouſſin attendît qu'on lui expliquât clairement les avantages qu'on vouloit lui faire, ou qu'aimant autant qu'il faiſoit, le repos & la douceur qu'il goûtoit dans Rome, il eût de la peine à ſe réſoudre de venir à Paris, comme j'ai vû par une de ſes
B ij lettres,

lettres, (1) où il temoigne à M. de Chantelou qu'il ne deſire point quitter Rome, mais d'y ſervir le Roi, Monſieur le Cardinal & Monſieur de Noyers, en tout ce qui lui ſera commandé : ce ne fut qu'après avoir reçu la lettre (2) de M. de Noyers & celle du Roi qu'il écrivit à M. de Chantelou qu'il ſe diſpoſoit pour partir l'Automne ſuivant.

Quelques charmes qui le retinſſent en Italie, il lui eût été mal-aiſé de ne pas obéir aux ordres que le Roi daigna lui donner, & de n'être pas ſatisfait des conditions honorables que Monſieur de Noyers lui marque. Comme j'ai trouvé ce matin ces deux lettres ſous ma main, avec quelques autres écrits qui regardent notre illuſtre Peintre, vous ſerez bien-aiſe de les voir.

Alors Pymandre me les ayant demandées, commença à lire celle de Monſieur de Noyers.

LETTRE DE M. DE NOYERS
à Monſieur Pouſſin.

MONSIEUR,

Auſſitôt que le Roi m'eût fait l'honneur de me donner la charge de Surintendant de ſes Bâti-

(1) Du 15. Janvier 1639.
(2) Des 14. & 15. de Janvier 1639.

Bâtimens, il me vint en penſée de me ſervir de l'autorité qu'elle me donne pour remettre en honneur les Arts & les Sciences ; & comme j'ai un amour tout particulier pour la Peinture, je fis deſſein de la careſſer comme une maistreſſe bien aimée, & de lui donner les prémices de mes ſoins. Vous l'avez ſçu par vos amis qui ſont de deçà ; & comme je les priai de vous écrire de ma part que je demandois juſtice à l'Italie, & que du moins elle nous fiſt reſtitut on de ce qu'elle detenoit depuis tant d'années, attendant que pour une entiere ſatisfaction elle nous donnat encore quelques-uns de ſes nourriſſons. Vous entendez bien que par là je repetois Monſieur le Pouſſin, & quelque autre excellent Peintre Italien. Et afin de faire connoître aux uns & aux autres l'eſtime que le Roi faiſoit de votre perſonne, & des autres hommes rares & vertueux comme vous, je vous fis écrire ce que je vous confirme par celle-ci, qui vous ſervira de première aſſûrance de la promeſſe que l'on vous fait, juſques à ce qu'à votre arrivée je vous mette en main les Brevets & les Expeditions du Roi, que je vous envoyerai mille écus pour les frais de votre voyage ; que je vous ferai donner mille écus de gages par chacun an, un logement commode dans la Maiſon du Roi, ſoit au Louvre à Paris, ou à Fontainebleau, à votre choix ; que je vous le ferai meubler honnétement pour la
B iij pre-

première fois que vous y logerez, ſi vous voulez, cela étant à votre choix ; que vous ne peindrez point en platfond, ni en voûte, & que vous ne ſerez obligé que pour cinq années, ainſi que vous le deſirez, bien que j'eſpere que lorſque vous aurez reſpiré l'air de la patrie, difficilement le quitterez-vous.

Vous voyez maintenant clair dans les conditions que l'on vous propoſe, & que vous avez deſirées. Il reſte à vous en dire une ſeule, qui eſt que vous ne peindrez pour perſonne que par ma permiſſion; car je vous fais venir pour le Roi, non pour les particuliers. Ce que je ne vous dis pas pour vous exclurre de les ſervir, mais j'entends que ce ne ſoit que par mon ordre. Après cela venez gayement, & vous aſſûrez que vous trouvez ici plus de contentement que vous ne vous en pouvez imaginer DE NOYERS. A Ruel ce 14. Janvier 1639. A Monſieur Pouſſin.

La lettre du Roi étoit conçûe en ces termes.

CHer & bien-amé, Nous ayant été fait rapport par aucuns de nos plus ſpecieux ſerviteurs, de l'eſtime que vous vous êtes acquiſe, & du rang que vous tenez parmi les plus fameux & les plus excellens Peintres de

de toute l'Italie ; & desirant, à l'imitation de nos Prédecesseurs, contribuer autant qu'il nous sera possible, à l'ornement & décoration de nos Maisons Royales, en appellant auprès de nous ceux qui excellent dans les Arts, & dont la suffisance se fait remarquer dans les lieux où ils semblent les plus cheris, Nous vous faisons cette lettre pour vous dire que Nous vous avons choisi & retenu pour l'un de nos Peintres ordinaires, & que Nous voulons dorénavant vous employer en cette qualité. A cet effet, notre intention est que la presente reçûë, vous ayez à vous disposer de venir par-deçà, où les services que vous nous rendrez, seront aussi considerez que vos œuvres & votre merite le sont dans les lieux où vous êtes ; en donnant ordre au sieur de Noyers Conseiller en notre Conseil d'Etat, Secretaire de nos Commandemens, & Surintendant de nos Bâtimens, de vous faire plus particulierement entendre le cas que nous faisons de vous, & le bien & avantage que nous avons resolu de vous faire. Nous n'ajoûterons rien à la presente que pour prier Dieu qu'il vous ait en sa sainte garde. Donné à Fontainebleau le 15. Janvier 1639.

Soit que le Poussin eût de la peine à quitter sa femme & le séjour de Rome, soit qu'il ressentît en effet quelques incommoditez qui lui fissent apprehender celles d'un

B iiij long

long voyage, il écrivit au mois de Septembre à Monsieur de Chantelou, qu'il n'étoit pas en assez bonne santé pour sortir

1 de Rome ; & trois mois après (1) il manda à M. de Noyers la même chose, & témoigne à Monsieur de Chantelou par une autre lettre du même jour, qu'il voudroit bien le dégager de venir en Fran-

2 ce.

Son retardement & ses lettres fâchoient d'autant plus Monsieur de Noyers, qu'il avoit crû que le Poussin seroit à Paris dans la fin de l'année, comme il lui avoit fait esperer, & comme le Roi & M. le Cardinal s'y attendoient. Cela fit que Monsieur de Chantelou hâta le voyage qu'il devoit faire en Italie, & qu'étant arrivé à Rome, il obligea le Poussin à partir, & l'amena avec lui en France à la fin de l'année 1640. Monsieur de Noyers le reçût avec autant de joie qu'il l'attendoit avec d'impatience, & le presenta au Cardinal de Richelieu qui l'embrassa avec cet air agreable & engageant, qu'il avoit pour toutes les personnes d'un merite extraordinaire. En suite on le conduisit dans un logis qu'on lui avoit destiné dans le Jardin des Tuileries, & qu'il trouva meublé &

3 garni de toutes choses. Trois jours après il alla à Saint Germain trouver le Roi, qui

le

(1) Le 15. Décembre 1639.

le reçût avec beaucoup de bonté, & lui parla assez long-tems.

Sa Majesté lui ordonna de faire deux grands tableaux, l'un pour la Chapelle de

1 Saint Germain en Laye, & l'autre pour

2 celle de Fontainebleau ; & voulant lui donner encore des marques plus particulieres de son estime, il le déclara son premier Peintre ordinaire, avec trois mille livres de gages, & son logement dans les Tuileries, comme il est porté par le Brevet qui lui en fut expedié le 20. Mars 1641.

Le poussin de son côté, bien aise que Monsieur de Noyers eût choisi la Céne de NotreSeigneur pour sujet du tableau d'Autel de la Chapelle de Saint Germain, se mit aussi-tôt à y travailler, & à faire des desseins pour des Tapisseries que Monsieur de la Planche, Tresorier des Bâtimens, lui

3 proposa de la part de M. de Noyers ; & quoiqu'outre cela on l'occupât encore à faire des desseins pour les frontispices des

4 Livres qu'on imprimoit au Louvre, il ne laissoit pas de disposer des cartons pour la grande Galerie du Louvre, où il vouloit representer dans des bas-reliefs feints de

5 stuc, une suite des actions d'Hercule. Vous en pouvez voir plusieurs desseins de la main du Poussin, très-finis & très-beaux, qui sont chez Monsieur de Fromont de

6,7 Veine.

B v Tan-

Tant de grands ouvrages que l'on preparoit au Poussin, les graces qu'il recevoit du Roi & de ses Ministres, attiroient sur lui la jalousie des autres Peintres François,

1 particulierement de Voüét & de ses Eleves, qui en toutes rencontres ne manquoient pas de critiquer ce qu'il faisoit.

2 Fouquiere, excellent Païsagiste, avoit eû ordre de Monsieur de Noyers de peindre des vûës de toutes les principales Villes de France, pour mettre entre les fenêtres de la grande Galerie du Louvre, & en remplir les trumeaux. Il crut que cet ouvrage, qui veritablement eût été considerable, devoit le rendre maître de toute la conduite des ornemens de la Galerie ; & comme cela ne reussissoit pas selon son desir, il fut un de ceux qui se plaignirent le plus du Poussin qui en écrivit alors à M. de Chantelou en ces termes. " Le Baron " de Fouquiere est venu me parler avec sa " grandeur accoutumée. Il trouve fort " etrange de ce qu'on a mis la main à l'œu- " vre de la grande Galerie, sans lui en avoir " communiqué aucune chose Il dit avoir " un ordre du Roi, confirmé de Mon- " seigneur de Noyers, prétendant que ses " païsages soient l'ornement principal de " ce lieu, le reste n'étant seulement que

3 " des incidens ".

Je me souviens, dit Pymandre, d'avoir

voir

voir vû ce Fouquiere qui portoit toûjours une longue épée.

C'est pourquoi, repartis-je, le Poussin l'appelle le Baron, car il eût cru dégénérer à sa noblesse, s'il n'eût même travaillé avec une épée à son côté.

S'il étoit, repliqua Pymandre, parent de certains Fouquieres d'Allemagne, il pouvoit comme eux avoir beaucoup de cœur: car j'en ai ouï parler comme de personnes puissantes & genereuses.

Si quelques-uns, répondis-je, ont cru qu'il fût de cette famille, ils n'ont pas sçû que leurs noms ni leurs païs n'ont aucun rapport. Fouquiere le Peintre étoit né en Flandres, de parens mediocres. Il fut

1 Eleve de Brugle le Païsagiste, qu'on appelloit par raillerie Brugle de Velours, parce qu'il étoit souvent vêtu de cette étoffe, & que ses habits étoient toûjours magnifiques. Ceux dont vous voulez parler, se nommoient Fouckers: ils étoient d'Ausbourg, & les plus riches & accreditez

2 negocians de leur ville. Du tems de l'Empereur Charles V. ils avoient obtenu un Privilege, pour faire seuls passer de Venise en Allemagne, toutes les Epiceries qui se distribuoient en France & dans les autres païs voisins. Comme elles ne venoient alors du Levant que par la Mer Rouge sur la Mediterranée, elles étoient rares

B vj &

& fort cheres. Ainsi les Fouckers firent une si grande fortune, qu'ils étoient estimez les plus opulens de toute l'Allemagne, où il y a un proverbe, qui dit d'un homme fort accommodé, qu'il est aussi riche que les Fouckers. Cette maison est encore en grand credit, plusieurs de cette famille ayant rempli des charges considerables dans les Armées, & dans la Cour des Empereurs.

On rapporte de ces riches négocians comme une chose assez singuliere & curieuse à sçavoir, que l'Empereur Charles V. au retour de Thunis, passant en Italie, & delà par la ville d'Auxbourg, fut loger chez eux; que pour lui marquer davantage leur reconnoissance & la joye de l'honneur qu'ils recevoient, un jour parmi les magnificences dont ils le regaloient, ils firent mettre sous la cheminée un fagot de canelle, qui étoit une marchandise de grand prix, & lui ayant montré une promesse d'une somme très-considerable qu'ils avoient de lui, y mirent le feu, & en allumerent le fagot, qui rendit une odeur & une clarté d'autant plus douce & plus agreable à l'Empereur, qu'il se vit quitte d'une dette que ses affaires d'alors ne lui permettoient pas de payer facilement, & de laquelle ils lui firent present de cette maniere assez galante.

Or

Or la famille des Fouquieres Peintre, n'a jamais été en état de faire de si grandes liberalité. Et quant à lui, pour soûtenir sa vanité sur le fait de la Noblesse que le Roi lui avoit accordée, il souffroit volontiers toutes sortes d'incommoditez, aimant mieux ne point travailler, & ne rien gagner, que de n'être pas consideré comme un Gentil-homme d'un merite extraordinaire. Il est vrai que pour ce qui regarde ses tableaux, il en a fait de très-excellens, & qu'il avoit une maniere bien plus vraye & meilleure que son Maître. Ce qu'il a peint d'après le naturel, ne peut être plus beau & mieux traité. Il y a quantité de ses ouvrages à Paris, que vous pouvez avoir vûs. Un de ses disciples, nommé

1
2 Rendu, en a beaucoup copié. Ils sont morts tous les deux sans avoir laissé de bien.

Mais revenons au Poussin. Pendant que plusieurs cherchoient à diminuer sa réputation, en blâmant ses peintures, il ne laissoit pas de travailler assez tranquillement. Il acheva le tableau de la Cha-

3 pelle de Saint Germain en Laye au mois

4 d'Août 1641. Cet ouvrage est traité d'une maniere extraordinaire, tant pour la disposition du sujet, que pour les beaux effets des lumieres qui sont distribuées avec tant de science, que par ce seul tableau, si rempli de toutes les plus nobles parties

parties de la Peinture, les Sçavans connurent bien l'excellence de son esprit, & la difference qu'il y avoit de lui aux autres Peintres.

Cela parut encore davantage quand il eût fini le tableau du Noviciat des Jesuites, où il a representé un des miracles

1 de Saint Francois Xavier au Japon. Je vous en parlai il y a quelques tems, comme nous étions dans les appartemens des Tuileries. Cependant bien loin que ces ouvrages & tout ce qu'il faisoit faire dans la grande Galerie du Louvre, pour l'orner agreablement & à peu de frais, convainquit ses ennemis de son grand merite, ou fist cesser leur envie; au contraire, cela ne servoit qu'à les irriter davantage. Comme il y a peu de personnes capables de juger de la perfection des choses, il ne leur étoit pas mal-aisé de faire croire aux ignorans que ces ouvrages considerables par leur simplicité, n'étoient pas comparables à une infinité d'autres que le vulgaire estime par la quantité & la richesse des ornemens.

2 Le Mercier, Architecte du Roi, avoit commencé à faire travailler à la grande Galerie du Louvre, & dans la voûte avoit déjà disposé des compartimens pour y mettre des tableaux avec des bordures & des ornemens à sa maniere, c'est-à-dire, fort pe-

pesans & massifs. Car quoiqu'il eût les
qualitez d'un très-bon Architecte, il n'a-
voit pas néanmoins toutes celles qui sont
necessaires pour la beauté & l'enrichisse-
ment des dedans.

De sorte que le Poussin fit changer ce
qui avoit été commencé par le Mercier,
comme choses qui ne lui paroissoient nul-
lement convenables ni au lieu ni au des-
sein qu'il avoit formé. Ce changement
offensa le Mercier, qui s'en plaignit; &
les Peintres mal-contens se joignirent à
lui pour décrier tout ce que le Poussin fai-
soit.

On voyoit alors le tableau qu'il avoit
fait au grand Autel du Noviciat des Je-
suites. Il y en avoit aussi un de Voüët à
un des Autels de la même Eglise, que
ceux du parti faisoient valoir autant
qu'ils pouvoient, disant que sa maniere
approchoit de celle du Guide. Cependant
ils étoient assez empêchez à reprendre
quelque chose dans celui du Poussin, qui
est d'une beauté surprenante, & dont les
expressions sont si belles & si naturelles,
que les ignorans n'en sont pas moins
touchez que les sçavans. Pour y marquer
néanmoins quelque défaut, & ne pas
souffrir qu'il passât pour un ouvrage ac-
compli, ils publioient par tout que le
Christ qui est dans la gloire, avoit trop de
fierté,

fierté, & qu'il ressembloit à un Jupiter
tonnant.

Ces discours n'auroient pas été capa-
bles de toucher le Poussin, s'il n'eût sçû
qu'ils alloient jusques à M. de Noyers qui
les écoutoit, & qui peut-être en fit pa-
roître quelque chose. Cela donna occa-
sion au Poussin de lui écrire une gran-
de lettre, qu'il commença par lui dire:
» Qu'il auroit souhaité de même que fai-
» soit autrefois un Philosophe, qu'on pût
» voir ce qui se passe dans l'homme, par-
» ce que non seulement on y découvriroit
» le vice & la vertu, mais aussi les scien-
» ces & les bonnes disciplines; ce qui se-
» roit d'un grand avantage pour les per-
» sonnes sçavantes, desquelles on pour-
» roit mieux connoître le merite: mais
» comme la nature en a usé d'une autre
» sorte, il est aussi difficile de bien juger
» de la capacité des personnes dans les
» sciences & dans les arts, que de leurs
» bonnes ou de leurs mauvaises inclina-
» tions dans les mœurs.

» Que toute l'étude & l'industrie des gens
» sçavans ne peut obliger le reste des hom-
» mes à avoir une croyance entiere de ce
» qu'ils disent. Ce qui de tout tems a été
» assez connu à l'égard des Peintres non
» seulement les plus anciens, mais encore
» des modernes, comme d'un Annibal Ca-
rache,

rache, & d'un Dominiquin, qui ne "
manquerent ni d'art, ni de science, pour "
faire juger de leur merite, qui pour- "
tant ne fut point connu, tant par un "
effet de leur mauvaise fortune, que par "
les brigues de leurs envieux qui joüirent "
pendant leur vie, d'une reputation & "
d'un bonheur qu'ils ne meritoient point. "
Qu'il se peut mettre au rang des Cara- "
ches & des Dominiquins dans leur mal- "
heur. Et s'addressant à M. de Noyers, "
il se plaint de ce qu'il prête l'oreille aux "
médisances de ses ennemis, lui qui de- "
vroit être son protecteur, puisque c'est lui "
qui lui donne occasion de le calomnier, "
en faisant ôter leurs tableaux des lieux "
où ils étoient pour y placer les siens. "

Que ceux qui avoient mis la main à ce "
qui avoit été commencé dans la grande "
Galerie, & qui prétendoient y faire quel- "
que gain, ceux encore qui esperoient avoir "
quelques tableaux de sa main, & qui "
s'en voyoient privez par la défense qu'il "
lui a fait de ne point travailler pour les "
particuliers, sont autant d'ennemis qui "
crient sans cesse contre lui. Qu'encore "
qu'il n'ait rien à craindre d'eux, puisque "
par la grace de Dieu, il s'est acquis des "
biens qui ne sont point des biens de for- "
tune qu'on lui puisse ôter, mais avec les- "
quels il peut aller par tout: la douleur "
néanmoins

» néanmoins de se sentir si mal-traité, lui
» fournissoit assez de matiere pour faire
» voir les raisons qu'il a, de soûtenir ses opi-
» nions plus solides que celles des autres,
» & lui faire connoître l'impertinence de
» ses calomniateurs. Mais que la crainte
» de lui être ennuyeux le reduit à lui dire
» en peu de mots, que ceux qui le dégoû-
» tent des ouvrages qu'il a commencez
» dans la grande Galerie, sont des ignorans,
» ou des malicieux. Que tout le monde en
» peut juger de la sorte, & que lui-même
» devroit bien s'appercevoir que ce n'a
» point été par hazard, mais avec raison
» qu'il a évité les défauts & les choses
» monstrueuses, qui paroissoient déjà assez
» dans ce que le Mercier avoit commen-
» cé, telles que sont la lourde & desagréa-
» ble pesanteur de l'ouvrage; l'abbaisse-
» ment de la voûte qui sembloit tomber
» en bas; l'extrême froideur de la compo-
» sition; l'aspect mélancolique, pauvre &
» sec de toutes les parties; & certaines
» choses contraires & opposées mises en-
» semble, que les sens & la raison ne peu-
» vent souffrir, comme ce qui est trop gros
» & ce qui est trop délié; les parties trop
» grandes & celles qui sont trop petites;
» le trop fort & le trop foible, avec un
» accompagnement entier d'autres choses
» desagreables.

Il n'y avoit , continuë-t'il dans sa let- "
tre , aucune varieté; rien ne se pouvoit "
soûtenir; l'on n'y trouvoit ni liaison , ni "
suite. Les grandeurs des quadres n'a- "
voient aucune proportion avec leurs dis- "
tances, & ne se pouvoient voir commo- "
dément, parce que ces quadres étoient "
placez au milieu de la voûte, & justement "
sur la tête des regardans, qui se feroient, "
s'il faut ainsi dire , aveuglez en pensant "
les considerer. Tout le compartiment é- "
toit défectueux, l'Architecte s'étant as- "
sujetti à certaines consoles qui regnent "
le long de la corniche, lesquelles ne sont "
pas en pareil nombre des deux côtez, "
puisqu'il s'en trouve quatre d'un côté, "
& cinq à l'opposite : ce qui auroit obli- "
gé à défaire tout l'ouvrage, ou bien y "
laisser des défauts insupportables ».

Après avoir ainsi remarqué ces man-
quemens, & apporté les raisons qu'il avoit
euës de tout changer , il justifie sa condui-
te , & ce qu'il a fait, en faisant compren-
dre de quelle sorte l'on doit regarder les
choses pour en bien juger.

Il faut sçavoir , dit-il , qu'il y a deux "
manieres de voir les objets, l'une en les "
voyant simplement, & l'autre en les con- "
siderant avec attention. Voir simplement "
n'est autre chose que recevoir naturelle- "
ment dans l'œil , la forme & la ressem- "
blance

» blance de la chose vûë. Mais voir un ob-
» jet en le considerant , c'est qu'outre la
» simple & naturelle réception de la for-
» me dans l'œil , l'on cherche avec une ap-
» plication particuliere , le moyen de bien
» connoître ce même objet : ainsi on peut
» dire que le simple aspect est une opera-
» tion naturelle , & que ce que je nomme
I » le *Prospect* , est un office de raison qui dé-
» pend de trois choses, sçavoir de l'œil,
» du rayon visuel, & de la distance de
» l'œil à l'objet : & c'est de cette connois-
» sance dont il seroit à souhaiter que ceux
» qui se mêlent de donner leur jugement,
» fussent bien instruits ».

M'étant un peu arrêté , je regardai Py-
mandre , & lui dis : ne vous lassez pas , je
vous prie, du recit que je vous fais de la let-
tre du Poussin. Outre que vous verrez
de quelle sorte il justifie sçavamment la
conduite qu'il a tenuë dans ses ouvrages,
vous y apprendrez à bien juger, & à ne
pas vous laisser prévenir facilement, par
les fausses opinions de ceux qui approu-
vent ou qui blâment les choses trop lege-
rement. Après cela je repris ainsi mon dis-
cours.

» Il faut observer , continuë le Poussin,
» que le lambris de la Galerie a vingt-un
» pieds de haut, & vingt-quatre pieds de
» long d'une fenêtre à l'autre. La largeur
de

de la Galerie qui sert de distance pour "
considerer l'étenduë du lambris, a aussi "
vingt-quatre pieds. Le tableau du mi- "
lieu du lambris a douze pieds de long "
sur neuf pieds de haut, y compris la bor- "
dure : de sorte que la largeur de la Gale- "
rie est d'une distance proportionnée pour "
voir d'un coup d'œil le tableau qui doit "
être dans le lambris. Pourquoi donc "
dit-on , que les tableaux des lambris sont "
trop petits, puisque toute la Galerie se "
doit considerer par parties, & chaque "
trumeau en particulier ? Du même en- "
droit & de la même distance, on doit re "
garder d'un seul coup d'œil, la moitié du "
ceintre de la voûte au-dessus du lambris, "
& l'on doit connoître que tout ce que j'ai "
disposé dans cette voûte, doit être consi- "
deré comme y étant attaché & en pla "
ce , sans prétendre qu'il y ait aucun "
corps qui rompe ou qui soit au-delà & "
plus enfoncé que la superficie de la voû- "
te , mais que le tout fait également son "
ceintre & sa figure. "

Que si j'eusse fait ces parties qui sont at- "
tachées, ou feintes être attachées à la voû- "
te, & les autres que l'on dit être trop peti- "
tes, plus grandes qu'elles ne sont , je se- "
rois tombé dans les mêmes défauts qu'on "
avoit faits, & j'aurois paru aussi ignorant "
que ceux qui ont travaillé & qui travail- "
lent

» lent encore aujourd'hui à plusieurs ou-
» vrages considerables, lesquels font bien
» voir qu'ils ne sçavent pas que c'est contre
» l'ordre & les exemples que la nature mê-
» me nous fournit, de poser les choses plus
» grandes & plus massives aux endroits les
» plus élevez , & de faire porter au corps
» les plus délicats & les plus foibles, ce qui
» est le plus pesant & le plus fort. C'est
» cette ignorance grossiere qui fait que
» tous les édifices conduits avec si peu de
» science & de jugement, semblent pâ-
» tir, s'abbaisser & tomber sous le faix ,
» au lieu d'être égayez, sveltes, & le-
» gers, & paroître se porter facilement,
I » comme la nature & la raison enseignent
» à les faire.

» Qui est celui qui ne comprendra pas
2 » quelle confusion auroit paru , si j'avois
» mis des ornemens dans tous les endroits
» où les critiques en demandent, & que
» si ceux que j'ai placez , avoient été plus
» grands qu'ils ne sont, ils se feroient voir
» sous un plus grand angle, & avec trop
» de force, & ainsi viendroient à offen-
» ser l'œil, à cause principalement que la
» voûte reçoit une lumiere égale & uni-
» forme en toutes ses parties ? N'auroit-il
» pas semblé que cette partie de la voûte
» auroit tiré en bas, & se seroit détachée
» du reste de la Galerie , rompant la dou-

ce suite des autres ornemens? Si c'étoit « des choses réelles, comme je prétends « qu'elles paroissent, qui seroit si mal avi- « sé de placer les plus grandes & les plus « pesantes dans un lieu où elles ne pour- « roient se maintenir? Mais tous ceux qui « se mêlent d'entreprendre de grands ou- « vrages, ne sçavent pas que les diminu- « tions à l'œil se font d'une autre manie- « re, & se conduisent par des raisons parti- « culieres dans les choses élevées perpen- « diculairement en hauteur, & dont les « paralléles ont leur point de concours au « centre de la terre ».

Pour répondre à ceux qui ne trouvoient pas la voûte de la Galerie assez riche, le Poussin ajoûte : " Qu'on ne lui a jamais « proposé de faire le plus superbe ouvra- « ge qu'il pût imaginer; & que si on eût « voulu l'y engager, il auroit librement dit « son avis, & n'auroit pas conseillé de fai- « re une entreprise si grande & si difficile « à bien exécuter; premierement, à cau- « se du peu d'ouvriers qui se trouvent à « Paris, capables d'y travailler; seconde- « ment, à cause du long-tems qu'il eût fal- « lu y employer; & en troisiéme lieu, à « cause de l'excessive dépense qui ne lui « semble pas bien employée dans une Ga- « lerie d'une si grande étenduë, qui ne « peut servir que d'un passage, & qui « pour-

» pourroit encore un jour tomber dans un » aussi mauvais état qu'il l'avoit trouvée ; » la negligence & le trop peu d'amour que » ceux de notre nation ont pour les belles » choses, étant si grande, qu'à peine sont- » elles faites qu'on n'en tient plus de » compte, mais au contraire on prend » souvent plaisir à les détruire. Qu'ainsi il » croyoit avoir très-bien servi le Roi, en » faisant un ouvrage plus recherché, plus » agréable, plus beau, mieux entendu, » mieux distribué, plus varié, en moins » de tems, & avec beaucoup moins de » dépenses, que celui qui avoit été com- » mencé. Mais que si l'on vouloit écou- » ter les differens avis, & les nouvelles » propositions que ses ennemis pourroient » faire tous les jours, & qu'elles agréas- » sent davantage que ce qu'il tâchoit de » faire, nonobstant les bonnes raisons » qu'il en rendoit, il ne pouvoit s'y op- » poser; au contraire, qu'il cederoit vo- » lontiers sa place à d'autres qu'on juge- » roit plus capables. Qu'au moins il au- » roit cette joye d'avoir été cause qu'on » auroit découvert en France, des gens ha- » biles que l'on n'y connoissoit pas, les- » quels pourroient embellir Paris d'excel- » lens ouvrages qui feroient honneur à la » nation ».

Il parle ensuite de son tableau du Novi-
ciat

ciat des Jesuites, & dit : "Que ceux qui « prétendent que le Christ ressemble plû- « tôt à un Jupiter tonnant, qu'à un Dieu de « misericorde, devoient être persuadez « qu'il ne lui manquera jamais d'industrie « pour donner à ses figures des expressions « conformes à ce qu'elles doivent repre- « senter; mais qu'il ne peut, (ce sont ses « propres termes dont il me souvient) qu'il « ne peut, dis-je, & ne doit jamais s'ima- « giner un Christ en quelque action que ce « soit, avec un visage de *torticolis*, ou d'un « *pere doüillet*, vû qu'étant sur la terre « parmi les hommes, il étoit même diffi- « cile de le considerer en face ".

Il s'excuse sur sa maniere de s'énon-" cer, & dit, " Qu'on doit lui pardonner, « parce qu'il a vécu avec des personnes qui « l'ont sçû entendre par ses ouvrages, n'é- « tant pas son métier de sçavoir bien écri- « re. «

Enfin il finit sa lettre, en faisant voir « qu'il sentoit bien ce qu'il étoit capable « de faire, sans s'en prévaloir, ni recher- « cher la faveur, mais pour rendre toûjours « témoignage à la verité, & ne tomber ja- « mais dans la flaterie, qui sont trop oppo- « sées pour se rencontrer ensemble ".

Cependant, soit que le Poussin fût re- buté d'avoir toûjours à se défendre de ses ennemis & des envieux de sa gloire, lui

qui sur toutes choses aimoit le repos, & n'avoit d'autre but que de se perfection- ner dans son art, il demanda congé pour faire un voyage à Rome, afin de mettre ordre à ses affaires & d'amener sa femme en France pour mieux s'appliquer ensuite aux grands travaux qu'on lui préparoit. Il partit vers la fin de Septembre 1642, & arriva à Rome le 5. Novembre de la mê- me année. Il ne fut pas long-tems sans apprendre la mort du Cardinal de Riche- lieu, qui arriva le 4. Décembre ensuivant. Cette nouvelle l'empêcha de penser à son retour; & comme (1) le Roi ne survécut guéres plus de cinq mois son premier Mi- nistre, & que Monsieur de Noyers se reti- ra de la Cour, ces changemens rompirent toutes les mesures que le Poussin eût pû prendre pour s'établir en France.

Il ne pensa donc plus qu'à travailler à Rome, & ce fut dans ce tems-là qu'il se disposa à faire un tableau du ravissement de Saint Paul, que Monsieur de Chantelou lui demanda pour accompagner un petit tableau de Raphaël qu'il avoit acheté en passant à Boulogne, dans lequel est peint la Vision d'Ezechiel, lorsque Dieu lui ap- parut au milieu de quatre animaux. Avant que de le commencer, il écrivit (2) à M.
de

(1) Il mourut le 14. Mai 1643.
(2) Le 2. Juillet 1643.

de Chantelou, " Qu'il craignoit que sa main tremblante ne lui manquât en un ouvrage qui devoit accompagner celui de Raphaël; qu'il avoit de la peine à se resoudre à y travailler, s'il ne lui promettoit que son tableau ne serviroit que de couverture à celui de Raphaël, ou du moins qu'il ne les feroit jamais paroître l'un auprès de l'autre, croyant que l'affection qu'il avoit pour lui, étoit assez grande pour ne permettre pas qu'il reçût un affront ".

Sur la fin de la même année, il lui envoya ce tableau du Ravissement de Saint Paul, & lui répete encore par sa lettre du 2. Décembre 1643. " Qu'il le supplie, tant pour éviter la calomnie, que la honte qu'il auroit qu'on vît son tableau en parangon de celui de Raphaël, de le tenir séparé & éloigné de ce qui pourroit le ruiner, & lui faire perdre si peu qu'il a de beauté. " Mais le Cavalier del Pozzo écrivit (1) quasi dans le même tems deux lettres, par lesquelles il parle si avantageusement du tableau de Saint Paul, qu'il ne l'estime pas moins que celui de Raphaël qu'il avoit acheté à Boulogne. Il dit que c'est ce que le Poussin a fait de meilleur, & qu'en les comparant l'un avec l'autre, on pourra voir que la Fran-

C ij ce

(1) Le 2. Juillet 1643.

ce a cû son Raphaël aussi-bien que l'Italie.

Au commencement de Janvier 1644. le Poussin envoya encore à son ami une copie de la Vierge de Raphaël qui est au Palais Farnese, & qu'on appelle *la Madona della Gatta*, peinte par un nommé Ciccio Napolitain; une autre copie d'une Vierge aussi de Raphaël, laquelle tient le petit Jesus, faite par le Sr Mignard; une autre peinte d'après le Parmesan par Nocret; & une autre copiée par Claude le Rieux; les Portraits du Pape Leon X. copiez par le Sieur Errard; un Dieu de Pitié d'après le Carache par le Maire; & une petite Vierge peinte par le Rieux.

Il lui fit tenir à la fin du même mois huit Bustes qu'il avoit eûs du Sr Hypolyte Viteleschi, & lui écrivit qu'entre ces Bustes il y a un Euripide & un jeune Auguste d'une excellente maniere: mais que la difficulté avoit été de les faire sortir de Rome, où alors on étoit extrêmement exact à bien garder toutes les choses antiques. Il en étoit pourtant venu à bout, car il n'y avoit rien qu'il ne fist pour servir ses amis; & s'il étoit un bon œconome de leur bourse, lorsqu'il faisoit quelque achat pour eux, il ne l'étoit pas moins pour le payement de ses propres ouvrages. Car comme on lui porta cent écus pour le tableau de Saint Paul, il n'en prit que cinquante, & l'on sçait que

que pour tous les autres tableaux qu'il a faits, il en a usé de même. Aussi travailloit-il bien moins pour l'interêt que pour la gloire.

Quelques tems auparavant il avoit sçû le retour de M. de Noyers à la Cour. Et comme ensuite on le pressoit fortement d'aller en France, pour finir seulement la grande Galerie, il fit réponse: (1) " Qu'il ne desiroit y retourner qu'aux conditions de son premier voyage, & non pour achever seulement la Galerie, dont il pouvoit bien envoyer de Rome les desseins & les modéles; qu'il n'iroit jamais à Paris pour y avoir l'emploi d'un simple particulier, quand on lui couvriroit d'or tous ses ouvrages. " Aussi voyant bien que les choses n'étoient plus à la Cour au même état qu'auparavant, il ne pensoit qu'à travailler à Rome, & à demeurer en repos.

Il commença les tableaux des sept Sacremens que nous voyons ici. Le premier qu'il fit, fut celui de l'Extrême-Onction: il le finit au mois d'Octobre de l'année mille six cent quarante-quatre, & six mois après il l'envoya en France. Ce tableau fut un de ceux qui lui plût beaucoup. Lorsqu'il ne faisoit que de l'ébaucher, il écrivit qu'en vieillissant il se sentoit plus que

C iij jamais

(1) Par sa lettre du 26. Juin 1644.

jamais enflammé du desir de bien faire; & comme il formoit toûjours ses pensées sur ce qu'il avoit lû des tableaux des anciens Peintres Grecs, il manda " Que ce devoit être un sujet tel qu'Appelle avoit accoûtumé d'en choisir, lequel se plaisoit à representer des personnes mourantes ".

Vers la fin de Juillet de la même année, il acheta encore quatre têtes de marbre. La premiere representoit le dernier Ptolemée frere de Cleopatre, & il l'estimoit seule cent pistoles. La deuxiéme étoit une tête de femme d'une excellente maniere. Elle regarde en haut, & appartenoit autrefois à Cherubin Albert, fameux Peintre. Elle a les oreilles percées pour y attacher quelques ornemens. On la nommoit chez les Alberti, *la Lucréce*. La troisiéme est de Julia Augusta. La quatriéme paroît un Drusus. Mais n'ayant pas eû moins de difficulté à faire sortir de Rome ces quatre Bustes que les huit précedens, on ne les reçût qu'au mois de Février 1646. avec le Sacrement de Confirmation.

Peu de tems après il commença pour Monsieur le Président de Thou, ce beau tableau du Crucifiment qui est dans le cabinet du Sieur Stella; & au mois de Janvier 1647. il envoya le troisiéme Sacrement, qui est le Baptême.

Dans

Dans des lettres qu'il écrivit quelque tems après à un de ses amis, il répond à ceux qui avoient trouvé trop douce la maniere de son tableau du Baptême, & les renvoyant au Boccalini, pour voir de quelle sorte il répond à ceux qui se plaignent à Apollon que la tarte du Guarini étoit trop sucrée, (c'est sa Comédie du Pastor Fido,) il dit "Que pour lui il ne chante pas "toûjours sur un même ton; qu'il sçait va- "rier sa maniere selon les differens sujets, "& que la médisance & la réprehension "l'ont toûjours engagé à mieux faire".

Ce fut dans la même année 1647. qu'il acheva encore le Sacrement de Peniten- ce, celui de l'Ordre, & celui de l'Eucha- ristie, qui est la Céne; & que le Sr Poin- tel reçût ici ce beau tableau de Moïse sau- vé des eaux, qui est presentement dans le cabinet du Roi. Ce fut au sujet de ce ta- bleau qu'il écrivit une grande lettre à M. de Chantelou, par laquelle il lui man- de "Que si ce dernier ouvrage lui a "donné tant d'amour lorsqu'il l'a vû, ce "n'est pas qu'il ait été fait avec plus de "soin que celui qu'il avoit reçu de lui au- "paravant, mais qu'il doit considerer que "c'est la qualité du sujet, & la disposition "dans laquelle il se trouve lui-même en "le voyant, qui cause un tel effet. Que les "sujets des tableaux qu'il fait pour lui, "

C iiij "doi-

"doivent être representez d'une autre ma- "niere; & que c'est en cela que consiste "tout l'artifice de la Peinture. Que c'est "juger avec trop de précipitation de ses "ouvrages; qu'étant difficile de donner "son jugement si l'on n'a une grande pra- "tique & la theorie jointes ensemble, les "sens seuls ne doivent pas le faire, mais "y appeller la raison. Que pour cela il "veut bien l'avertir d'une chose impor- "tante qui lui fera connoître ce qu'un "Peintre doit observer dans la representa- "tion des choses qu'il traite: c'est que "les anciens Grecs, inventeurs des beaux "Arts, trouverent plusieurs modes par le "moyen desquels ils produisirent les effets "merveilleux qu'on a remarquez dans "leurs ouvrages. Qu'il entend par le mot "de mode, la raison, la mesure, ou la "forme dont il se sert dans tout ce qu'il "fait, & par laquelle il se sent obligé à de- "meurer dans de justes bornes, & à tra- "vailler avec une certaine mediocrité, "moderation & ordre déterminé qui éta- "blissent l'ouvrage que l'on fait dans son "être veritable".

Que le mode des anciens étant une "composition de plusieurs choses, il ar- "rive que de la variété & difference qui "se rencontre dans l'assemblage de ces "choses, il en naît autant de differens modes,

"modes, & que de chacun ainsi composé "de diverses parties mises ensemble avec "proprotion, il en procede une secrete "puissance d'exciter l'ame à differentes "passions. Que delà les Anciens attribué- "rent à chacun de ces modes une proprie- "té particuliere, selon qu'ils reconnurent "la nature des effets qu'ils étoient capa- "bles de causer: comme au mode qu'ils "nommerent Dorien, des sentimens gra- "ves & serieux; au Phrygien, des pas- "sions vehementes; au Lydien, ce qu'il "y a de doux, de plaisant & d'agreable; "à l'Ionique, ce qui convient aux Bac- "canales, aux fêtes & aux danses. Que "comme, à l'imitation des Peintres, des "Poëtes, & des Musiciens de l'Antiquité, "il se conduit sur cette idée: c'est aussi ce "qu'on doit observer dans ses ouvrages, "où, selon les differens sujets qu'il traite, "il tâche non seulement de representer "sur les visages de ses figures, des pas- "sions differentes, & conformes à leurs "actions, mais encore d'exciter & faire naî- "tre ces mêmes passions dans l'ame de "ceux qui voyent ses tableaux".

Il seroit dangereux, dit Pymandre, que la Peinture eût autant de force que la Mu- sique pour émouvoir les passions; les excel- lens Peintres seroient en état de faire bien des desordres. N'avez vous jamais ouï par-

C v ler

ler d'un Musicien, qui par son art se ren- doit le maître absolu de ceux qui l'écou- toient. (1) Erric II. Roi des Danois, en ayant entendu conter des choses surpre- nantes, voulut le voir, & éprouver s'il produiroit des effets conformes à ce qu'il avoit ouï dire. Lui ayant commandé d'ex- citer une passion guerriere dans l'ame de ceux qui étoient presens, ce Musicien fit aussi tôt entendre un son martial, & des cadences si animées, qu'il les mit tous en colere. Chacun commença à chercher des armes; & le Roi même entra dans une fureur si étrange, qu'il échapa des mains de ses gardes pour prendre son épée, qu'il passa au travers du corps de quatre per- sonnes de sa suite.

Veritablement, lui dis-je, une musi- que de cette nature ne seroit pas fort di- vertissante, & il n'y auroit pas de plaisir, comme vous dites, d'avoir des Peintres qui causassent de si cruels effets. Aussi ceux qui ont cru que la Musique étoit necessai- re aux plus grands Politiques, qui l'ont mise entre les disciplines illustres, & même qui ont dit (1) qu'il étoit aussi honteux de ne la sçavoir pas, que d'ignorer les lettres, n'ont pas prétendu qu'on en fît un pareil usage;

(1) Saxo-Gram.
(1) *Platon. Aristote.* Tam turpe est Musicam nescire quam litteras. *S. Isidore.*

usage ; & je crois aussi que ce n'étoit pas l'intention du Poussin de mettre ceux qui verroient ses tableaux, dans un si grand peril. Cependant, si l'on considere bien la plûpart des choses qu'il a faites, on trouvera qu'il observoit exactement les maximes dont je viens de vous parler, & l'on verra dans ses ouvrages, des marques de son application à les rendre conformes en toutes choses aux sujets qu'il traitoit.

Outre le dernier des sept Sacremens qu'il envoya au commencement de l'année 1648. il finit pour Monsieur du Frêne Annequin une Vierge assise sur des degrez, qui est presentement à l'Hôtel de Guise ; pour le sieur Pointel, le tableau de Rebecca, pour Monsieur Lumague, un grand paisage, où Diogene rompt son écuelle ; deux pour le sieur Cerisiers, dont l'un represente le corps de Phocion que l'on emporte, & l'autre, comme l'on en ramasse les cendres ; un paisage où est un grand chemin, qui est dans le cabinet du Chevalier de Lorraine ; un petit tableau du Batprême de Saint Jean, peint sur un fond de bois pour Monsieur de Chantelou l'aîné.

En 1649. il peignit pour le sieur Pointel un grand paisage, où est representé Polyphême ; un tableau d'une Vierge qu'on appelle des dix figures ; & un Juge-

C vj ment

ment de Salomon, qui est presentement dans le cabinet de Monsieur de Harlay Procureur Général. Ce tableau est admirable pour la correction du dessein, & la beauté des expressions.

Il fit aussi pour M. Scarron un ravissement de Saint Paul, & pour le sieur Stella un tableau où Moïse frape le rocher, tout different de celui qu'il avoit fait autrefois pour Monsieur de Gillier. Ce fut au sujet de cet ouvrage qu'il écrivit une Lettre [1] au sieur Stella, » Qu'il a été bien » aise d'apprendre qu'il en étoit content, » & aussi d'avoir sçû ce qu'on en disoit ». Et parce qu'on avoit trouvé à redire sur la profondeur du lit où l'eau coule, qui semble n'avoir pû être fait en si peu de tems, ni disposé par la nature dans un lieu aussi sec & aussi aride que le desert où étoient les Israëlites, il dit : " Qu'on ne doit pas s'arrêter » à cette difficulté : qu'il est bien aise qu'on » sçache qu'il ne travaille point au ha- » zard, & qu'il est en quelque maniere » assez bien instruit de ce qui est permis à » un Peintre dans les choses qu'il veut » representer, lesquelles se peuvent pren- » dre & considerer comme elles ont été, » comme elles sont encore, ou comme » elles doivent être : qu'apparemment la » disposition du lieu où ce miracle se fit,

devoit

(1) En Septembre 1648.

» devoit être de la sorte qu'il l'a figurée, » parce qu'autrement l'eau n'auroit pû » être ramassée, ni prise pour s'en servir » dans le besoin qu'une si grande quantité » de peuple en avoit, mais qu'elle se seroit » répanduë de tous côtez. Que si à la créa- » tion du monde, la terre eût reçu une » figure uniforme, & que les eaux n'eus- » sent point trouvé des lits & des profon- » deurs, sa superficie auroit été toute cou- » verte & inutile aux animaux: mais que » dès le commencement, Dieu disposa tou- » tes choses avec ordre & raport à la fin » pour laquelle il perfectionnoit son ou- » vrage. Ainsi dans des évenemens aussi » considerables que fut celui du frape- » ment du rocher, on peut croire qu'il » arrive toûjours des choses merveilleuses; » de sorte que n'étant pas aisé à tout le » monde de bien juger, on doit être fort » retenu, & ne pas décider temeraire- » ment».

En 1650. il fit pour un Marchand [1] de Lyon un tableau, où Notre Seigneur guerit les aveugles au sortir de la Ville de Jerico. Ce tableau est un des beaux qui soient sortis de sa main, tant pour la belle disposition du sujet, & la force du dessein que pour la couleur & les belles expressions des figures. En 1667. ce tableau

servit

(1) Le sieur Reynon.

servir de sujet aux conferences de l'Academie de Peinture, & alors on fit de sçavantes remarques sur toutes les parties de cet ouvrage, qui après avoir passé dans le cabinet du Duc de Richelieu, est presentement dans celui du Roi.

Il y avoit long-tems que les amis du Poussin souhaitoient d'avoir son portrait. Il avoit témoigné à M. de Chantelou qu'il desiroit de le contenter, mais qu'il se trouvoit à Rome peu de Peintres qui fissent bien des portraits, & qu'il ne voyoit que le seul Monsieur Mignard qui en fût capable.

Au mois de Mai 1650. M. de Chantelou reçût une lettre, par laquelle le Poussin lui écrivit, qu'ayant lui-même travaillé à faire son portrait, il se disposoit à le lui envoyer dans peu : qu'il avoit de la peine à le finir, parce qu'il y avoit 28. ans qu'il n'en avoit fait. Un mois après, ce Portrait arriva à Paris ; & comme il en fit deux en même tems, differens pourtant l'un de l'autre, il envoya le second un mois après au sieur Pointel. [1]

Dans la même année il fit un grand paisage, où l'on voit une femme qui se lave les pieds. Ce tableau a été à Monsieur Passart Maître des Comptes.

L'année d'après il peignit pour le Duc

de

(1) Le Poussin étoit alors âgé de 56. ans

de Crequy Ambassadeur à Rome , une
Vierge dans un païsage, accompagnée de
plusieurs figures Pour le sieur Raynon,
un Moïse trouvé sur les eaux; la compo-
sition en est agréable ; il est presentement
dant le cabinet de Monsieur le Marquis de
Seignelay. Pour le sieur Pointel, deux païs-
sages ; l'un representant un orage, & l'au-
tre un tems calme & serein : ils sont à
Lyon chez le sieur Bay Marchand.

Ce fut encore dans le même tems qu'il
fit pour le même Pointel deux grands païs-
sages: dans l'un il y a un homme mort &
entouré d'un serpent, & un autre homme
effrayé qui s'enfuit. Ce tableau que M. du
Plessis Rambouillet acheta après la mort
du sieur Pointel, est presentement dans le
cabinet de Monsieur Moreau premier Va-
let de Garderobe du Roi, & doit être re-
gardé comme un des plus beaux païsages
que le Poussin ait faits.

En 1653. il fit pour M. de Mauroy In-
tendant des Finances, une Nativité de No-
tre Seigneur, & les Pasteurs qui viennent
l'adorer: elle est dans le cabinet de Mon-
sieur de Bois-Franc. Il peignit aussi pour
le sieur Pointel Notre Seigneur en Jardi-
nier, & la Magdeleine à ses pieds. Pour
M. le Notre, la Femme adultere, qui pa-
roît aux pieds de Jesus-Christ dans une
contenance abbatuë, & touchée de dou-
leur

leur, & les Pharisiens confus de leur ma-
lice, qui s'en retournent pleins de dépit
& de colere.

En 1654. il fit pour le sieur Stella un
Moïse exposé sur les eaux. C'est un tableau
admirable pour l'excellence du païsage,
& la sçavante maniere dont le sujet est
traité.

En 1655. pour Monsieur Mercier Tre-
sorier à Lyon, S. Pierre & Saint Jean qui
guerissent un boiteux : pour M. de Chan-
telou, une Vierge grande comme nature.
Ce tableau a 9. pieds de haut sur 5. pieds
de large.

Le Poussin étoit trop sçavant dans son
Art pour n'en pas connoître toutes les par-
ties, & trop sincere pour ne pas avoüer
qu'il y en avoit qu'il possedoit moins par-
faitement que les autres. Quand il en-
voya à (1) Monsieur de Chantelou ce ta-
bleau de la Vierge dont je viens de parler,
il voulut lui-même prévenir le jugement
que l'on en feroit, & témoigner qu'il sça-
voit bien qu'on n'y trouveroit pas tous les
charmes du coloris & du pinceau. C'est
pourquoi il écrivit à M. de Chantelou,
de lui en mander librement son avis ;
» mais qu'il le prioit de considerer que
» tous les talens de la peinture ne sont pas
» donnez à un seul homme : qu'ainsi il ne
faut

(1) En 1655.

» faut point chercher dans son ouvrage
» ceux qu'il n'a pas reçûs. Qu'il sçait bien
» que toutes les personnes qui le verront,
» ne seront pas d'un même sentiment, par-
» ce que les goûts des amateurs de la pein-
» ture ne sont pas moins differens que ceux
» des Peintres ; & cette difference de goûts
» est la cause de la diversité qui se trouve
» dans les travaux des uns & dans les
» jugemens des autres» Il fait voir dans
» cette lettre les divers talens des Peintres
» de l'Antiquité, & comment chacun d'eux
ayant excellé en quelque partie, il ne s'en
est pas trouvé un seul qui les ait toutes
possedées dans la perfection. Il remarque
la même chose à l'égard des anciens Sculp-
teurs ; & enfin il dit : " Qu'on peut voir
» encore de pareils exemples de cette ve-
» rité dans les Peintres qui ont eû de la ré-
» putation depuis trois cent cinquante
» ans, parmi lesquels il ne desavoüe pas
» qu'il croit avoir rang, si on considere
» bien tout ce qu'ils ont fait.

Il fit pour un particulier (1) un Ta-
bleau où est la Vierge, Saint Jean, Sainte
Elisabeth & Saint Joseph. Pour le Duc de
Crequi, Achille reconnuë par Ulysse chez
le Roi Licomede. Pour le sieur Stella, (2)
un païsage où est representé la naissance de
Bac-

(1) En 1656.
(2) 1657.

Bacchus ; & pour le sieur de Cerisiers,
une Vierge qui fuit en Egypte. (1) Pour
Monsieur Passart Maître des Comptes,
un grand païsage où est Orion aveuglé
par Diane; pour Madame de Montmort,
(2) à present Madame de Chantelou, une
fuite en Egypte ; & pour M. le Brun, un
autre païsage. (3) Pour Madame de
Chantelou, une Samaritaine. C'est le der-
nier tableau de figures que le Poussin ait
fait. Aussi en l'envoyant, il écrivit, que
c'est le dernier ouvrage qu'il fera, & qu'il
touche à sa fin du bout du doigt. En effet,
ses infirmitez augmentant tous les jours,
& deux ans après ayant perdu sa femme,
il devint quasi hors d'état de travailler.
Il acheva pourtant en 1664. pour le Duc
de Richelieu, quatre païsages qu'il avoit
commencez dès l'année 1660. Ils repre-
sentent les quatre Saisons, & dans cha-
cun il y a un sujet tiré de l'Ecriture Sain-
te.

Pour le Printems, c'est Adam & Eve
dans le Paradis Terrestre. Pour l'Eté,
Ruth, qui étant arrivée à Bethléem avec
sa belle-mere Noémi au tems de la mois-
son, ramasse des épis de bled dans le champ
de Boos. Pour l'Automne, se font (4)
deux des Israëlites que Moïse avoit envoyez
pour reconnoître la terre de Chanaan, &
en

(1) 1658. (2) 1659. (3) 1661. (4) Num. c. 13.

en apporter des fruits, lesquels reviennent chargez d'une grappe de raisin d'une grosseur extraordinaire. Et pour l'Hyver, il a peint le Deluge. Quoique ce dernier soit un sujet qui ne fournisse rien d'agréable, parce que ce n'est que de l'eau, & des gens qui se noyent, il l'a traité néanmoins avec tant d'art & de science, qu'il n'y a rien de mieux exprimé. Le ciel l'air & la terre ne font que d'une même couleur. Les hommes & les animaux paroissent tous traversez de la pluye. La lumiere ne se fait voir qu'au travers l'épaisseur de l'eau qui tombe avec une telle abondance, qu'elle prive tous les objets de la clarté du jour. Il est vrai que si l'on voit encore dans ces quatre (2) tableaux la force & la beauté du génie du Peintre, on y apperçoit aussi la foiblesse de sa main.

Le poussin se trouvant dans l'impuissance d'executer de la maniere qu'il faisoit auparavant, toutes les riches pensées que son imagination ne laissoit pas de lui fournir, ne pensoit plus qu'à la mort. Il me souvient que lui ayant écrit vers ce tems là, il me fit réponse au mois de Janvier 1665. Voici sa lettre. *Je n'ai pû répondre plûtôt à celle que Monsieur le Prieur de Saint Clementin votre frere, me rendit quelques jours après son arrivée en cette*

(1) Ils sont dans le cabinet du Roi.

68 VIII. Entretien sur les Vies

cette ville, mes infirmitez ordinaires s'étant accruës par un très-fâcheux rhume, qui me dure & m'afflige beaucoup. Je vous dois maintenant remercier de votre souvenir, & tout ensemble du plaisir que vous m'avez fait de n'avoir point réveillé le premier desir qui étoit né en Monsieur le Prince d'avoir de mes ouvrages. Il étoit trop tard pour être bien servi. Je suis devenu trop infirme, & la paralysie m'empêche d'operer. Aussi il y a quelque tems que j'ai abandonné les pinceaux, ne pensant plus qu'à me préparer à la mort. J'y touche du corps, c'est fait de moi.

Nous avons N. qui écrit sur les œuvres des Peintres modernes, & de leurs vies. Son stile est ampoulé, sans sel & sans doctrine. Il touche l'Art de la Peinture comme celui qui n'en a ni Théorie, ni Pratique. Plusieurs qui ont osé y mettre la main, ont été recompensez de moquerie comme ils ont merité, &c.

Le Poussin avoit alors assez de peine à écrire, ainsi qu'il l'avoit marqué un peu auparavant à Monsieur de Chantelou, lorsqu'il lui fit sçavoir la mort de sa femme, & qu'il lui recommanda ses parens d'Andely : car lui parlant de ses infirmitez, il lui dit : " Qu'il a peine à écrire » une lettre en dix jours ».

Il écrivit (1) pourtant à Monsieur de Cam-

126

(1) Le 7. Mars 1665.

Cambrai sur son livre de la Peinture. Vous ne serez pas fâchez de sçavoir le contenu de sa lettre, parce qu'on y voit son génie, & certaines maximes qu'il observoit.

Il faut à la fin, lui dit-il, tâcher à se réveiller après un si long silence. Il faut se faire entendre pendant que le poux nous bat encore un peu. J'ai eû tout le loisir de lire & d'examiner votre livre de la parfaite idée de la Peinture, qui a servi d'une douce pâture à mon ame affligée ; & je me suis réjoui de ce que vous êtes le premier des François qui avez ouvert les yeux à ceux qui ne voyent que par ceux d'autrui, se laissant abuser à une fausse opinion commune. Or vous venez d'échaufer & d'amolir une matiere rigide & difficile à manier : de sorte que desormais il se pourra trouver quelqu'un, qui, en vous imitant, nous pourra donner quelque chose au benefice de la Peinture.

Après avoir consideré la division que fait le Seigneur François Junius des parties de ce bel Art, j'ai osé mettre ici brièvement ce que j'en ai appris. Il est necessaire premierement de sçavoir ce que c'est que cette sorte d'imitation, & de la définir.

DEFINITION.

C'est une imitation faite avec lignes & couleurs en quelque superficie, de tout ce qui

70 VIII Entretien sur les Vies

qui se voit sous le Soleil. Sa fin est la délectation.

PRINCIPES

que tout homme capable de raison peut apprendre.

Il ne se donne point de visible sans lumiere.
Il ne se donne point de visible sans forme.
Il ne se donne point de visible sans couleur.
Il ne se donne point de visible sans distance.
Il ne se donne point de visible sans instrument.

CHOSES

qui ne s'apprennent point, & qui sont parties essentielles à la Peinture.

PREMIEREMENT, *pour ce qui est de la matiere, elle doit être noble, qui n'ait reçu aucune qualité de l'ouvrier. Et pour donner lieu au Peintre de montrer son esprit & son industrie, il faut la prendre capable de recevoir la plus excellente forme. Il faut commencer par la disposition, puis par l'ornement, le décore, la beauté, la grace, la vivacité, le costume, la vrai-semblance, & le jugement par tout. Ces dernieres parties sont du Peintre, & ne se peuvent enseigner. C'est le rameau d'or de Virgile, que*

que nul ne peut trouver ni cüeillir, s'il n'est conduit par le Destin. Ces neuf parties contiennent plusieurs choses dignes d'être écrites par de bonnes & sçavantes mains.

Je vous prie de considerer ce petit échantillon, & de m'en dire votre sentiment sans aucune ceremonie. Je sçai fort bien que non seulement vous sçavez moucher la lampe, mais encore y verser de bon huile. J'en dirois davantage: mais quand je m'échaufe maintenant le devant de la tête par quelque forte attention, je m'en trouve mal. Au surplus, j'ai toûjours honte de me voir placé avec des hommes dont le merite & la vertu est au-dessus de moi plus que l'Etoile de Saturne n'est au-dessus de notre tête. C'est un effet de votre amitié dont je vous suis redevable, &c.

Lorsque j'eus achevé, Pymandre me dit. Il est vrai qu'on voit dans cette lettre un abregé des parties de la Peinture, dont il seroit à souhaiter que le Poussin eût parlé avec plus d'étenduë.

Vous pouvez remarquer, repartis-je, qu'il ne dit rien des choses qui regardent la Pratique, & qu'il ne s'attache qu'à la Théorie, ou plûtôt à ce qui dépend seulement du génie & de la force de l'esprit; ce qu'il faut particulierement considerer dans le Poussin, qui par là s'est si fort élevé au-dessus des autres Peintres.

Si

Si vous voulez, nous examinerons les talens de cet excellent homme dans ses propres ouvrages, & nous verrons de quelle sorte il a executé lui-même ces choses qu'il jugeoit si necessaires dans la Peinture. Mais il faut avant cela voir la fin d'une vie si illustre, & vous representer mort & dans le tombeau, celui qui vit glorieusement dans la memoire des hommes, & dont le nom éclate avec tant de splendeur.

Depuis que le Poussin eût écrit à Monsieur de Cambray, il ne fut plus guéres en état de s'entretenir avec ses amis. Aussi, après que Monsieur de Chantelou eût appris par une lettre du Sr Jean du Ghet, l'extrémité où il étoit, on eût bien-tôt la nouvelle de sa mort arrivée le 19. Novembre 1665. Il étoit âgé de 71. ans 5. mois.

Le lendemain matin son corps ayant été porté dans l'Eglise de Saint Laurent in Lucina sa Paroisse, l'on fit son Service, où se trouverent tous les Peintres de l'Académie de Saint Luc, & les Amateurs des beaux Arts, lesquels témoignerent par leur douleur, la perte qu'on faisoit d'un homme si celebre.

L'on ne manqua pas de faire des Vers sur sa mort. Le Sieur Bellori fit ceux-ci.

Parce piis lachrimis: vivit Pussinus in urna,
Vivere qui dederat, nescius ipse mori:
Hic

Hic tamen ipse silet; si vis audire loquentem,
Mirum est, in tabulis vivit & eloquitur.

Monsieur l'Abbé Nicaise, Chanoine de la Sainte Chapelle de Dijon, assez connu par son merite, & les connoissances qu'il a dans les belles Lettres, étant alors à Rome, & ami particulier du Poussin, donna des marques de son affliction, par ce monument qu'il fit pour lui.

Tome IV. D D.O.M.

D. O. M.
NIC. PUSSINO GALLO
Pictori sua ætatis primario,
Qui ARTEM
DUM PERTINACI STUDIO PROSEQUITUR,
Brevi assequutus, poste à VICIT.
NATURAM
Dum LINEARUM *compendio contrahit,*
Seipsâ MAJOREM *expressit.*
EAMDEM,
Dum novâ OPTICES *industriâ*
Ordini lucique restituit,
Seipsâ fecit ILLUSTRIOREM.
ILLAM
GRÆCIS, ITALISQUE *imitari,*
Soli PUSSINO *superare datum.*
Obiit in URBE ÆTERNA XIV. *Kal. Dec.*
M. D. C. LXV. *annos natus* LXXI,
Ad Sancti Laurentii in LUCINA *Sepultus.*
CLAUDIUS NICASIUS *Divionensis*
Regii Sacelli Canonicus,
Dum AMICO *singulari parentaret,*
Veteris amicitiæ memor,
MONUMENTUM *hoc posuit ære perennius.*

Le Poussin, par son Testament fait deux mois avant sa mort, défendit de faire aucunes ceremonies à son enterrement, & disposa

posa des biens qu'il laissoit. De la somme
de cinquante mille livres ou environ, à
quoi ils pouvoient monter, il en donna
cinq à six mille écus à des parens de sa
femme, pour lesquels il avoit de l'amitié
& dont il avoit reçû des services. Du sur-
plus, il legua mille écus à Françoise le
Tellier, l'une de ses niéces, demeurant à
Andely; & du reste, il en fit son legataire
universel Jean le Tellier, aussi son ne-
veu.

On peut bien juger, dit alors Pyman-
dre, qu'il ne travailloit pas pour acquerir
du bien : car il auroit pû en amasser beau-
coup davantage, voyant ses tableaux aus-
si recherchez qu'ils étoient.

Je vous ai déja parlé, repartis-je, de
son desinteressement. Ayant mis un prix
raisonnable à son travail, il étoit si regu-
lier à ne prendre que ce qu'il croyoit lui
être legitimement dû, que plusieurs fois il
a renvoyé une partie de ce qu'on lui don-
noit, sans que l'empressement qu'on avoit
pour ses tableaux & le gain que quel-
ques particuliers y faisoient, lui donnât
envie d'en profiter. Aussi on peut dire
de lui, qu'il n'aimoit pas tant la Peinture
pour le fruit & la gloire qu'elle produit,
que pour elle-même, & pour le plaisir
d'une si noble étude & d'un exercice si ex-
cellent. Vous avez pû remarquer com-

D ij bien

bien il eût de peine à venir en France, où
il étoit appellé d'une maniere si avantageu-
se & si honorable. Comme ce n'étoit ni
la faveur des Grands, ni la recompense
qu'il recherchoit, il fallut que les sollici-
tations des Ministres & les prieres de ses
amis le forçassent à quitter le repos dont
il jouïssoit dans Rome. Lorsqu'il en par-
tit, il ne s'engagea que pour un tems; &
quand il fut arrivé à Paris, il ne songea
qu'à satisfaire son Prince, & à faire paroî-
tre dans la plus auguste Cour de l'Europe
les talens qu'il avoit reçûs du Ciel. Il n'en-
visagea point une grande fortune, & ne
pensa jamais à s'élever au-dessus de sa
condition. Il ne souhaitoit point de grands
biens, parce que sa moderation ne le
portoit ni à faire des dépenses superfluës,
ni à enrichir sa famille. Il n'avoit rien eû
de sa femme, & ne l'avoit prise que par
une pure reconnoissance des charitables
services qu'il en avoit reçûs dans une gran-
de maladie, pendant qu'il logeoit chez son
pere. Il n'en eût aucun enfant, mais ils vê-
curent toûjours ensemble d'une maniere
honnête, sans faste & sans éclat, n'ayant
pas même un valet pour le servir, tant il
aimoit le repos, & craignoit l'embarras
des domestiques. Monsieur Camille Mas-
simi, qui depuis a été Cardinal, étant
allé lui rendre visite, il arriva que le plai-

sir

sir de la conversation l'arrêta jusques à la
nuit. Comme il voulut s'en aller, & qu'il
n'y avoit que le Poussin qui le conduisoit
avec la lumiere à la main, Monsieur Mas-
simi ayant peine de le voir lui rendre cet
office, lui dit qu'il le plaignoit de n'a-
voir pas seulement un valet pour le ser-
vir. " Et moi, repartit le Poussin, je "
vous plains bien davantage. Monsei- "
gneur, de ce que vous en avez plu- "
sieurs ».

Vous pouvez vous souvenir qu'il disoit
assez volontiers ses sentimens : mais c'étoit
toûjours avec une honnête liberté, &
beaucoup de grace. Il étoit extrémement
prudent dans toutes ses actions, retenu
& discret dans ses paroles, ne s'ouvrant
qu'à ses amis particuliers; & lorsqu'il se
trouvoit avec des personnes de grande
qualité, il n'étoit point embarrassé dans
la conversation : au contraire, il parois-
soit par la force des ses discours, & par la
beauté de ses pensées, s'élever au-dessus
de leur fortune.

Il me semble que je le vois encore, dit
Pymandre. Son corps étoit bien propor-
tionné, & sa taille haute & droite : l'air
de son visage qui avoit quelque chose de
noble & de grand, répondoit à la beauté
de son esprit, & à la bonté de ses mœurs.
Il avoit, s'il m'en souvient, la couleur du

D iij visage

visage tirant sur l'olivâtre, & ses cheveux
noirs commençoient à blanchir lorsque
nous étions à Rome. Ses yeux étoint vifs
& bien fendus, le nez grand & bien fait,
le front spacieux, & la mine résoluë.

Vous ne pouvez pas, interrompis-je,
le mieux representer qu'il s'est representé
lui-même dans ses deux portraits dont je
vous ai parlé; & s'il est vrai, ce que l'on
dit souvent, que les Peintres se peignent
dans leurs propres ouvrages, on peut en-
core mieux le reconnoître dans ceux qu'il
a faits.

Je vous ai dit que l'on avoit toûjours
crû qu'il avoit composé un Traité des Lu-
mieres & des Ombres. Monsieur de Chan-
telou en ayant écrit au Sieur Jean du Ghet
son beau-frere, quelque tems avant la mort
du Poussin, afin d'en être mieux infor-
mé, voici la réponse que le Sieur du Ghet
lui envoya le 23. Janvier 1666.

*V. S. Illustrissima mi scrive che M. Ceri-
siers gli ha detto haver veduto un libro fatto
dal Signor Poussin quale tratta di lumi & ombre, colori & misure. Tutto questo non è vero
causa alcuna; & è ben vero che mi è restato
nelle mani alcuni manoscritti che trattano
d'ombre e lumi, ma non sono altrimenti del
sudetto Signore; ma si bene me li fece copiare
da un libro originale che tiene il Cardinal
Barberino nella sua libraria, & l'autore di*

tal

tal opera e' l Padre Matheo Maestro di Prospettiva del Domenichino. Molti anni sono hora , il sudetto Signor Poussin me ne sece copiare una buona parte prima che noi andassimo in Parigi. Mi sece enco copiare alcune regole di Prospettiva di Vitellione , e da queste cose , hanno creduto molti che Monsieur Poussin l'habia composte , & acciò V. S. Illustrissima sia certo di quanto gli scrivo , mi fara favore singolarissimo far sapere all' Illustrissimo Signore de Cambray che volendo vedere il sudetto libro , basterà che V. S. Illustrissima me lo comandi, che si tosto gli lo inviarò per il corriere à conditione che havendolo veduto me lo rimandi. Si tiene da tutti i Francesi che il sudetto deffunto habbia lasciato qualche trattato di pittura. V. S. Illustrissima non ne creda cosa alcuna, è ben vero che io li ho inteso dire piu volte che era in deliberatione di dar principio a qualche discorso in materia di pittura , ma pero benche da me fosso spesso importunato a dar principio , sempre mi rimesse di un tempo a un altro ; ma finalmente sopragiungendoli la morte suanirano tutte quelle cose c he si era proposto, &c.

Vous voyez par cette lettre que le Poussin n'a jamais rien écrit sur la Peinture , & que les mémoires qu'il a laissez, sont plûtôt des études & des remarques qu'il faisoit pour son usage , que des productions

D iiij qu'il

qu'il eût dessein de donner au public. Cependant , par la seule lettre que Monsieur de Cambrai reçût de lui , & que nous venons de lire , on peut juger quelles étoient les maximes qu'il se formoit pour la composition de ses ouvrages ; & si nous les examinons , nous trouverons que c'est à la clarté de ces lumieres qu'il s'est toûjours conduit , & qu'il est parvenu à mettre au jour des tableaux aussi rares que ceux que nous voyons de lui. Car il est vrai que nul autre Peintre n'en a fait où l'on puisse remarquer comme dans les siens , toutes les belles parties qui ne procedent que de la force de l'imagination , de la beauté de l'esprit, & d'un heureux discernement qu'il sçavoit faire de toutes les choses necessaires pour la perfection d'un ouvrage.

Commençons , si vous voulez , par ce qu'il dit , Que la matiere doit être prise noble ; & qu'elle n'ait reçû aucune qualité de l'ouvrier ; & que pour donner lieu au Peintre de montrer son esprit & son industrie , il faut la prendre capable de recevoir la plus excellente forme.

Il n'est pas necessaire de vous marquer qu'il parle d'abord du choix des sujets. Il veut qu'ils soient nobles , c'est-à-dire , qu'ils ne traittent que des choses grandes , & non pas de simples representations de personnes , ou d'actions ordinaires & basses.

ses. Car bien que l'Art de peindre s'étende à imiter tout ce qui est visible , comme il le dit lui-même ; il fait néanmoins consister l'excellence de cet Art , & le grand sçavoir d'un Peintre dans le beau choix des actions héroïques & extraordinaires. Il veut que lorsqu'il vient à mettre la main à l'œuvre , il le fasse d'une maniere qui n'ayt point encore été exécutée par un autre , afin que son ouvrage paroisse comme une chose unique & nouvelle ; & que si l'on connoît la grandeur de ses idées , & la beauté de son genie dans la forme extraordinaire qu'il lui donnera , on remarque aussi la netteté & la force de son jugement dans le sujet qu'il aura choisi. C'est par cette haute idée que le Poussin avoit des choses grandes & relevées , qu'il ne pouvoit souffrir les sujets bas , & les peintures qui ne representent que des actions communes ; & qu'il avoit même du mépris pour ceux qui ne sçavent que copier simplement la nature, telle qu'ils la voyent.

Si vous rappellez dans votre memoire tous les tableaux que vous avez vûs du Poussin , vous connoîtrez la fécondité de son esprit , & combien il a été exact & judicieux dans le choix des sujets , n'en ayant jamais pris que de nobles , & capables d'instruire & de satisfaire l'esprit, en divertissant agreablement la vûë.

D v En

En quelque endroit qu'il ait puisé sa matiere , soit dans l'Histoire Sainte , soit dans l'Histoire Profane , soit dans la Fable, il n'a rien emprunté des autres Peintres. Il a donné à cette matiere une nouvelle beauté , & l'a fait paroître sous une forme si excellente, que par la force de son Art & la nouveauté de ses pensées, il en a toûjours relevé le merite beaucoup au-dessus de tout ce qui en a été écrit, ou peint avant lui.

De quelle sçavante maniere a-t'il representé dans un tableau , le petit Moïse qui foule aux pieds la Couronne de Pharaon ; & dans un autre , la Verge de Moïse qui changée en serpent, devore en presence du Roi, les Verges que les Mages d'Egypte avoient aussi fait transformer en serpens ? Ces deux grands sujets qu'il fit pour le Cardinal Massimi , sont presentement à Paris.

Peut-on concevoir une idée plus belle & plus noble de la mort d'un grand Prince , que l'idée qu'il doit avoir eûë de la mort de Germanicus, lorsqu'il l'a representé dans son lit, environné sa femme affligée , de ses enfans éplorez , & de ses amis dans une profonde tristesse ?

Quand il a peint le jeune Pyrrhus que l'on sauve chez les Megariens , avec quelle force de dessein a-t'il exprimé cette action

I 29

tion que nous voyons dans un des ses ta-
bleaux parmi ceux du Cabinet du Roi?

Les Maulossiens s'étant revoltez contre Æacides, & l'ayant chassé de son Royaume, cherchoient par tout son fils Pyrrhus, qui n'étoit encore qu'un enfant à la mamelle. Quelques-uns des plus fidéles amis d'Æacides ayant enlevé le jeune Prince, prirent la fuite, suivis de quelques serviteurs & de quelques femmes qu'il avoit auprès de lui. Mais comme ils ne pouvoient pas faire une grande diligence, & que leurs ennemis qui les poursuivoient, ne furent pas long tems sans les atteindre, ils mirent l'enfant entre les mains de trois jeunes hommes les plus forts & les plus dispos qui fussent parmi eux, ausquels ils se confioient beaucoup, afin qu'ils prissent les devans vers la ville de Megare, pendant qu'ils s'opposeroient à ceux qui venoient les attaquer. En effet, ils firent si bien, & en se défendant contr'eux, & quelquefois en les priant, qu'ils les arrêterent long-tems, & les obligerent enfin à se retirer; après quoi ils coururent après ceux qui portoient Pyrrhus, & les joignirent proche Megare sur la fin du jour. Mais lorsqu'ils croyoient être en sûreté, ils trouverent un obstacle à leur dessein: car la riviere qui est auprès de la ville étoit si grosse & si rapide, à cause des pluyes, qu'il leur fut impossible de

D vj passer

passer plus avant. Outre cela le bruit impetueux de l'eau empêchant que les personnes qui étoient de l'autre côté, pussent les entendre, ils ne sçavoient de quelle maniere faire connoître le danger où étoit Pyrrhus, lorsqu'enfin quelqu'un d'entr'eux s'étant avisé de prendre de l'écorce d'un chêne, ils écrivirent dessus l'état où ils étoient, & ayant jetté ces écorces au-delà de l'eau, en les roulant l'une autour d'une pierre, & l'autre attachée à un javelot, ceux qui les reçurent, apprirent le peril où étoit le jeune Prince, & aussi-tôt lui donnerent du secours.

C'est cette action si notable dans le commencement de la vie de Pyrrhus, que le Poussin a représentée dans ce tableau. Ce jeune enfant est entre les bras d'un des principaux de sa suite, auquel il semble qu'un de ceux qui l'avoient enlevé, l'ait remis, pendant qu'il demande l'assistance des Megariens qui paroissent de l'autre côté de l'eau, & que ses deux autres camarades leur lancent une pierre & un javelot.

Les femmes qui avoient soin de Pyrrhus, attendent aussi sur le bord de la riviere le secours qu'elles demandent; & le Peintre, pour mieux exprimer toute l'histoire, & embellir l'ordonnance de son tableau, a fait paroître dans un endroit éloigné quelques-uns des gens de Pyrrhus, lesquels

lesquels combatent & arrêtent les ennemis qui le poursuivent.

On voit dans toutes ces personnes beaucoup de trouble & d'empressement. Les femmes sont en desordre & effrayées: mais s'il y a quelques figures qu'on doive particulierement considerer, ce sont ces jeunes hommes qui jettent une pierre & un javelot. L'effort qui paroît dans leurs attitudes & dans toutes les parties de leurs corps par l'extension & le renflement des nerfs & des muscles, est conforme à leurs actions. On y peut encore rémarquer combien le Peintre a doctement observé l'équilibre & la ponderation qui met le corps dans une position ferme, & qui contribuë au mouvement & à la force de l'action qu'ils font. Aussi toutes ces belles parties, la noble disposition des figures, la situation du lieu, les bâtimens, la lumiere du Soleil couchant, & la belle union de tout ce tableau l'ont toûjours beaucoup fait estimer.

Si nous voulons passer à d'autres sujets moins serieux, combien d'esprit ne voit-on pas dans ses Tableaux des Metamorphoses? Celui où il a représenté dans un lieu délicieux, Narcisse, Clitie, Ajax, Adonis, Iacinthe & Flore qui répand des fleurs en dansant avec de petits Amours, n'inspire-t-il pas de joie? Le Triomphe de Flore qu'il fit pour le Cardinal Omodei;

ce

ce qu'il a peint pour representer la teinture de la rose & celle du corail, & plusieurs autres sujets semblables, font voir la fécondité & la beauté de son génie dans la nouveauté & la diversité de ses pensées. Les Baccanales, les Triomphes Marins, & tant d'autres sujets poétiques que l'on voit de lui, ne recevoient-ils pas encore de son pinceau, des beautez differentes de celles qu'ils tiennent de la plume & de l'esprit des Poétes?

Voulez-vous sçavoir comment il a traité des pensées morales & des sujets allegoriques? Je vous en dirai seulement trois. Le premier est une Image de la vie humaine, représentée par un bal de quatre femmes qui ont quelque rapport aux quatre saisons, ou aux quatre âges de l'homme. Le Tems sous la figure d'un vieillard, est assis, & joué de la lire, au son de laquelle ces femmes, qui sont la Pauvreté, le Travail, la Richesse & le Plaisir, dansent en rond, & semblent se donner les mains alternativement l'une à l'autre, & marquer par là le changement continuel qui arrive dans la vie & dans la fortune des hommes. L'on connoit facilement ce que ces femmes representent. La Richesse & le Plaisir paroissent les premiers, l'une couronnée d'or & de perles, & l'autre parée de fleurs, & ayant une guirlande

de

de rose sur la tête. Après eux est la Pauvreté vêtuë d'un miserable habit, tout delabré, & la tête environnée de rameaux dont les feuïlles sont seches, comme le simbole de la perte des biens. Elle est suivie du Travail qui a les épaules découvertes, les bras décharnez & sans couleur. Cette femme regarde la Pauvreté, & semble lui montrer qu'elle a le corps las, & tout abbatu de misere. Proche le Tems & à ses pieds sont deux jeunes Enfans. L'un tient une horloge de sable; & comme il l'a consideré avec attention, il semble compter tous les momens de la vie qui s'écoulent. L'autre, en se joüant, soufle au travers d'un roseau, d'où sortent des boules d'eau & d'air qui se dissipent aussi tôt; ce qui marque la vanité & la brieveté de la vie.

Dans le même Tableau est un Terme qui represente Janus. Le Soleil assis dans son char, paroit dans le ciel au milieu du Zodiaque. L'Aurore marche devant le char du Soleil, & répand des fleurs sur la terre: les Heures qui la suivent, semblent danser en volant.

I Le second sujet est la Verité renversée par terre. Le Tems, sous la figure d'un venerable vieillard, soûtenu en l'air par les aîles qu'il a au dos, prend d'une main la Verité par le bras pour la relever; & de l'autre main

main chasse l'Envie, qui en fuyant se mord le bras, & secouë les serpens qui environnent sa tête; pendant que la Médisance, qui ne la quitte jamais, & qui est assise derriere la Verité, paroît enflammée de colere, & comme lançant deux flambeaux allumez qu'elle tient.

I Le troisiéme Tableau represente le souvenir de la mort au milieu des prosperitez de la vie. Le Poussin a peint un Berger qui a un genou à terre, & montre du doigt ces mots gravez sur un tombeau, *Et in Arcadia ego.* L'Arcadie est une contrée dont les Poëtes ont parlé comme d'un Païs délicieux: mais par cette inscription on a voulu marquer que celui qui est dans ce tombeau, a vécu en Arcadie, & que la mort se rencontre parmi les plus grandes felicitez. Derriere le Berger il y a un jeune homme, la tête couverte d'une guirlande de fleurs, lequel s'appuye contre le tombeau, & tout pensif le considere avec application. Un autre Berger est auprès delui: il se baisse, & montre les paroles écrites à une jeune fille agréablement parée, qui posant une main sur l'épaule du jeune homme, le regarde, & semble lui faire lire cette inscription. On voit que la pensée de la mort retient & suspend la joye de son visage.

Ces exemples ne suffisent que trop pour faire comprendre avec quelle inteligence, quelle

quelle netteté d'esprit & quelle noblesse d'expressions notre illustre peintre sçavoit traiter toutes sortes de matieres, sans embarras, sans obscurité, & sans se servir de ces pensée creuses, & de ces circonstances fades, basses & desagreables, dont plusieurs qui ont voulu employer les allegories, ont rempli leurs ouvrages, faute de connoissance de doctrine.

Mais entrons encore, si vous voulez, plus avant dans l'examen des ouvrages du poussin, puis que nous ne pouvons en choisir de plus utiles & de plus agreables; & après avoir reconnu combien il étoit judicieux dans le choix de sa matiere, & habile à en bien relever le prix, voyons comment il a disposé ses sujets, puisque selon ses propres maximes, c'est par où le Pein-

2 tre doit commencer son travail.

Je ne feindrai point de vous dire ce que je pense sur cela du Poussin. Je crois qu'il n'y a jamais eû de Peintre qui ait eû plus de lumieres naturelles, & qui ait plus travaillé que lui pour acquerir toutes les belles connoissances qui peuvent servir à perfectionner un Peintre. Aussi sçavoit-il toutes les parties qui doivent entrer necessairement dans la composition & dans l'or-

3 donnance d'un Tableau; celles qui sont inutiles & qui peuvent causer de la confu-

4 sion: de quelle sorte il faut faire paroître

avan-

avantageusement les principales figures; ne rien donner aux autres qui les rende trop considerables, soit par la Majesté ou par la noblesse des actions, soit par la richesse des habits & des accommodemens; & faire en sorte que dans la representation d'une histoire, il n'y ait ni trop, ni trop

1 peu de figures; qu'elles soient agreablement placées, sans que les unes nuisent aux autres, & que toutes expriment parfaitement l'action qu'elles doivent faire. C'est ce que l'on voit dans ces beaux Ta-

2 bleaux du frapement de roche, & dans

3 les sept Sacremens, où toutes les parties concourent à la perfection de l'ordonnance, & à la belle disposition des figures, comme les membres bien proportionnez, servent à rendre un corps parfaitement beau

Nous n'aurions pas de peine à en prendre quelqu'un pour exemple, puisqu'ils sont tous également bien disposez, & conduits chacun en particulier, conformément aux differens modes qu'il se prescri-

4 voit.

Quelle *beauté*, quel *décore*, quelle *grace*

5 dans le Tableau de Rébecca? L'on ne peut pas dire du Poussin ce qu'Apelle disoit à un de ses disciples, (1) que n'ayant

6 pû peindre Helene belle, il l'avoit representée

(1) *Clem. Alex.*

131

sentée riche. Car dans ce Tableau du Pous-
sin, la beauté éclate bien plus que tous les
ornemens, qui font fimples & convena-
bles au fujet. Il a parfaitement obfervé ce
qu'il appelle décore ou bienféance, & fur
tout la grace, cette qualité fi précieufe &
fi rare dans les ouvrages de l'Art, auffi-bien
que dans ceux de la nature.

1 Par la *vivacité* dont il parle, il entend
cette vie & cette forte expreffion qu'il a fi
bien fçû donner à fes figures, quand il a vou-
lu repréfenter les divers mouvemens du
corps, & les differentes paffions de l'ame.
Il faudroit trop de tems pour parcourir
feulement les principaux ouvrages, où il
a fait voir fon grand fçavoir dans cette
partie. Trouve-t'on ailleurs des expref-
fions de douleur, de triftefse, de joie &
d'admiration plus belles, plus fortes &
plus naturelles que celles qui fe voyent
dans ce merveilleux Tableau de Saint Fran-
çois Xavier qui eft au Noviciat des Jefui-
2 tes ? Il n'y a point de figure qui ne femble
parler, ou faire connoître ce qu'elle penfe,
ou ce qu'elle fent. Dans les deux Tableaux
du frapement de roche, combien de diffe-
rentes actions noblement reprefentées ?
On peut encore dans ces mêmes Tableaux
3 remarquer ce qu'il dit du *coftume*, c'eft à
dire, ce qui regarde la convenance dans
toutes les chofes qui doivent accompagner
une

tions ; foit dans les expreffions des mouve-
mens du corps & de l'efprit, qu'il n'a ni
outrez, ni rendus defagreables. Enfin il
n'eft point tombé dans les defauts & les
ignorances groffieres de ces Peintres qui
reprefentent dans de beaux & verdoyans
Païfages, des actions qui fe font paffées
dans des Païs deferts & arides ; qui con-
fondent l'Hiftoire Sainte avec la Fable ;
qui donnent des vétemens modernes aux
anciens Grecs & Romains ; & qui croyent
faire paroitre beaucoup de vie & d'action
à leurs figures, quand ils leur font faire
des poftures ridicules & des expreffions
1 qui font peur, ou ne fignifient rien.
 Voilà ce qu'il faut confiderer dans le
Pouffin plus que dans les autres Peintres.
Pour ce qui eft des parties qui regardent
la pratique de la Peinture, comme font
le deffein, la couleur, & les autres cho-
fes qui en dépendent, il n'eft pas malaifé
de faire voir que bien loin de les avoir igno-
2 rées, il les a fçavamment mifes en exé-
cution.

 C'eft fur cela, interrompit Pymandre,
que je ferai bien-aife de voir comment on
peut répondre à ceux qui demeurent d'ac-
cord de ce que vous venez de dire à l'é-
gard de la theorie ; mais qui ne convien-
nent pas qu'il ait été auffi habile pour ce
qui eft du travail & du manîment du pin-
ceau;

une hiftoire. C'eft en quoi l'on peut dire
qu'il a furpaffé tous les autres Peintres, &
qu'il s'eft diftingué d'une maniere qui eft
d'autant plus confiderable, que dans le
tems qu'elle fait voir la fcience de l'ouvrir,
elle divertit par la nouveauté, & enfeigne
une infinité de chofes qui fatisfont l'efprit
& plaifent à la vûë.

 Il fçavoit bien que le merveilleux n'eft
pas moins propre à la Peinture qu'à la
1 Poëfie : mais il n'ignoroit pas auffi qu'il
faut que la vraifemblance paroiffe en tou-
2 tes chofes, comme je vous ai dit qu'il l'é-
crivit lui-même au fieur Stella, en répon-
dant à ceux qui avoient trouvé à redire
à fon Tableau du frapement du rocher,
& qui n'approuvoient pas qu'il y eût mar-
qué une profondeur pour l'ecoulement des
3 eaux

 A l'égard de ce qu'il veut que le *juge-
ment* du Peintre paroiffe dans tout l'ouvra-
4 ge, c'eft en effet la partie qui domine fur
toutes les autres, qui les doit conduire, &
qui perfectionne davantage la compofition
d'un Tableau. Vous ne verrez pas qu'il y
ait jamais manqué, foit pour ce qui regar-
de la naturelle fituation des lieux, foit
dans la fabrique des édifices qu'il a toû-
jours faits conformes aux differens Païs ;
foit dans les armes & les habits propres à
chaque nation, au tems & aux condi-
tions;

ceau ; qui foûtiennent qu'il n'a point fuivi
la Nature, mais feulement copié l'Anti-
que, & fait toutes fes figures d'après les
ftatuës & les bas-reliefs, imitant d'une
maniere dure & feche jufques aux drape-
ries & aux plis ferrez des marbres qu'il a
1 copiez trop exactement.

 Qu'il n'a point fçû l'Art de bien peindre
les corps, & faire paroître par l'épanche-
ment des lumieres & la diftribution des
ombres, la beauté des carnations & l'a-
2 mitié des couleurs. Que c'eft la raifon pour
laquelle il n'a jamais ofé entreprendre de
grands Ouvrages, & qu'il s'eft toûjours
réduit à ne faire des tableaux que d'une
moyenne grandeur.

 " Si ceux-là, repartis-je, qui trouvent
" qu'il a trop préféré l'Antique à la Na-
" ture, avoüent eux-mêmes, qu'on ne
" peut pas s'attacher à des proportions
" plus belles & plus elegantes que celles
" des Statuës antiques ; que les anciens
" Sculpteurs fe font attachez à fraper la
" vûë par la Majefté des atritudes, par la
" grande correction, la délicateffe & la
" fimplicité des membres, évitant toutes
" les minuties, qui fans le fecours de la
" couleur ne peuvent qu'interrompre la
" beauté des parties " : ne font-ce pas-
là d'affez belles chofes qu'un Peintre doit
étudier ; & peut-on rendre les Anti-
ques

ques si recommendables, sans donner envie de les imiter? Il faut, dit-on, en sçavoir ôter la dureté & la secheresse. Qui doute de cela, & qu'il ne faille même prendre garde aux effets des lumieres qui se répandent sur les marbres & sur les choses dures, d'une maniere bien differente que sur les corps naturels, & sur de veritables étoffes? Mais où voit-on que le Poussin ait fait des hommes & des femmes de bronze ou de marbre, au lieu de les representer de chair? Il a connu que pour former les corps les plus parfaits, il ne pouvoit trouver de plus beaux modeles que les statuës & les bas-reliefs, qui sont les chef-d'œuvres des plus excellens hommes de l'Antiquité; que ce qui nous en reste, doit être consideré comme le fruit des travaux de tant d'années que les plus sçavans Ouvriers de la Gréce & de l'Italie ont employées à perfectionner un Art, qu'ils ont mis à un si haut degré, que depuis eux tout ce qu'on a pû faire, a été de tâcher à les suivre.

Le Poussin n'étoit pas si présomptueux de croire que sur ses seules idées il pût former des figures aussi accomplies que celles de la Venus de Medicis, du Gladiateur, de l'Hercule, de l'Apollon, de l'Antinoüs, des Lutteurs, & de plusieurs autres statuës que l'on admire tous les jours

à

à Rome. Il sçavoit d'ailleurs, que quelque recherche qu'il pût faire pout trouver des corps d'hommes & de femmes bien faits, il n'en rencontreroit point de si accomplis que ceux que l'Art a formez par la main de ces grands Maîtres, à qui les mœurs & les coûtumes de leur tems avoient donné des moyens favorables & commodes pour en faire un beau choix: ainsi, qu'au lieu de suivre ce que les Anciens ont fait de plus grand & de plus beau, il tomberoit aisément dans plusieurs défauts, ausquels infailliblement il s'accoûtumeroit en ne voyant que la seule nature, de même qu'ont fait la plûpart des autres Peintres, qui prennent pour modéles toutes sortes de personnes, sans penser à éviter ce qu'il y a de défectueux.

Mais il est aisé de faire voir que le Poussin s'est servi des belles & elegantes proportions des Antiques, de la Majesté de leurs attitudes, de la grande correction, & de la simplicité de leurs membres, & même de leurs accommodemens de draperies, sans rien faire qui ait de la dureté & de la secheresse. Il a sçû en faire le choix pour representer des Divinitez ou des hommes, étant de lui-même entré dans l'esprit des anciens Sculpteurs qui ont si doctement fait paroître de la difference entre leurs Dieux, les heros & les hommes; representant

sentant les uns comme des corps impassibles, & les autres comme des substances mortelles & perissables. Il a même sçû distinguer les personnes de qualité & d'un temperamment plus délicat, d'avec celles qui sont plus fortes & plus robustes, selon les differentes conditions.

A cela, il a joint la beauté du pinceau & la verité des carnations, en conservant dans les contours la correction du dessein, que les plus grands Peintres ont toûjours preferée à toute autre chose; & il a répandu sur tous les corps, des lumieres fortes ou foibles, avec des reflets conformes au lieu & aux actions qu'il a figurées, sans s'éloigner de la nature, mais en la perfectionnant, & en évitant les défauts qui s'y rencontrent.

L'on conviendra de toutes ces veritez, si l'on n'est point préoccupé de goûts particuliers; si l'on a une forte idée de la perfection de la Peinture, & que sans prévention on veüille bien entrer dans les raisons que le Poussin a eû d'exécuter ses tableaux tels qu'on les voit. Mais il faut outre la docilité de l'esprit & la droiture de la volonté, avoir aussi les connoissances necessaires pour faire ces discernemens, & pour bien juger de son intention.

Pourquoi les Sçavans trouvent-ils des beautez dans les Statuës antiques & dans
Tome IV. E les

les Peintures de Raphaël que les esprits mediocres n'y voyent point? C'est qu'ils ne s'arrêtent pas à la superficie des choses; qu'ils ont des lumieres plus penetrantes que ceux qui n'ont que des regards ordinaires pour voir simplement les objets, & qui ne sont point capables de développer les secrets de l'Art.

Les gens qui ne connoissent quasi que le nom de la Peinture, & qui sont seulement dans la curiosité des tableaux, font ordinairement paroître plus d'estime pour une partie de cet art que pour les autres, selon qu'ils sont conseillez par des Peintres, ou par d'autres personnes qui ont ces differens goûts. Les curieux qui ne s'attachent qu'à des choses particulieres, ne considerent jamais dans les ouvrages qu'on leur montre, que ce qui est conforme à leur connoissance ou à leur inclination, & méprisent tout le reste. C'est pourquoi nous en voyons qui preferent la couleur des Peintres Venitiens à tout ce que Raphaël & ceux de son école ont fait de plus correct. D'autres choisiront les ouvrages du Caravage & du Valentin plûtôt que ceux du Dominiquin ou du Guide. D'autres encore, qui rampant, s'il faut ainsi dire, parmi les choses les plus basses, & n'élevant point leur esprit au-dessus des sujets ordinaires, preferent des Peintures fort

fort médiocres & des actions simples, & quelquefois même ridicules, à ce que les habiles hommes ont jamais fait de plus serieux & de plus parfait.

Pour ceux qui n'ont point d'inclinations particulieres, ni de prévention pour aucune maniere; qui ont une idée de la beauté & de la perfection, non sur des exemples de choses modernes que le tems n'a point encore approuvez, mais sur ce que la force de l'esprit peut imaginer, ce que la raison en juge, & ce que le consentement des grands hommes en a prescrit: ceux-là, dis-je, considerent les tableaux d'une autre sorte. Ils examinent l'intention de l'Auteur, la fin pour laquelle il a travaillé, le choix de son sujet, les moyens dont il s'est servi, les raisons qu'il a eû de se conduire d'une maniere plûtôt que d'une autre; & enfin ils jugent par l'exécution de son ouvrage, s'il est parvenu à l'imitation parfaite de ce qu'il s'est proposé suivant la plus belle idée qu'il en pouvoit concevoir.

Par exemple, quand le Poussin fit son tableau de Rebecca, quel fut, je vous prie, son dessein? J'étois encore à Rome lorsque la pensée lui en vint. L'Abbé Gavot avoit envoyé au Cardinal Mazarin un tableau du Guide, où la Vierge est assise au milieu de plusieurs jeunes filles qui s'oc-

E ij cupent

cupent à differens ouvrages. Ce tableau est considerable par la diversité des airs de tête nobles & gracieux, & par les vétemens agréables, peints de cette belle maniere que le Guide possedoit. Le Sieur Pointel l'ayant vû, écrivit au Poussin, & lui témoigna qu'il l'obligeroit s'il vouloit lui faire un tableau rempli comme celui-là, de plusieurs filles, dans lesquelles on pût remarquer differentes beautez.

Le Poussin, pour satisfaire son ami, choisit cet endroit de l'Ecriture Sainte, où il est rapporté comment le serviteur d'Abraham rencontra Rebecca qui tiroit de l'eau pour abreuver les troupeaux de son pere, & de quelle sorte, après l'avoir reçû avec beaucoup d'honnêteté, & donné à boire à ses chameaux, il lui fit present des bracelets & des pendans d'oreilles dont son Maître l'avoit chargé.

Voilà quel est le sujet que le Poussin choisit pour faire ce qu'on desiroit de lui. Voyons de quelle maniere il s'est conduit pour parvenir à sa fin, qui étoit de faire un tableau agréable.

Il y réüssit sans doute, dit Pymandre. Il me souvient qu'à peine ce tableau fut arrivé à Paris, que vous & moi allâmes le voir avec une Dame de notre connoissance, qui en fut si charmée, qu'elle offrit au Sieur **Pointel** de lui en donner tout ce qu'il

qu'il voudroit: mais il avoit tant de passion pour les ouvrages de son ami, que bien loin de les vendre, il n'auroit pas voulu s'en priver seulement pour un jour.

Plusieurs autres personnes, repris-je, s'efforcerent inutilement de l'avoir pendant qu'il vécut. Je sçai si vous en avez observé une parfaite idée. Pour vous en rafraîchir la mémoire, je vais en faire une briéve description. Mais afin que vous puissiez mieux remarquer tout ce qui contribuë à la perfection de cet ouvrage, souffrez, je vous prie, que j'en examine toutes les parties, pour mieux comprendre l'ordonnance; & si je vous marque jusques aux differentes couleurs des habits, c'est pour vous donner moyen d'observer la conduite du Peintre dans ce qui regarde l'union & la douceur des teintes differentes, qu'il a choisies pour la beauté & l'ornement de son sujet.

(1) Ce tableau a près de sept pieds de long sur plus de trois pieds & demi de haut. Le fond est un païsage & plusieurs bâtimens d'un ordre simple, mais régulier, & où ce qu'il y a de rustique, ne laisse pas d'avoir de la beauté & de la grace. Les bâtimens sont élevez sur deux colines entre lesquelles la vûë se perd dans un éloignement; & les colines qui sont d'une

E iij cou-

(1) Tableau de Rebecca.

couleur un peu brune, servent de fond aux figures dont la principale est Rebecca. On la connoît entre les autres, non seulement par cet homme qui l'aborde proche d'un puits, & qui lui presente des bracelets & des pendans d'oreilles, mais par son maintien gracieux, par une sagesse & une douceur qui paroît sur son visage, & enfin par une modestie qu'on voit dans ses regards & dans sa contenance. Sa robbe est d'un bleu celeste, ornée par le bas d'une broderie d'or. D'une main elle la releve négligemment, & de l'autre elle fait une action par laquelle il semble qu'elle soit dans l'incertitude si elle doit prendre les presens qu'on lui offre. Sous cette robbe ceinte d'un ruban tissu d'or, il y a une maniere de juppe peinte d'un rouge de laque, rehaussé d'un peu de jaune sur les clairs. Une écharpe de gaze lui couvre les épaules & la gorge; & un petit voile blanc qui lui sert de coeffure, tombe en arriere, & laisse voir ses cheveux qui sont d'un châtain clair. Celui qui lui fait des presens, a sur sa tête un bonnet en forme de turban: il est habillé d'une veste jaune ombrée de laque. Sa sous-veste est d'un violet tirant sur le gris-de-lin; & ses chausses & ses souliers sont semblables à ceux que portent les Levantins. Une écharpe jaune & verte lui sert de ceinture;

&

& à son côté lui pend un cimeterre & un carquois rempli de fléches. De la main droite il tient des pendans d'oreilles, & de la gauche des bracelets.

Auprès de Rebecca est une grande fille appuyée sur un vase posé sur le bord du puits. Son visage paroît mélancolique. Ses cheveux sont bruns. Elle est vétuë d'un habit verd avec une espece de camisole ou demi-tunique, qui ne la couvre que depuis les épaules jusques sur les hanches, & dont la couleur est de laque & d'un bleu fort pâle.

Une autre jeune fille est proche celle dont je viens de parler : elle tient un vase. Ses cheveux sont blonds, & dans son visage il y a quelque chose de mâle & d'animé. Sa robbe de dessous est d'un rouge de vermillon ; & le vêtement de dessus d'une étoffe fort legere, & de couleurs changeantes de jaune & de gris-de-lin. Ce vêtement est ceint, retroussé d'une maniere particuliere & agréable. De sa main droite elle s'appuye sur l'épaule d'une autre fille dont l'habit est bleu. Elle a un voile blanc qui lui sert de coeffure, & qui lui couvre aussi la gorge.

De l'autre côté, & proche la figure de l'homme dont j'ai parlé, est une fille vétuë de blanc, qui descend une corde dans le puits. Elle est diminuée dans la force

E iiij du

du dessein & des couleurs, parce qu'elle est un peu plus éloignée que les autres. Il y en a une autre qui verse de l'eau de sa cruche dans celle d'une de ses compagnes. Sa robbe est verte, son manteau rouge, & pour coeffure, elle a un voile blanc qui renferme ses cheveux.

Celle qui reçoit l'eau, est courbée, & a un genou à terre. Sa robbe est d'un gris-de-lin, ayant par-dessus, un autre vétement sans manche, qui est d'un jaune ombré de laque.

Tout proche, & sur la même ligne, est une autre fille qui porte un vase sur sa tête, & qui se baisse pour en prendre encore un qui est à terre. Sa robbe de dessous est d'un gris-de-lin rompu de verd & de laque dans les ombres, & celle de dessus est rouge avec des manches qui paroissent de toile de lin. Sa coeffure est un voile blanc un peu verdâtre qui tombe sur ses épaules.

Derriere la jeune fille qui verse de l'eau à sa compagne, il y en a trois autres, dont la plus éloignée tient des deux mains un vase sur sa tête. Son habit est d'une étoffe fort legere, & de couleurs changeantes de blanc & de jaune, rompu de verd & d'une laque claire. Le voile qui couvre ses cheveux en partie, semble, en tombant sur ses épaules, voltiger au gré du vent. Des deux autres il y en a une qui ne montre que le dos, mais

mais qui en tournant la tête, laisse voir son visage de profil. Elle tient une cruche. Sa robbe est peinte d'une laque fort vive, dont les clairs sont rehaussez d'une couleur plus claire, mêlée d'un bleu pâle.

La fille qui est auprès d'elle, & qui s'appuye sur son épaule, a un habit de bleu celeste : elle a un air enjoüé, & paroît plus jeune que les autres. Ces deux dernieres filles semblent en regarder deux autres qui sont assises, dont l'une appuyée sur un vase, est vétuë d'un habit verd rehaussé de jaune, & l'autre à un vétement jaune, ombré de laque. Elles ont toutes les pieds nuds ; & comme le Poussin a voulu traiter ce sujet avec beaucoup de modestie & de bienséance, il n'a representé de nud que les bras, & un peu des jambes faisant voir cependant dans ces parties, ce qui peut se rencontrer de plus beau dans des filles bien faites.

Si je vous fais une description un peu longue, c'est pour vous donner moyen de mieux juger du tableau, lorsque vous le verrez : car vous connoîtrez que le Poussin a exactement suivi ses propres maximes, en choisissant une matiere capable de recevoir de l'ouvrier une forme nouvelle & digne de son sujet. Ne vous souvenez-vous point comment Paul Veronese a traité une pareille histoire qui est dans le ca-

E v binet

binet du Roi, de quelle sorte Raphaël l'a peinte dans les Loges du Vatican, & comment plusieurs autres Peintres l'ont representée? Je ne parle que pour la composition & l'ordonnance. Songez-bien je vous prie, si vous avez vû quelque chose de semblable au tableau dont nous parlons, & si le Poussin a pris pour exemple aucun Maître qui l'ait précedé.

Comme une des premieres obligations du Peintre est de bien representer l'action qu'il veut figurer; que cette action doit être unique, & les principales figures, plus considerables que celles qui les doivent accompagner, afin qu'on connoisse d'abord le sujet qu'il traite : le Poussin a observé que les deux figures qui dominent dans son tableau, sont si bien disposées, & s'expriment par des actions si intelligibles, que l'on comprend tout d'un coup l'histoire qu'il a voulu peindre. Car de la maniere que cet étranger presente à Rebecca les joyaux qu'il avoit apportez, on connoît qu'il ne doute pas que ce ne soit celle qu'il est venu chercher pour être la femme d'Isaac ; & dans la fille on remarque une pudeur, une modestie, & comme une irrésolution de prendre ou de refuser le present qu'il lui fait, ne croyant point que le service qu'elle lui a rendu, en donnant à boire à ses chameaux, merite aucune récompense.

L'autre

1 L'autre maxime du Pouſſin admirablement obſervée dans cet ouvrage, conſiste dans la belle diſpoſition des groupes qui le 2 compoſent. Il faudroit que vous le viſſiez, pour mieux comprendre ce que je ne puis aſſez vous exprimer par des paroles. Je vous dirai ſeulement que la raiſon qui oblige les Peintres à traiter les grands ſujets de cette maniere, & à diſpoſer leurs figures par groupes, eſt tirée de ce que nous voyons tous les jours devant nos yeux, & de ce qui ſe paſſe quand pluſieurs perſonnes ſe trouvent enſemble. Car on peut remarquer, comme a fait Leonard de Vinci, 3 que d'abord elles s'atroupent ſeparément ſelon la conformité des âges, des conditions & des inclinations naturelles qu'elles ont les unes pour les autres, & qu'ainſi une grande compagnie ſe diviſe en pluſieurs autres ; ce que les Peintres appellent groupes. De ſorte que la nature en cela, comme en toute autre choſe, eſt leur maîtreſſe qui leur enſeigne à ſuivre cette métode dans les grandes ordonnances, 4 afin d'éviter l'embarras & la confuſion. C'eſt un effet de l'habileté du Peintre de bien diſpoſer ces groupes, de les varier tant par les attitudes & les actions des figures, que par les effets des lumieres & des ombres ; mais d'une maniere où le jugement agiſſe toûjours, pour ne pas outrer

E vj les

les actions, ni rendre ſon ſujet deſagréable par des ombres trop fortes & de grands éclats de lumieres donnez mal-à-propos.

1 La partie qui paroît une des plus eſſentielles, & des plus conſiderables dans un ouvrage, eſt l'expreſſion : elle eſt traitée dans celui-ci d'une maniere non moins ingenieuſe que naturelle. Cette fille appuyée contre le puits, (car je vous ai fait ſouvenir de toutes celles qui compoſent le tableau, & je ſuppoſe que preſentement vous l'avez comme devant les yeux) cette fille, dis-je, eſt dans une attention ſi bien exprimée, qu'elle ſemble trouver à redire de ce que Rebecca reçoit les preſens d'un étranger, ou qu'elle eſt jalouſe de ce qu'il la recompenſe ſi liberalement du ſervice qu'elle lui a rendu. Si l'on conſidere la beauté & la nobleſſe de cette figure, ſoit dans la proportion de toutes ſes parties, ſoit même dans ſes vêtemens, on verra qu'elle eſt conforme aux plus belles Statuës antiques : mais on verra en même tems que le Peintre a penſé à varier ſon ſujet, autant 2 par les differens mouvemens de l'ame, que par les actions du corps & les attitudes differentes des perſonnes qu'il a figurées. Voulant faire paroître celle-ci jalouſe de ſa compagne, il l'a repréſentée plus âgée, & d'un teint moins vif, parce qu'il eſt naturel que les filles déjà plus avancées

en

en âge, ayent du chagrin, lorſqu'on leur en préfere de plus jeunes. Son teint un peu pâle, eſt la marque d'un temperament mélancolique & d'une inclination à la jalouſie. Auſſi paroît-elle penſive & ſans 1 action, négligemment appuyée contre le puits.

Les deux autres, qui font une groupe avec elle, ne ſont pas de même humeur, & ne ſemblent pas ſi touchées. L'on apperçoit pourtant ſur leur viſage un certain trouble, & une eſpece d'émotion cauſée par un ſecret reſſentiment de voir Rebecca préférée à toutes les autres.

On peut particulierement conſiderer avec quel eſprit le Pouſſin a repréſenté cette fille qui verſe de l'eau à ſa compagne, & qui en même tems obſerve avec attention ce qui ſe paſſe entre Rebecca & le ſerviteur d'Abraham. Celle qui reçoit l'eau, ſemble l'avertir que ſa cruche eſt trop pleine, & lui demander à quoi elle penſe de ne pas regarder à ce qu'elle fait.

Cette action eſt ſi naturelle & ſi heureuſement trouvée, que le Peintre ne pouvoit rien s'imaginer de plus convenable 2 en une pareille occaſion, ni l'exprimer avec plus d'élegance. Car ſi dans les autres filles dont je viens de parler, on voit de l'envie, il ne paroît quaſi dans celles-ci que de l'indifference.

Dans

Dans les quatre qui ſont plus éloignées, on remarque plus de curioſité. Celle qui tient ſa cruche, ſemble écouter ce que l'Étranger dit à Rebecca. Il n'y a rien de mieux deſſiné que cette jeune fille vêtuë de rouge, qui ſe tourne vers ſa compagne. Celle qui s'appuye ſur ſon épaule, ne ſemble-t'elle pas parler à un autre qui porte un vaſe ſur ſa tête, & qui ſe courbe pour en prendre encore un qui eſt à terre ? Tou1 tes leurs actions ſont ſi vrayes, & ſi noblement diverſifiées, qu'il y paroît du mouvement & de la vie. Et pour augmenter davantage la beauté du ſujet par une plus grande diverſité, le Peintre a repréſenté encore d'autres filles, dont les cruches ſont pleines, & qui ſemblent s'en retourner chez elles.

Il y en a deux, qui pour s'entretenir confidemment, ſe ſont éloignées des autres juſques à ce que leur rang ſoit venu pour tirer de l'eau. Elles ſont aſſiſes, & ſi appliquées à parler enſemble, qu'elles n'ont nulle attention à ce qui ſe paſſe auprès du puits. Pour ce qui regarde la proportion des corps, elle eſt judicieuſement obſervée dans toutes ces filles ſelon leur âge ; & c'eſt dans leurs differens airs de tête qu'on voit differentes beautez, qui toutes ont des 2 graces particulieres.

Quant à la diſtribution des couleurs, elle

elle fait dans ce tableau une grande partie de ce qui charme la vûë. De l'union du païsage avec les figures, il en naît un doux accord, & une harmonie admirable qui se répand dans tout l'ouvrage. Il est vrai aussi, qu'outre la belle entente qui se voit dans l'arrangement des couleurs, on peut dire que les ombres & les lumieres y sont traitées avec un artifice qui ne contribuë pas peu à sa perfection, par les differens effets qu'elles font dans la campagne contre les bâtimens, & enfin sur tous les corps qui entrent dans la composition de ce tableau.

Le Poussin voulant qu'il n'y eût rien que de beau & d'agréable, a choisi, comme je vous ai fait voir, une situation de lieu conforme à son intention. Le païsage n'a rien de solitaire : on y voit les beautez de la campagne, & la commodité d'une ville qui represente bien la simplicité, & la douceur de la vie des premiers hommes. Et quoique pour se conformer à l'histoire, il ait pris l'heure que le Soleil commence à descendre sous l'horison, l'air néanmoins n'est point chargé de ces vapeurs que nous voyons qui s'élevent de la terre lorsque la nuit approche, parce qu'il n'ignoroit pas que dans les païs chauds & secs le Soleil n'attire pas durant le jour, comme en d'autres endroits, des vapeurs & des exhalaisons

sons si épaisses. Il a representé une de ces belles soirées où l'air est pur & serein, & où les objets éclairez des rayons du Soleil qui baisse, se font voir avec plus de douceur & de tendresse.

Mais en quoi on peut admirer son sçavoir & son jugement, c'est dans les carnations & les couleurs de toutes les figures. Il fait connoître dans cet ouvrage, qu'il sçavoit bien distinguer de quelle maniere on doit peindre les corps qui sont en pleine campagne, & ceux qui sont renfermez, & la difference qu'il faut mettre entre une figure vûë de loin, & une qui est proche. Ce qui a donné du credit à quelques Peintres qui ont representé des carnations fraîches & vives, c'est qu'ils n'ont pas eû ces égards. Ils ont peint leurs figures comme vûës de près ; & leur donnant une beauté de couleurs plus sensibles, & moins éteintes qu'elles ne peuvent avoir dans une distance un peu eloignée, ils ont mieux aimé satisfaire les yeux que la raison. C'est en cela que les goûts sont differens. Le Poussin n'a pas crû devoir garder cette conduite. Il a suivi la nature dans les choses essentielles, beaucoup mieux que les autres Peintres, & n'a jamais voulu s'en écarter que dans ce qu'elle a de défectueux ; mais il l'a toûjours exactement imitée, lorsqu'il l'a trouvée belle & parfaite. Et quand il

il a representé des personnes en campagne & en plein air, il les a peintes telles qu'elles doivent paroître du lieu où l'on les voit. Il a observé la diminution des teintes, de même que celle de la forme & des grandeurs, & a été aussi excellent observateur de la perspective Aërienneque de la perspective linéale. Comme il connoissoit que c'est une perfection de la Peinture, & un des plus difficiles secrets de l'art, de bien marquer la quantité d'air qui s'interpose entre l'œil & les objets, il avoit tellement étudié cette partie, & l'a si bien mise en pratique, qu'on peut dire, avec verité, que c'est en cela qu'il a excellé. C'est aussi par ce moyen qu'il a rendu ses compositions si charmantes, qu'il semble qu'on chemine dans tous les païs qu'il represente ; que ses figures se détachent de telle sorte les unes des autres, qu'il n'y a ni confusion, ni embarras; que les couleurs mêmes les plus vives demeurent dans leur place sans trop avancer, ou trop reculer, ni se nuire les unes aux autres ; que les lumieres, de quelque nature qu'elles soient, ne sont jamais ni trop fortes, ni trop foibles ; que les reflets font les effets qu'ils doivent, & que de quelque sorte qu'il traite un sujet, & qu'il l'éclaire, il fait toûjours un effet admirable, parce qu'avec l'affoiblissement des couleurs, il sçavoit en faire le choix

choix selon l'amitié qu'elles ont entr'elles, & répandre les jours & les ombres à propos.

Que si le Poussin n'a pas toûjours suivi les maximes des Peintres Venitiens dans l'épanchement des ombres & des lumieres par des grandes masses, ni suivi entierement leur conduite dans la maniere de coucher ses couleurs, pour aider à donner plus de relief aux corps, il a travaillé sur un autre principe. Il a pris Raphaël pour son guide : & fondé sur les observations qu'il faisoit continuellement en voyant la nature, il a fort bien sçû détacher, comme je viens de vous dire, toutes les figures par la diminution des teintes, & par cette merveilleuse entente qu'il avoit de la perspective de l'air. Cette maniere & cette conduite fait dans ses Tableaux un effet conforme à ce que l'on voit dans la nature : car sans l'artifice des grandes ombres & des grands clairs, on y voit les objets tels qu'on les découvre ordinairement dans le grand air & en pleine campagne, où l'on ne voit point ces fortes parties de jours & d'obscuritez. Aussi plusieurs ne s'en servent que comme d'un secours pour suppléer à leur impuissance, & les affectent même souvent avec aussi peu de raison & de jugement, que ces contrastes d'actions extraordinaires, & ces mouvemens mal entendus,

tendus, cachant dans ces grandes ombres les defauts du dessein, & trompant les ignorans par des mouvemens forcez & ridicules qu'ils leur font regarder comme de merveilleux effets de l'art.

1 Dans le Tableau dont je viens de parler, les habits de toutes les filles sont de couleurs vives & douces, mais rompuës & éteintes en quelques endroits. Il ne les a point chargées de riches parures, pour les faire paroître davantage, parce qu'il sçavoit leur donner une beauté qui efface toutes sorte de richesse. Leurs accommodemens sont conformes à leur âge & à leur sexe. Enfin si l'on considere bien ce Tableau, on verra que toutes les beautez en 2 sont pures, & si j'ose dire, toutes nuës. Elles sont naturelles, sans ajustemens & sans fard. Le Peintre n'a relevé d'aucunes fleurs cet excellent ouvrage; il l'a dépoüillé de tout ornement, comme un baux visage que l'on découvre, & à qui l'on ôte le voile.

M'étant un peu arrêté, ce que vous venez de remarquer, dit Pymandre, suffiroit pour apprendre à faire un Tableau accompli: car il ne faudroit, à mon avis, que bien imiter cet ouvrage, pour faire un se-
3 cond chef d'œuvre.

Il n'est pas aisé, lui repartis-je, de se servir des belles choses sans choquer les regles

regles de l'art, & manquer dans les maximes de notre illustre Peintre. Vous avez 1 vû, comme il dit lui-même, qu'il ne chante pas toûjours sur un même ton. S'il s'est conduit de la maniere que je vous ai marquée pour un sujet qui se passe à la campagne, il prend d'autres mesures pour ceux qu'il represente dans des lieux enfermez. Le Tableau où il a peint Moïse qui foule 2 aux pieds la Couronne de Pharaon, est bien opposé à celui de Rebecca. Les carnations sont de couleurs plus sensibles, les ombres & les lumieres plus fortes, les reflets plus marquez, & toutes les parties plus ressenties & plus distinctes, parce qu'il suppose que le sujet est renfermé, & proche de celui qui le regarde. Combien 3 les expressions en sont-elles differentes? Le Roi y paroît étonné, voyant que le petit Moïse jette sa couronne, au lieu de répondre à ses caresses. On y remarque la colere des Prêtres Egiptiens, qui prennent cette action pour un présage si funeste, qu'ils veulent à l'heure même se défaire de cet enfant. La crainte que la Princesse en a, lui fait tendre les bras pour le sauver.

Le Tableau de l'Extrême-Onction qui fait un des sept Sacremens de Monsieur de 4 Chantelou, est encore traité de la même sorte à l'égard du lieu & de la distance, mais different par les ombres & les jours cau-

causez par des lumieres particulieres, & encore par les expressions de tristesse & de douleur diversement répanduës sur les visages de toutes les personnes qui sont autour du malade.

Le Prêtre qui lui donne les saintes huiles, est un homme grave & venerable par son âge & par sa dignité. Il n'est pas vêtu d'un habit particulier: car dans les premiers tems 1 de l'Eglise, les Prêtres n'étoient point distinguez par leurs vétemens. On connoit par les sentimens de douleur que témoignent les assistans, ceux qui prennent plus de part à la conservation du malade. On discerne la femme, la mere & les enfans, d'avec les autres personnes qui ne lui sont pas si proches. Pour ce qui est du mourant, 2 on croit voir en lui comme dans le Tableau de cet ancien Sculpteur (1), combien il lui reste de tems à vivre.

Je ne sçai pas comment ceux qui disent que le Poussin n'a pas bien fait les drape-
3 ries, ont regardé ses Tableaux: car dans celui dont je parle, de même que dans les autres, on ne peut pas souhaiter des vétemens mieux mis, des plis mieux formez & mieux entendus. Ce ne sont point de ces grands morceaux d'étofe qui n'ont nulle figure, & qui ne representent que des pieces de drap déployées & jettées au hazard, mais

(1) Gresilias.

mais on voit que tous les habits sont de veritables vêtemens, qui en couvrant le nud, marquent la forme du corps, & le cachent avec une honnêteté & une modestie conforme aux sexes, aux âges & aux 1 conditions. Les étofes paroissent ce qu'elles doivent être, c'est-à-dire, ou legeres ou plus pesantes, selon leur usage, avec un agencement si commode & si aisé, si noble & si agreable, qu'il n'y a rien qui embarrasse, qui choque la vûë, ni qui fasse un mauvais effet. Ce n'est point la quantité d'ornemens qui en fait la beauté: la 2 simplicité y donne tout l'agrément; & les couleurs sont si bien ménagées que la vivacité des unes ne détruit point les autres. Si quelquefois dans les figures les plus éloignées il employe une couleur qui ait beaucoup d'éclat, elle est mise avec une discretion & une entente si admirable, que celles qui sont les plus proches ne perdent rien de leur force & de leur beauté.

Je souhaiterois pouvoir vous faire presentement remarquer cette merveilleuse gradation de couleurs dans le Tableau de 3 Saint François Xavier qui est aux Jesuites: vous admireriez sans doute dans cet ouvrage la science du Poussin. C'est un des plus considerables qu'il ait faits, tant pour les excellentes parties du dessein & du coloris, que pour les expressions nobles & na-

naturelles, qui paroiſſent d'autant plus, que les figures ſont grandes comme nature.

J'ai beaucoup d'impatience, dit Pymandre, de voir cet ouvrage dont vous relevez ſi ſouvent le merite, à cauſe auſſi que j'avois toûjours oüi dire que le Pouſſin n'avoit jamais fait de grandes figures.

Ce Tableau ſeul, repartis-je, peut faire juger du contraire. Mais il faut que je vous diſe, pour vous deſabuſer, que quand le Pouſſin ſe fut mis en réputation pour les Tableaux de moyenne grandeur, il ſe vit ſi accablé de ces ſortes d'ouvrages, qu'il ne ſongea pas à en entreprendre d'autres : outre qu'il n'étoit point de ceux qui recherchent avec empreſſement les grands atteliers plûtôt pour s'enrichir que pour acquerir de l'honneur : & qu'il demeuroit dans un Païs où d'ordinaire ceux de la nation ſont toûjours preferez aux étrangers, quand il y a quelque entrepriſe glorieuſe ou utile à faire : c'eſt ce que j'ai vû à Rome. Lors qu'on voulut faire un Tableau à Saint Charles des Catinares, on demanda des deſſeins à nos meilleurs Peintres François : mais quand ſe vint à l'exécution, les Italiens s'intereſſerent tous à ne pas ſouffrir qu'on leur preferât un étranger. Ainſi le Pouſſin de même que nos plus habiles Peintres François qui ont demeuré à Rome, n'ont

n'ont guéres été appellez pour faire de grands ouvrages. Le Pouſſin s'en ſoucioit moins qu'un autre, parce qu'il ſe contentoit de ſon travail ordinaire, & trouvoit dans des Tableaux d'une mediocre grandeur un champ aſſez vaſte pour faire paroître ſon ſçavoir : auſſi n'en a-t-il point fait où l'on ne puiſſe remarquer une infinité de differentes beautez. Mais ne pouvant pas entrer dans le détail de tous ſes ouvrages pour vous en faire connoître les divers caraƈteres, & ce que les ſçavans y admirent, je veux ſeulement vous parler encore du Tableau de la Manne, qui eſt dans le Cabinet du Roi. Comme cet ouvrage paſſe pour un des plus beaux de ce Peintre, je vous rapporterai les remarques que l'on y fit en 1667. dans l'Académie Royale de Peinture, où étoient alors tous les Peintres & les Sculpteurs qui la compoſent, & pluſieurs perſonnes ſçavantes : le jugement de tant d'habiles hommes pourra ſervir à autoriſer tout ce que je vous ai dit du Pouſſin. Je n'aurai pas de peine à vous parler de cet ouvrage : car je me ſouviens aſſez de ce que j'en ai déjà écrit.

Ce Tableau, qui repreſente les Iſraëlites dans le deſert, lorſque Dieu leur envoya la Manne, a ſix pieds de long ſur quatre pieds de haut. Le Païſage eſt compoſé de montagnes, de bois & de rochers. Sur le devant paroît

roît d'un côté une femme aſſiſe qui donne la mamelle à une vieille femme, & qui ſemble flater un jeune enfant qui eſt auprès d'elle. La femme qui donne à teter, eſt vêtuë d'une robe bleuë & d'une manteau de pourpre rehauſſé de jaune ; & l'autre eſt habillée de jaune. Tout proche eſt un homme debout, couvert d'une draperie rouge ; & un peu plus derriere, il y a un malade à terre, qui ſe levant à demi, s'appuye ſur un bâton.

Un vieillard eſt aſſis auprès de ces deux femmes dont je viens de parler : il a le dos nud, & le reſte du corps couvert d'une chemiſe, & d'un manteau d'une couleur rouge & jaune. Un jeune homme le tient par le bras, & aide à le lever.

Sur la même ligne, & de l'autre côté, à la gauche du Tableau, on voit une femme qui tourne le dos, & qui porte entre ſes bras un petit enfant. Elle a un genou à terre : ſa robbe eſt jaune, & ſon manteau bleu. Elle fait ſigne de la main à un jeune garçon qui tient une corbeille pleine de Manne, d'en porter au vieillard dont je viens de parler.

Près de cette femme, il y a deux jeunes garçons : le plus grand repouſſe l'autre, afin d'amaſſer lui ſeul la Manne qu'il voit répanduë à terre. Un peu plus loin ſont quatre figures. Les deux plus proches

Tome IV. F repreſen-

repreſentent un homme & une femme qui recueïllent de la Manne ; & des deux autres, l'une eſt un homme qui porte quelque choſe à ſa bouche, & l'autre une fille vêtuë d'un robbe mêlée de bleu & de jaune. Elle regarde en haut, & tient le devant de ſa robbe pour recevoir ce qui tombe du Ciel.

Proche le jeune garçon qui porte une corbeille, eſt un homme à genou qui joint les mains, & leve le yeux au Ciel.

Les deux parties de ce Tableau qui ſont à droit & à gauche, forment deux groupes de figures qui laiſſent le milieu ouvert, & libre à la vûë, pour mieux découvrir Moïſe & Aaron qui ſont plus éloignez. La robbe du premier eſt d'une étoffe bleuë, & ſon manteau eſt rouge. Pour le dernier, il eſt vêtu de blanc. Ils ſont accompagnez des Anciens du peuple, diſpoſez en pluſieurs attitudes differentes.

Sur les montagnes & ſur les colines qui ſont dans le lointain, paroiſſent des tentes, des feux allumez, & une infinité de gens épars de côté & d'autre ; ce qui repreſente bien un campement.

Le Ciel eſt couvert de nuages fort épais en quelques endroits ; & la lumiere qui ſe répand ſur les figures, paroît une lumiere du matin qui n'eſt pas fort claire, parce que l'air eſt rempli de vapeurs, & même

me

me d'un côté il eſt plus obſcur pa la chûte de la Manne.

Ce tableau ayant été expoſé dans l'Académie non ſeulement pour être vû de toute l'Aſſemblée, mais pour être examiné dans toutes ſes parties, on conſidera d'abord la diſpoſition du lieu, qui repreſente parfaitement un deſert ſterile & une terre inculte.

Car quoique le paiſage ſoit compoſé d'une maniere très-ſçavante & agréable, ce ne ſont pourtant que de grands rochers qui ſervent de fond aux figures. Les arbres n'ont nulle fraîcheur; la terre ne porte ni plantes, ni herbes; & l'on n'apperçoit ni chemins, ni ſentiers qui faſſent juger que ce païs ſoit frequenté.

Le Peintre ayant à repreſenter le Peuple Juif dans un endroit dépourvû de toutes choſes, & dans un extrême neceſſité, ne pouvoit imaginer une ſituation qui convînt mieux à ſon ſujet. On y voit quantité de perſonnes qui paroiſſent dans une laſſitude, une faim & une langueur extrême.

Cette multitude de monde répanduë en divers endroits, partage agréablement la vûë, & ne l'empêche point de ſe promener dans toute l'étenduë de ce deſert. Cependant, afin que les yeux ne ſoient pas toûjours errans, & emportez dans un ſi
F ij grand

grand eſpace de païs, ils ſe trouvent arrêtez par les groupes de figures qui ne ſéparent point le ſujet principal, mais ſervent à le lier, & à le faire mieux comprendre.

On y trouve un contraſte judicieux dans les differentes diſpoſitions des figures dont la poſition & les attitudes conformes à l'hiſtoire, engendrent l'unité d'action, & la belle harmonie que l'on voit dans ce tableau.

Quant à la lumiere, on remarquera de quelle ſorte elle ſe répand ſur tous les objets; que le Peintre, pour montrer que cette action ſe paſſe de grand matin, a fait paroître quelques vapeurs qui s'élevent au pied des montagnes & ſur la ſurface de la terre: ce qui fait que les objets éloignez ne ſont pas ſi apparens.

Cela ſert même à détacher davantage les figures les plus proches, ſur leſquelles frapent certains éclats de lumieres qui ſortent par des ouvertures de nuées, que le Peintre a faites exprès pour autoriſer les jours particuliers qu'il diſtribuë en divers endroits de ſon ouvrage. L'on connoît bien qu'il a crû devoir tenir l'air plus ſombre du côté où tombe la Manne, & faire que les figures y ſoient plus éclairées que de l'autre côté où le Ciel eſt ſerain, afin de les varier toutes auſſi-bien dans les effets de la lumiere que dans leurs actions,

tions, & donner une agréable diverſité de jours & d'ombres à ſon tableau.

Après avoir fait ces remarques ſur la diſpoſition de tout l'ouvrage, on examina ce qui regarde le deſſein. Pour montrer que le Pouſſin a été ſçavant & exact dans cette partie, on fit voir combien les contours de la figure du vieillard qui eſt debout, ſont grands & bien deſſinez, & toutes les extrémitez correctes, & prononcées avec une préciſion qui ne laiſſe rien à deſirer.

Mais ce que l'on obſerva d'excellent dans cette rare Peinture, eſt la proportion de toutes les figures, laquelle eſt priſe ſur les plus belles Statuës antiques, & parfaitement accommodée au ſujet.

On fit voir que le vieillard qui eſt debout, a les proportions de Laocoon, qui eſt d'une taille bien faite, & dont toutes les parties du corps conviennent à un homme qui n'eſt ni extrémement fort, ni trop délicat; que le Pouſſin s'eſt ſervi des mêmes meſures pour repreſenter cet homme malade, dont les membres, bien que maigres & décharnez, ne laiſſent pas d'avoir entr'eux un rapport très-juſte, & capable de former un beau corps.

Quant à la femme qui donne la mamelle à ſa mere, on jugea qu'elle tient de la figure de Niobé; que toutes les parties
F iij en

en ſont deſſinées agréablement, & très-correctes; & qu'il y a, comme dans la Statuë de cette Reine, une beauté mâle & délicate tout enſemble, qui marque une bonne naiſſance, & qui convient à une femme de moyen âge.

La mere eſt ſur la même proportion; mais on y voit plus de maigreur & de ſecvhereſſe, parce que la chaleur naturelle venant à s'éteindre dans les vieilles gens, il arrive que les muſcles ne ſont plus ſoûtenus avec autant de vigueur qu'auparavant, & qu'ainſi ils paroiſſent plus relâchez, & même que les nerfs cauſent certaines apparences que le Peintre ne doit pas omettre pour bien imiter le naturel.

On trouva que cet homme couché derriere ces femmes, tire ſa reſſemblance de la Statuë de Seneque qui eſt à Rome dans la Vigne Borgheſe. Le Pouſſin a choiſi l'image de ce Philoſophe, comme la plus convenable pour repreſenter un vieillard qui paroît un homme d'eſprit. On y voit une belle proportion dans les membres; mais une apparence de veines & de nerfs, & une ſechereſſe ſur la peau, qui ne vient que d'une grande vieilleſſe, & des fatiqu'il a ſoufferries.

Le jeune homme qui lui parle, tient beaucoup de l'Antinoüs qui eſt à Belevedere: on croit voir dans toutes les parties
de

de son corps comme une chair solide qui marque la force & la vigueur de sa jeunesse.

Les deux autres qui se battent, sont de proportions differentes. Le plus jeune peut avoir été pris sur le modéle des enfans de Laocoon ; & pour mieux figurer un âge encore tendre & peu avancé, le Peintre a fait que toutes les parties en sont délicates & peu formées. Mais l'autre qui semble plus âgé & plus vigoureux, tient de cette forte composition de membres qu'on voit dans un des Lutteurs qui est au Palais de Medicis.

La jeune femme qui tourne le dos, a quelque ressemblance à la Diane d'Ephese qui est au Louvre ; & bien que cette femme soit plus couverte d'habits que la Diane, on ne laisse pas de connoître la beauté & l'elegance de tous ses membres, dont les contours délicats & gracieux, forment cette taille si agréable & si aisée, que les Italiens nomment *Svelte*.

Le Peintre a eû dessein de faire voir dans ce dernier groupe, des proportions differentes de celles du premier dont j'ai parlé, afin qu'il y eût un espece d'opposition, & qu'il parût de la diversité dans les figures aussi-bien par leur âge, par leur forme & leur délicatesse, que par leurs actions. Car dans le jeune homme qui porte une

F iiij cor-

corbeille, il y a une beauté délicate, qui ne peut avoir pour modéle, que cette admirable figure de l'Apollon antique, les contours de ses membres ayant quelque chose encore de plus gracieux que ceux du jeune homme qui parle à ce vieillard.

La fille qui tend sa robbe, a la taille & la proportion de la Venus de Medicis ; & l'homme qui est à genou, semble avoir été dessiné sur l'Hercule Commode.

Après que chacun eût dit son avis sur ces differentes proportions, bien loin de blâmer le Peintre d'avoir en cela imité les Antiques, il fut loüé de les avoir si bien suivies. On admira les expressions de ses figures toutes propres à son sujet : car il n'y en a pas une dont l'action n'ait rapport à l'état où étoit alors le Peuple Juif, qui se trouvant dans une extrême necessité, & dans un abbatement inconcevable, se vit dans ce moment soulagé par le secours du Ciel. Aussi l'on voit que les uns semblent souffrir sans connoître encore l'assistance qui leur est envoyée, & que les autres qui en ressentent les effets, sont dans des dispositions differentes.

Pour entrer dans le particulier de ces figures, & apprendre de leurs actions mêmes non seulement ce qu'elles font, mais ce qu'elles pensent, on examina tous leurs differens mouvemens. Les uns, pour penetrer

netrer l'intention du Peintre, & déclarer sur cela leurs propres pensées, disoient que ce n'est pas sans dessein que le Poussin a representé un homme déjà âgé pour regarder cette femme qui donne à teter à sa mere, parce qu'une action de charité si extraordinaire devoit être considerée par une personne grave, afin de la relever davantage, d'en connoître le merite, & donner sujet de la faire aussi remarquer plus particulierement à ceux qui verront le tableau. Qu'il n'a pas voulu que ce fût un homme grossier & rustique, parce que ces sortes de gens ne font pas de reflexion sur les choses qui meritent d'être observées.

Les autres s'empressoient à faire voir comment ce même vieillard, pour representer une personne étonnée & surprise, a les bras retirez & posez contre le corps, disant que dans les actions imprévûës les membres se retirent d'ordinaire les uns auprès des autres, lors principalement que l'objet qui nous surprend, imprime dans notre esprit une image qui nous fait admirer ce qui se passe, & que l'action ne nous cause aucune crainte ni aucune frayeur qui puisse troubler nos sens, & leur donner sujet de chercher du secours, ou de se défendre contre ce qui les menace. Aussi on voit que ne conce-

F v vant

vant que de l'admiration pour une chose si digne d'être remarquée, il ouvre les yeux autant qu'il le peut ; & comme si en regardant plus fortement, il comprenoit davantage la grandeur de cette action, il employe toutes les puissances qui servent au sens de la vûë, pour mieux voir ce qu'il ne peut trop estimer.

Il n'en n'est pas de même des autres parties de son corps : les esprits qui les abandonnent, font qu'elles demeurent sans mouvement. Sa bouche est fermée, comme s'il craignoit qu'il lui échapât quelque chose de ce qu'il a conçû, & aussi parce qu'il ne trouve pas de paroles pour exprimer la beauté de cette action ; & comme dans ce moment le passage de la respiration se trouve fermé, l'estomac est plus élevé qu'à l'ordinaire, ce qui paroît dans quelques muscles de cette partie du corps qui n'est pas couverte.

Cet homme semble même se retirer un peu en arriere pour marquer sa surprise, & en même tems le respect qu'il a pour la vertu de cette femme qui donne sa mamelle.

Considerant pourquoi elle ne regarde pas sa mere, en lui rendant ce charitable secours, mais qu'elle se panche du côté de son enfant ; on attribua cela au desir qu'elle avoit de pouvoir les secourir tous deux en

en même tems, lequel lui fait faire une action de double mere. Car d'un côté elle voit dans une extrême défaillance celle qui lui a donné la vie; & de l'autre, celui qu'elle a mis au jour, lui demande une nourriture qui lui appartient, & qu'elle lui dérobe en la donnant à une autre : ainsi le devoir & la pieté la touchent également. C'est pourquoi dans le moment qu'elle ôte le lait à son enfant, elle lui donne des larmes, & tâche de l'appaiser par ses paroles & par ses caresses. Comme cet enfant a de la crainte pour sa mere, & qu'il n'est pas ému de jalousie, comme s'c'étoit un autre enfant de son âge qu'on lui préferât, il se contente de témoigner sa douleur par des plaintes, & il ne paroît pas qu'il s'emporte avec excès pour avoir ce qu'on lui ôte.

L'action de cette vieille qui embrasse sa fille, & qui lui met la main sur l'épaule, est bien une action de vieilles gens qui craignent toûjours que ce qu'ils tiennent, ne leur échappe, & qui marque aussi son amour & sa reconnoissance envers sa fille.

Le malade qui se leve à demi pour les regarder, sert encore à les faire considerer. Il est si surpris de la charité de la fille, qu'il oublie son mal, & fait un effort pour les mieux voir.

Le Peintre a voulu figurer deux mou-

F vj vemens

232 VIII. *Entretien sur les Vies*

vemens d'esprits très-differens dans le vieillard qui est couché derriere les deux femmes, & dans le jeune homme qui lui montre le lieu où tombe la manne : car ce jeune homme rempli de joye, regarde cette nourriture extraordinaire sans y faire aucune réflexion, ni penser d'où elle vient. Mais cet homme plus judicieux, sans que la curiosité la lui fasse considerer avec attention, & en amasser avec empressement, leve les mains & les yeux au Ciel, & adore la divine Providence qui la répand sur terre.

Comme l'Auteur de cette Peinture est admirable dans la diversité des mouvemens & dans la force de l'expression, il a fait que toutes les actions de ses figures ont des causes particulieres qui se rapportent à son principal sujet. C'est ce que tout le monde n'avoit pas de peine à remarquer dans ces jeunes garçons qui se poussent pour avoir la manne qui est à terre : car par là on voit l'extrême misere où ce peuple étoit reduit, & dont personne n'étoit exempt. Aussi ces jeunes gens ne se batent pas comme s'ils se vouloient du mal, mais seulement l'un empêche l'autre d'amasser ce qu'ils voyent tous deux leur être si necessaire.

On connoit un effet de bonté dans cette femme vétuë de jaune, en ce qu'elle invite

vite le jeune homme qui tient une corbeille pleine de manne à en porter au vieillard qui est derriere elle, croyant qu'il a besoin d'être secouru.

Quelqu'un considerant combien le Peintre a exprimé de beauté & de délicatesse dans la jeune fille qui regarde en haut, & qui tient le devant de sa robbe pour recevoir ce qu'elle voit tomber, attribua cette action à l'humeur dédaigneuse de ce sexe, qui croit que toutes choses lui doivent arriver sans peine, ne voulant pas se baisser comme les autres, pour recueillir la manne, mais la reçoit du Ciel comme s'il ne la repandoit que pour elle.

Le Poussin, pour varier toutes les actions de ses figures, a representé un homme qui porte de la manne à sa bouche : on voit qu'il ne fait que commencer à y tâter, & qu'il cherche quel goût elle a.

Par les deux figures si empressées à amasser cette nourriture extraordinaire, on peut juger qu'on a voulu representer les personnes, qui par une prévoyance inutile, tâchoient d'en faire une trop grande provision.

Ceux qui paroissent devant Moïse & Aaron, les uns à genoux, & les autres dans une posture encore plus humiliée, ont auprès d'eux des vases remplis de manne, & semblent remercier le Prophête du bien qu'ils

234 VIII. *Entretien sur les Vies*

qu'ils viennent de recevoir. Moïse, en levant les bras & les yeux en haut, leur montre que c'est du Ciel qu'ils reçoivent un secours si favorable; & Aaron qui joint les mains, leur sert d'exemple pour rendre graces à Dieu; ce que font aussi les anciens & les plus sages des Israëlites qui sont plus derriere, dont la posture & les actions expriment la reconnoissance particuliere qu'ils ont des miracles que Dieu opere pour eux.

Entre les personnes qui sont les plus proches de Moïse, il y a une femme, qui, par son action, fait remarquer sa curiosité. Car comme si elle entendoit dire que c'est du Ciel que cette nourriture leur est envoyée, elle regarde en haut; & pour se défendre d'une trop forte lumiere qui l'ébloüit, elle met sa main au-devant, comme si de ses yeux elle vouloit penetrer jusques dans la source d'où sortent ces biens.

Outre toutes ces differentes expressions, on considera encore la belle maniere dont le Poussin a vêtu ses figures, chacun avoüant qu'il a toûjours excellé en cela. Les habits qu'il leur donne, les couvrent agreablement, ne faisant pas comme d'autres Peintres, qui, comme je vous ai déja dit, ne cachent le corps qu'avec des pieces d'etofes qui n'ont aucune forme de vétement. Dans les Tableaux de ce grand Maître

Maître, il n'en est pas de même. Comme il n'y a point de figure qui n'ait un corps sous ces habits, il n'y a point aussi d'habit qui ne soit propre à ce corps, & qui ne le couvre bien. Mais il y a encore cela de plus, qu'il ne fait pas seulement des habits pour cacher la nudité, & n'en prend pas de toutes sortes de modes & de tout païs. Il a trop soin de la bienséance, & de cette partie du *costume*, non moins necessaire dans les Tableaux d'Histoires que dans les Poëmes : c'est pourquoi l'on voit qu'il ne manque jamais à cela, & qu'il se sert de vétemens conformes aux païs & à la qualité des personnes qu'il represente.

Ainsi comme parmi ce peuple il y en avoit de toutes conditions, & qui avoient plus fatigué les uns que les autres, les figures ne sont pas regulierement vêtuës d'une semblable maniere. On en voit qui sont à demi-nuës, comme celle du Vieillard qui considere cette charitable fille qui allaite sa mere.

On observa qu'encore que les plis de son manteau soient grands & libres, & qu'il paroisse d'une grosse étoffe, on ne laisse pas neanmoins de voir le nud de la figure. Cette espece de caleçon que les Anciens appelloient *Bracca*, qui lui couvre les cuisses & les jambes, n'est pas d'une
étoffe

étoffe pareille à celle du manteau ; elle souffre des plis plus petits & plus pressez : cependant les jambes ne paroissent point serrées, & l'on voit toute la beauté de leurs contours.

La condition des personnes est particulierement distinguée par leurs vétemens, dont quelques-uns sont enrichis de broderies ; & les autres plus grands & plus amples, donnent davantage de majesté à celles qui en sont vétuës.

Pour ce qui regarde la perspective du plan de ce Tableau, elle y est parfaitement observée. Le Poussin ayant representé un lieu dont la situation est tout-à-fait inégale, il s'est servi des terrasses les plus élevées, pour y mettre les principaux personnages ; ce qui donne plus de jeu & de varieté à la disposition entiere de tout cet ouvrage : & même cela lui a servi à placer une plus grande quantité de personnes dans un petit espace, & à poser avantageusement les figures de Moïse & d'Aaron, qui sont comme les deux Heros de son sujet.

Quant à l'épanchement de la lumiere, ayant representé un air épais & chargé des vapeurs du matin, il a comme precipité les diminutions de ses figures éloignées, & les a affoiblies autant par la qualité que par la force des couleurs, pour
faire

faire avancer celles de devant, & les faire éclater avec plus de vivacité, par la grande lumiere qu'elles reçoivent au travers de quelques ouvertures de nuées qu'il suppose être au dessus d'elles : ce qu'il autorise assez par les autres nuages entre-ouverts, qui sont dans le Tableau.

On considera même dans les effets du jour, trois parties dignes d'être remarquées. La premiere, une lumiere souveraine, qui est celle qui frape davantage. La seconde, une lumiere glissante sur les objets : & la troisiéme, une lumiere perduë, & qui se confond par l'épaisseur de l'air.

C'est de la lumiere souveraine qu'est éclairée l'épaule de cet homme qui est debout, & qui paroit surpris, la tête de la femme qui donne sa mamelle, sa mere qui tete. & le dos de cette autre femme qui se tourne & qui est vêtuë de jaune. Il n'y a que le haut de ces figures qui soit éclairé de cette forte lumiere ; car le bas ne reçoit qu'un jour glissant, semblable à celui de la figure du malade, du vieillard couché, & du jeune homme qui aide à le relever, & encore de ces deux garçons qui se batent, & des autres qui sont autour de la femme qui tourne le dos.

Pour Moïse & ceux qui l'environnent, ils ne sont éclairez que d'une lumiere étein-
te

te par l'interposition de l'air qui se trouve dans la distance qu'il y a entr'eux, & les autres figures qui sont sur le devant du Tableau, & qui reçoivent encore du jour, selon qu'elles sont plus ou moins éloignées.

Le jaune & le bleu étant les couleurs qui participent le plus de la lumiere & de l'air, le Poussin a vêtu ses principales figures d'étoffes jaunes & bleuës ; & dans toutes les autres draperies, il a toûjours mêlé quelque chose de ces deux couleurs principales, faisant ensorte que le jaune y domine davantage, afin qu'elles tiennent de la lumiere qui est répanduë dans tout le Tableau.

A toutes ces remarques si sçavantes & si judicieuses, on en ajoûta plusieurs autres, non seulement necessaires pour connoître la beauté de cet ouvrage, mais encore très-utile à ceux qui cherchent à s'instruire & à se perfectionner dans la Peinture. Mais comme je vous ai fait un détail assez ample de ce qui fut dit alors, je pourrois vous devenir ennuyeux par un plus long recit.

Ayant cessé de parler, Pymandre me dit : Est-il possible que dans une si grande compagnie, il n'y eût personne qui trouvât quelque chose à reprendre dans un si grand ouvrage ?

Vous me faites souvenir, repartis-je,
qu'un

qu'un de l'Academie, après en avoir fait l'éloge pour captiver les auditeurs, dit qu'il lui sembloit que le Poussin ayant été si exact à ne vouloir rien omettre des circonstances necessaires dans la composition d'une histoire, il n'avoit pas neanmoins fait une image ressemblante à ce qui se passa au desert, lorsque Dieu y fit tomber la manne, puisqu'il l'a representée comme de la neige qui tombe de jour & à la vûë des Israëlites ; ce qui est contre le Texte (1) de l'Ecriture, qui porte qu'ils la trouvoient le matin aux environs du camp, répanduë ainsi qu'une rosée qu'ils alloient amasser. De plus, que cette grande necessité, & cette extrême misere, qu'il a marquée, ne convient pas au tems de l'action qu'il figure : car lorsque le peuple reçût la manne, il avoit déja été secouru par les cailles, qui avoient été suffisantes pour appaiser sa plus grande faim : ainsi il n'étoit pas necessaire de peindre des gens dans une si grande langueur, & moins encore faire tomber cette viande miraculeuse, de la sorte que tombe la neige.

A cela on repartit qu'il n'en est pas de la Peinture comme de l'Histoire : qu'un Historien se fait entendre par un arrangement de paroles, & une suite de discours qui forme une image des choses, & represente successi-

(1) EXODE. Chap. XX.

successivement telle action qu'il lui plaît. Mais le Peintre n'ayant qu'un instant dans lequel il doit prendre la chose qu'il veut figurer sur une toile, il est quelquefois necessaire qu'il joigne ensemble beaucoup d'incidens qui ayent précédé, afin de faire comprendre le sujet qu'il expose, sans quoi ceux qui verroient son ouvrage, ne seroient pas mieux instruits de l'action qu'il represente que si un Historien, au lieu de rapporter toute le sujet de son histoire, se contentoit d'en dire seulement la fin.

Que c'est par cette raison que le Poussin voulant montrer comment la Manne fut envoyée aux Israëlites, a cru qu'il ne suffisoit pas d'en répandre par terre, & de representer des hommes & des femmes qui la recueïllent ; mais qu'il falloit, pour marquer la grandeur de ce miracle, faire voir en même tems l'état où ils étoient alors. Que pour cela il les a representez dans un lieu desert ; les uns dans une langueur, les autres empressez à amasser cette nourriture, & d'autres encore à remercier Dieu de ses bienfaits : ces differens états & ces diverses actions lui tenant lieu de discours & de paroles pour faire entendre sa pensée. Et puisque le Peintre n'a point d'autre langage ni d'autres caracteres que ces sortes d'impressions, c'est ce qui l'a obligé

obligé de faire voir cette Manne tombant du Ciel, parce qu'il ne peut autrement faire connoître d'où elle vient. Car si on ne la voyoit pas choir d'enhaut, & que ces hommes & ces femmes la prissent à terre, on pourroit aussi-tôt croire que ce seroit une graine, ou quelque fruit.

Qu'il est vrai que le peuple avoit déjà reçû de la nourriture par les cailles qui étoient tombées dans le camp : mais comme il ne s'étoit passé qu'une nuit, on peut dire qu'elles n'avoient pû donner si promptement de la vigueur aux plus abbatus. Qu'encore que dès le jour précedent Dieu eût promis au peuple par son Prophete, de lui donner de la viande ce soir-là, & du pain tous les matins : comme ce peuple néanmoins étoit en grand nombre, répandu dans une ample étenduë de païs, il n'est pas hors d'apparence qu'il n'y en eût plusieurs qui n'eussent point encore sçû la promesse qui leur avoit été faite, ou même la sçachant, n'ajoûtassent pas foi aux paroles de Moïse, puis qu'ils étoient naturellement incredules.

Quelque autre personne ajoûta à toutes ces raisons, que si par les regles du theatre, il est permis aux Poëtes de joindre ensemble plusieurs évenemens arrivez en divers tems pour en faire une seule action, pourvû qu'il n'y ait rien qui se contrarie

trarie, & que la vraisemblance y soit exactement observée ; il est encore bien plus juste que les Peintres prennent cette licence, puis que sans cela leurs ouvrages demeureroient privez de ce qui en rend la composition plus admirable, & fait connoître davantage la beauté du génie de leur Auteur. Que dans cette rencontre l'on ne pouvoit pas accuser le Poussin d'avoir mis dans son Tableau, aucune chose qui empêche l'unité d'action, & qui ne soit vrai-semblable, n'y ayant rien qui ne concoure à un même sujet. Quoiqu'il n'ait pas entierement suivi le texte de l'Ecriture Sainte, on ne peut pas dire qu'il se soit éloigné de la verité de l'histoire. Car s'il a voulu suivre celle de Josephe, cet Auteur rapporte que les Juifs ayant reçû les cailles, Moïse pria Dieu qu'il leur donnât encore une autre nourriture ; & que levant les mains en haut, il tomba comme des goutes de rosée qui grossissoient à vûë d'œil, & que le peuple pensoit être de la neige : mais en ayant tous goûté, ils conurent que c'étoit une veritable nourriture qui leur étoit envoyée du Ciel : de sorte que les matins, ils alloient dans la campagne en prendre leur provision pour la journée seulement.

Pour ce qui est d'avoir representé des personnes, dont les unes sont dans la misere,

re , & d'autres qui semblent avoir reçu du
soulagement , c'est en quoi ce sçavant
homme montre qu'il n'étoit pas ignorant
de l'art poëtique , ayant composé son ou-
vrage dans les regles qu'on doit observer
aux piéces de theatre. Car pour peindre
parfaitement l'histoire qu'il traite , il avoit
besoin des parties necessaires à un Poëme ,
afin de passer de l'infortune au bonheur.
L'on voit que ces groupes de differentes
personnes qui font diverses actions , sont
comme autant d'épisodes qui servent à ce
que l'on nomme *peripeties* , ou des moyens
pour faire connoître le changement arri-
vé aux Israëlites qui sortent d'une extrê-
me misere , & rentrent dans un état plus
heureux : ainsi leur infortune est marquée
par ces personnes languissantes & abba-
tuës. Le changement qui s'en fait , est fi-
guré par la chûte de la Manne , & leur
bonheur se connoît dans la possession d'une
nourriture qu'on leur voit amasser avec
une joie extrême. De sorte que bien loin
de trouver quelque chose à redire dans ce
Tableau, on doit plûtôt admirer de quelle
maniere le Poussin s'est conduit dans un
sujet si grand & si difficile , & où il n'a rien
fait qui ne soit autorisé par de bons exem-
ples , & digne d'être imité par tous les Pein-
tres qui viendront après lui.

Ce sentiment fut celui non seulement
de

de tous ceux de l'Académie qui étoient en
grand nombre, mais encore de plusieurs
personnes Doctes dans les Sciences , & in-
telligentes dans les beaux Arts , lesquelles se
trouverent à cette conference dont j'ai vou-
lu vous faire le détail , parce qu'il me sem-
ble qu'elle sert d'une approbation aussi for-
te qu'on en peut desirer , pour convaincre
ceux qui osent blamer ce que le Poussin a
fait. Car que peut-on dire de plus avan-
tageux que ce que je viens de rapporter
au sujet du tableau de la Manne ? Et quel
autre ouvrage pourroit-on faire voir, où il
y eût un aussi grand nombre de belles par-
ties à considerer ? On a examiné ce qui re-
garde l'invention , la disposition , le des-
sein, les proportions , les expressions , ce
qui appartient à la beauté du coloris ; &
l'on n'a rien trouvé qui ne merite de l'ad-
miration. Ainsi jugez , je vous prie , de
quelle autorité peuvent être les sentimens
de ceux qui disent, que si le Poussin a sçû
la Theorie de cet Art , il n'a pas été capa-
ble de le pratiquer comme ont fait beau-
coup d'autres ; lui, dont vous voyez , au
jugement des Sçavans , des choses exé-
cutées avec une science si profonde, des
connoissances si particulieres , une beauté
de pinceau si agréable, & un raisonnement
si solide.

Je pourrois vous donner encore pour
exemple

exemple plusieurs de ses tableaux, pour
vous faire voir de quelle sorte il a heureu-
sement réüssi dans l'exécution des differens
modes qu'il s'est toûjours proposez dans
ses ouvrages ; & vous dire qu'on peut bien
le considerer comme un génie extraordi-
naire , puisqu'ayant trouvé l'art de met-
tre en pratique toutes les differentes
manieres des plus sçavans Maîtres de l'Anti-
quité , il s'en est fait des regles si certaines,
qu'il a donné à ses figures la force d'expri-
mer tels sentimens qu'il a voulu , & de
faire qu'elles inspirent de pareils mouve-
mens dans l'ame de ceux qui voyent ses
tableaux.

Je l'ai déjà dit , que ce sçavant homme
a même surpassé en quelque sorte les plus
fameux Peintres & Sculpteurs de l'Anti-
quité qu'il s'est proposé d'imiter , en ce
que dans ses ouvrages on y voit toutes les
belles expressions qui ne se rencontroient
que dans differens Maîtres. Car Timo-
machus qui representa Ajax en colere , ne
fut recommandable que pour avoir bien
peint les passions les plus vehementes. Le
talent particulier de Zeuxis , étoit de pein-
dre des affections plus douces & plus tran-
quilles , comme il le fit dans cette belle fi-
gure de Penelope , sur le visage de laquel-
le on reconnoissoit de la pudeur & de la
sagesse. Le Sculpteur Ctesilas fut princi-
Tome IV. G palement

palement consideré pour les expressions de
douleur.

Mais, comme je viens de dire, si ces
sçavans ouvriers excelloient dans quelques
parties , le Poussin les possedoit toutes.
C'est dans dans le Tableau du petit Moï-
se , qui foule aux pieds la couronne de
Pharaon , qu'on peut voir des effets de
colere. Combien de sujets saints & dévots,
dont la comparaison ne se peut faire avec
les Tableaux de Zeuxis , portent-ils les
marques d'une sainte pudeur , & d'une
sagesse toute divine ?

Ce mourant auquel on donne l'Extrême-
Onction , & dont je vous ai parlé, ne doit-
il pas nous persuader que ce qu'on a écrit
de la Statuë de Ctesilas , n'est point une
exaggeration ? Qels effets de respect & de
crainte peut on voir plus touchans que
ceux du Tableau où Esther paroit devant
Assuérus ? Je vous ai entretenu des sujets
où il a si bien representé la tristesse , la joye
& les autres passions.

Y a-t-il rien de plus plaisant & de plus
gracieux que les Baccanales qu'il a pein-
tes ? Dans celle qu'il fit pour Mr du Fres-
ne, l'on voit une femme enjoüée, qui sem-
ble chanter & danser en touchant des cas-
tagnettes, pendant qu'un jeune homme
joüe de la flûte. C'est un des tableaux où
il a pris plus de soin, & où il a suivi des
pro-

proportions tirées des Statuës & des plus beaux bas-reliefs antiques. Ceux qui en ont une parfaite connoissance, n'ont pas de peine à découvrir de quelle forte il a obser-vé ce qu'on y remarque de plus élegant; & comment il a souvent imité avec beau-coup d'adresse & de bonheur, ce qu'il y a de plus agréable dans le bas-relief des dan-seuses, dans les vases de Medicis & de Bor-ghese, dans celui que l'on voit encore dans une Eglise de Gaïete au Royaume de Naples, dont il faisoit une estime parti-culiere. Ces restes antiques sont des chef-d'œuvres de l'art, qui lui ont paru bien plus dignes d'être pris pour modéles que des hommes malfaits, & des femmes tel-les qu'on les trouve, dont plusieurs Pein-tres moins habiles se sont contentez.

S'il a mis quelquefois dans ses Tableaux, des figures entieres & telles qu'elles sont dans les restes antiques, il n'a fait en cela qu'imiter les plus sçavans Peintres qui l'ont précedé, & Raphaël le premier, lesquels pourtant ne s'en sont point servis plus heureusement que le Poussin. Car on peut dire, sans vouloir le trop loüer à leur de-savantage, qu'ils n'ont point, comme lui, entendu à disposer leurs figures dans les regles de la perspective linéale & de celles de l'air, ni enrichi leurs Tableaux de païsages & d'évenemens qui servent non

G ij seule-

seulement pour l'ornement du sujet, mais instruisent de quelques particularitez ne-cessaires à l'Histoire, & remettent devant les yeux les ceremonies & les coûtumes an-ciennes: ce qui satisfait les sçavans, & donne du plaisir à tout le monde.

Ainsi ayant representé dans un païsage le corps de Phocion que l'on emporte hors du païs d'Athénes, comme il avoit été ordonné par le peuple, on apperçoit dans le lointain & proche la ville, une lon-gue procession qui sert d'embellissement au Tableau, & d'instruction à ceux qui voyent cet ouvrage, parce que cela mar-que le jour de la mort de ce grand Capi-taine qui fut le dix-neuviéme de Mars, jour auquel les Chevaliers avoient accoû-tumé de faire une procession à l'honneur de Jupiter.

Dans le Tableau que le Poussin fit pour Monsieur de Chantelou, où la Vierge est en Egypte, on y voit une autre sorte de procession de Prêtres Egyptiens, qui ont la tête rase, sont couronnez de verdure, & vêtus selon l'usage du païs. Les uns ont des timbales, des flûtes, des trompettes: d'autres portent des éperviers sur des bâ-tons: il y en a qui sont sous un porche, & qui semblent aller vers le Temple de leur Dieu Serapis, portant le cofre dans lequel étoient enfermez ses os. Derriere

une

une femme vétuë de jaune, est une sorte de fabrique faite pour la retraite de l'oiseau Ibis que l'on y voit, & une espece de tour dont le toit est concave, avec un grand vase pour recüeillir la rosée. Ce-pendant le Peintre ne faisoit point ces em-bellissemens par un pur caprice, & pour les avoir imaginez, ainsi qu'il l'écrivit a-lors. Il s'appuyoit sur l'Histoire, ou sur des exemples antiques, comme dans cette ceremonie Egyptienne, " qu'il dit avoir " tirée du Temple de la Fortune de Pales-" trine, dont le pavé de Mosaïque repre-" sentoit l'Histoire naturelle & morale des " Egyptiens, & dont il s'est servi dans le " fond de son tableau, pour plaire, & " faire connoître que la Vierge étoit alors " en Egypte ».

C'est ainsi qu'il en a usé en d'autres ren-contres, quand, pour faire mieux con-noître les lieux où les choses se sont passees, il en a donné quelques marques particu-lieres, soit par la magnificence des bâti-mens, soit par les Divinitez des eaux qu'il a representées sous differentes figu-res; soit par les animaux paticuliers à chaque païs, ainsi que faisoit le Peintre Néacles, qui pour marquer le Fleuve du Nil, mettoit ordinairement un crocodile tout proche. Dans le tableau où le Pous-sin a representé le petit Moïse trouvé sur

G iij les

les eaux, & qui est dans le cabinet du Roi, on voit une ville remplie de Palais magnifiques & de hautes pyramides, qui font connoître assez que c'est Memphis la Capitale d'Egypte.

Outre que les païsages qu'il a faits quinze ou seize ans avant sa mort, sont agréables par leurs differentes dispositions, il y a mis des sujets tirez de l'Histoire ou de la Fable, ou quelques actions extraor-dinaires qui satisfont l'esprit, & divertis-sent les yeux.

Cette solitude qui est chez Monsieur le Marquis de Hauterive, où l'on voit des Moines assis contre terre, & appliquez à la lecture, ne cause-t-elle pas un certain repos à l'ame, qui fait naître un desir de pouvoir joüir d'une tranquillité pareille à celle où l'on croit voir des Religieux dans un desert si paisible & si charmant?

Le païsage qui est dans le cabinet de Monsieur Moreau, fait un effet contraire. La situation du lieu en est merveilleuse; mais il y a sur le devant, des figures qui expriment l'horreur & la crainte. Ce corps mort & étendu au bord d'une fontaine, & entouré d'un serpent; cet homme qui fuit avec la frayeur sur le visage, cette femme assise, & étonnée de le voir cou-rir & si épouvanté, sont des passions que peu d'autres Peintres ont sçû figurer aussi

dignement

dignement que lui. On voit que cet homme court veritablement, tant l'équilibre de son corps est bien disposé pour representer une personne qui fuit de toute sa force ; & cependant il semble qu'il ne court pas aussi vîte qu'il voudroit. Ce n'est point, comme disoit, il y a quelque tems, un de nos amis, de la seule grimace qu'il s'enfuit : ses jambes & tout son corps marquent du mouvement.

Je pourrois vous parler de plusieurs autres païsages que ce sçavant homme a faits, où l'on trouve toûjours dequoi admirer, & se divertir : mais il faut que vous les voyez aussi-bien que ses autres tableaux qui sont à Paris. Le Roi en a deux que le Poussin fit en 1641. pour le Cardinal de Richelieu. Dans l'un est representé le Temps qui découvre la Verité ; & dans l'autre est peint comme Dieu s'apparut à Moïse dans le buisson ardent.

Vous verrez chez le Sieur Stella aux Galeries du Louvre, Apollon qui poursuit Daphné, une Danaé couchée sur un lit, & Venus qui donne les armes à Enée. Ce dernier fut peint en 1639.

Dans le cabinet de Monsieur le Marquis de Hauterive est un Coriolan.

Dans celui de M. le Nôtre, un S. Jean qui Baptise le Peuple au bord du Jourdain. Un petit Moïse trouvé sur les eaux, peint

G iiij en

en 1638. Un autre tableau de la premiere maniere, representant Narcisse, qui se regarde dans une fontaine.

Il y a chez M. Fromont de Veines, un tableau de la mort de Saphira, & une Vierge dans un païsage accompagnée de cinq figures.

Dans le cabinet de M. Gamard des Chasses, on y voit Apollon & Daphné de la premiere maniere.

Monsieur Blondel, Maître des Mathématiques de Monseigneur le Dauphin, a eû de M. de Richaumont un Sacrifice de Noé, & un Hercule entre le Vice & la Vertu, des premieres manieres du Poussin.

Il y a encore plusieurs tableaux de ce sçavant homme, desquels je ne me souviens pas presentement, qui se trouvent en divers cabinets de Paris, & que l'on déplace souvent, ou par la mort des curieux, ou par les échanges & les ventes qui s'en font.

Je ne demande pas, dit Pymandre, que vous fassiez un effort de memoire pour vous en souvenir ; vous en avez nommé un assez grand nombre. Mais poursuivez, si vous le trouvez bon, d'examiner encore les excellentes qualitez de ce grand Peintre. Car bien que je eusse avoir une entiere connoissance de lui par ce que j'en ai vû, & par tout ce que j'en ai oüi dire,

j'avoüe

j'avoüe que je ne m'étois point imaginé qu'il eût un rang si considerable parmi les Peintres les plus celebres ; & je suis ravi que la France ait produit un homme si rare, que les Italiens mêmes, comme vous disiez tantôt, l'ayent reconnu pour le Raphaël des François.

Il est vrai, lui repartis-je, que la France & l'Italie n'ont point eû de Peintres plus sçavans. Ils avoient beaucoup de ressemblance dans la grandeur de leurs conceptions, dans le choix des sujets nobles & relevez, dans le bon goût du dessein, dans la belle & naturelle disposition des figures, dans la forte & vive expression de toutes les affections de l'ame. Tous les deux se sont plus attachez à la forme qu'à la couleur, & ont preferé ce qui touche & satisfait l'esprit & la raison, à ce qui ne contente que la vûë. Aussi, plus on considere leurs ouvrages, & plus on les aime & on les admire.

Ne vous imaginez pas, s'il vous plaît, que la comparaison que je fais de ces hommes illustres, soit un moyen dont je me serve pour loüer davantage le Poussin : je prétends point établir son merite par rapport à ce qu'ont fait les plus grands Peintres, soit de ceux qui ont été avant lui, soit de ceux de son tems, soit encore de ceux qui ont travaillé depuis en quelque

G v païs

païs que ce puisse être. Chacun d'eux a eû ses talens particuliers ; & si quelques-uns en ont possedé de très-considerables, je ne crois pas qu'on puisse pour cela rien diminuer de l'estime qu'on doit faire de lui. Je vous ai autrefois parlé des differentes qualitez qui ont donné de la réputation au Titien & au Corege : l'excellence & la beauté singuliere de leur travail n'a pas empêché que Raphaël n'ait été regardé comme le Maître de tous, parce qu'il possedoit des qualitez si grandes, qu'elles l'ont rendu sans égal.

Mais si l'on vouloit marquer quelque difference entre Raphaël & le Poussin, on pourroit dire que Raphaël avoit reçû du Ciel son sçavoir & les graces de son pinceau, & que le Poussin tenoit de la force de son génie & de ses grandes études ses belles connoissances, & tout ce qu'il possedoit de merveilleux dans son Art.

Pour bien juger de notre premier Peintre François, il faut le considerer seul sans le comparer à d'autres ; & regardant les talens particuliers qu'il a eûs, on aura de la peine à en trouver parmi ceux dont je vous ai parlé, qui lui soient comparables.

Il me semble que je vous ai assez fait connoître quelle étoit la force de son génie à bien inventer, & la beauté de son jugement à ne choisir qu'une maniere grande de

de & illustre. Les tableaux dont je vous ai fait des descriptions, vous doivent avoir persuadé de son sçavoir dans ce qui regarde la composition & l'ordonnance. Vous y avez pû remarquer sa science dans l'art de bien dessiner les figures, & donner des proportions convenables aux personnes, aux sexes, aux âges & aux differentes conditions. C'est lui qui a fait paroître le premier, cet art admirable de bien traiter les sujets dans toutes les circonstances les plus nobles, & qui comme un flambeau a servi de lumiere pour voir ce que les autres n'ont fait qu'avec desordre & confusion.

1 Il étudioit sans cesse tout ce qui étoit necessaire à sa profession, & ne commençoit jamais un tableau sans avoir bien medité sur les attitudes de ses figures qu'il dessinoit toutes en particulier & avec soin. Aussi on pouvoit sur ses premieres pensées & sur les simples esquisses qu'il en faisoit, connoître que son ouvrage seroit conforme à ce qu'on attendoit de lui. 2 Il disposoit sur une table de petits modéles qu'il couvroit de vétemens pour juger de l'effet & de la disposition de tous les corps ensemble, & cherchoit si fort à imiter toûjours la nature, que je l'ai vû considerer jusques à des pierres, à des mottes de terre, 3 & à des morceaux de bois, pour mieux imiter des Rochers, des terrasses, & des

G vj troncs

troncs d'arbres. Il peignoit avec une propreté, & d'une maniere toute particuliere. Il arrangeoit sur sa palette toutes ses teintes si justes, qu'il ne donnoit pas un coup de pinceau inutilement, & jamais ne tourmentoit ses couleurs. Il est vrai que 1 le tremblement de sa main ne lui eût pas permis de travailler avec la même facilité que font d'autres Peintres : mais la force de son génie & son grand jugement reparoient en lui la foiblesse de sa main.

Quelque ouvrage qu'il fist, il ne s'agitoit point avec trop de violence : il se 2 conduisoit avec moderation, sans paroître plus foible à la fin de son travail qu'au commencement, parce que le beau feu qui échaufoit son imagination, avoit toûjours une force pareille. La lumiere qui éclairoit ses pensées, étoit uniforme, pure & sans fumée. Soit qu'il fallût faire voir dans ses compositions de la vehemence, & quelquefois de la colere & de l'indignation, soit qu'il fût obligé de representer les mouvemens d'une juste douleur, il ne se transportoit jamais trop, mais se conduisoit avec une égale prudence, & une mê- 3 me sagesse. S'il traitoit quelques sujets poëtiques, c'étoit d'une maniere fleurie & elegante ; & si dans les Baccanales il a tâché de plaire, & de divertir par les actions & manieres enjoüées qu'on y voit, il a cependant

pendant toûjours conservé plus de gravité & de modestie que beaucoup d'autres Peintres qui ont pris de trop grandes libertez.

Il est vrai qu'on peut regarder en lui comme une adresse toute particuliere, le soin qu'il a eû de peindre avec beaucoup d'amour & d'agrémens ces sortes de sujets, & de les avoir remplis de plus d'embellissemens que les actions historiques qu'il a traitées, dans lesquelles on trouve la verité belle & bien ornée, mais sans fard, & où souvent même il a affecté de retrencher certaines richesses que le sujet auroit pû recevoir, mais qui se trouvent bien recompensées par la grande beauté de ses figures.

On voit pourtant dans la composition des uns & des autres, qu'à l'exemple des sçavans Orateurs, son intention a été d'enserrer toutes les parties qu'il divise en certains membres, ausquels il ne donne d'étenduë que ce qui est necessaire pour exprimer sa pensée, sans qu'il y ait dans son ouvrage ni embarras, ni confusion, ni rien de superflu.

L'on n'y voit jamais de mouvemens qui ne soient conformes à ce que les personnages doivent faire. Ces racourcissemens desagréables, ces contrastes d'attitudes & d'actions contraintes & souvent ridicules,

les, que certains Peintres recherchent, & affectent si fort, pour donner, disent-ils, plus de vie & d'agitation à leurs figures, ne se rencontrent point dans les tableaux du Poussin : tout y paroît naturel, facile, commode & agréable : chaque personne fait ce qu'elle doit faire, avec grace & bienseance.

Ce n'est pas avec un moindre succès qu'il a réüssi dans l'expression de toutes les passions de l'ame. Je vous ai fait observer que quelques fortes qu'elles soient, il ne les outre jamais ; qu'il connoît jusques à quel degré il faut les marquer : & ce qui est encore considerable, il sçait faire un parfait discernement des personnes capables des plus fortes passions, & de quelle maniere il faut les en rendre touchées.

On ne voit rien de trop recherché, ni de trop négligé dans ses tableaux. Les bâtimens, les habits, & generalement tous les accommodemens sont toûjours conformes à son sujet.

Les lumieres & les ombres sont répanduës de la même sorte que la nature les fait paroître ; il n'affecte point d'en representer de plus grandes, ni de donner plus de force ou de foiblesse à ses corps ; il sçait l'art de les faire fuïr ou avancer par des moyens naturels & agréables. Il entend parfaitement l'amitié que les couleurs ont les unes avec

avec les autres ; & quoiqu'il se serve éga-
lement dans le près & dans le loin, de cou-
leurs claires & vives, il les rompt, les affoi-
blit & les dispose de sorte, qu'elles ne se
nuisent point les unes aux autres, & font
toûjours un bel effet. Je vous ai parlé tant
de fois de son intelligence à bien faire toutes
sortes de païsages, & à les rendre si
plaisans & si naturels, qu'on peut dire que
hors le Titien, on ne voit pas de Peintre
qui en ait fait de comparables aux siens.
Il touchoit parfaitement toutes sortes d'ar-
bres, & en exprimoit les differences &
l'agitation ; il disposoit les terrasses d'une
maniere naturelle, mais bien choisie ; don-
noit de la fraîcheur aux eaux, qu'il em-
bellissoit des reflets des objets voisins ; or-
noit les campagnes & les colines, de villes
ou de fabriques bien entenduës, diminuant
les choses les plus éloignées avec une en-
tente merveilleuse ; & pour donner ce pré-
cieux que l'on voit dans ses ouvrages,
il faisoit naître des accidens de jours &
d'ombres par des rencontres de nuages &
par des vapeurs ou des exhalaisons éle-
vées en l'air, dont il sçavoit parfaitement
faire les differences de celles du matin &
de celles du soir.

Dans quelques-uns de ses tableaux, il a
représenté des tems calmes & serains ;
dans d'autres, des pluyes, des vents &

des

des orages, comme ceux que vous avez
vûs autrefois chez le Sieur Pointel. Le
Poussin les fit en 1651. & dans le même
tems il écrivit au Sieur Stella, " qu'il avoit
» fait pour le Cavalier del Pozzo, un grand
» païsage, dans lequel, lui dit-il, j'ai es-
» sayé de representer une tempête sur ter-
» re, imitant le mieux que j'ai pû, l'effet
» d'un vent impetueux, d'un air rempli
» d'obscurité, de pluye, d'éclairs & de
» foudres qui tombent en plusieurs en-
» droits, non sans y faire du desordre. Tou-
» tes les figures qu'on y voit, joüent leur
» personnage selon le tems qu'il fait ;
» les unes fuyent au travers de la poussie-
» re, & suivent le vent qui les emporte ;
» d'autres au contraire vont contre le vent,
» & marchent avec peine, mettant leurs
» mains devant leurs yeux. D'un côté un
» Berger court, & abandonne son trou-
» peau, voyant un Lion, qui, après a-
» voir mis par terre certains Bouviers,
» en attaque d'autres, dont les uns se dé-
» fendent, & les autres piquent leurs
» bœufs, & tâchent de se sauver. Dans ce
» desordre la poussiere s'éleve par gros
» tourbillons. Un chien assez éloigné, a-
» boye & se herisse le poil, sans oser ap-
» procher. Sur le devant du tableau l'on
» voit Pirame mort & étendu par terre, &
» auprès de lui Tisbé qui s'abandonne à la
» douleur ». Voilà

Voilà de quelle maniere il sçavoit pein-
dre parfaitement toutes sortes de sujets,
& même les effets les plus extraordinai-
res de la nature, quelques difficiles qu'ils
soient à representer ; accompagnant ses
païsages d'histoires, ou d'actions convena-
bles : comme dans celui-ci, qui est un
tems fâcheux, il a trouvé un sujet triste
& lugubre.

Toutes les choses que je viens de vous
rapporter, ne doivent-elles pas faire pro-
noncer en faveur du Poussin, sans être
même obligé d'attendre le jugement de
quelque sçavant qui les autorise ?

En effet, dit Pymandre, je tiens que
ce que la multitude approuve, doit être
aussi approuvé des Doctes : la grande esti-
me que tout le monde fait des tableaux
du Poussin, est un espece de jugement po-
pulaire, où je voi que les ignorans & les
habiles ne sont point de differens avis.

Enfin, repris-je, nous avons parlé de
plusieurs sçavans hommes qui ont travail-
lé long-tems, & qui par le secours de l'é-
tude & une longue pratique, ont tâché de
se rendre capables d'exprimer noblement
leurs pensées. Mais après avoir bien con-
sideré tout ce qu'ils ont fait de plus beau,
& même avoir examiné les ouvrages des
Anciens dans le peu de choses à fraisque
que l'on a tirez de la Vigne Adriane, &

parti-

particulierement ce mariage qui est dans
la Vigne Aldobrandine, dont la simpli-
cité & la noblesse qu'on y remarque, ont
fait concevoir au Poussin quel pouvoit
être le génie de ces grands hommes : il faut
avoüer que ce Peintre, sans s'attacher à
aucune maniere, s'est fait le maître de soi-
même, & l'auteur de toutes les belles in-
ventions qui remplissent ses tableaux ; qu'il
n'a rien appris des Peintres de son tems,
sinon à éviter les défauts dans lesquels ils
sont tombez ; que nous lui sommes rede-
vables de la connoissance que nous pou-
vons avoir de la plus grande perfection de
cet art. Et l'on peut dire qu'il a rendu un
signalé service à sa patrie, en y répandant
les sçavantes productions de son esprit, les-
quelles relevent considerablement l'hon-
neur & la gloire des Peintres François, &
serviront à l'avenir d'exemples & de mo-
déles à ceux qui voudront exceller dans
leur profession.

Pymandre vouloit me parler, lorsque
nous fûmes interrompus par l'arrivée de
quelques personnes : ce qui nous obligea
de finir notre conversation, & de remet-
tre à une autre fois ce que nous avions en-
core à dire.

Notes to Félibien's text

1.1 'Un célèbre orateur': Cicero, *De Oratore*, I. ii. 6–8:
'Ac mihi quidem saepenumero in summos homines, ac summis ingeniis praeditos intuenti, quaerendum esse visum est, quid esset, cur plures in omnibus artibus, quam in dicendo admirabiles exstitissent . . .'
('And for my own part, when, as has often happened, I have been contemplating men of the highest eminence, and endowed with the highest abilities, it has seemed to me to be a matter of enquiry, why it was that more of them should have gained outstanding renown in all other pursuits, than have done so in oratory . . .') (Loeb ed. trans.)
1.2 Pymandre represents the naïve interlocutor in the dialogue, the 'homme moyen intellectuel', as it were, who prompts the informative response; one of the simple peuple' whom it is a prime purpose of the Entretiens to enlighten.

2.1 Cf. *Entretien* IV, p. 371: 'Je croyais ne m'entretenir avec, vous que des Peintres qui ont été en réputation & vous dire mon sentiment sur leurs Ouvrages: cependant vous m'engagez insensiblement à vous parler des régles de l'art . . .'
2.2 i.e. in earlier *Entretiens*.
2.3 Cf. especially *Entretien* V.
2.4 Cf. especially *Entretiens* II, VI.
2.5 'certains peintres': probably a reference to Caravaggio and the Cavaliere d'Arpino and their followers, with whom the Carracci are contrasted; cf. *Entretien* VI, pp. 247–48:
'Chacun suivoit sa caprice, et dans Rome il s'étoit élevé comme deux différens partis qui partageoient toute la jeunesse. Les uns s'attachoient particuliérement à imiter la nature telle qu'ils la trouvoient . . . les autres, sans examiner le naturel, se laissant conduire par la force de leur imagination & sans autre modele que leurs seules idées, travailloient d'après les images qu'ils se formoient dans l'esprit . . .'

3.1 Besides stressing, at an early stage, Poussin's affinity with the painters of antiquity, this may be a reference to Poussin's own notes on painting, culled chiefly from classical or literary sources, which Bellori recorded. Cf. Blunt, 'Poussin's Notes on Painting', *Journal of the Warburg Institute*, Vol. I, 1937–38, and idem, *Poussin*, text vol., pp. 219 ff.
3.2 Poussin was considered remarkable for the small scale of his works; Pymandre, here as elsewhere, applies a false criterion of evaluation—that of physical size. For Félibien's justification of the lack of 'grands ouvrages' by Poussin, see below, p. 21.
3.3 Félibien underlines the reference to the nobility of Poussin's descent in the copy of Bellori's *Vite* which he owned (now in the Louvre Library), he gives more details than does Bellori of the painter's antecedents; this may be a reflection on the stress on *honnêtete* in 17th-century France. Cf. Magendie, Maurice, *La Politesse mondaine*, Paris, 1925; P. Bénichou, *Morales du Grand Siècle*, Paris, 1948; A. Levêque, 'L'Honnête Homme et l'Homme de bien au XVIIe siècle', PMLA, LXXII, 1957, pp. 62–63.
Cf. also Passeri, ed. Hess, p. 320: 'un certo Giovanni soldato di qualche merito . . .'
Cf. also *Corr.*, p. 105.

4.1 Félibien lays greater stress here than does Bellori on

nobility as an inherent quality in Poussin, not dependent on birth. (The actual date of Nicolas's birth was 15 June 1594.) Cf. also *Corr.*, p. 105.

5.1 Bellori is both more cautious and more specific (p. 408): ('de'suoi disegni ornava i libri, e la scuola . . .')
5.2 'son imagination seule': cf. Bellori: 'un certo consiglio naturale . . .'
5.3 Quentin Varin, b. 1570, Beauvais, d. 1634. For details of this artist, cf. Blunt, *Nicolas Poussin*, 1960, pp. 9 ff.; also P. de Chennevières-Pointel, *Essais sur . . . la peinture française*, pp. 82–83, and *Revue de l'art français*, January and February 1887. See also Thuillier, ed., cit., notes 7 and 8.

6.1 The anecdote is probably apocryphal; cf. Passeri, ed. Hess, p. 321. Félibien lays more emphasis than Bellori on Poussin's precocious ambition and zeal; the latter gives a factual statement.
Poussin's teacher in Rouen may have been Noël Jouvenet; cf. Thuillier, ed. cit., p. 51 note 10; Blunt, *Nicolas Poussin*, p. 13.
6.2 Little is apparently known of the 'seigneur de Poitou' mentioned by both Félibien and Bellori.
6.3 An echo perhaps of the title of the volume by Fréart de Chambray, *Idée de la perfection de la peinture*, 1662; see *Corr.*, No. 210, p. 461 and Introduction p. 39.
6.4 Possibly Georges Lallemand: cf. De Piles. *Abrégé des vies des peintres*, 1699, p. 469; Blunt, op. cit., p. 16, notes 25, 27.
6.5 Ferdinant Elle (1585–1637): a Flemish portrait painter, settled in Paris, who became 'peintre ordinaire du roi' and 'valet de chambre' to the queen. See Blunt. op. cit., p. 16, and Wildenstein, 'Les Ferdinand Elle', GBA, 1957, II, pp. 225. Cf. also Passeri, ed. Hess, p. 321:
'S'incontrò in un Fiammingo non valido ad altro che alla pura imitazione d'un ritratto . . .'
6.6 Bellori is more specific here, referring to '[il] Cortese Matematico Regio'. Probably Alexandre Courtois, Valet de Chambre of Marie de' Medici; cf. Thuillier, ed. cit., note 15. Cf. Passeri, ed. Hess, p. 321:
'Confessò piu volte Nicolò che quell'incontro fù fortunatissimo per lui, che gli servì d'occasione di vedere quel lume che egli haveva sempre desiderato . . .'
6.7 An exact echo of Bellori (p. 409): 'nel modo d'historiare e di esprimere . . .'
6.8 Félibien here openly acknowledges his debt to Bellori.

7.1 Cf. Bellori; '[la] scuola di Rafaelle, da cui certamente bibbe il latte, e la vita dell'arte . . .' (p. 409).
Poussin was considered—especially by Bellori, to be the heir to Raphael in embodying the virtues of classicism and *disegno*. See, in particular, Blunt, 'The Legend of Raphael in Italy and France', *Italian Studies*, Vol. XIII, 1958, pp. 2 ff. Cf. also, e.g., *Actes*, II, pp. 86, 92.
For an analysis of those works of antiquity and the High Renaissance which were available in Paris and Fontainebleau, see Blunt, *Nicolas Poussin*, text vol. pp. 32–34.
Passeri states in addition that 'si fece ardito di assicurarsi con li colori con li quali operando dava segni chiarissimi della sua bella indole . . .' (p. 322).

7.2 Note Félibien's careful balancing of 'le dessein' and 'la pratique'. Bellori's apparently slightly different emphasis ('nella sperienza de' colori') is in fact not dissimilar, since *le coloris* and *la pratique* were connected in Félibien's mind. Cf. Introduction, pp. 44ff.

7.3 For the decoration of the Château de Mornay, see Thuillier ed. cit., note 16; also J. Dupont, *Actes*, II, pp. 242–45; Blunt, *Nicolas Poussin*, text vol., pp. 13 ff.

7.4 The paintings at Blois and Cheverny are now lost; they are not mentioned by Bellori (Cat. L. 31). Cf. Perrault, *Les Hommes illustres*, I. p. 89, and Montaiglon, A. de, 'Nicolas Poussin, La descente de Croix des Capucins de Blois', NAAF, 1880–81, pp. 314 ff. Félibien himself, however, claims to have seen those at Cheverny: *Mémoires pour servir à l'histoire des maisons royales*, (Ms. of 1681, ed. A. de Montaiglon for Soc. de l'Histoire de l'art français, Paris, 1874; cit. *Actes*, II, p. 185):
'. . . le dedans est considérable par des peintures du fameux Nicolas Poussin, qui estoit for jeune lorsqu'il les fist. Quoy qu'elles soient assez gastées, on ne laisse pas d'y connoistre l'esprit de cet excellent peintre . . .'
For those at Blois, and a general discussion of the problem, see J. Bernier, *Histoire de Blois*, cit. *Actes*, II, pp. 185–86, with annotations by J. Thuillier.

8.1 Probably 1617. Among the 'autres endroits' was perhaps the Château de Mornay; cf. p. 7 note 3 above.

8.2 'quelque accident': Bellori is equally unspecific ('alcun accidente'). Cf. Blunt, *Poussin*, text vol., p. 36, for the stay in Florence. Cf. also Bellori, p. 409 (Thuillier ed., p. 53 and note 18); Passeri, ed. Hess, p. 323.

8.3 For the significance of Poussin's possible stay in Lyons (probably 1619/20), see Blunt, *Poussin*, p. 36. Both Bellori and Passeri state that the 'nouveaux obstacles' concerned debts to a merchant: Bellori, p. 410 (Thuillier ed., p. 53; Passeri, ed. Hess, p. 322).

8.4 *Miracles of St Ignatius and St Francis Xavier*, Cat. L. 45; cf. Blunt, op. cit., p. 37. Four were still known in the 18th century; cf. Dézallier d'Argenville, *Voyage pittoresque*, 1743, p. 307. Cf. also Bellori, p. 410, (Thuillier ed., p. 53), and Passeri, ed. Hess, p. 323. The date given by Félibien is actually incorrect; Passeri gives it correctly as 22 July 1622.

8.5 Although Poussin in his maturity was a slow worker, in his youth he was praised for his rapidity: cf. De Piles, *Abrégé*, 1699, p. 470: Marino to Cassiano dal Pozzo: 'Vedrete un giovane che ha una furia di diavolo'. Bellori also refers to his 'celerità' at this point. The medium of fresco also naturally requires 'promptitude'.

9.1 Bellori is more expansive here: 'riputate le megliori per l'inventione, e per la vivezza inusitata . . .' (p. 410; Thuillier ed., p. 53). Passeri refers to Poussin's originality at this point (ed. Hess, p. 323).

9.2 G. B. Marino (1569–1625), Neapolitan poet, who lived in Paris 1615–23. His long poems, in *précieux* vein, enjoyed a great vogue. He was an enthusiastic collector of paintings: his poem, *La Galleria*, describes a collection of paintings, some owned by himself. For his connections with artists, and his collection, see, *inter alia*, F. Haskell, *Patrons and Painters*, p. 38; Blunt, *Poussin*, text vol., p. 37 ff. and note 87; A. Borzelli, *Il Cavalier Marino, con gli artisti e la galeria*, 1891; G. Ackermann, 'G. B. Marino's Contribution to Seicento Art Theory', *Art Bulletin*, Vol. XLIII 1961, pp. 326–36.
Cf. Passeri, ed. Hess, p. 323: '. . . essendo egli [Marino] . . . nella poesia un ingegno e uno spirito singolare, il quale era molto vago e curioso di pittura . . .' Passeri states that Marino wished to commission a painting from Poussin: 'Questi si compiacque d'invitarlo appresso di se e gli diede da dipingere alcune cose per adornare la sua Galleria che fin in Parigi andava disponendo . . .' (p. 323). His poem *La Galleria* however, does not contain any reference to a painting by Poussin.

9.3 'une facilité': cf. p. 8 note 5 above.

9.4 'ce beau feu': a recognition of the claims of imagination or genius, which cannot be taught or replaced by rules. Félibien is in general more liberal than more othodox members of the Académie Royale in his attitude to the imagination; cf. Introduction, pp. 44ff.
Du Fresnoy, too, is far from dogmatic in his attitude; e.g. *L'Art de peinture*, 1673 ed., l. 30, p. 7 (De Piles' translation):
'Je ne pretens point par ce traité lier les mains des Ouvriers, dont la science ne consiste que dans une certaine pratique qu'ils ont affectée & dont ils se sont fait comme une routine: Je ne veux pas non plus étoufer le Genie par un amas de Regles, ny éteindre le feu d'une veine qui est vive & abondante: mais plûtost faire en sorte que l'Art fortifié par la connoissance des choses, passe en nature peu à peu & comme par degrez, et qu'ensuite il devienne un pur Genie, capable de bien choisir le Vray, & de sçavoir faire le discernement du beau Naturel d'avec le bas et le mesquin & que le Genie par l'exercice & par l'habitude s'acquiere parfaitement toutes les regles & tous les secrets de l'Art . . .'
The analogy with poetry, deriving ultimately from Horace, was a commonplace of 17th-century artistic theory; cf. especially Lee, *Ut Pictura Poesis*, passim, and Du Fresnoy, *L'Art de peinture*, p. 3, lines 1 ff):
'La Peinture & la Poësie sont deux Sœurs qui se ressemblent si fort en toutes choses, qu'elles se present alternativement l'une à l'autre leur office & leur nom. On appelle la premiere une Poësie muette, et l'autre une Peinture parlante . . .'
Cf. also Poussin's conversation with Félibien, recorded in Félibien's Journal, cit. *Actes*, II, pp. 80–81.

9.5 It has been pointed out that these drawings, now at Windsor Castle, are not in illustrations of Marino's poem *Adone*, but probably of Ovid's *Metamorphoses*. See especially Blunt, *Poussin*, p. 39; J. Costello, 'Poussin's Drawings for Marino', JWCI, Vol. XVIII, 1955; and Haskell, loc. cit. Félibien omits the detailed description of the *Birth of Adonis* given by Bellori (p. 410).

9.6 When Félibien visited Rome in 1647–49, as Secrétaire to the Marquis de Fontenay-Mareuil, he would have had access to the collection of Cardinal Camillo Massini, one of Poussin's most important patrons. For Camillo Massimi, see especially Haskell, *Patrons and Painters*, pp. 51 ff.

10.1 'L'esprit fécond': A direct echo of Bellori ('feconda, & impressa la mente'), though Félibien omits the reference to Raphael and Giulio Romano at this point; p. 411. Passeri says of this period: '. . . per un anno si trattene sempre operando per diverse occasioni sempre più avanzandosi nel gusto, nella buona maniera, e nella pratica . . .' (p. 324).

10.2 *Death of the Virgin*, orig. lost, 1623, Cat. 90. Félibien omits the evaluative judgement of Bellori here ('ben condotta in quella sua prima maniera'), p. 494, Thuillier ed., p. 54 and note 20. See also Thuillier, 'Tableaux attribués à Poussin dans les archives révolutionnaires', *Actes*, II, pp. 33–35.

10.3 Poussin is recorded as being in Rome in March 1624. Mancini records that he travelled *via* Venice but this is not mentioned by either Bellori or Félibien. Cf. Bousquet, 'Les relations de Poussin . . .' *Actes*, I, p. 2.

10.4 Marcello Sacchetti was one of the most influential patrons of the arts in Rome; cf. especially Haskell, op cit., pp. 38–39.

10.5 i.e. Francesco Barberini, senior; cf. Haskell, op. cit., especially pp. 43–46.

11.1 *Victory of Joshua over the Amorites*, 1625–26, Moscow, Pushkin Museum of Fine Arts; and *Victory of Joshua over the Amalekites*, 1625–26, Leningrad, Cats. 29 and 30. Cf. Bellori, p. 411 (Thuillier ed. p. 55); see also notes by Thuillier to Pls. 2 and 3 (ed. cit.).

11.2 Anne-Jules Duc de Noailles (1650–1708), Maréchal de

France in 1693. Thuillier suggests that Félibien may be mistaken in his identification of these paintings; cf. notes to Pls. 2 and 3.

11.3 This judgement as to Poussin's early style is Félibien's, not that of Bellori. For an analysis of Poussin's style at this time, cf. especially Blunt, *Poussin*, text vol., p. 63. Cf. also Passeri, p. 323.

11.4 This anecdote is omitted by Bellori, though he confirms that the battle pieces were sold at a low price. (Nothing appears to be known of the 'prophète' here referred to.) Bellori characteristically inserts a moralizing reflection at this point (p. 411).

Passeri too refers to Poussin's difficulties in obtaining a reasonable price at this time: '. . . con queste afflizioni si andava trattenendo in dipingere e vendere per necessità di vivere come meglio poteva le opere sue che disse dopo haverne molte gettate per vilissimo prezzo con suo sommo ramarico, conoscendole di merito assai maggiore; e questa è l'infelicità di chi non ha guadagnato posto anche nel nome, anchorche operi con qualche squisitezza . . .' (p. 324). The relative values of the *franc* and *écu* are as follows:

> 20 *sous* = 1 *livre (franc)*
> 3 *livres* = 1 *écu*
> 10 (later
> 24) *écus* = 1 *Louis*

12.1 At this point Félibien stresses, even more than does Bellori, Poussin's seclusion and solitary habits; cf. Bellori, '. . . viveva . . . in compagnia . . .' Sandrart gives a less austere image of the artist: cf. p. 258 (ed. Peltzer, 1925).

12.2 François Duquesnoy (1594–1643), known as 'il Fiammingo', worked in Rome from 1618 to 1643. Like Poussin, he was summoned by the king to visit France, but died on the way there. His *S. Andrea* (1629–30) in St Peter's and *Sta Susanna* in Sta Maria di Loreto are crucial works in the development of classical tendencies within the Baroque: cf. especially R. Wittkower, *Art and Architecture in Italy 1600–1750*, pp. 177 ff.

12.3 Jean Dughet, Poussin's brother-in-law, is recorded as living with Nicolas from 1636 to 1640 (Bousquet, 'Les relations de Poussin', p. 6). He evidently saw himself as being in some sense the protector of Poussin's posthumous reputation, to judge from this *mémoire*. In a letter to Chantelou, Jean Dughet wrote that he had some Mss. on 'La lumière et les ombres' but that they were not by Poussin who had copied them from a work in the Barberini Library by Matteo Zaccolini, Domenichino's teacher of perspective (for whom see note 4 to p. 15). Cf. Fontaine, *Doctrines d'art*, p. 7 note 2, and p. 16 note 2.

12.4 None of the biographers suggests that it was Algardi rather than Duquesnoy with whom Poussin copied the Titian *Bacchanals*.

12.5 Cf. Bellori, pp. 457 ff., and see facsimile p. 126.

12.6 Charles Errard (1618–88), friend of Chambray and Director of the Académie de France à Rome from 1666 to 1673, and from 1675 to 1684 (cf. J. Alaux, *L'Académie de France à Rome*, 1933, pp. 9–20 and 31–36). He was probably responsible for the landscape backgrounds to the illustrations in Chambray's translation of Leonardo's *Trattato*, published in 1651. Poussin, who drew the figures for these illustrations, was scornful of Errard's work here (cf. *Corr.*, No. 185, p. 421). Errard may also have designed the vignettes at the head of each biography in Bellori's *Vite*; cf. Introduction, p. 19.

12.7 Titian's *Bacchanals*, painted for the Este family and later exhibited in the Aldobrandini and Ludovisi collections. Poussin copied the first of the series, by Bellini and Titian, the *Feast of the Gods*; the copy is now in the National Gallery of Scotland, Edinburgh (Cat. 201).

13.1 Bellori does indeed state that 'Nicolò no solo copiavali in pittura, ma insieme col compagno li modellava di creta in bassi relievi . . .' (p. 412). For Bellori's description of the models made by Poussin, cf. *Vite*, p. 412 (Thuillier ed., pp. 55–56).

Bellori refers to 'alcuni scherzi, e baccanali à guazzo & ad olio' (p. 412); cf. Thuillier note 34. Two of these works have now reappeared; cf. Blunt, *Poussin*, text vol., p. 66.

13.2 An echo, perhaps, of the 'dessin-coloris' dispute which divided the Académie. Dughet, in his anxiety to guard Poussin's reputation as an artist excelling in 'le dessin', makes himself ridiculous; Félibien, while recognizing Poussin's debt to Titian, still feels it necessary to justify that fact. Cf. also Bellori, p. 412 (Thuillier ed., p. 55). (It is incidentally significant that Félibien singles out Titian's treatment of landscape, while Bellori merely refers to the treatment of 'putti teneri' which Poussin derived from Titian).

Félibien scarcely refers to Poussin's brother-in-law in passing. Passeri, on the other hand, refers to Gaspard and Jean (pp. 324–25, and 328). Bellori makes brief reference to Gaspard in connection with Poussin's skill in landscape: 'In questa imitatione de' paesi succede alla fama Gasparo Dughet allievo, e cognato di Nicolò . . .' (p. 455).

13.3 Perhaps the emphasis here should be on 'assujetti', since we know that Poussin did copy paintings (cf. Bellori, p. 412 and p. 13 note 1 above). Passeri also states that Poussin and Duquesnoy copied works by Raphael and Giulio Romano, as well as Titian and he also states that he made models (p. 325). Bellori confirms this (p. 412).

13.4 It is significant that Félibien stresses that Poussin made sketches, rather than careful copies, after the antique. This is in marked contrast to the practice of the Académie Royale: cf. Introduction, p. 59, and also Bourdon, *Conférence sur l'étude de l'antique*, 5 July 1670; summary repr. Jouin, *Conférences*, pp. 137–40. For Poussin's drawings after the antique, cf. Blunt, *Drawings of Nicolas Poussin*, Vol. V, 1974.

13.5 Félibien, with his insistence on the importance of informed judgement, stresses Poussin's 'discernement' while Bellori merely refers to his 'brama d'imparare . . .'

14.1 Félibien's detailed observation of Poussin's sketching habits is almost certainly based on personal observation. Bellori is more terse here ('se ne fuggiva solo à disegnare in Campidoglio': p. 412). Cf. also Bonaventure d'Argonne, cit *Actes*, II, p. 237.

Bellori also commented on the character of Poussin's drawings (cf. p. 13 note 4 above), as follows:

'. . . formati . . . con semplici linee; e semplice chiaroscuro d'acquerella, che però havevano tutta l'efficacia de' moti, e dell'espressione . . .' (pp. 437–38); Thuillier ed., pp. 76–77).

14.2 Characteristically, and in contrast to Bellori, Félibien mentions landscapes before 'compositions d'histoire'.

14.3 Félibien is remarkable for singling out a picturesque quality; cf. De Piles on 'les accidents' (*Cours de peinture*, 1708, p. 201).

14.4 For Poussin's observations of 'bienséance' or 'costume', cf. p. 148 below. Cf. also Poussin's conversation with Félibien, recorded in his Journal; cf. Delaporte, 'André Félibien en Italie', GBA, Vol. LI, 1958, cit *Actes*, II, pp. 80–81.

15.1 'la raison': an emphasis characteristic of French 17th-century thought; cf. Introduction, p. 57.

15.2 For a list of the books which Roger de Piles considered were appropriate to the 'learned painter', cf. his *Remarques* accompanying his translation of Du Fresnoy, *L'art de peinture*, 1673 ed., p. 128 ff.

15.3 Félibien describes the science of optics as though it were a kind of moral instrument—as though to see rightly were a virtue. Cf. Poussin's distinction between 'aspect' and 'prospect', *Corr.*, No. 61, p. 143; also Chambray, *Perfection*, pp. 19–20:

'Les Geometres . . . se servent du nom d'Optique voulant dire par ce terme-là, que c'est l'Art de voir les choses par la raison et avec les yeux de l'entendement: car on seroit bien impertinent de s'imaginer que les yeux du corps fussent d'eux-mesmes

capables d'une si sublime operation, que de pouvoir estre juges de la beauté, et de l'excellenc d'un Tableau . . .'

15.4 Poussin's studies of 'Anatomia, Prospettiva', are described by Passeri (p. 326). Matteo Zaccolini was a 'learned Theatine' (Blunt, *Poussin*, p. 57) who studied and transcribed Leonardo's manuscripts. Bellori points out that Zaccolini was teacher of Domenichino; cf. p. 412 (Thuillier ed., p. 56). For Zaccolini, cf. also *Ent.* VII, p. 329:
'Il me semble, interrompit Pymandre, que pour la Perspective on faisoit état d'un Père Théatin, et que nous allâmes en voir de sa façon proche Monte Cavallo. Ce fut, repartis-je, à Saint Sylvestre que nous considerâmes ce que le Père Matheo Zaccolino y a peint. L'on peut dire que ce Religieux est un de ceux qui . . . dans toutes les choses qu'il a representées en differens endroits, a donné des marques d'une grande étude e de beaucoup d'intelligence. L'estime que le Poussin en faisoit, lui doit tenir lieu d'un grand éloge.'
Zaccolini is mentioned also by Passeri, p. 326.

16.1 Zaccolini is praised, significantly, for understanding the *reasons* for the disposition of light and shade. Cf. p. 15 note 2 above, and *Ent.* IV, p. 368:
'. . . Il faut que le Peintre tâche . . . d'accorder ensemble la vüe et la raison, afin qu'il ne fasse rien qui ne soit au gré de toutes deux. Pour cet effet il doit étudier la Géometrie et la Perspective, principalement cette dernière, qui est comme une regle certaine pour mesurer les ouvrages, ou plutôt comme une lumière très-claire, qui luy découvrira les défauts et l'empêchera de tomber dans plusieurs manquemens inévitables à ceux qui l'ignorent . . .'
16.2 Félibien here discounts the suggestion that Poussin may have written a treatise on 'light and shade' (included in 'le coloris'; cf. Introduction, p. 68) Bellori does not touch on the question here, but cf. the engraving at the head of his *Vita*, which bears the motto, 'De lumine et colore'; also the self-portrait by Poussin in Berlin (Cat. 1 and note 12.2 above). It is possible that Félibien here refers to Poussin's notes on painting, collected and printed by Bellori as 'Osservationi', at the end of his biography; cf. Blunt, 'Poussin's Notes on Painting', and *Lettres*, pp. 167–68; also p. 12 note 3 above. See also Bellori (p. 441; Thuillier ed., p. 81):
'Hebbe egli sempre in animo di compilare un libro di pittura' also p. 455 (Thuillier ed. p. 91 and note 110): '. . . avendo Nicolò avuto in animo formarne un trattato'.
Cf. also especially *Corr.*, p. 419, letter to Chantelou of 29 August 1650: '. . . ce sera si je vis mon entretien . . .' Note also Passeri's reference to Poussin as 'Pittore di lume e di ombra' in this context (p. 326).
16.3 Félibien is more specific than is Bellori in his description of Poussin's reading; again, he probably speaks from personal observation of the painter's library. The works by Alhazen, Vitellio (or Witelo), Dürer, and Alberti are as follows:
The works of Alhazen and Vitellio were bound together as *Opticae thesaurus Alhazeni . . . et Vitellonis Thurinopoli Opticae libri decem*, (F. Reisner) Basel, 1572. There is no modern critical edition of either.
A. Dürer, *Underweysung der Messung mit dem Zirckel im Richscheyt in Linien ebnen und grantzen Corporen*, Nuremberg, 1525; published also as *Institutionis geometricae*, trans. J. Camerarius, Paris, 1532 and 1535. A. Dürer, *Hierinn sind begriffen vier Bücher von menschicher Proportion*, Nuremberg, 1528; published also as *De Symmetria partium*, trs. J. Camerarius, Paris, 1535, 1537, and 1557. No very recent edition, but the standard account remains E. Panofsky, *Dürers Kunsttheorie*, Berlin, 1915.
L. B. Alberti, *De pictura*, Latin Ms. 1435, Italian translation 1436; first Latin edition, 1540, Basel; first Italian edition (tr. L. Domenichi), 1547, Venice. It was later translated by Bartoli in *Opere morali di Leon Battista Alberti*, Venice, 1568.
L. B. Alberti, *De statua*, trans. Bartoli, *Opere morali*, 1568. The standard modern edition is *Leon Battista Alberti: On Painting and Sculpture*, ed. C. Grayson, London, 1972. Both works were bound together with Leonardo's *Trattato* in the following edition: *Trattato della pittura di Leonardo da Vinci . . . [et] in tre libri Della pittura et il trattato Della statua di Leo Battista Alberti*, ed. R. du Fresne, Paris, 1651.
(I owe this reference to Mr Martin Kemp.)
16.4 Andrea Vesalius, *De humani corporis fabrica libri septem*, Basel, 1543, or more probably the short version, *De humani corporis fabrica librorum epitome*, Basel, 1543. There were many subsequent editions, and piratings; the most relevant is *Les portraicts anatomiqves de tovtes les parties du corps humain, gravez et taille dovce. . . . Ensemble l'Abbrégé d'André Vesal, et l'explication d'iceux, accompagnée d'vne déclaration anatomique par Jacqves Greven*, Paris, 1569. There is a modern account by J. B. de C. M. Saunders and C. D. O'Nalley, *The Illustration from the Works of Andreas Vesalius of Brussels*, Cleveland and New York, 1950.
(Information kindly supplied by Mr Martin Kemp.)
Bellori speaks of 'Larcheo nobile Chirurgo' (p. 412) who has been identified by Mr Martin Kemp with Nicolas Larchée (see 'Dr William Hunter on the Windsor Leonardos and his Volume of drawings attributed to Pietro da Cortona', *Burl. Mag.*, CXVIII, 1976, note 15).
See also Blunt, *Poussin*, p. 57. Passeri also refers to 'l'istruzione di Nicolò Larche quanto alla notomia [*sic*]' (p. 326).

17.1 Domenichino's *Flagellation of St Andrew* is painted on the wall facing Guido Reni's *St Andrew led to martyrdom* in the chapel attached to S. Gregorio in Celio.
17.2 For Poussin's admiration of Domenichino, cf. *Entretien* VII, p. 477:
'Vous sçavez combien cette peinture [i.e. *The Communion of St Jerome*] est celebre, & que le Poussin, qui regardoit le Dominiquin comme le premier des Eleves d'Annibal, ne parloit de ce tableau qu'avec admiration, et contoit la Transfiguration de Raphaël, la Descente de Croix de Daniel de Volterre, et le St Jerôme du Dominiquin, pour les plus beaux tableaux qui fussent à Rome . . .'
Cf. also *Ent.* VII, p. 490, where Domenichino is presented as the type of the learned painter; the prototype, even, for Poussin himself. Cf. also, Bellori, *Osservationi*, p. 460 ff and see Blunt, *Poussin*, p. 59, for the relationship of Poussin to Domenichino and Guido Reni.
Passeri states that Poussin also studied in the studio of Andrea Sacchi, after Domenichino's departure for Naples (p. 326), and tells us that one of his favourite models was 'il Caporal Leone il qual fu uno de modelli migliori per lo spirito che dava all'attitudini nelle quali veniva posto . . . (p. 326)'.
17.3 Félibien here, with characteristic eclecticism, inserts an acknowledgement of, and justification for, Poussin's appreciation of other artists than Raphael (though he remains slightly defensive about Poussin's admiration for Titian). This digression does not appear in Bellori's text.
17.4 Cf. Félibien's own comment in his *Tableaux du cabinet du roy*, cit supra, Introductions, p. 48.

18.1 For a discussion of the role of Cardinal Francesco Barberini as patron of the arts, cf. especially Haskell, *Patrons and Painters*, pp. 3 ff.
18.2 *Death of Germanicus*, Minneapolis, 1628, Cat. 156. Bellori refers to the 'forza di affetto' (p. 413; Thuillier ed., p. 56). Cf. also Passeri, ed. Hess, p. 326.
The Académie Royale was particularly preoccupied with the appropriate rendering of emotion by gesture and facial expression; cf. especially Le Brun, *Conférence sur l'expression générale et particulière*, given probably 6 October and 10 November 1668 (Dr Montagu has given the date of 7 April 1668 in her unpublished thesis on Le Brun).
Cf. also *Ent.* IV, pp. 345–46:
'M. Poussin a peint la femme de Germanicus d'une maniere

convenable à la grandeur et à la génerosité d'une Princesse qui voit mourir son mari. S'il eût representé une païsanne touchée d'une semblable douleur, il l'auroit peinte dans une posture plus desesperée, parce que le simple peuple, qui ne prévoit jamais les maux, s'abandonne au desespoir quand ils arrivent: mais la douleur des personnes de condition & d'esprit, n'est jamais accompagnée de messéance & de trop d'emportement . . .'

Cf. also *Ent*. VI, p. 221:
'On y voit les differens degrez de douleur parfaitement exprimez. La tristesse ne paroît pas si forte dans les jeunes enfans de ce Prince que dans sa femme. Il y a seulement sur leurs visages des marques de cette tendresse, dont leurs jeunes cœurs pouvoient être capables. Les Capitaines qui sont presens, font paroître leur douleur par leurs actions, et font voir à Germanicus le desir qu'ils on de venger sa mort. Il y a d'autres Officiers & quelques soldats qui versent des larmes, & qui par leur contenance témoignent le déplaisir qu'ils souffrent de perdre ce Prince dans le fleur de son âge. Et parce, dit Pymandre, qu' on ne connoît pas toujours aisement quelle est la douleur des femmes à la mort de leurs maris, le Poussin a laissé à deviner dans son Tableau celle d'Agripine qui se cache le visage avec un mouchoir. C'est l'adresse de cet excellent Peintre, repartis-je, qui n'a pas crû pouvoir mieux exprimer une douleur excessive, qu'en couvrant le visage de cette Princesse . . .'

18.3 *Capture of Jerusalem*, Cat. L. 9 (known only from an engraving; cf. Blunt, *Poussin*, text vol; p. 62 and note 20).
18.4 *Capture of Jerusalem by Titus*, Cat. 37, Vienna, c. 1638. Bellori says of the second version that it is 'più copiosa, e megliore della prima . . .' (p. 413)
It is also mentioned by Passeri (p. 326).

19.1 Bellori omits any reference to expression, describing the painting merely as 'frà le più degne . . .'
19.2 For Cassiano dal Pozzo, cf. especially Blunt, *Nicolas Poussin*, p. 100 ff. He met Poussin through Marino, and was, from 1627, one of Poussin's most important patrons. He was interested in the natural sciences (as Secretary to the Accademia dei Lincei) and especially—most significantly for Poussin—in the study of antiquities. His 'Museo Cartaceo' was an accumulation of drawings after the antique, chiefly by Pietro Testa. Cf. Somers-Rinehart, 'Poussin e la famille dal Pozzo', *Actes*, I, pp. 19 ff; Blunt, Addenda to the *Catalogue of French Drawings at Windsor Castle*, 1971; *Drawings of Nicolas Poussin*, Vol. V; Arnault Bréjon de Lavergnée, 'Tableaux de Poussin et d'autres artistes français dans la collection Dal Pozzo: deux inventaires inédits', *Revue de l'art*, XIX, 1973, pp. 79–90; C. Vermeule, 'The Dal Pozzo-Albani Drawings of Classical Antiquity: Notes on their content and arrangement', *Art Bulletin*, Vol. XXXVIII, 1956, pp. 31–46; idem, 'The Dal Pozzo-Albani Drawings of Classical Antiquities in the British Museum', *Trans. Amer. Philos. Soc.*, 1960, F. Haskell and S. Rinehart, 'The Dal Pozzo Collection: Some New Evidence', *Burlington Magazine*, Vol. CII, July 1960, pp. 323–24.
19.3 *Martyrdom of St Erasmus*, Rome, Vatican, 1628–29, Cat. 97; Poussin's first recorded public commission and one of the rare occasions when he painted a martyrdom. The painting forms the subject of one of Bellori's longer descriptions (pp. 413–14; Thuillier ed., pp. 57–58).
Cf. also *Ent*. VI, p. 227:
'On voit des expresssions admirables de cette hardiesse, & de cette constance dans le . . . Saint Erasme du Poussin . . .'
See also Sandrart (p. 257) and Passeri (p. 326);
'Di questo quadro disse sempre Nicolo non havere hauta ricognizione nessuna non sapendo se ciò gli fosse succeduto per propria disgrazia, o pure per malignità di cui sopraintendeva a queste cariche . . .'
Sandrart states that Poussin 'scored in passion, expressive

gesture, and invention', while Valentin was praised for his naturalism, strength, and intensity of colour . . .' (p. 257).

20.1 *Virgin appearing to St James*, Paris, Louvre, 1630, Cat. 102; mentioned briefly by Bellori (p. 497). Félibien's own footnote on this page reads: 'Caesar-Augusta. Durant. *de Ritib. Eccles*, I. I'. This probably refers to the *Rationale divinorum officiorum speculum judiciale* of William Durandus (c. 1230–96), Bishop of Mende (Mimatensis) from 1285, one of the principal medieval canonists and a legal official of the Roman Church.
20.2 *Loves of Flora and Zephyr*, Cat. L. 62; not mentioned by Bellori.
20.3 *Plague at Ashdod*, Paris, Louvre, 1630, Cat. 32; Bellori gives a lengthy description (p. 414–16) and both Bellori and Félibien mention the painting's popularity. Cf. also Passeri (p. 326) and Sandrart (p. 257): Passeri's comment is that the painting is one 'che per la sua singolarità è stimata delle migliori uscite dal suo studioso pennello, et ora è tenuta in una stima di non haver pagamento che lo pareggi . . .'
Sandrart describes how the picture shows 'a mother and her child who have fallen victims to the Plague, the mother lying on the ground, the child still grasping at her bare infected breasts, while her own friends turn away in terror, holding their noses with all the gestures appropriate to the story . . .' (p. 257).
20.4 Possibly Carlo Mattei, who worked under Bernini in Rome. Cf. Blunt, catalogue entry, cit. supra; R. Battaglia, *La Cattedra Berniniana di S. Pietro*, Rome, 1943; and Wittkower, *Gian Lorenzo Bernini*, London, 1955, pp. 221, 238, 246. However, Carlo Mattei was apparently always called a *spadaro* and not a sculptor, which makes this identification doubtful.
20.5 The price is also given by Bellori; the point is made to stress both Poussin's struggles during his early years in Rome and also his financial disinterestedness. See also Félibien's journal for 28 August 1647, cit. Thuillier, ed. cit., note 39.
20.6 Félibien gives equal credit to the Greeks and to Raphael as the source for Poussin's 'pensées et expressions'; Bellori gives only Raphael, in Marcantonio's engravings (repr. Pl. 19 in Thuillier ed.). Cf. Poussin's comment. 'Nos braves anciens grecs . . .' in *Corr.*, p. 372 (*Lettres*, pp. 122–23) and also Blunt, *Poussin*, text vol., p. 232 ff.

21.1 'palmes'=*palmi* (handsbreadth, a span). A footnote in both the 1688 and the 1725 editions of the *Entretiens* reads: 'La Palme de Rome dont on se sert à present est de 8. pouces 3 lignes'. The standard metric equivalent of the *pouce* is 22.3 cm.
21.2 Both Bellori and Félibien record the painting's popularity. Félibien here turns to a positive advantage the relatively small size of Poussin's paintings, while Bellori refers to this more deprecatingly ('. . . nelle quali egli venne a rinchiudere troppo angustamente il pennello . . .' p. 416). We may perhaps see here the bias of French classicism in this statement of Félibien.
21.3 For Cassiano dal Pozzo and the Museo Cartaceo, see p. 19, note 2.

22.1 Félibien refers to his stay in Rome from 1647–49, as Secrétaire to the Marquis de Fontenay-Mareuil; it is possible that he himself at one point considered undertaking a translation of Leonardo's *Trattato*. Cf. B. Teyssèdre, *L'Histoire de l'art*, p. 60, and *Actes*, II, p. 90, citing A. Bosse, *Traité des pratiques géométrales*, 1665:
'J'en avois veu un semblable Manuscrit entre les mains d'un nommé M. Phélibien, qui disoit l'avoir pris sur le mesme Original dont j'ay parlé ci-devant, . . . mais luy ayant fait remarquer quelques-unes de ces erreurs, et averti que M. de Chambray avait fort avancé le sien, il abandonna son dessein, et mesme me dit quelques jours après qu'il avoit donné audit Sieur de Chambray le Privilège qu'il en avoit obtenu . . .'
22.2 Leonardo's *Trattato* was translated by Fréart de Chambray, brother of Poussin's friend and patron Chantelou, and author of *Idée de la perfection de la peinture* (cf. Introduction, p.

39). The translation, dated 1651, was dedicated to Poussin, who drew the figures for the illustrations. Cf. also K. Steinitz, 'Poussin, illustrator of Leonardo de Vinci', *Art Quarterly*, Vol. XVI, 1953, pp. 50 ff., and Blunt, *Drawings of Nicolas Poussin*, Vol. IV, pp. 26 ff. See also Bellori, p. 436 (Thuillier ed., p. 75 and note 77), and J. Bialostocki, 'Poussin et le "Traité de la Peinture" de Léonard', *Actes*, I, pp. 133 ff.

22.3 Abraham Bosse (1661–76) published a letter purporting to be by Poussin, in his *Traité des pratiques géométrales et perspectives* . . . 1665, p. 128:
'Tout ce qu'il y a de bon en ce livre [i.e. Leonardo's *Trattato*] se peut écrire sur une feuille de papier en grosses lettres; et ceux qui croient que j'approuve tout ce qui y est ne me connoissent pas . . .' For a discussion of the authenticity of the letter, cf. Blunt, *Lettres*, p. 150, note 51; J. Bialostocki, 'Poussin et le "Traité . . ." de Léonard', cit. supra.

22.4 Cf. *Corr.*, No. 185, pp. 419–20. By 'goffes' Poussin meant 'clumsy' or 'awkward'.

23.1 Charles-Alfonse du Fresnoy (1611–65), pupil of Vouet and Perrier. His poem, *De Arte Graphica*, while in many ways a summary of academic opinion, nevertheless allows considerable weight to the imagination, and admits the virtues of 'le coloris' (cf. Introduction, p. 71). It thus served as a basis for the theories of both Roger de Piles and the Académie Royale. De Piles translated the work in 1668 and added his own copious 'Remarques', while Dryden's translation into English, in 1695, with lengthy preface based largely on Bellori's *Idea*, was of great importance for the development of English Neo-classic criticism. (The translation by William Mason of 1782 was annotated, indeed, by Sir Joshua Reynolds; cf. Malone, *Works*, 1797, pp. 147–274.) For a summary of Du Fresnoy's views, see especially Fontaine, *Doctrines d'art*, pp. 17–19, and for his connection with De Piles, cf. Teyssèdre, *Roger de Piles*, passim.

23.2 *Seven Sacraments*, first series, Washington and Belvoir Castle, 1630s, Cat. 105–11. Bellori allots to the *Sacraments* one of his most elaborate and concentrated descriptions; cf. Introduction, p. 346 and Bellori, p. 416 ff; cf. also Sandrart, ed. Peltzer, pp. 257–58, and Passeri, ed. Hess, p. 327. Sandrart mentions both series of *Sacraments*, stating that 'engravings can be bought' (loc. cit.). Passeri singles out the *Sacraments* as exemplifying Poussin's mastery of *costume*:
'L'osservanza che Nicolò hebbe nell'adattare gli abiti a ciascheduna figura, l'aria delle teste che espresse in quei personaggi che rappresentava, e la mossa delle attitudini appropriate all'espressione fece conoscere quanto era guidizioso, accorto, e del tutto intelligente . . .' (loc. cit.). Passeri also remarks on the fame which the paintings brought Poussin (p. 327).

23.3 *Seven Sacraments*, second series, Edinburgh, National Gallery of Scotland, Duke of Sutherland loan, 1644–48, Cat. 112–18. For a full discussion of Poussin's treatment of this rare subject, cf. Blunt, *Poussin*, text vol., pp. 154 ff. Poussin did not in fact provide 'de semblables' for Pozzo, since he was averse to making an exact copy; the second version of the *Sacraments* amounts to a new interpretation of the theme. Cf. Blunt, loc. cit.

24.1 *St John Baptizing*, Coll. Bührle, Schwank, Zürich, Cat. No. 70. Cf. also Bellori, p. 419.

24.2 *Crossing of the Red Sea*, Melbourne, c. 1635–37, Cat. 20. Félibien singles out 'la grande ordonnance la beauté du dessein, et les fortes expressions' as most worthy of praise; cf. Bellori, '. . . due copiose, & esatte inventioni . . . Era Nicolò in tal modo, portato à nobilissimi componimenti, che' egli si eleggeva atti alli moti degli affetti, e dell'espressioni, e conformi al suo ricco ingegno abbondante . . .' (p. 419; Thuillier ed., p. 61).

24.3 *Adoration of the Golden Calf*, London, National Gallery, Cat. 26, 1630. Cf. Bellori, p. 419.

24.4 *Adoration of the Golden Calf* (fragment), Southwell, 1620s,

Cat. 27.

24.5 *Un bain de femmes*, Cat. L. 117.

24.6 'Le Sieur Stella': Jacques Stella, b. Lyon 1596, died Paris 1657. Arrived Rome 1623; i.e. one year before Poussin. For Poussin's friendship with the Stella family, see Chennevières-Pointel, *Essais sur la peinture française*, p. 273. Cf. also Blunt, *Art and Architecture in France*, p. 187; idem, *Poussin*, p. 56; J. Thuillier, 'Poussin et ses premiers compagnons français à Rome', *Actes*, I, p. 71.

24.7 *Rape of the Sabine Women*, Paris, Louvre, c. 1635, Cat. 179. Cf. Bellori, p. 449. (Or possibly Cat. 180.)

24.8 *Moses striking the rock*, Edinburgh, National Gallery of Scotland, Duke of Sutherland Loan, before 1657, Cat. 22. Bellori describes two versions of the theme: probably Cats. 23 and 24; for a summary of the problem of identification, see entry to Cat. 22.

25.1 'M. de la Vrillière': Louis-Phélypeaux, Duc de la Vrillière, Secrétaire d'état. According to Sauval, 'il aimoit extrêmement la peinture, et a laissé un cabinet où l'on voit un grand nombre d'excellents tableaux.'
For a discussion of the De la Vrillière collection, cf. W. Vitzthum, 'La Galerie de l'Hôtel de la Vrillière', *L'Oeil*, December 1966.

25.2 *Camillus and the Schoolmaster of the Falerii*, Paris, Louvre, 1637, Cat. 142. Cf. also Bellori, p. 455 (Thuillier ed., p. 98).

25.3 For a discussion of the possible identity of the earlier treatment of this theme, cf. the entry to Cat. 142, and cf. note 2 above.

25.4 *Armida carrying off Rinaldo*, Berlin, c. 1637, Cat. 204. 'La Fleur peintre': Nicholas Guillaume, called La Fleur, d. 1683. Lodged in the Louvre, with title of 'Peintre du roi'. In 1638 he worked in Rome (cf. Dumesnil, *Le Peintre-graveur français*, t. IV, p. 11); cf. also *Corr.*, p. 3 n. 3; and Bellori, p. 447 (Thuillier ed., p. 85).

26.1 Cf. *Corr.*, No. 2, pp. 3–4.

26.2 *Israelites gathering the Manna*, Paris, Louvre, 1637–38, Cat. 21, sent to Chantelou in April 1639. Cf. *Corr.*, No. 11, p. 20.

26.3 The concept that a painting should be 'read', a necessary corollary to the topos of *ut pictura poesis*, is crucial to Poussin's theory of painting. Cf. also *Corr.*, No. 11, p. 20: '. . . lisés l'Histoire et le tableau . . .'

26.4 *Hercules carrying off Deianira*, c. 1637, Cat. L. 63.

27.1 *Israelites gathering the Manna*: cf. p. 26 note 2 above, and *Corr.* No. 11. p. 20 (28 April 1639).

27.2 For a full discussion of the identity of the *Bacchanals* painted for Richelieu, cf. entry to Cats. 136–38. See also Bellori, p. 423 (Thuillier ed., p. 63).

27.3 *Triumph of Neptune*, Philadelphia, c. 1635–36, Cat. 167. According to Thuillier, Poussin's fame was not in fact widespread before 1640 (ed. cit., note 47). Cf. also Passeri (p. 327):
'Era di già Monsieur Poussino entrato in un posto grande di stima e di riputazione, e le opere sue si erano avanzate nella condizione del prezzo, e riceveva spesso molte commissioni da diverse parti. Il Cardinal di Richelieu stimolato dal grido che sentiva del suo gran valore gli fece intendere che haverebbe hauto sommo piacere di alcune delle sue opere . . .'

27.4 François Sublet de Noyers, born c. 1588, of a banking family; Secrétaire d'état de la Guerre, 1636; Surintendant des bâtimens, 16 September 1638; in disgrace, 10 April 1643; died 20 October 1645; a cousin of the Fréart brothers.

27.5 For Poussin's reluctance to go to France, cf. also *Corr.*, pp. 9, 17.

28.1 Cf. *Corr.* No. 5, pp. 8–11: 'Je metray ma vie et ma santé en compromis, pour la grande difficulté qu'il y a à voyager maintenant . . .' (Poussin has actually written '15 janvier

1638'.) Passeri rather glosses over Poussin's unwillingness to travel (cf. pp. 327–28), and implies that the artist undertook the journey gladly: '. . . intraprese volontieri il viaggio'. Passeri also mentions the fact that Poussin took Jean Dughet with him: 'il mezzano Giovanni il quale volle sempre stargli al fianco che a lui era di grandissimo sollievo e consolazione . . .' (p. 328). For Poussin's own account of his reception, see *Corr.*, No. 21, p. 40.

28.2 *Corr.*, No. 3, p. 5.

28.3 *Corr.*, No. 4, p. 7.

28.4 *Corr.*, No. 6, pp. 11, 12.

28.5 It is significant that Bellori here quotes Poussin's letter to Cassiano dal Pozzo, rather than letters to Poussin from France; here as elsewhere it is the Roman connection that chiefly interests him (besides the fact that the other letters may not have been available to him).

32.1 *Corr.*, No. 13, p. 25.

32.2 *Corr.*, No. 15, p. 28.

32.3 *Corr.*, No. 16, p. 29. For Poussin's description of his *logis*, cf. *Corr.*, p. 43.

33.1 Bellori and Passeri give some details of the conversation (which included the king's malicious remark, 'Voilà Vouet bien attrapé!'); cf. Bellori, pp. 423–24; Passeri, p. 328.

33.2 *The Institution of the Eucharist*, Paris, Louvre, 1641, Cat. 78.

33.3 Fontainebleau: Cat. L. 119. Cf. *Corr.*, No. 21, p. 40, and Passeri, p. 328.

33.4 For the tapestry designs, cf. letter to Pozzo, 6 January 1641. *Corr.*, No. 21, p. 40 ff. Cf. also article by R. Weigert, 'Poussin et l'art de la tapisserie' BSP, Vol. III, 1950, pp. 19 ff. For Sublet des Noyers, cf. p. 27, note 4 above.

33.5 'frontispièces des livres': For Poussin's illustrations to editions of Virgil, Horace, and the Bible, cf. especially letter to De Noyers of 10 April 1641 (No. 26, p. 53). The Virgil and Horace drawing are at Windsor (C.R. II, Pl, 127, p. 26, A 42); cf. also Blunt, *French Drawings at Windsor Castle*, No. 249, p. 121, *Drawings of Nicolas Poussin*, Vol. II, Pl. 127 (Nos. A 42 and A 43).
Bellori gives a detailed description (p. 430; Thuillier ed., p. 70). An engraving of the frontispiece to the Bible is reproduced in Thuillier, tav. 55.

33.6 For a detailed discussion of the undertaking for the decoration of the Louvre Grande Galerie, see Blunt, 'Poussin Studies VI', *Burlington Magazine*, Vol. XCIII, 1951, pp. 369 ff; also C.R., IV, pp. 11 ff., and Chennevières-Pointel, *Essais sur la peinture française*, pp. 176–92. Passeri, pp. 328–29. Cf. Bellori, p. 427 (Thuillier ed., p. 68).

33.7 M. Froment de la Veine: cf. Bonnaffé, *Dictionnaire des amateurs*, Paris, 1884, p. 116: 'Froment de Veine: *Mort de Saphire . . . et Ste Vierge dans un paysage* du Poussin; plusieurs desseins du même artiste représentent les *Travaux d'Hercule*. L'estampe de Pesne d'après la *Mort de Saphire* porte Fremont de Vence . . .'

34.1 Simon Vouet, 1596–1649; in Italy 1612–27. He enjoyed great success in France as a painter of large decorative religious works and allegorical works. His position as established official painter was threatened by Poussin's arrival in France (cf. the king's retort: 'Voilà Vouet bien attrapé'). He would therefore be ready to seize an opportunity to criticize Poussin's work. For Vouet, see, inter alia, Thuillier and Châtelet, *French Painting from Foucquet to Poussin*, pp. 191 ff. Blunt, *Art and Architecture in France 1500–1700*, pp. 146–50, and W. Crelly, *The Paintings of Simon Vouet*, New Haven, 1962.

34.2 Jacques Fouquières (b. Anvers 1580, d. Paris 1659). A pupil of Momper, Velvet Breughel and of Rubens, he arrived in France in 1621. Louis XIII had commissioned him to paint views of the principal towns of France to decorate the Long Gallery, but he showed little zeal in the execution of his duties. Cf. Chennevières-Pointel, *Essais sur la peinture française*, pp. 164–76. Bellori makes no mention of Fouquières and his intrigues, but merely refers to 'la lunghezza dei lavori . . . e la

continuazione de gl'impieghi (p. 431).

34.3 *Corr.*, No. 43, pp. 89 ff.

35.1 For Fouquières, see p. 34 note 2 above.

35.2 The stress on Fouquières' concern with worldly riches and glory is doubtless intended to point the contrast with Poussin. By 'Fouckers' Félibien refers to the banking family of Fuggers.

37.1 Fouquières' work would have been visible in, among other places, the collections of the Seigneur d'Emery (1595–1650), Surintendant des Finances in 1643; according to Bonnaffé, *Dictionnaire*, p. 98, the Hôtel Emery contained 'plusieurs Fouquières . . .' The collection of the Duc de Richelieu, also, contained 'un grand Fouquières' (Bonnaffé, op. cit., p. 247), and Colbert's collection at the Château de Sceaux is also cited as containing works by Fouquières (Bonnaffé, op. cit., p. 68).

37.2 Etienne Rendu, who became a member of the Accademia di S. Luca in 1671.

37.3 *Institution of the Eucharist*, Paris, Louvre, 1641, Cat. 78; cf. *Corr.*, pp. 1–4; 77–78. Cf. also Bellori, p. 429 (Thuillier ed., p. 69) and Passeri, p. 329.

37.4 While Félibien singles out the treatment of light, Bellori points to the use of colour, though the two were closely linked (cf. Introduction, pp. 68ff). Passeri states that 'Le figure sono maggiori del naturale, e così bene espresse nel moto, così accurate nel disegno, e con tale soavità, tenerezza, e maneggio di colore che per verità può chiamarsi un' opera di gran perfezione . . .' (p. 329).

38.1 *Miracle of St Francis Xavier*, Paris, Louvre, 1641; Cat. 101 (cf. *Corr.*, No. 37, p. 77); also *Corr.*, pp. 48 ff., 80, 91, 118 ff., 106; Bellori, p. 429 (Thuillier ed., p. 70); Passeri, p. 330. Passeri writes: 'Le figure di questo quadro sono per due volte e più del naturale, et in questo ancora si vede mirabile espressione, disegno, colorito, et armonia a gran segno di lode e di ammirazione . . .'
Bellori also praises the rendering of expression:
'Quì si rende vivacissima l'espressione della Madre . . . vi sono altre teste naturalissime d'Indiani . . .'

38.2 Jacques Lemercier, b. Pointoise at the end of the 16th century. He made an extended journey in Italy, returning to France in 1629. Richelieu commissioned the design of the Sorbonne from him, and in 1635 he built the church of La Sorbonne. As Premier Architecte du Roi, he was in charge of all the king's projects. Cf., *inter alia*, Blunt, *Art and Architecture in France 1500–1700*, pp. 117–21.

39.1 *Miracle of St Francis Xavier*, Cat. 101 (cf. p. 38 note 1).

39.2 Presumably the *Ste Vierge qui prend la Compagnie de Jésus sous sa protection*, lost, engr. Dorigny, illus. Vanuxem, *La Revue de l'art*, 1958, p. 91, fig. 4. (I owe this reference to Dr Montagu).

40.1 For other references to 'un Juppiter tonnant', cf. *Actes*, II, pp. 227–28: Perrault, *Les Hommes Illustres* (1696):
'Quelques-uns le blâmèrent aussi d'avoir donné à l'air de teste du Christ du tableau de S. Germain en Laye & de plusieurs autres Tableaux, quelque chose qui tenoit plus d'un Jupiter tonnant que du Sauveur du monde . . .'
Brice's verdict was far more favourable:
'Tous les curieux estiment infiniment cette grande pièce et la regardent comme le plus beau et le plus rare morceau de peinture qu'il y ait en France, non seulement par la composition du sujet, mais encore par l'exactitude et par la correction du dessein, dans lequel on ne peut rien trouver à redire, malgré ce qu'en ont pu avancer quelques critiques trop sévères, & peut-être trop jaloux du mérite extraordinaire du Peintre, qui ont soûtenu qu'il avoit fait une oreille trop grande à Saint François Xavier, lequel y est représenté faisant un Miracle en présence de plusieurs personnes, dont les attitudes

différentes et les expressions vives et naturelles font une variété tout-à-fait admirable . . .' (Brice, *Description nouvelle*, 1684, cit. *Actes*, II, pp. 188–89).
Bellori does not mention the criticism, but praises the 'vivissima . . . expressione' of Mary, and the 'teste naturalissime' (loc. cit.)
40.2 *Corr.*, No. 61, p. 139; cf. also Blunt, *Lettres*, pp. 60 ff. Bellori makes no reference to this letter.
40.3 Cf. *Corr.*, p. 64.

41.1 Poussin could have learned of Annibale's misfortunes from Bellori, or in *Libro delle opere de' Carracci*, cit. 'Mémoires des pièces qui se sont trouvées à Rome', Paris, Bibl. Nat. Mss. Coll. Moreau, 849, fol. 247; cf. *Corr.*, p. 141. Cf. Blunt, *Lettres*, p. 60 note 40.

42.1 Cf. especially *Osservationi*, Bellori, p. 460 ff; *Lettettres*, pp. 123–24, and *Corr.*, pp. 372–73.

44.1 Cf. Blunt, *Lettres*, p. 62, note 43, regarding medieval writers' use of *cognitio* and *comprehensio*. See also p. 15 note 2 above.

46.1 'La nature' and 'la raison' are thus seen as of equal weight, indeed almost synonymous, in Poussin's evaluation. Cf. Introduction, p. 57 and R. Bray, *La Formation de la doctrine classique*, esp., pp. 114 ff.
46.2 Cf. 'Mon naturel me contrainct de chercher et aimer les choses bien ordonnées fuians la confusion qui m'est aussi contraire et anemie comme est la lumière des obscurs ténèbres . . .' (letter to Chantelou, 7 April 1642, *Corr.*, No. 59. pp. 134–35, and *Lettres*, p. 56 f.).

49.1 i.e *Miracle of St Francis Xavier*, Cat. 101. Cf. p. 38 note 1 above.

50.1 Cf. *Corr.*, No. 83, p. 197: '. . . dans la commodité de ma petite maison et den le peu de repos qu'il a pleu à dieu me prolonger . . .' Cf. also *Corr.*, pp. 24, 135, 201, 278, 465.
50.2 *Ecstasy of St Paul*, Sarasota, Ringling Museum, Cat. 88, 1643. Cf. especially *Corr.*, No. 87, p. 211 (letter to Chantelou, 24 August 1643):
'J'ay trouvé la pensée de vostre Ravissement de St Paul et la sepmaine prochaine je l'esbaucherei. Quant aussy j'aurei fet quelque chose de bon goust je vous le dédirei n'ayans point d'autre gloire ni de plus grand plaisir que de vous servir . . .'
50.3 *Vision of Ezekiel*, now regarded as a good copy rather than an original work by Raphael (cf. entry to Cat. 88). Chantelou had acquired it in Bologna; it passed with the *St John* to England.

51.1 For Poussin's 'main tremblante', cf. *Corr.*, pp. 445 ff., and *Actes*, II, pp. 151, 216.
51.2 Cf. *Corr.*, p. 229.

52.1 It is appropriate that 'le Raphaël de nostre siècle' should have emulated Raphael himself. Cf. Blunt, 'The Legend of Raphael in Italy and France', *Italian Studies*, Vol. XIII, 1958; also, inter alia, Bosse, *Sentimens*: 'La France produira plusieurs Raphaëls, notamment en la personne du rare Nicolas Poussin'; idem, *Discours*, 1667: '. . . feu M. le Poussin a esté . . . le Raphaël de nostre siècle' (cit *Actes*, II, p. 92); and especially Chambray, *Parallèle*, 1650: '. . . ce fameux & unique M. le Poussin, l'honneur des François en sa profession, & le Raphaël de nostre siècle . . .' (cit *Actes*, II, p. 86).
52.2 'Ciccio Napolitain': 'Ciccio' is a diminutive form of 'Francesco'. The reference is presumably to Ciccio Graziani, for whom cf. Thieme-Becker, Vol. XIV, pp. 553 ff.
52.3 Pierre Mignard, rival of Le Brun, and one of the leaders of the 'coloristes'. Born Troyes 1612, studied with Vouet in Paris; in 1636 reached Rome, where he remained until 1657. He was then summoned back to France at the command of Louis XIV, and enjoyed considerable success as a portrait painter and in the execution of decorations for private houses and churches.

On the death of Le Brun in 1690, Mignard was appointed First Painter to the King, and also, in a single sitting, Associate, Member, Rector, Director and Chancellor of the Académie Royale de Peinture et de Sculpture. See Blunt, *Art and Architecture in France 1500–1700*, pp. 212–13.
52.4 Jean Nocret, (1616–71), follower of Le Brun. In 1649 he became *peintre* and *valet de chambre du roy*. In 1657 he was sent by the king to Portugal, where he painted portraits of the Infanta, Alfonso VI and Don Pedro. He did several paintings for St Cloud (1660) and for the Tuileries. On 3 March 1663 he was appointed a member of the Académie Royale; then successively *professeur* and *recteur*. Nocret delivered five academic *discours*, notably on Poussin's *Ecstasy of St Paul* (Louvre, Cat. 89) and *Pyrrhus* (Louvre, Cat. 178). Cf. Jouin, *Conférences*, p. 202 note 1; E. Méaume, *Jean Nocret*, 1886. Nocret's *Conference* on Veronese's *Pilgrims at Emmaus* is also relevant here; cf. *Conférences*, pp. 387 ff., Jouin, pp. 40–47.
52.5 Jean Lemaire (1598–1659), a pupil of Poussin and Claude Vignon; went in 1613 to Rome, where he was noted for his large paintings in fresco. Specialized in architectural fantasies. In 1623 he returned to Paris. Later he went to Rome again, where he worked under Poussin's direction, copying the Farnese Gallery paintings for Chantelou. Cf. Blunt, *Art and Architecture in France 1500–1700*, p. 184; idem, 'Jean Lemaire, Painter of Architectural Fantasies', *Burlington Magazine*, Vol. LXXXIII, 1948, p. 241 and 'Additions to the work of Jean Lemaire', *Burlington Magazine*, Vol. CI, 1959, p. 440.
52.6 Cf, Jouanny, *Corr.* p. 201, note 2; also *Corr.*, p. 239. Chennevières-Pointel, *Essais sur la peinture française*, p. 147–48, untangles the confusion between Le Rieux and Le Vieux.
'. . . après que j'ai eu la bonne chance, au temps jadis où j'exhumais mes premiers *Peintres provinciaux*, de décrire en leur pays natal les œuvres recontrées par moi de Reynaud Le Vieux, je pouvais enfin déterminer . . . la part qu'avait obtenu ce gracieux peintre, dans les copies distribuées par Poussin, et comment le nom de mon brave Nîmois se trouvait à jamais glorifié par cette passagère accointance avec le souverain maître. Bien mieux, cela nous permet aujourd'hui de distinguer nettement dans le groupe des copistes de Chantelou, les deux quasi-homonymes Reynaud Le Vieux et Claude Le Rieux ou De Rieux, que Quatremère de Quincy avait confondus comme à plaisir, et c'est rendre un juste service à l'honnête Le Vieux, car le De Rieux, auquel Poussin ne manque jamais d'appliquer son prénom de Claude . . . et qu'il emploie à copier chez del Pozzo, quand Le Vieux vient de repartir pour la France . . .'
52.7 Hippolyte Viteleschi: A merchant who also sold antiques to Queen Christina; his name occurs frequently in the *Correspondance*. Cf. Evelyn, *Diary*, ed. E.S. de Beer, II (Oxford, 1955): page 283 (24 Nov. 1644); 'Hence we went to a Virtuoso's house one Hippolito Vitellesco, afterwards Bibliothecary of the Vatican Library: who shew'd us certainly one of the best collections of statues in Rome, to which he frequently talkes and discourses, as if they were living, pronouncing now and then Orations, Sentences, and Verses, somtimes kissing and embracing them: Amongst many he has an head of Brutus scarr'd in the face by order of the Senat for his killing of Julius, this is esteem'd much : Also a Minerva & divers others of greate Value: Tis sayd this Gentleman is so in love with these Antiquities &c, that he not long since purchased land in the Kingdome of Naples in hope by digging the ground to find more Statues, which it seemes so far succeeded, as to be much more worth then the Purchase.'
De Beer's note (4) reads: 'He was a brother of Muzio Vitelleschi, general of the Jesuits, c. 1616–45; he died in 1654; (*Florence Gazette*), Rome, 17 Jan. 1654, N.S. His house was at the southern end of the Corso: Totti, p. 287; cf. Lassels, ii, 195 where the Brutus is also mentioned. I have found no other reference to his holding an office in the Vatican Library. Notes on his collection by Richard Symonds, 1651, in B.M., Egerton

Ms. 1635, ff. 19v–21v; and by Cassiano dal Pozzo in *Königlich-Sächsische Gesellschaft der Wissenschaften, Berichte*, Phil.-hist. Classe, XXXVII (1885), 103; see also G. P. Rossini, *Il Mercurio errante*, 1693, i, 62–63.'
Evelyn refers to him again on 17 February 1645 (p. 365) but adds nothing to what he said before.
(I owe this reference to the kindness of Dr. Enriqueta Frankfort and Dr Jennifer Montagu.)
52.8 For Poussin's careful dispensation of the money given by Chantelou for copying paintings in the Farnese, cf. *Corr.*, pp. 245 ff.

53.1 This assertion as to Poussin's disregard of monetary reward, while contributing to the impression of nobility of character, is not altogether borne out by the correspondence; e.g. p. 268–9: 'Mr de Tou quil y a fort longtemps que je cognois familièrement désiroit que je luy fisse un trespassement de Crist en Crois et me le paioit trèsbien . . .'
53.2 *Corr.*, No. 112, p. 280.
53.3 Cf. p. 50 note 1 above ('demeurer en repos').
53.4 *Sacraments*, Cat. 112–19. Poussin's paintings of this subject were among his most admired works: among contemporary comments, cf. especially Fréart de Chambray, *Idée de la perfection de la peinture* (1662), p. 123:
'C'est une suite de sept Tableaux uniformes, de grandeur mediocre, mais d'une estude extraordinaire, où ce noble Peintre semble avoir fait la derniere preuve, non seulement de la regularité de l'Art . . . mais encore de sa plus haute excellence . . .' (cit. *Actes*, II, p. 112).
Cf. also Bernini's comments (Chantelou, *Voyage du Cavalier Bernin en France*, cit. *Actes*, II, pp. 123 ff.):
'. . . je regarderois six mois sans me lasser . . .' (p. 131) and, for example, Brice, *Description nouvelle*, 1684 (cit. *Actes*, II, p. 188): 'Tous les curieux intelligens conviennent que ce sont . . . les Tableaux les mieux dessinez qu'il y ait au monde . . .'
53.5 *Extreme Unction*, Cat. 116; this was singled out for special praise by contemporary critics; cf. Chambray, *Perfection* (p. 125):
'. . . nostre Peintre, . . . voulant traitter ce saint Mystere soûs une Idée noble et magnifique selon son Genïe, a choisi pour cét effet la personne d'un Capitaine Romain dans l'Agonie, environné de tous ses plus proches . . . tous diversement affligez . . .'
The painting reduced Bernini to silence:
'J'ai fait descendre l'*Extrême Onction*, et l'ai fait mettre près de la lumière afin que le Cavalier la pust mieux voir. Il l'a (regardée) debout quelque temps, puis s'est mis à genoux, pour la mieux voir, changeant de fois à autre de lunettes et monstrant son estonnement sans rien dire. A la fin il s'est relevé et a dit que cela faisoit le mesme qu'une belle prédication qu'on écoute avec attention fort grande et dont on sort après sans rien dire, mais que l'effet s'en ressent au dedans'. (*Voyage du Cavalier Bernin en France*, pp. 100 ff. cit. *Actes*, II, p. 125). Cf. also Belori, p. 432 (Thuillier ed., pp. 73–74).
54.1 Letter about *Extreme Unction*: *Corr.*, No. 107, pp. 265 ff.:
'. . . je travaille gaillardement à l'Extreme occion [sic] qui est en verité un subiec digne d'un apelles (Car il se plaisoit fort à représenter des transis . . .)'
Cf. Chambray's comparison with Apelles' treatment of such themes, in his *Perfection*, pp. 124–25.
54.2 Purchase of four marble heads: cf. *Corr.*, No. 126, pp. 312 ff. For Poussin's own collection of antiques, cf. *Archives de l'art français*, t. VI, p. 251, and Bibl. Nat. Ms. fons Moreau, 349, fol. 247.
54.3 'Cherubin Albert fameux peintre': Cf. Blunt, *Lettres*, p. 106n. Cherubini Alberti was the most celebrated of a family of *quadratura* painters. Jouanny, *Corr.*, notes (p. 313n):
'. . . célèbre surtout comme graveur sur cuivre. Il était mort cette même année 1645'.

54.4 *Confirmation*, Cat. 113. This work was praised especially for the depiction of the emotion of 'pudeur', by Félibien himself elsewhere in the *Entretiens*:
'C'est un Ouvrage où les expressions nécessaires pour représenter une jeune pudeur, sont divinement marquées selon la nature du sujet . . .' (*Ent.* VI, p. 235.).
Bernini commented:
'Ha imitato il colorito di Rafaelle in questo quadro: c'é un bel istoriare. Che divotione! che silenzio!' (Chantelou, *Voyage*, pp. 110 ff. cit. *Actes*, II, p. 125).
54.5 *Crucifixion*, Cat. 79. Cf. especially Poussin's own comments, reported by Brienne:
'Je n'ay plus assez de joye ni de santé pour m'engager dans ces sujets tristes. Le Crucifiement m'a rendu malade, J'y ai pris beaucoup de peine, mais le porte croix acheveroit de me tuer. Je ne pourrois pas résister aux pensées affligeantes et sérieuses dont il faut se remplir l'Esprit et le cœur pour réussir à ces sujets d'eux mesmes si tristes et si lugubres' (*Notes sur l'Entretien VIII de Félibien*, col 228–29; cit. *Actes*, II, p. 219 and note 70). Cf. also Belori, p. 453 (Thuillier ed., p. 89).
54.6 *Baptism*, Cat. 112. This prompted Bernini's assertion:
'Voi m'avete dato oggi un grandissimo disgusto mostrandomi la virtu d'un uomo che mi fa conoscere che non so niente . . .' (Chantelou, op. cit., pp. 110 ff; cit. *Actes*, II, p. 125). The theme of Baptism was of crucial significance for Poussin; cf. especially Blunt, *Poussin*, text vol., p. 184.

55.1 Cf. *Corr.*, p. 352.
55.2 *Sacraments*, second series, Cats. 112–18, Cf. p. 53 note 4 above.
55.3 *Ordination*, second series, Cat. 117.
55.4 *Eucharist*, second series, Cat. 114.
55.5 *Finding of Moses*, Cat. 13. Cf. Félibien's own earlier description of the painting in his *Tableaux du cabinet du roy*, cit. supra, Introduction, p. 48.

57.1 'Modes' letter: For a discussion of this celebrated letter, cf. Blunt, *Poussin*, text vol., pp. 225 ff.; P. Alfassa, 'L'Origine de la lettre de Poussin sur les modes d'après un travail récent', *BSHAF*, 1933, pp. 125 ff (based on Blunt's work); Blunt, 'Poussin' Notes on Painting', *Journal of the Warburg Institute*, Vol. I, 1937–38, pp. 344ff. It is significant that Félibien himself uses the analogy in the Preface to his *Conférences* of 1668 (cf. Introduction, p. 50). Cf. also the comment by Brienne, 'Notes sur l'Entretien VIII', col. 238:
'Certainement il y a beaucoup de théorie, je veux dire de spéculation pictoresque là-dedans. Cela vaut un traité de peinture, et les lettres de mr Poussin m'instruisent et me touchent encore plus que ses Tableaux, et que son pinceau, qui ne vaut pas sa plume à beaucoup près. C'est domage qu'un esprit de cette précision n'ait fait un livre de peinture.' (*Actes*, II, p. 220).

58.1 Félibien's footnote here reads 'Saxo-Gram.'; the reference is to the Danish historian Saxo-Grammaticus, author of the *Gesta Danorum*.
58.2 Félibien's second footnote reads 'Platon, Aristote. Tam turpe est Musica nescire quam litteras. S. Isidore.'
'S. Isidore' refers to St. Isidore (c. 560–636), Archbishop of Seville, 'Hispalensis'. His best-known work was the *Etymologiae*, edited by F. Arevalo (Rome, 1797–1803), repr. J. Migne, PL LXXXI–LXXXIV. The section, Vol. LXXXII, 'Liber Tertium: De quatuor disciplini mathematicis' includes 'De Musica' (Caput xv–xxii, especially caput xvii, 'Musica movet affectus, provocat in diversum habitum sensus . . .') (Mr Patrick Wormald provided help with this reference).
In Greece, *litteras* in the sense of literature would be embraced by the term '*Mousike*', and the distinction could hardly be made. An illiterate man or woman, or a 'philistine', could be called '*a-mousos*'. Plato, in the earlier part of Book III of the

Republic, when criticizing the poets (including musicians), makes clear that he regards *Mousike* as of fundamental importance to the state of society, and the *Republic* passage is not unique in these views.

For Plato's discussion of music, see especially *The Republic*, ed. James Adam, Cambridge, 2nd ed., 1965, vol. I, pp. 165 f. A relevant passage in Aristotle is that in *Politics*, 1339 a.11—1342 b. 34. See also W. D. Anderson, *Ethos and Education in Greek Music*, pp. 64 ff (for Plato) and pp. 111 ff. (for Aristotle). (I am grateful to Mr Henry Chalk for providing help with this reference.)

59.1 'le dernier des 7 Sacramens': i.e. *Marriage*, Cat. 118. Cf. especially *Corr.* No. 157, p. 376: 'Jei le dernier par les mains là où j'observerei dilligeamment ce que vous aimés tant ès choses que possèdent les autres . . .' and *Corr.*, No. 159, p. 380: 'Je vous supplie de le resepvoir de bon œil comme vous avés fet les autres. J'y ey fet mon possible et l'ey enrichi de figures . . .'

59.2 *Holy Family on the Steps*, Washington, 1648, Cat. 53. Cf. Bonnaffé, p. 116: 'Nicolas-Hennequin de Fresne, Baron d'Ecquevilly, Sieur de, Capitaine-général de la vénerie des toiles en 1642, à Paris. See also John Evelyn, *Kalendarium*, ed. E. S. de Beer, Vol. II, 1955, p. 114: '. . . we went to one Monsieur Frenes, who shewd us also many rare drawings, a rape of Helen in black Chalke, many excellent things of Sneiders, all nakeds; some of Julios, & Mich: Angelo: a Madonna of Passegna, something of Parmensis and other Masters . . .'

59.3 'le sieur Pointel'; Pointel, 'nostre loyal ami' (*Corr.*, No. 303) was a banker at Paris and Lyon, one of Poussin's most important patrons; he met the painter on a visit to Rome in 1645–46. He owned about a dozen of Poussin's paintings, and it was for him that Poussin painted the self-portrait now in the Gemäldegalerie, Berlin (Cat. 1).

59.4 *Eliezer and Rebecca*, Paris, Louvre, 1648, Cat. 8. See pp. 90, 99. This painting was the subject of a *Conférence* by Philippe de Champaigne (1668) of which a summary is published in Jouin, *Conférences de l'Académie Royale*, 1883, pp. 87–99; cf. also Brienne, 'Notes . . .' col. 235: 'Pour le Sr Pointel le beau et ravissant tableau de Rebecca qu'a le Roy . . .' Cf. also Bellori, p. 451 (Thuillier ed., p. 88).

59.5 *Landscape with Diogenes*, Paris, Louvre, 1648, Cat. 150. The date has been disputed by Denis Mahon ('Réflexions sur les paysages de Poussin', *Art de France*, I, 1961, 119 ff.) For a discussion of the arguments for and against Félibien's dating, cf. entry to Catalogue 150, cit. supra.

'Lumagne' is, according to Bonnaffé (op. cit. p. 199), 'le Sr André de Lumague (d. 1637) banquier à Gènes, un des correspondants du Cardinal de Richelieu.' But if Félibien's date is correct perhaps he is the other Lumague given in Bonnaffé: 'Marc-Antoine de, v. 1649 . . . camarade de collège de l'abbé de Marolles . . .', according to Mariette, 'fameux curieux'. Blunt describes him as 'A Genoese banker who lived partly in Paris and partly in Lyons' (entry to Cat. 150, cit. supra).

59.6 *Landscape with the body of Phocion carried out of Athens*, Oakley Park, 1648. Cat. 173. Cf. p. 148 below; also Fénelon, *Dialogue*, 'Parrhasius et Poussin', pp. 173–85 (cf. p. 63 n. 5).
Landscape with the Ashes of Phocion collected by his widow, Knowsley Hall, 1648, Cat. 174.

For comments on these paintings, cf. Blunt, *Poussin*, text vol., pp. 125 ff; cf. also Bernini's comment:
'Il a vu après le grand Paysage de *la Mort de Phocion*, et l'a trouvé beau; de l'autre, où l'on ramasse ses cendres, après' avoir considéré longtemps, il a dit: *Il signor Poussin é un pittore che lavora di là*, montrant le front . . .' (Chantelou, op. cit., pp. 168–78; cit. *Actes*, II, p. 127).
Bellori makes no reference to the paintings.

59.7 *Landscape with a Roman Road*, Dulwich, 1648, Cat. 210.

59.8 *Baptism of Christ*, New York Wildenstein, Cat. 71. Cf. especially *Corr.* No. 132, p. 326: '. . . si j'avois ausibien le pouvoir de le bien fere vous vous pourriés assurer d'avoir devant qu'il soit un an le plus bel ouvrage qui se soit jamais fet. J'y employerei toutte mon Industrie et tel quil sera je m'assure bien que vous le recepverés de trèsbon oeil . . .' Also *Corr.*, No. 164, p. 388: '. . . j'eus considéré le petit espase que j'avois pour représenter un si grand subiec et en mesme temps consulté avec la débilité de mes yeux, et le peu de fermeté de ma main, qui en mesme temps se déclarèrent ne pouvoir faire ce que je désirois et ne pouvoir que de bien loint suivre mon peu d'intelligense . . .' Cf. also *Corr.*, No. 167, p. 393: 'L'estime que je vois que vous avés fette du petit ouvrage que je vous ay envoyé, ne procède point de sa valeur ni de sa beauté mais seullement la courtoisie qui vous est naturelle . . .'

59.9 *Landscape with Polyphemus*, Leningrad, Hermitage, 1649, Cat. 175. Félibien's dating of this painting has been challenged; cf. catalogue entry for discussion of this point.

59.10 *Holy Family with Ten Figures*, Dublin, 1649, Cat. 59.

60.1 *Judgment of Solomon*, Paris, Louvre, 1649, Cat. 35. Cf. *Ent.* VI p. 220 and X, p. 341, where Félibien takes the painting as an example of the effects of 'tempérament':
'C'est pourquoi le Poussin dans son tableau du Jugement de Salomon a peint de la sorte cette méchante femme qui demandoit avec tant de hardiesse & d'impudence un enfant qui n'étoit pas à elle . . .'
Cf. also Brienne's divergence from Félibien's verdict:
'J'y trouvay quelques désagrémens qui m'empéchèrent de l'achetter . . . 1. le visage de Salomon qui est en face. 2. la couleur qui m'en parut fade et trop éteinte par rapport à celle du *petit Moise qui foule au pieds* . . .' (cit. *Actes*, II, p. 220).
Cf. also Bellori, p. 452 (Thuillier ed., p. 88).

60.2 *Ecstasy of St Paul*, Paris, Louvre, 1649–50, Cat. 89. Cf. the *Conférence* by Le Brun of 10 January 1671, where the painting is interpreted in terms of religious symbolism (Ms. 147, Bibl. de l'Ecole des Beaux-Arts, printed in Fontaine, *Conférences inédites*, pp. 77–89); also, less significantly, that of Nocret of 6 December 1670 (Ms. 146, Bibl. de l'Ecole des Beaux-Arts). Cf. also Jouin, *Conférences*, pp. 104 ff.

60.3 *Moses striking the rock*, Leningrad, Hermitage, 1649, Cat. 23. Bellori devotes a long and detailed description to this painting (p. 419; Thuillier ed., p. 61). For details of Stella, cf. Thuillier, 'Poussin et ses premiers compagnons à Rome', *Actes*, I, pp. 96–114. This French painter, two years younger than Poussin himself, settled in Rome c. 1622, and returned to Paris in 1634. For the letter to Stella, cf. *Corr.*, No. 175, p. 406. Cf. also Blunt, *Art and Architecture in France*, p. 187, and p. 24 note 6 above.

60.4 *Moses striking the rock*, Cat. 22, Edinburgh, National Gallery of Scotland, c. 1637; cf. also pp. 24, 90, 91. Almost certainly painted for Gillier, though Bellori (p. 421; Thuillier ed., pp. 62–63) describes a composition different to that of the painting in Edinburgh (cf. Cat. 24), probably based on an engraving attributed to Jean Lepautre, after a lost version. For a discussion of the intricate problems surrounding the question of the early owners, cf. catalogue entry above (24).

61.1 'le sieur Reynon': a silk manufactur from Lyons (Bonnaffé, op. cit., p. 268). Poussin also painted the *Finding of Moses* (Cat. 14) for him.

61.2 *Christ healing the blind men*, Paris, Louvre, 1650, Cat. 74. This painting was the subject of a *Conférence* by Bourdon, 3 December 1667; published by Félibien himself in his *Conférences de l'Académie Royale de peinture . . . pendant l'année 1667*, repr. Jouin, *Conférences*, pp. 66–86. Bourdon, like Félibien, singles out the colouring of the painting for comment. Cf. also Bellori, pp. 452–53 (Thuillier ed., p. 89).

62.1 The interpolation about Jericho and Capernaum was

possibly made by Félibien himself; cf. Introduction, p. 62 and entry to Cat. 74 above.

62.2 Letter to Chantelou, 23 March 1648, *Corr.*, No. 159, p. 379: 'Pour ce qui regarde mon portrait, je tascherai à vous l'envoyer avec la Vierge en grand . . .'

62.3 For Mignard see note 3 to p. 52 above.

62.4 Letter to Chantelou, 2 August 1648 (*Corr.*, No. 163, p. 385):

'J'aurois désia fet faire mon portrait pour vous l'envoyer ainsy comme vous désirés. Mais il me fasche de dépenser une dixaine de pistoles pour une teste de la facon du Sieur Mignard qui est celuy que je cognois qui les fet le mieux quoy que frois pilés fardés et sans aucune facillité ni vigeur . . .' Cf. also *Corr.*, pp. 412, 415, 416.

62.5 Cat. 2. Self-portrait, Paris, Louvre, 1650. Cf. letter to Chantelou, 19 May 1650 (*Corr.*, No. 181, p. 414):

'J'ai fini le portrait que vous désiriés de moi. Je pouvois vous l'envoyer par cet ordinaire . . . je vous l'envoyerai . . . le plus tôt qu'il me sera possible . . . Je prétends que ce portrait vous doit être un signe de la servitu que je vous ai voué, d'autant que pour personne vivante je ne ferois ce que j'ai fait pour vous en cette matière . . . Je ne vous veux pas dire la peine que j'ai eu à faire ce portrait, de peur que vous me croyés que je ne veuille faire valoir. Il me suffira quand je scaurai quil vous aura plust . . .'

62.6 Self-portrait, Cat. 1, Berlin, Gemäldegalerie.

62.7 *Landscape with a woman washing her feet*, Ottawa, 1650, Cat. 212. Cf. Blunt, *Poussin*, text vol., pp. 214–15.

Passart successively 'maître des comptes' and 'controleur-général des finances', lived in Paris. He also commissioned the *Eudamidas*, one version of the *Schoolmaster of the Falerii* and the *Landscape with Orion*. Bellori refers to the last (and also to the *Landscape with a woman washing her feet*) and remarks on Poussin's friendship with Passart, which is borne out by the correspondence ('S'impiegava volontieri Nicolò al nobil genio di questo Signore amantissimo & eruditissimo nella pittura . . .') (p. 455) (Cf. Bonnaffé, p. 242).

63.1 *Holy Family with a Bath Tub*, Harvard, 1651?, Cat. 54. Cf. also p. 152 and see Blunt, *Poussin*,, text vol., p. 184, for the unusual theme of washing the Child.

63.2 *Finding of Moses*, Bellassis House, 1651(?), Cat. 14.

63.3 *Landscape with a storm*, orig. lost, 1651, Cat. 217; cf. also *Ent.* V, pp. 54 ff., where the painting is cited as embodying the effects of a storm, and compared with Apelles' rendering of similar effects:

'. . . Ne croyez-vous pas aussi que ce fut dans une pareille rencontre que M. Poussin fit le dessein de ce tableau que vous me montrâtes il y a quelque-tems, où il a représenté un orage presque semblable à celui-ci, & donné lieu à ne le pas moins admirer qu'on faisoit . . . Apelle, puisque de l'un & de l'autre, pour avoir si bien peint ces sortes de sujets, . . . ils ont parfaitement imité des choses qui ne sont pas imitables . . .'

Poussin's imitation of what De Piles termed the 'accidents of nature' is particularly praised (p. 55):

'M. Poussin a fait des tableaux où l'on trouve de ces sortes d'accidens sont merveilleux tant par le choix qu'il en a sçû faire que par leur belle expression . . .'

63.4 'un tems calme et serein': formerly supposed to be Cat. L. 104, 1651: possibly *Landscape with buildings*, Madrid, Prado, Cat. 216. But now identified by C. Whitfield; see his article in *Burl. Mag.*, Vol CXIX 1977, pp. 4 ff.

63.5 *Landscape with a man killed by a snake*, London, National Gallery, probably 1648, Cat. 209. Cf. Félibien's own reference elsewhere (*Ent.* VI, p. 204) to this landscape as embodying the emotion of fear:

'Je ne crois pas qu'on puisse mieux représenter l'état auquel on se trouve dans cette occasion, que M. Poussin l'a fait dans un païsage qu'il peignit autrefois pour le Sieur Pointel . . . On découvre dans la contenance de l'homme & sur les traits de son visage, non seulement l'horreur qu'il a de voir ce corps mort étendu sur le bord de la fontaine, mais aussi la crainte qui l'a saisi à la rencontre de cet affreux serpent, dont il apprehende un traitement semblable. Or quand la crainte du mal se joint à l'aversion qu'on a pour un objet desagreable, il est certain que l'expression en est bien plus forte . . . Ce que l'on voit parfaitement bien représenté dans ce tableau . . .'

Fénelon chose this painting as the subject of one of his two *Dialogues* in which Poussin figures, appended to the Life of Mignard (c. 1695, published 1730). The imaginary dialogue is between Poussin and Leonardo da Vinci (1731 ed., pp. 186 ff.):

'*Léonard*. Ce tableau, sur ce que vous m'en dîtes, me paroit moins savant que celui de Phocion.

Poussin. Il y a moins de science de l'Architecture, il est vrai. D'ailleurs on n'y voit aucune connoissance de l'Antiquité. Mais en revanche la science d'exprimer les passions y est assez grande. De plus tout ce paysage a des graces & une tendresse que l'autre n'égale point . . .'

63.6 *Adoration of the Shepherds*, Texas, private collection, Cat. 42 or possibly 41; see catalogue entries.

63.7 *Noli me tangere*, 1653, Cat. L. 32.

64.1 *Christ and the Woman taken in adultery*, Paris, Louvre, 1653, Cat. 76.

64.2 *Exposition of Moses*, Oxford, Ashmolean, 1654, Cat. 11. Cf. also Bellori, p. 450 (Thuillier ed., p. 87). Unlike Bellori, Félibien singles out the excellence of the landscape before the 'sçavante manière'. He also takes the painting as an example of Poussin's mastery of the science of optics, *Ent.* V, pp. 48–49:

'[Les Peintres] ne doivent pas ignorer l'Optique, qui leur fait voir par des règles certaines, pourquoi & de quelle sorte les objets changent à la vûe, ou paroissent en différentes façons. C'est ce que M. Poussin n'a pas ignoré . . . Il y a un tableau . . . chez M. Stella, où dans un païsage, il a peint Moïse exposé sur les eaux. C'est là, que vous pouvez connoître de quelle manière il a sçavamment traité les reflais . . .'

64.3 *St Peter and St John healing the lame man*, New York, Metropolitan Museum, 1655, Cat. 84. According to Bonnaffé, Mercier was 'trésorier, à Lyons' (p. 216).

64.4 'Une vierge grande comme nature': *Holy Family with St John and St Elisabeth*, Leningrad, Hermitage, Cat. 56.

64.5 The letter to Chantelou is dated 7 June 1655 (cf. Félibien's footnote); see *Corr.*, No. 194, p. 433.

65.1 *Corr.*, No. 194, p. 433. Poussin's distinction of the artist's different talents derives from Quintilian, *De Inst. Orat.* xii.10, 3–8, though Quintilian was, of course, writing about the orator, not the painter.

65.2 *Holy Family in a landscape with St John, St Elisabeth and St Joseph*, Paris, Louvre, Cat. 57.

65.3 *Achilles among the daughters of Lycomedes*, Richmond, Virginia, 1656, Cat. 127. Both versions of the story of Achilles are among the paintings listed by Bellori at the end of his *Vita* (pp. 445–46; Thuillier ed., pp. 84–85).

66.1 *Birth of Bacchus*, Cambridge, Mass., 1657, Cat. 132. For the iconographical problems of this painting, cf. Blunt, *Poussin*, text vol., pp. 336 ff; also 'The Heroic and Ideal Landscape', pp. 165 ff.; and D. Panofsky, '*Narcissus and Echo*: Notes on Poussin's *Birth of Bacchus* in the Fogg Museum of Art', *Art Bulletin*, Vol. XXI, 1949, pp. 117 ff. See also Bellori, p. 445.

66.2 *Flight into Egypt*, orig. lost, 1658, Cat. 61. Bernini's reaction was not altogether adulatory:

'Le dixième [d'aoust] . . . Il a vu après la *Vierge en Egypte* que j'ai dit estre de ses dernières productions. Après avoir regardée: *Il faudroit cesser de travailler*, ç'a-t-il dit, *dans un certain âge; car tous les hommes vont déclinant . . .*' (Chantelou, op. cit., p. 170, cit. *Actes*, II, p. 127).

Blunt points out that Thuillier's identification of this painting with the *Holy Family in Egypt* (Cat. 65) may be in error, since

that is known from the *Correspondance* to have been painted for Mme. de Montmort.

66.3 *Landscape with Orion*, New York, 1658, Cat. 169. Cf. Blunt, *Poussin*, text vol., pp. 315 ff., for a discussion of the iconography of the picture; also E. H. Gombrich, 'The Subject of Poussin's *Orion*', *Burlington Magazine*, Vol. LXXXIV, 1944, pp. 37 ff. Cf. also Bellori, p. 455 (Thuillier ed., p. 90).

66.4 *Holy Family in Egypt*, Leningrad, Hermitage, 1655–57, Cat. 65. Cf. also p. 148; and Bellori, p. 454–55 (Thuillier ed., p. 90). Bellori stresses the authenticity of the Egyptian setting and points out that details derive from the Palestrina mosaic. Cf. Blunt, *Poussin*, text vol., p. 310 f.; also *Corr.*, No. 196, p. 439: 'J'atendrai à la servir de la Vierge en égipte selon la première pensée qu'elle en a eue. Jei fait apareiller la toile et étudie alentour de l'invention et disposition.'

Corr., No. 198, p. 443: 'Je travaille autour de la pensée et distribution de la Vierge en Egipte de Mme de Montmort...'

Cf. also *Corr.*, No. 201, p. 448 f.: '...tout cela nest point fait aisi pour me l'estre imaginé mais le tout est tiré de ce fameus temple de la fortune de palestrine le pavé duquel estoit fait de fine Mosaïque et en ice-lui dépainte au vrai l'istoire naturelle et morale d'Egipte et d'Etiopie et de bonne main. Jei mis en ce tableau touts ces choses là pour délecter par la nouveauté et variété et pour montrer que la Vierge qui est là représentée est en Egipte...'

See also Dempsey, 'Poussin and Egypt', *Art Bulletin*, Vol. XLV, 1963; entry to Cat. 150 concerning date.

66.5 Probably *Landscape with Two Nymphs and a Snake*, Chantilly, 1659, Cat. 208. Cf. Mahon, 'Réflexions sur les paysages de Poussin', *AF*, I, 1961, pp. 119 ff.

66.6 *Christ and the Woman of Samaria*, orig. lost, 1662, Cat. 73.

66.7 *Corr.*, No. 204, pp. 452–53; letter to Chantelou, 20 November 1662: 'Je suis assuré que vous avés recu le dernier ouvrage que je vous ai fait et que je ferai désormais. Je scais bien que vous n'avés pas grand suiet de vous en satisfaire. mais après y avoir emploié toutte mes forces et ne pouvant plus au moins considérés la bonne volonté que jei tousiours eüe de vous bien servir... J'espère que vous me les continuerés jusques à ma fin où je touche du bout de mon doid. Je ne peus plus...'

For Poussin's illness, see also Bellori, p. 439 (Thuillier p. 78 and notes 88, 89).

66.8 *The Four Seasons*, Paris, Louvre, 1660–64, Cats. 3–6. Cf. Brienne's comments on this passage: '*Ils sont dans le Cabinet du Roi*. Nous fismes une assemblée... où se trouvèrent tous les principaux Curieux en peinture qui fussent à Paris. La Conférence fut longue et savante. Bourdon & Le Brun y parlèrent et dirent de bonnes choses. Je parlay aussi et je me déclaray pour le *Déluge*. M. Passart fut de mon sentiment. M. le Brun, qui n'estimoit guère le *Printemps* et l'*Automne*, donna de grands Eloges à l'*Esté*. Mais pour Bourdon, il estimoit le *Paradis terrestre* et n'en démordit point. (cols. 244–46) (cit. *Actes*, II, p. 222).

66.9 *Spring* or *The Earthly Paradise*, Cat. 3.

66.10 *Summer* or *Ruth and Boaz*, Cat. 4. Cf. *Conférence* by Ph. de Champagne, in Fontaine, *Conférences inédites*, p. 119 (2 May 1671; Ms 148, Bibl. de l'Ecole des Beaux-Arts).

66.11 *Autumn* or *The Spies with the Grapes from the Promised Land*, Cat. 5. The reference in Félibien's own footnote is to Numbers, Chapter 13, esp. verse 23.

67.1 *Winter* or *The Flood*, Cat. 6. Cf. the *Conférence* of 4 August 1668 by N. Loir, Ms. 132, Bibl. de l'Ecole des Beaux-Arts, and Jouin, *Conférences*, pp. 100–3. It is remarkable that Félibien described this, the most widely celebrated of the *Seasons*, in such detail, while giving merely the titles of the others. The passage is very close to the description by Loir in his *conférence* (Jouin, ed. cit. pp. 100–2). Cf. Verdi, dissertation.

67.2 'la foiblesse de sa main'; cf. letter of Abbé Louis Fouquet to Nicolas Fouquet, 2 August 1655, publ. *Archives de l'art français*, 2e série, 1862, pp. 266 ff.: 'Quoyqu'on dise que sa main tremblante ne rend plus ses ouvrages si beaux, c'est néanmoins une médisance, et il travaille mieux que jamais il n'a fait et plus juste...'

Cf. also the anonymous fragment, Bibl. Nat. Ms. fr. nouv. acq. 4333 (*Actes*, II, p. 151) where a possible cause of the 'main tremblante' is indicated: 'Poussin avoit quelque chose de rude, la main luy trembloit un peu à cause dit-on qu'il avoit esté débauché c'est pourquoy il ne vouloit pas qu'on le vit travailler...'

Brienne lists 'sa manière tremblante' as one of the artist's four 'manières' (the others are 'sa manière sèche', 'sa manière plus forte en couleurs' and 'sa bonne et forte manière'). Of the 'manière tremblante' Brienne writes: 'C'estoit comme les derniers soupirs de son pinceau qui s'étoignoit...' (*Actes*, II, p. 216).

67.3 *Corr.*, No. 209, p. 460.

67.4 Jacques Félibien, de Vendôme, b. Chartres 1636, d. Curé de Vendôme 1716 (cf. *Corr.*, p. 460 note 2).

68.1 'nous avons N.': Probably the Abbé Nicaise (1623–1701), antiquary, Canon of the Ste Chapelle at Dijon, and correspondent of Bellori and Félibien. Cf. G. Wildenstein, 'L'Abbé Nicaise et quelques-uns de ses amis romains', *Gazette des Beaux-Arts*, Vol. LIX, 1962, pp. 565 ff., and p. 73, note 1 below. *Corr.*, pp. 456, 480, 498.

68.2 Cf. *Corr.*, No. 208, pp. 458 ff: 'Jei si grande dificulté a escrire pour le grand tremblement de ma main que je n'écris point présentement à M. de Chambray... il me faut huit jours pour escrire une méchante lettre à peu à peu deus ou trois lignes à la fois...' See note 2, p. 67 above.

69.1 Letter to Chambray, *Corr.*, No. 210, p. 461.

69.2 Fréart de Chambray, *Idée de la perfection de la peinture*, Paris, 1662. In this volume Poussin is judged to be the only modern painter, besides Raphael, to be worthy of comparison with the Ancients; cf. *Actes*, II, pp. 110 ff., A. Fontaine, *Doctrines d'art en France*, especially pp. 19–22; and Introduction, p. 39.

69.3 One cannot but imagine that Félibien saw himself to some extent in this role.

69.4 In his *De Pictura Veterum*, Franciscus Junius (Du Jon) divides painting into five parts: (*Argumentum libri tertii*); cf. Fontaine, op. cit., pp. 22 ff. Poussin may in fact have derived his knowledge of Junius's work indirectly, through Chambray, who quotes this division (p. 10): '...l'Invention, ou l'Histoire; la Proportion, ou la Symetrie; la Couleur, laquelle comprend aussi la iuste dispensation des lumieres et des ombres; Les Mouvemens, où sont exprimées les Actions & les Passions; et enfin la Collocation, ou Position reguliere des Figures en tout l'Ouvrage.'

70.1 For the precise connotations of 'délectation' here, see Blunt, *Poussin*, text vol., p. 355, note 73.

71.1 For the vexed question as to whether Poussin may have composed a treatise on 'light and shade', i.e. 'le coloris', or on painting in general, see especially Blunt, *Lettres*, p. 167 f. and p. 78 note 3 infra. Cf. also *Actes*, II, p. 196, and Brienne's comment, quoted in note 1, p. 57 supra.

Brienne, however, states elsewhere (*Discours*, cols. 6–7) that: 'Mr. Poussin a travaillé à un livre de la Lumière et des Couleurs qu'on aura peut estre perdu par la faute de ses héritiers...' (cit. *Actes*, II, p. 211).

De Piles, in his *Conversations*, writes, *à propos* of 'les lumieres' that 'L'on m'assure qu'il en avoit escrit un livre...' Cf. also Bellori's comments, cit. supra, p. 16.2.

71.2 Félibien is elsewhere concerned to stress the importance of a balance between the two parts, and the value of practical knowledge for the painter (cf. Introduction, pp. 41 ff).

72.1 Félibien here recommends the process by which the Académie Royale itself expounded theoretical knowledge.

72.2 Félibien's account of Poussin's funeral is more terse than that of Bellori, and he makes no mention of the painter's 'pietà cristiana'; contrast Passeri here (*Vite*, ed. Hess, p. 331). For a brief account of the funeral, cf. the letter to the Abbé Nicaise (probably from le *Père* Quesnel), repr. *Actes*, II, pp. 133–34.

73.1 Abbé Nicaise, Canon of Dijon (cf. p. 68, note 1). An enthusiastic antiquary; went to Rome to accompany a friend concerned with Longueville family affairs. Active correspondent with the *savants* and artists he met in Italy (including Poussin); translated Bellori's writings on the paintings of the Vatican; wrote about ancient music. His correspondence, comprising 5 vols. in 4⁰, is in the Bibliothèque Nationale, Paris (Ms. Supp. fr. 1958, t. IV). Cf. G. Wildenstein, 'L'Abbé Nicaise . . .' G.B.A., 1962 cit. supra. Bellori omits Nicaise's epitaph; on the epitaph itself, see Chennevières-Pointel, *Essais*, p. 280 f.

74.1 For Poussin's will of 25 November 1665, cf. *Corr.*, No. 212, p. 466 and notes:
'[Il] veut et dispose [que] . . . son corps soit vêtu avec un de ses habits, et ainsi vêtu, avec pompe aucune, porté à l'Eglise Paroissiale, et que là il soit exposé avec quatre torches allumées, et qu'après on lui donne la sépulture dans la dite église paroissiale, à laquelle il laisse tout ce qu'on lui devra raisonnablement, et pas autre chose . . . (p. 469)'.
Bellori says of the amount in Poussin's will (p. 440; Thuillier ed., p. 80):
'. . . lasciò quindici mila scudi, che parve poco alla sua parsimonia in tante opere fatte . . .' But cf. Thuillier, ed. cit., note 96, and F. Boyer, *Bull. de la soc. de l'hist. de l'art français*, 1928, p. 134, for an inventory of the painter's goods after his death.

75.1 For a genealogical table of Poussin's relatives, including Françoise and Jean Le Tellier, cf. *Corr.*, p. 402, note 1.

75.2 'son désintéressement': Cf. *Corr.*, e.g., pp. 197, 235, 311, 348, 384. Cf. also *Actes*, II, p. 236 (Du Puy du Grez, *Traité*, 1700):
'On peut encore loüer Poussin en cet endroit, & dire qu'il a égalé les plus habiles Italiens en toutes choses, tant par son Art que par ses autres qualités: Il étoit extrêmement judicieux & modeste: Il aimait la paix & le repos par dessus toutes choses . . .'

76.1 'le repos': Cf. p. 75 note 2 above; cf. also Sandrart, p. 248: 'He lived with his wife at home, concerning himself only with his own ideas . . .'
Bellori also praises Poussin's 'ordinatissimo norma di vivere' (pp. 435–36; Thuillier ed., p. 75):
'. . . Nicolò era solito levarsi il mattino per tempo, e fare esercitio un hora, ò due, passeggiando alle volte per la Città, ma quasi sempre sù'l monte della Trinità che è il monte Pincio, non lungi dalla sua casa . . . Trattenevasi quivi con gli amici frà curiosi, e dotti discorsi; tornato à casa, senza intermissione, si metteva à dipingere, fino alla metà del giorno, e dopo ristorato il corpo, dipingeva ancora per alcune hore; e così egli operò più con lo studio continuato che altro pittore con la pratica . . .'

76.2 Camillo Massimi (1620–77), appointed Cardinal in 1670, was one of Poussin's most important patrons. Cf. Blunt, *French Drawings at Windsor Castle*, Oxford and London, 1945; also W. Friedlander, 'The Massimi Poussin Drawings at Windsor', *Burlington Magazine*, Vol. LIV, 1929; and Haskell, *Patrons and Painters*, especially pp. 14–19.

77.1 This story also occurs in Bellori's text (p. 440; Thuillier ed., p. 81). Poussin is thus seen as being 'prudent, retenu, discret', yet able to converse with the nobility on equal terms when appropriate. Cf. Bellori's description of Poussin's character and way of life in his maturity (pp. 440–41; Thuillier ed., pp. 80–81):
'Quanto à costumi, e doti dell'animo . . . era Pussino d'ingegno accorto, e sagace molto, fuggiva le Corti, e la conversatione de' Grandi, ma quando vi s'incontrava, non si smarriva punto, anzi con li concetti della sua virtù, si rendeva superiore alla loro fortuna . . . Si trattava egli honestamente; il suo vestire non era splendido, ma grave, & honorato; nè si vergognava fuori di casa, quando occorreva, dar di mano da se stesso alle sue faccende. In casa poi non voleva ostentatione alcuna, usando la stessa libertà con gli amici, ancorche di alta conditione . . .'
For the value Poussin placed on friendship, cf. his letters to Chantelou, e.g., pp. 290, 299, 324, 421.

77.2 Cf. *Corr.*, pp. 324, 415, 421. Sandrart reports that 'his sharp and penetrating mind was apparent in discussions' and tells how 'in his early years Poussin loved the company of us foreigners, and often came when he knew that I was meeting François Duquesnoy and Claude Lorrain to discuss our activities, which was our custom. He had the gift of discourse and always carried a notebook . . .' (p. 258).

78.1 This description of Poussin's physical appearance is close to that of Bellori (p. 440; Thuillier ed., p. 80). Passeri describes Poussin's appearance and manner thus (p. 331):
'Fu huomo di buona presenza, e di proporzione assai riguardevole, e nel suo volto si scorgeva più la severità, che la placidezza, ma però nel tratto sempre affabile . . .'

78.2 Bellori also at this point refers to the two self-portraits, which he describes in greater detail (though omitting the conceit that 'the painter paints himself').

78.3 *Corr.*, No. 214, p. 483; cf. also *Archives de l'art français*, Vol. I, 1851–52. Cf. also Bellori, p. 441; Thuillier ed., p. 81:
'. . . Hebbe egli sempre in animo di compilare un libro di pittura, annotando varie materie, a ricordi secondo leggeva, ò contemplava da se stesso, con fine dei ordinarli, quando per l'età non havesse più potuto operare col pennello . . .'
Cf. also p. 455; Thuillier ed., p. 91: '. . . avendo Nicolò avuto in animo formare un trattato'; also *Corr.*, No. 184, p. 419 (29 August 1650):
'. . .; jai aussi cru de faire mieux de ne pas laisser voire jour aux avertissemens que je commencés à ourdir sur le fait de la peinture, me'étant avisé que ce ceroit porter de l'eau à la mer, que d'envoyer à M. De Chambrai quoi que ce soit qui touchât une matière de laquelle il est trop agat Ce sera si je vis mon entretien . . .'
Cf. also *Lettres*, p. 167 ff., and p. 71 note 1 above.

78.4 Cérisiers: A Lyons silk merchant (cf. Blunt, *Poussin*, text vol., p. 214). He owned several paintings by Poussin: among them the *Phocion* landscapes. Cf. Bonnaffé, *Dictionnaire des amateurs*, p. 51, and *Corr.*, p. 258 note 1.

79.1 For Matteo Zaccolini (Zoccolini, according to Bellori and Passeri), cf. p. 15 note 3 above.

79.2 i.e. Vitellio (or Witelo), *Perspectivae libri x*, Nürnberg, 1533. Cf. Alfassa, op. cit., and Blunt, *Lettres*, p. 164 note 19.

80.1 Cf. the letter quoted above, p. 78 note 3, and Bellori's comments, cit. supra, Cf. especially Blunt, 'Poussin's Notes on Painting', *JWI*, Vol. I, 1937–38.

80.2 i.e. the letter of 1 March 1665, *Corr.*, No. 210, p. 461 f.

80.3 It is remarkable that Félibien gives 'la force de l'imagination' as the first of the qualities required.

80.4 Cf. *Osservationi*, Bellori, p. 553; *Lettres*, pp. 170–71.

81.1 Possibly an oblique reference to Caravaggio's followers, or to the Bamboccianti.

81.2 For Poussin's careful reading in preparation for selecting a subject, cf. Bellori, p. 438 (Thuillier ed., p. 77):
'Nell' historie cercava sempre l'attione, e diceva che il Pittore doveva da se stesso scieglere il soggetto habile a rappresentarsi, & isfuggire quelli, che nulla operano; e tali sono al certo li suoi

componimenti. Leggendo historie greche, e latine annotava li soggetti, e poi all'occasioni se ne serviva . . .'

81.3 Cf. Poussin's earlier definition of painting, given in the *Osservationi*; Bellori, p. 460 and *Lettres*, p. 169:
'La pittura altro non è che l'imitatione dell'attioni humane, le quali propriamente sono attioni imitabili'.

82.1 Cf. Poussin's dictum, 'Della Novità', from the *Osservationi*; Bellori, p. 462; *Lettres*, pp. 172–73.
'La novità nella Pittura non consiste principalmente nel soggetto non più veduto, ma nella buona, e nuova dispositione & espressione, e così il soggetto dall'essere commune, e vecchio diviene singolare, e nuovo . . .'

82.2 *Moses trampling on Pharoah's Crown*, Paris, Louvre, 1650s, Cat. 15. Cf. also pp. 116, 146, and Bellori, p. 450 (Thuillier p. 87); cf. also Brienne's notes on the *Entretien*, col 264 (*Actes*, II, p. 224):
'Voicy au moins la quatrième fois qu'il parle du petit *Moïse*. Icy c'est pour nous donner un Exemple des effets de la colère, ailleurs ç'a esté pour faire remarquer la force des couleurs et le calme d'un tableau renfermé en peu d'espace, dans une salle par exemple où les objects sont veus de près . . .'

82.3 *Moses changing Aaron's rod into a serpent*, Paris, Louvre, 1640s, Cat. 19. Cf. Bellori, p. 451 (Thuillier ed., p. 87).

82.4 Sold by Massimi's brother Fabio Camillo Massimi to Alvarez; by him to Louis XIV in 1683.

82.5 *The Death of Germanicus*, Minneapolis, 1628, Cat. 156; cf. also p. 18, and *Ent*. IV, p. 345, where the painting is taken to exemplify the appropriate rendering of 'la douleur' (cit. supra). Bellori, too, praises the painting for its vivid rendering of emotion: '. . . la morte di Germanico, soggeto tragico, con forza di affetto, e di colorito il più eccellente . . .' (p. 413; Thuillier ed., p. 56).

83.1 *The Saving of the Infant Pyrrhus*, Paris, Louvre, 1637–38, Cat. 178. Brienne comments: 'Je m'arreste à . . . son Pirrhus' (*Actes*, II, p. 214). The subject is taken from the Lives of Plutarch.
Cf. also Perrault, *Les Hommes illustres*, 1696, p. 90. The painting was bought by Louis XIV from the Duc de Richelieu in 1665.

85.1 The two figures which Félibien thus singles out are those related to Poussin's illustrations to Chambray's translation of Leonardo.

85.2 It is notable that Félibien praises Poussin's depiction of the setting sun, since it was usually Claude who was praised for this particular skill in the 17th century. In one of the rare instances where Félibien links the names of the two artists, it is precisely for this ability to render the effects of light. (Cf. *Ent*. V, p. 22.)

85.3 *Kingdom of Flora*, Dresden, 1635, Cat. 155. Cf. especially J. Costello, 'The Twelve Pictures ordered by Velasquez and the Trial of Valguarnera', JWCI, Vol. XIII, 1950, pp. 235 ff. Cf. also Bellori, p. 441 (Thuillier ed., p. 82).

85.4 *Triumph of Flora*, Paris, Louvre, 1620s, Cat. 154. Cf. Bellori, p. 442 (Thuillier ed., p. 82). Luigi Omodei was appointed Cardinal by Innocent X in 1652. He was born in 1608, and it is therefore highly unlikely that the painting was in fact made for him. In 1655–56 Omodei was trying to sell his Poussins, but the *Flora* was still in his possession in 1664 (cf. catalogue entry above; also Thuillier, ed. cit., pp. 106–7).

86.1 *Tintura della rosa*, Cat. L. 73; cf. Bellori's lengthy description, almost certainly based on a finished drawing at Windsor (p. 443) (C.R. III, p. 31, No. A 51); Blunt, *Poussin*, text vol., fig. 116. It is possible, indeed, that no painting was in fact executed; cf. Blunt, loc. cit., p. 119.

86.2 *Tintura della corallo*, Cat. L. 72. Bellori (p. 443; Thuillier ed., pp. 82–83) again bases his description on a finished drawing at Windsor (C.R.III, p. 42, No. A 66). Cf. also Blunt, *Poussin*, text vol., p. 121, fig. 115.

86.3 *Dance to the Music of Time*, Wallace Collection, 1639–40, Cat. 121. According to Bellori, (pp. 447–48), on whose description this is closely based, the *concetto* of the painting may have been suggested by Rospigliosi himself.

87.1 *Time saving Truth from Envy and Discord*, orig. lost, Cat. 123. Painted for Cardinal Guilio Rospigliosi, who, according to Bellori (p. 448) may well have suggested the theme.

88.1 *The Arcadian Shepherds*, Paris, Louvre, late 1640s?, Cat. 120. This is based closely on Bellori's description (p. 448, Thuillier ed., p. 86); cf. especially Panofsky, '*Et in Arcadia Ego*: Poussin and the Elegiac Tradition' in *Meaning and the Visual Arts*, Princeton,
(Panofsky considers that Félibien, unlike Bellori, misinterpreted the Latin inscription; he does not, however, take account of the *whole* of Félibien's sentence.)

89.1 Characteristically, Félibien places more emphasis on 'netteté d'esprit', clarity of exposition, than on the content of the allegory. The reference to those artists who, lacking in 'doctrine', fall short of such 'netteté', is doubtless to such Mannerists as the Cavaliere d'Arpino. Thus lack of 'connoissance de doctrine' is seen as a radical fault, even a moral shortcoming.

89.2 'ses propres maximes': For instance, one of the 'maximes' listed by Bellori, as *Osservationi* (p. 461; Thuillier ed., p. 93): 'Di alcune forme della maniera magnifica': 'La prima cosa che come fondamento di tutte l'altre si richiede, è che la materia, & il soggetto sia grande . . .'
Also, cf. the letter to Chambray, 1 March 1665 (*Corr*. No. 210, p. 463). 'Mais premièrement de la Matière: elle doit estre prise noble, qui n'aye receu aucunne qualité de l'ouvrier . . .'

89.3 Cf. Du Fresnoy, *L'Art de peinture*, for classification of 'les parties qui doivent entrer . . . dans la composition et dans l'ordonnance d'un tableau' (trans. De Piles, e.g. *Remarques*, 1673 ed., p. 123).

89.4 'confusion': Cf. 'Mon naturel me contrainct de chercher et aimer les choses bien ordonnées fuians la confusion qui m'est ausi contraire et anemie comme est la lumière des obscures ténèbres . . .' (*Corr*., No. 59, p. 133).

90.1 Possibly an echo of the Sacchi/Cortona controversy in the Accademia de S. Luca (cf. Missirini, *Memorie*, pp. 111–12).

90.2 i.e. *Moses striking the rock*, both versions, Cat. 22 and 23.

90.3 *Seven Sacraments*, first series, Cat. 105–11 (cf. p. 23); second series, Cat. 112–18.

90.4 Perhaps a reference to Poussin's own distinction between different 'modes', in his letter to Chantelou, 24 November 1647 (*Corr*., No. 156, pp. 370 ff; Blunt, *Lettres*, pp. 121 ff.).

90.5 *Eliezer and Rebecca*, Paris, Louvre, Cat. 8 (cf. also p. 59). Cf. letter to Chambray, 1 March 1665:
'Il faut commencer par la Disposition, Puis par l'Ornement, le Decoré, la Beauté, la Grace, la Vivacité, le Costume, la Vraysemblance, et le Jugement partout . . .'
(*Corr*., No. 210, p. 461 ff., cf. Blunt, *Lettres*, p. 165 and note 21.)
The painting was the subject of a *Conférence* by Ph. de Champaigne on 7 January 1668; the text is now lost, but summaries in Guillet de St-George, *Mémoires inédits* . . . I, pp. 245–48, and in Jouin, op. cit., pp. 87–99.

90.6 Félibien's own footnote 'Clem. Alex.': Clement of Alexandria: cf. entry in *Oxford Classical Dictionary*, 2nd ed., p. 249 (of which this is a summary):
'Clement of Alexandria (Titus Flavius Clemens) born c. 510 A.D., probably at Athens, of pagan parents. Converted to Christianity . . . had wide acquaintance with Greek literature. Succeeded Pantaenus as head of Catechetical School of Alexandria, some time before 200; held position until c. 202, when, on outbreak of persecution under Septimius Severus, left Alexandria . . . died between 211 and 216. Much of his writing now lost . . . [among those surviving] *Miscellanies*, c. 200–2,

dealing with the subordination of Greek to Christian philosophy.

The reference is probably to the following passage:
'Apelles the painter, when he saw that one of his pupils had used a quantity of gold paint to render Helen, said "Young man, you were unable to paint her beautiful so you've made her expensive."' (Clem. Alex. *Paidagogos*, ii, p. 125, p. 246, ed. Pott). This passage is cited by Overbeck p. 348, no. 1842. I owe this reference to Mr Henry Chalk, who points out that there is a difficulty in the text concerning the precise rendering of the 'gold paint'.

91.1 'vivacité': cf. p. 90, note 5, above.
91.2 *Miracle of St Francis Xavier*, Paris, Louvre, 1641, Cat. 101. See also p. 38 note 1. Bellori also praises this painting for the expressive force of the gestures of the participants (p. 429):
'Quì se rende vivissima l'espressione della Madre . . . Sonovi dietro altri che appariscono con la testa, e con le braccia in senso di doglia, e di maraviglia . . .'
It was among the paintings most admired by contemporaries; e.g. Chambray, *Epistre* to *Parallèle* (1650):
'Ce qu'il y a d'excellent pardessus le reste est un tableau d'un des miracles de sainct Xavier, qui fut peint icy au mesme temps que cette admirable Cène des Apostres que feu Monseigneur fit mettre à l'Autel de la Chapelle royale du Chasteau de S. Germain . . . ce sont deux Ouvrages de nostre illustre Monsieur le Poussin, & dignes de son pinceau, quoyque le premier ait esté peint avec une grande précipitation et pendant l'hyver . . .'
Cf. also Félibien's own comments in *Ent.* VI, pp. 205 ff.:
'Je ne sçai s'il vous souvient du tableau que M. Poussin a fait ici au Noviciat des Jésuites. On ne peut rien voir de plus beau que les expressions de joye et d'admiration qui s'y rencontrent. Le sujet de cet Ouvrage est une femme que Saint François Xavier ressuscite dans le Japon. Il y a des hommes et des femmes, qui voyant ce corps ranimé par les priéres du Saint, passent tout d'un coup de la tristesse à la joye, & du desespoir à l'admiration. Outre qu'on voit dans cet Ouvrage les passions admirablement peintes, on y remarque encore des airs de tête tout-à-fait differens & extraordinaires . . .'
Cf. also *Ent.* VIII, pp. 38 f.; and *Corr.*, No. 57, pp. 105 ff.
91.3 'costume', Cf. letter to Chambray quoted earlier, p. 90 note 5; also Introduction, pp. 55 ff.

92.1 'le merveilleux'; Cf. Poussin, *Osservationi*, Bellori, p. 462. Cf. also R. Bray, *Formation*, pp. 231 ff.
92.2 'vraisemblance': Cf. letter to Chambray, cit. supra. p. 90, note 5; and Introduction, pp. 53 ff.
92.3 Letter to Stella, September, 1649, *Corr.*, No. 175, p. 406. Cf. also the defence against criticism of *Moses striking the rock*:
'. . . qu'on sache qu'il ne travaille point au hazard, et qu'il est en quelque manière assez bien instruit de ce qui est permis à un Peintre dans les choses qu'il veut représenter . . . dans des événements aussi considérables que fût celui du frapement du rocher, on peut croire qu'il arrive toûjours des choses merveilleuses . . .'
92.4 'le jugement': cf. letter to Chambray, cit. supra, p. 90 note 5.

93.1 An echo of the controversy concerning *vraisemblance* in the *Conférences* of the Académie Royale. Cf. Introduction, p. 53.
93.2 Cf. *Corr.*, p. 372.

94.1 This was one of the chief criticisms levelled against Poussin: e.g. Perrault, *Les Hommes illustres*, 1696:
'On lui reprocha que dans plusieurs de ses Tableaux, il y avoit quelque chose de dur, de sec, & d'immobile, deffault qu'on prétendoit venir de ce qu'ils' estoit trop appliqué à estudier et à copier les Bas-reliefs antiques . . .' (cit. *Actes*, II, p. 227).
94.2 Poussin's colouring was also a point of criticism among his

contemporaries: e.g. Fouquet, *Lettres à Nicolas Fouquet*, (cit *Actes*, II, p. 104):
'. . . [ses peintures] contiendroient toutes les beautés de la peinture si le coloris de M. Poussin avoit autant d'agrément que son art a de justesse . . .'
In the 'Banquet des Curieux' (poss. author, De Piles) 1676–77:
'Timard' (=Mignard?) declares:
—[Poussin] sçavoit manier le règle et le compas
Parloit de la lumière et ne l'entendoit pas;
Il estoit de l'Antique un assez bon Copiste,
Mais sans invention, et mauvais Coloriste;
Il ne pouvait marcher que sur les pas d'autruy.
Le Génie a manqué, c'est un malheur pour luy . . .' (cit. *Actes.*, II, p. 171).
Brienne comments in his *Discours*, that:
'. . . il n'avoit encore aucun goust des couleurs: et quoy qu'il dessinast d'un goust assez bon, sa peinture ne pouvait plaire faute de coloris et d'entente . . .' (cit. *Actes*, II, p. 212).
It is no surprise that De Piles criticizes Poussin on this point, e.g.:
'. . . cet amour qu'il eût pour l'Antique fixa tellement son Esprit qu'il l'empêcha de bien considerer son Art de tous les côtez, je veux dire qu'il en négligea le coloris . . .' (*Abrégé*, cit. *Actes*, p. 231).

95.1 Cf. Brienne, *Discours*, cols. 6–7:
'Rubens et Wandeyck n'avoient pas les Talens de mr Poussin . . . Cependant leurs figures sont de chair et vivantes. La carnation de leurs personnages est de la chair mesme, au lieu que celle des tableaux du possin est du bronze et de la pierre . . .' (cit. *Actes*, II, p. 210).
De Piles, again, makes a similar criticism:
'Le Poussin n'a veu que l'Antique et a donné dans la Pierre . . .' (*Conversations*, cit. *Actes*, II, p. 169).
Cf. also Perrault, *Les Hommes illustres* (cf. p. 94 note 1).
For Bellori's comments on the size of Poussin's paintings, cf. *Vite*, p. 438 (Thuillier ed., p. 77):
'. . . quelli che lo chiamano in giudicio, si vagliono ch'egli dipingesse in picciolo i suoi megliori componimenti in figure di due ò tre palmi, e che per tal cagione, si astenesse dalle opere grandi, & à fresco . . . Altri nondimeno son di parere che Pussino, non per mancanza di genio, ò di sapere, ma per lungo consuetudine, si esercitasse in picciolo, cresciuto in questa riputatione . . .'
Cf. also Sandrart: 'Nicolas Poussin . . . produces smaller canvases two or three spans high—representing the famous histories and legends of old with all the necessary expressive gesture and movement' (p. 256).
95.2 *Vénus de' Medici*: Florence, Uffizi; cf. M. Bieber, *Sculpture of the Hellenistic Age*, p. 20, Figs. 30–31; Amelung, *Antiken in Florenz*, pp. 46 ff.
Gladiateur: Probably the 'Borghese Warrior' (Agasios), cf. Bieber: p. 162, Figs. 686, 688, 689 (Paris, Louvre).
L'Apollon: Presumably the 'Apollo Belvedere', attrib. Leochares, Vatican, Cortile del Belvedere, No. 92. Cf. Bieber, p. 63, Figs. 199–200; Amelung, *Die Sculpturen des Vaticanischen Museums* (2 vols. Berlin, 1903–8), Vol. II, p. 256, Pl. 12.
Antinous: 'Antinous Belvedere' (copy of statue of Hermes); cf. Bieber, p. 17; Amelung, *Vatican, Kat.*, Vol. II, pp. 132 ff.
Cf. the measurements of the statue of Antinous given by Bellori after the *Osservationi* (p. 460); cf. also *Corr.*, pp. 122, 278.
'des lutteurs'; the *Lottatori* now in the Uffizi. Cf. p. 127 note 1.
Cf. Bieber, p. 77, Fig. 267; Amelung, *Antiken in Florenz*, pp. 45 ff. Brunn-Bruckmann, *Denkmäler*, Pl. 431.
'L'Hercule': 'Herakles Farnese': cf. Bieber, p. 37, Fig. 84.

96.1 Possibly an indirect criticism of Caravaggist painters. The principle of a judicious choice, of the selection of the best parts

of nature to form a perfect whole, is one of the principal tenets of classicism. Cf., inter alia, Panofsky, *Idea*, passim.

97.1 A reminiscence, perhaps, of Leonardo's prescription for depicting people of various ages and 'conditions'; *Traité* (tr. Chambray), p. 16 (Chs. LXI, LXII, LXIII) and p. 671 (Ch. CCXVII). Also possibly, of Le Brun's *conférence* on the *Manna*.
97.2 An echo of the very title of Freart de Chambray's work, *L'Idée de la perfection de la peinture*. It is significant that Félibien should require the observer to understand the *raisons* inspiring Poussin's work, and also that this understanding should be a moral quality, implying both 'docilité d'esprit' and 'droiture de la volonté'.

98.1 Cf. Poussin's own distinction between 'aspect' and 'prospect': Blunt, *Lettres*, p. 63, note 43, and *Corr.*, No. 61, p. 143.
98.2 One of Félibien's chief articles of faith is his belief in the superior judgement of the educated man of taste, who alone has proper discrimination.
Thus the 'connoissance de doctrine' is essential to the appreciation of paintings, as to their execution. Cf. Introduction, p. 51.
98.3 Possibly a reference to Roger de Piles, whose *Conversations sur la connoissance de la peinture* were published in 1677; his *Dissertation* . . . in 1681. Cf. Teyssèdre, *Roger de Piles*, passim.

99.1 It is characteristic of Félibien that he should place an appeal to reason on a level with the authority of antiquity. Cf. Introduction, p. 57.
99.2 *Eliezer and Rebecca*, Cat. 8; cf. also pp. 59, 90.
99.3 A reference to Félibien's sojourn in Rome in 1647–49.

100.1 'un tableau de Guide': Probably the painting in the Hermitage, Leningrad, entitled *The Youth of the Virgin* or *The Needlewoman*.
100.2 Cf. references to Guido in earlier *Entretiens*, eg. *Ent.* VI, p. 195.

101.1 'Une parfaite idée': the perfect image of the painting is conjured up in the listener's mind by the description.
101.2 'ordonnance': the overall arrangement of the composition, comprising the various separate parts.
101.3 This description is an almost verbatim record of that given in the *Conférences* of 7 Jan. 1668, by Ph. de Champagne (cf. Jouin, op. cit., p. 87). Cf. also Brienne, *Discours* (quoted above, p. 59). Bellori (p. 451, Thuillier ed., p. 88) includes the painting in his list at the end of his biography.
101.4 'beauté' and 'l'ornement' are linked here with 'douceur' des teintes': Félibien goes into great detail about the colour—perhaps reflecting his involvement in the debates on *le coloris* in the Académie Royale.

105.1 It is significant that Félibien's chief stated purpose of this lengthy description should be to educate and improve the judgement of the *amateur*. Cf. Introduction, p. 51.
105.2 'ses propres maximes': Probably chiefly that quoted earlier (p. 89 note 2), *Corr.*, No. 210, p. 463. Cf. *Osservationi* (Bellori, p. 462), *Lettres* p. 272: 'Della Novità'.
106.1 Cf. *Ent.* V, p. 147, where Félibien gives a list of Veronese's paintings belonging to the King, including *Rebecca qui donne à boir aux chameaux du serviteur d'Abraham*. Cf. Ch. Mauricheau-Beaupré, *le Chateau de Versailles*, Paris, 1924, which states that a painting of this subject attributed to Veronese used to hang in the Salon d'Hercule (p. 198).
106.2 The story of Eliezer and Rebecca at the well is not in fact depicted in the Loggie by Raphael at the Vatican Félibien was perhaps thinking of such a scene as *Jacob and Rachel* (Düssler, p. 817; Kl. der Kunst, pl. 149).
106.3 The concept of painting as the imitation of human action, ultimately Aristotelian in origin, lies at the root of the

supremacy of history painting. That 'actions intelligibles' are required stresses the supreme importance of expression by gesture. Cf. Lee, *Ut Pictura Poesis*, passim; and note especially the dictum of Poussin himself, recorded by Bellori (p. 460; copied from Tasso's *Discorso del poema eroico*): 'Painting is simply the imitation of human actions . . .' ('La pittura altro non è che l'imitatione dell'attioni humane . . .').
106.4 On expression, cf. Introduction, p. 52 and, e.g., Du Fresnoy, *L'Art de peinture*, 1673 ed., Sec. XXIX p. 39:
'D'exprimer outre tout cela les Mouvemens des esprits & les Affections qui ont leur siege dans le cœur; en un mot, de faire avec un peu de couleurs que l'ame nous soit visible, c'est où consiste la plus grande difficulté . . .'
Cf. also Junius (Book III, Ch. IV, 'Motion', p. 291):
'All manner of decencie ariseth out of a comely gesture appearing in the motion of our bodies; and as the head in our bodies themselves is accounted to be the principall member, so it is likewise the maine instrument whereby we doe expresse such affections and passions of our mind as are most decent and sutable for the present occasions . . .'
Perhaps the most notable example of French 17th-century interest in expression is Le Brun's *Conférence sur l'expression générale*; e.g. p. 3:
'L'Expression est aussi une partie qui marque les mouvemens de l'Ame, ce qui rend visible les effets de la passion . . .'
Cf. L. Hourticq, *De Poussin à Watteau*, pp. 42 ff.
Cf. also Poussin's conversation with Félibien, recorded in his Journal, cit. Delaporte, loc. cit., and *Actes*, II, p. 80:
'. . . En parlant de la peinture, dist que de mesme que les 24 lettres de l'alfabet servent à former nos parolles et exprimer nos pensées, de mesme les linéamens du corps humain à exprimer les diverses passions de l'âme pour faire paroistre au dehors ce que l'on a dans l'esprit . . .' (26 Feb. 1648, fol. 43.)
The apt expression of emotion by gesture was commonly acknowledged by Poussin's contemporaries: e.g., cf. Pader, *Traicté*, 1649 (cit. *Actes*, II, p. 84):
'. . . aussi intelligent pour les divers effects des passions de l'Ame . . . comme le Sieur Poussin l'honneur de nostre France . . .'
Or Perrault, *Les Hommes Illustres*, (cit. *Actes*, II, p. 228):
'Personne n'a esté plus loin pour bien marquer le vray caractère de ses Personnages, et sur tout pour la beauté, la noblesse, & la naïveté des Expressions, qui est sans contredit la plus belle & la plus touchante partie de la peinture . . .'
106.5 Sandrart recognized this when he declared that Nicolas Poussin depicted 'the famous histories and legends of old, with all the necessary expressive gesture and movement . . .' (p. 257).

107.1 'L'autre maxime': Possibly the interpretation of 'L'ordre': cf. *Lettres*, p. 172 (Bellori, p. 462):
'L'ordre signifie l'intervalle des parties . . . L'ordre ne suffit, ni l'intervalle des parties, ni ne suffit que tous les membres du corps aient leur place naturelle, si ne s'y joint le mode qui donne à chaque membre la grandeur qui lui est due . . .'
107.2 'Disposition': cf. Introduction, p. 57 and especially Chambray, *Perfection*, p. 17–18:
'Mais establissons auparavant nostre cinquiesme partie, touchant la Collocation . . . des Figures dans le Tableau, puisque c'est la Base de tout l'Edifice de la Peinture, et . . . le lieu et l'assemblage des quatres premieres, qui sans celle-cy, n'ont ny forme ny subsistance: car comme ce n'est pas assez à un Architecte d'avoir fait un grand amas de toutes sortes de materiaux, ny d'avoir donné la forme particuliere à chaque membre de son bastiment, s'il ne sçait, aprés cela, les placer tous dans leur propre lieu . . . De mesme, un Peintre auroit travaillé en vain, et perdu son temps, si, aprés avoir satisfait aux quatre premieres parties, il demeuroit court en cette derniere, où consiste toute l'Eurithmie de l'Art, et le Magistere de la

Peinture, parce qu'il est inutile d'avoir inventé et composé un Sujet; et de s'estre estudié à rechercher la beauté et la juste proportion de chaque figure; d'estre excellente coloriste, de sçavoir donner les Ombres, et les Lumières à tous les corps, avec leur teintes et leurs couleurs naturelles; et de posseder ... le divin Talent de l'Expression des mouvemens de l'esprit et des passions ... si ... on se trouve enfin despourveu de l'intelligence au fait de la position reguliere des figures dans le tableau.

Il faut ... conclure que si les autres [parties], ou toutes ensemble, ou prises chacune à part, sont utiles, et avantageuses à un Peintre, celle-cy luy est absolument necessaire. Car quoy qu'un Tableau n'ait pas entierement satisfait à quelqu'une des quatre premieres Parties ... néantmoins si cette dernière ... s'y trouve en sa perfection, l'ouvrage sera toujours estimable et digne d'un Peintre: parce que l'Ordre est la source et le vray principe des Sciences: Et pour le regard des Arts, il a cela de particulier et de merveilleux, qu'il est le pere de la beauté, et qu'il donne mesme de la grace aux choses les plus mediocres et les rend considerables ...'

Cf. also Junius, Book III, Ch. V, 'Disposition' (pp.309, 318):
'Disposition as it is annexed to the Invention, doth expresse a lively image of that order which the nature of the invented things imprinteth in our mind ... The chiefest helpe of Disposition consisteth therein, that wee acquaint our thoughts with the very presence, as it were, of the conceived matter ...'
'Disposition, as it is the worke of an accurate proportion, observeth more particularly the distance of the figures and of the several parts of figures ... this Disposition [is] wholly ... the worke of a most curiously diligent and judicious eye. So doth the neatnesse and handsomenesse of this disposition chiefley discover the Artificer's judicious industry ...'

107.3 'Léonard de Vinci': cf. for example Ch. CCLII of Chambray's translation, 1651, (p. 82):
'Ne meslez point une quantité de petits enfans avec pareil nombre de vieillards, ny de jeunes hommes de condition avec des valets, ny des femmes parmy des hommes, si le sujet que vous voulez feindre n'y oblige absolument ...'; also: 'Pour l'ordinaire aux compositions d'histoire introduisez-y peu de vieillards, & qu'ils soient encore separez des jeunes hommes, parce qu'il est peu de vieilles gens, & que leur humeur n'a point de rapport avec celle de la jeunesse, et où la conformité d'humeur ne se trouve point, il n'y peut avoir aussi d'amitié, & sans l'amitié une compagnie est incontinent separée; de mesme encore aux compositions d'histoire graves, et pour des affaires d'importance, que l'on y voye peu de jeunesse, parce que les jeunes gens ne cherchent pas à prendre conseil, ny de se trouver à de telles assemblées ...' (Ch. CCLIII.)

Cf. also Du Fresnoy, L'Art de Peinture, Sec. XIII, ed. cit., p. 24:
'Il ne faut pas que les figures d'un mesme Grouppe se ressemblent dans leurs mouvemens, non plus que dans leurs Membres, ny qu'elles se portent toutes de mesme costé; mais qu'elles se contrastent, en se portant d'un costé tout contraire à celles qui les traverseront ...'

107.4 The avoidance of confusion was for Félibien as for Poussin imperative; cf. Du Fresnoy, op. cit., Sec. XII, pp. 23–24:
'Que les Membres soient agrouppez de mesme que les Figures, c'est à dire, accouplez & ramassez ensemble, & que les Grouppes soient separez d'un vuide, pour éviter un papillotage confus, qui venant des parties dispersées mal à propos, fourmillantes & embarassées les unes dans les autres, divise la veuë en plusieurs rayons, & luy cause une confusion désagréable ...'

107.5 Cf. Leonardo, trans. Chambray, Ch. CCXVI (p. 71): 'De l'attitude des Hommes':
'Il faut que les attitudes des figures avec tous leurs membres, soient tellement disposées, & ayent une telle expression, que par elles on puisse juger ce qu'elles veulent representer ...'

108.1 'L'expression': cf. p. 106 note 4 above; also Leonardo Ch. CLXXXII (p. 59): 'Le comble & la principale partie de l'art est l'invention des compositions en quelque sujet que ce puisse estre, & la seconde partie qui concerne l'expression & les actions des figures est de leur donner de l'attention à ce qu'elle font ...' (trans. Chambray).

Cf. also Junius, Painting of the Ancients, pp. 235–36:
'... To a learned and wise imitator every man is a booke; he converseth with all sorts of men, and when he observeth in any of them some notable commotions of the minde, he seemeth then to have watched such an opportunitie for his studie, that he might reade in their eyes, and countenance the severall faces of love, feare, hope glorie, joy, confidence ... et seq.'

108.2 Cf. Leonardo, trans Chambray. Ch. LXXXXVII (p. 31), 'De la variété nécessaire dans les histoires':
'Aux compositions d'histoires un peintre doit s'estudier à faire paroistre son genie par l'abondance et la varieté de ses inventions ... J'estime donc que dans une histoire il est necessaire quelquesfois selon le sujet d'y mesler des hommes de diverses formes & âges, d'habits differents, attrouppez ensemble pesle-mesle femmes & enfans, ... qu'on puisse remarquer la qualité & la bonne grace d'un Prince ou d'un personnage de merite, d'entre le commun du peuple: il ne faudra point non plus confondre les melancoliques et les pleureux parmi les gaillards, & les rieurs, parce que naturellement les humeurs joyeuses et enjoüées cherchent ceux qui aiment à rire, comme au contraire les autres cherchent aussi leurs semblables ...'

109.1 Cf. Leonardo (trans Chambray), Ch. CCXLIV, on the importance of differentiating types: 'De la varieté des visages' (p. 80):
'L'air des visages doit estre changé selon la diversité des accidens qui surviennent à l'homme en son travail, ou en son repos, durant qu'il pleure, qu'il rit, qu'il crie, qu'il est en apprehension, & d'autres choses semblables, & il faut encore que les membres de la figure conjointement avec toute l'attitude ayent une mesme correspondance à la passion qui est exprimée sur le visage ...'

109.2 'Convenance': Cf. Leonardo, trans. Chambray, Ch. L, 'Des movemens et de leurs expressions diverses' (p. 12):
'Toutes les figures d'un tableau doivent estre en une attitude propre & convenable au sujet qu'elles representent, de telle sorte qu'en les voyant on puisse connoistre quelle est leur pensée et ce qu'elles veulent dire ...'

Cf. also Ch. CCLI (p. 82):
'Observez la bien-seance en vos figures; c'est à dire, dans leurs actions, leur demarche, leur situation, & les circonstances de la dignité ... selon le sujet que vous voulez representer: par exemple, en la personne d'un Roy, il faut que la barbe, l'air du visage, & l'habillement soit grave & majestueux, ... comme au contraire en la representation de quelque sujet vulgaire, les personnes y seront viles, mal vestuës, de mauvaise mine, & ceux d'alentour ayant mesme air, et des contenances mesquines & presomptueuses, & que chaque membre soit conforme à une telle composition, & que les actions d'un vieillard ne ressemblent point à celles d'un jeune garçon, ny d'une femme à celles d'un homme, ny d'un homme à celles d'un petit enfant ...'

Cf. also Du Fresnoy, Sec. IX, p. 23:
'Que chaque Membre soit fait pour sa Teste qu'il s'accorde avec elle, & que tous ensemble ne composent qu'un Corps avec les Draperies qui luy sont propres et convenables ...'

Cf. also Sec. V, pp. 15–16:
'Que vos compositions soient conformes au texte des anciens Autheurs, aux coûtumes et aux temps. Donnez-vous de garde que ce qui ne fait rien au Sujet et qui n'y est que peu convenable, entre dans vôtre Tableau ...'
and Sec. XXVIII, p. 36:

'Il faut suivre en toutes choses l'ordre de la Nature . . . que toute chose soit dans la place qui luy est convenable . . .'

110.1 'vrayes et diversifiées': Cf. Leonardo, Ch. CCLI, cit. supra, and Du Fresnoy, Sec. VIII, pp. 20–22:
'La forme des visages, l'âge, ny la couleur ne doivent pas se ressembler dans toutes les Figures, non plus que les cheveux: parce que les hommes sont aussi differens que les regions sont differentes . . .'
110.2 'la proportion du corps, airs de tête': Again a reference to *la convenance*. Cf. Du Fresnoy, Sec. IX, p. 23.

111.1 In his emphasis on the *accord*—sympathy or agreement—between the landscape and the human figures in the action, Félibien anticipates a predominantly 18th-century approach to landscape. He is also remarkable for his stress on the emotional effect of landscape; e.g. his account of the *Landscape with a man killed by a snake*, pp. 150–51.
111.2 Du Fresnoy associates the 'conduite des lumières et des ombres' with the 'conduite des tons' (Sec. XXXI, p. 44). Cf. Introduction, p. 72.

112.1 Cf. Du Fresnoy, Sec. XLIII, p. 59:
'C'est travailler en vain que de prendre dans les Tableaux un grand Jour de midy, veu que nous n'avons point de Couleurs qui puissent jamais y atteindre: mais il est plus à propos de prendre une Lumiere plus foible, comme est celle du Soir dont le soleil dore les campagnes ou celles du Matin . . .'
112.2 Félibien lays emphasis on Poussin's skilful depiction of 'les carnations' precisely because the artist had been criticized for his failure to make these agreeable. Cf. for instance, Brienne, *Discours*, col. 6–7:
'. . . [la carnation] des tableaux du possin est du bronze et de la pierre' (cit. *Actes*, II, p. 210).
112.3 'les yeux ou la raison': Cf. Poussin's own distinction between 'aspect' and 'prospect', p. 98 note 1 above.
112.4 Cf. Junius, op. cit., pp. 6–7:
'Such Artificers . . . as carry in their minds an uncorrupt image of perfect beautie, do most commonly powre forth into their workes some certaine glimmering sparkles of the inward beauty contained in their minds . . .'
Cf. also p. 96, note 1 above.

113.1 Cf. Leonardo, trans. Chambray, Ch. CLXV (p. 53): 'Il y a une autre espèce de perspective qu'on nomme aërée, qui par la diverse gradation des teintes de l'air, peut faire connoistre la difference des esloignemens de divers objects . . .'.
113.2 Cf. Du Fresnoy, Sec. XXXVII, p. 55: 'L'Air interposé': 'Moins il y a d'espace aërée entré nous et l'Objet, & plus l'Air est pur, d'autant plus les espèces s'en conservent et se distinguent: et tout au contraire, plus il y a d'Air et moins il est pur, d'autant plus l'Objet se confond et se broüille . . .'
113.3 Cf. Du Fresnoy, Sec. LVII, p. 67:
'Les choses belles dans le dernier degré, selon la Maxime des Anciens Peintres, doivent avoir du Grand & les Contours nobles; elles doivent estre démeslées, pures, & sans alteration, nettes & liées ensemble, composées de grande Parties mais en petit nombre, & enfin distinguées de Couleurs fières, mais toûjours amies . . .'
113.4 Cf. Du Fresnoy, Sec. LV, pp. 65–66: 'Fuyez . . . tout ce qui corrompt sa forme par une confusion des Parties embarrassé les unes dans les autres . . .'
Junius includes light and shadow in 'le coloris'; he is also eloquent as to the importance of 'perspicuité':
'. . . that same Perspicuitie, the brood and only daughter of Phantasie, . . . for whosoever meeteth with an evident and clear sight of things present, must needs bee moved as with the presence of things. . .' (p. 64).

114.1 'L'amitié entre les jours et les ombres': Cf. Du Fresnoy, Sec. IV, p. 15:

'Il est fort à propos . . . de prevoir l'effet . . . avec les Couleurs qui doivent entrer dans le Tout, prenant des unes & des autres ce qui doit contribuer davantage à produire un bel effet . . .'
114.2 'les Vénitiens': cf. Du Fresnoy, Sec. XXXVI, pp. 52–53:
'Il faut aussi que la pluspart des Corps, qui sont sous une Lumiere étenduë & distribuée également par tout, tiennent de la Couleur l'un de autre. Les Venitiens ayant en grande recommandation cette maxime . . . ont toûjours recherché l'union des Couleurs . . .'
114.3 'Il a pris Raphaël pour son guide': That Raphael was Poussin's model was a critical commonplace. Cf. p. 52 note 1 above; also Blunt, 'The Legend of Raphael'; and Bellori, p. 409.
114.4 For Poussin's habit of sketching out of doors, cf. p. 14 note 1 above; Bellori, p. 412 (Thuillier ed., p. 56):
'. . . così grande in quelle età, era in Nicolò la brama d'imparare, che fin le feste sviato da compagni a spasso, & a giuocare, il più delle volte, quando poteva li lasciava, e se ne fuggiva solo a disegnare in Campidoglio, e per li giardini di Roma . . .'
Cf. also Sandrart, *Academie*, Peltzer ed., p. 258; and Leonardo on the importance of sketching from nature; e.g. Ch. LVIII, trans. Chambray (p. 15):
'Il faut qu'un peintre aille tousjours observant les premiers effects dans les actions naturelles . . . & en faire des esquisses et des remarques en ses tablettes . . .'
Cf. also Leonardo, trans. Chambray, Ch. LXXXXV, p. 30:
'. . . vous aurez soin de porter tousjours sur vous vos tablettes, afin d'y marquer & esquisser legerement ces expressions . . . Et quand vos tablettes seront toutes pleines, conservez-les bien, & les gardez pour vous en servir à l'occasion . . .'
Du Fresnoy, Sec. LXIX, p. 76:
'Soyez prompt à mettre sur vos Tablettes (que vous aurez toûjours prêtes) tout ce que vous en jugerez digne . . .'
114.5 For Félibien's views on the importance of perspective, cf. Introduction, p. 58. Cf. Leonardo, Ch. CXLVIII, (p. 47):
'Dans les lieux clairs qui se vont obscurcissant uniformement, & par degré jusques aux tenebres, une couleur ira aussi se perdant et decolorant à proportion qu'elle sera esloignée de l'œil . . .'
Also Ch. CXLIX (p. 47) ('Perspective des couleurs'):
'Il faut que les premieres couleurs soient pures & simples, et que les degrez de leur affoiblissement & ceux des distances conviennent entr'eux reciproquement . . .'

115.1 'couleurs rompuës': Cf. Du Fresnoy, ('Explication des termes'):
'On appelle couleur rompuë, celle qui est diminuée et corrompuë par le mélange d'une autre (excepté du blanc, qui ne peut pas corrompre) . . . Les couleurs rompuës servent à l'union, et à l'accord des couleurs, soit dans les tournans des corps & dans leurs ombres, soit dans toute leur Masse. Titien, Paul Veronese & tous les Lombards ont bien mis ces sortes de couleurs en pratique . . .'
115.2 The emphasis on purity suggests the idea of an unsullied beauty, reminiscent of the purity of antique art, devoid of excessive ornament—a beauty 'sans fard'; thus a reversion to an antique prototype, with implications of moral innocence.
115.3 Pymandre here reduces the academic viewpoint *ad absurdum*, to be quickly refuted by Félibien himself.

116.1 'Il ne chante pas toujours en un meme ton': Cf. *Corr.* No. 146, pp. 350 ff. (24 March 1647): '. . . je ne suis point de ceux qui en chantans prennent tousiours le mesme ton. et que je scais varier quand je veus . . .'
116.2 *Moses trampling on Pharoah's Crown*, Paris, Louvre, Cat. 15. Cf. also pp. 82, 146.
116.3 Cf. Bellori, p. 450; also p. 146, where the painting is singled out as expressive of the emotion of 'la colère'. Poussin's

mastery of the rendering of expression was generally acknowledged to be one of his greatest accomplishments; cf. p. 106.4 above.

116.4 Cat. 116, *Extreme Unction*; cf. also pp. 53, note 5, 146. Contemporary comments on the painting focused on the lighting effects and the vivid rendering of expression; cf. p. 53, note 5.

117.1 The distinction of the priests by their *vêtemens* was part of the concept of 'bienséance' or decorum; cf. Introduction, p. 56.

117.2 'cet ancien sculpteur': Kresilas; cf. p. 146 note 1 below.

117.3 For contemporary opinion of Poussin's handling of draperies, cf., for instance, De Piles, *Abrége*:
'Ses Draperies sont ordinairement d'une même Etoffe par tout et les Plis qui y sont en grand nombre ôtent une précieuse simplicité qui auroit donné beaucoup de grandeur à ses Ouvrages . . .' (cit. *Actes*, II, p. 231).

118.1 On the importance of this point, cf. Du Fresnoy, Sec. XXII ('Les Draperies'), p. 32:
'Que les Draperies soient jettées noblement, que les plis en soient amples, & qu'ils suivent l'ordre des Parties . . . nonobstant que ces Parties soient souvent traversées par le coulant des plis qui flotent à l'entour, sans y estre trop adherans & collez . . . La beauté des Draperies ne consiste pas dans la quantité des plis, mais dans un ordre simple & naturel. Il y faut encore observer la qualité des personnes, comme des Magistrats, à qui vous donnerez de Draperies fort amples; aux Païsans et aux Esclaves, de grosses & de retroussés; & aux Filles, de tendres & de legeres . . .'
Cf. also Leonardo, trans Chambray, Ch. CCCLVIII: ('Des drapperies qui habillent les figures, & de la manière de leurs plis'), p. 125:
'Les drapperies dont les figures sont habillées, doivent estre tellement accommodées dans leurs plis, à l'entour des membres qu'elles vestissent, qu'aux parties qui sont esclairées du plus grand jour, on n'y voye point des plis avec des ombres . . . que les contours & la maniere des plis aillent suivant & representant en quelques endroits la forme du membre . . . qu'en effet la drapperie soit accommodée et jettée en telle sorte, qu'elle ne paroisse pas un habillement sans corps, c'est à dire, un entassement d'estoffes, ou des habits despoüillez & sans soustien, comme on void faire à plusieurs qui se plaisent tant à entasser une grande varieté de plis, qu'ils emplissent & embarrassent toutes leurs figures, sans penser aucunement à l'usage pour lequel ces estoffes ont esté faites, qui est d'habiller et de couvrir avec grace les parties du corps sur qui elles sont, & non pas de l'en charger & de l'en remplir, comme si ce corps n'estoit qu'un ventre, ou que tous les membres fussent autant de vessies enflées sur les parties qui ont du relief . . .'

118.2 'la simplicité donne tout l'agrement': Cf. Leonardo, trans. Chambray. Ch. CCCLXI, p. 126: ('Comment on doit ajuster et faire les plis aux drapperies'):
'Une drapperie ne doit pas estre remplie d'une grande confusion de plis, au contraire, il en faut faire seulement aux lieux où elle est contreinte & retenuë, avec les mains, ou avec les bras, laissant choïr le reste tout simplement . . .'

118.3 *The Miracle of St Francis Xavier*, Paris, Louvre, 1641, Cat. 101. Cf. also Chambray, *Parallèle*, Preface (*Actes*, II, p. 86 f.):
'Ce qu'il y a d'excellent par-dessus le reste est un tableau d'un des miracles de sainct Xavier . . .' See p. 38 note 1 and p. 49 note 1 above. Cf. also Bellori, p. 429 (Thuillier ed., p. 71).

119.1 'Ce que j'ai vu à Rome': A reference to Félibien's visit to Rome, from 1647 to 1649. See Introduction, p. 41, and Delaporte, 'André Félibien en Italie', *Gazette des Beaux-Arts*, Vol. LI, 1958.

119.2 'un tableau à Carlo Catinari': S. Carlo in Catinari was built in 1612 for the Barnabites, by Rosato Rosati. The list of paintings in the church, as given by E. K. Waterhouse, shows that the artists are, indeed, without exception Italian (*Roman Baroque Painting*, p. 158).

120.1 *The Israelites gathering the Manna*, Paris, Louvre, 1637–39, Cat. 21. Cf. also p. 26 f.; *Corr.*, No. 7. p. 13: '[le tableau] sera fini pour la mi-Caresme; il contient, sans le paisage, trente sis ou quarante figures, et est, entre vous et moy, un tableau de 500 escus comme de 500 testons'. Cf. also the letter accompanying the *Manna*, to Chantelou (*Corr.*, No. 11, p. 21):
'Si vous . . . considériés le tableau, je crois que facillement vous recognoistrés celles qui languisent, qui admire, celles qui ont pitié, qui font action de charité, de grande nécessité, de désir de se repestre de consolation, et car des sept première figure à main gauche vous diront tout ce qui est icy escrit et tout le reste est de la mesme estoffe: lises l'istoire et le tableau, afin de cognoistre si chasque chose est aproprié au subiect . . .'
Cf. also *Corr.*, No. 12, p. 23 (to Jean Le Maire, 6 August 1639).
'. . . vous et luy je vous prie de considérer qu'en de si petits espaces il est impossible de faire et observer se que l'on sait, et que à la fin ce ne peut être autre que ce mesme idée de chose plus grande; qu'il accepte donc tel qu'il est en atendans mieus . . .'
The exposition here corresponds almost exactly to the account by Félibien of Le Brun's *Conférence* on the *Manna*, *Conférences*, pp. 400 ff; reprinted by Jouin, *Conférences*, pp. 48 ff.

124.1 'le sujet principale': Cf. Du Fresnoy, Sec. XI, p. 23:
'Que la principale figure du sujet paroisse au milieu du Tableau sous la principale lumière; qu'elle ayt quelque chose qui la fasse remarquer pardessus le autres, & que les figures qui l'accompagnent, ne la dérobent point à la veuë . . .'

124.2 'ordonnance . . . contrâte judicieux': Cf. Du Fresnoy, Sec. XIII, p. 24:
'Il ne faut pas que les Figures d'un mesme Grouppe se ressemblent dans leurs mouvemens, non plus que dans leurs Membres, ny qu'elles se portent tous de mesme costé; mais il faut qu'elles se contrastent, en se portant d'un costé tout contraire à celles qui les traverseront . . .'
Cf. also Chambray, *Perfection*, p. 18:
'. . . un Peintre auroit travaillé en vain, et perdu son temps, si après avoir satisfait aux quatre premieres parties, il demeuroit court en cette derniere, où consiste toute l'Eurithmie de l'Art, et le Magistere de la Peinture . . .'
See above, p. 107 note 1.

124.3 This recalls Le Brun's defence of the painting on the grounds of the unity of action, and of *vraisemblance*; cf. Introduction, p. 46.

124.4 'quant à la lumière . . .': Cf. Du Fresnoy, Sec. XXXII, pp. 48–49.
'On ne peut pas admettre deux Jours égaux dans un mesme Tableau; mais le plus grand frapera fortement le milieu, et y étendra sa plus grande lumiere aux endroits où seront les Principales Figures, & où se passera le fort de l'action, se diminuant du costé des bords à mesure qu'il en approchera la plus. Et de la mesme façon que la lumière du Soleil s'affoiblit insensiblement dans son étenduë depuis le levant, qui est son origine, jusqu'au couchant, où elle vient à se perdre, ainsi la Lumiere de vostre Tableau distribuée sur toutes vos Couleurs, sera moins sensible, si elle est moins proche de sa source . . .'

124.5 Cf. Du Fresnoy, Sec. XXXVII, p. 55 ('L'Air interposé'):
'Moins il y d'espace aërée entre nous & l'Objet et plus l'Air est pur, d'autant plus les especes s'en conservent & se distinguent: et tout au contraire plus il y a d'Air & moins il est pur, d'autant plus l'Objet se confond & se broüille . . .'

125.1 Cf. Du Fresnoy, Sec. XXX, pp. 43–44 ('Coloris ou cromatique'):
'Plus un corps nous est directement opposé & proche de la Lumiere, plus il est éclairé; parce que la Lumière s'affoiblit en s'éloignant de sa source . . .'

125.2 'Le dessein': the second of Du Fresnoy's sections, in his division of painting into three parts. Cf. Du Fresnoy, Sec. VII p. 20:
'. . . que les Muscles . . . soient desseignez à la Grecque, & qu'ils ne paroissent que peu, comme nous le montrent les Figures Antiques . . .'
Cf. also p. 8, line 35:
'La principale . . . partie de la Peinture, est de sçavoir connoistre ce que la Nature a fait de plus beau & de plus convenable à cet Art; dont le choix se doit faire selon le Goust et la Manière des Anciens . . .'
De Piles comments on line 113 ('desseignez à la grecque'), in his *Remarques* on Du Fresnoy's poem:
'C'est à dire selon les Statuës Antiques, qui pour la pluspart viennent de la Grece . . .' (p. 144).
Cf. also the *Conférences*' references to antique sculpture; especially that by Van Opstal, on the *Laokoön*, 2 July 1667; reprinted by Jouin, *Conférences*, pp. 19 ff.
The supposed resemblance of the figures of Poussin to classical sculpture formed one of the points of criticism as well of praise; for instance, Perrault, *Les Hommes illustres* (cit. supra, p. 94, no. 1):
See also De Piles, *Abrégé*, 1699:
'Dans la plupart de ses Tableaux le Nud de ses Figures tient beaucoup de la pierre peinte, & porte avec luy plutôt la dureté des marbres, que la délicatesse d'une chair pleine de sang & de vie . . .' (cit. *Actes*, II, p. 230)
and again:
'[Il] . . . n'a pas été toujours heureux à disposer ses Figures, on peut . . . luy reprocher de les avoir souvent distribuées dans la plupart de ses compositions trop en bas-reliefs . . .' (cit. *Actes*, II, p. 231).
See also p. 94 note 1 above.
125.3 *Laokoön*: The Hellenistic group in the Vatican, Rome. Reinach, *Répertoire de la Statuaire*, I, p. 504; Bieber, pp. 134–35, Figs. 530–33; Amelung, *Die Sculpturen des ᵛaticanischen Museums*, II, No. 74, Pl. 20.; Richter, *Sculpture and Sculptors of the Greeks*, pp. 82–83.
The subject of this work is taken from Virgil, *Aeneid* II; Pliny described one version of the subject as 'preferable to all other works of pictorial or plastic art' (*Nat. hist.*, XXXVI. 34). The Vatican group was found near the Baths of Titus in Rome in 1506; it is either a work of the Rhodian school, of the period of Diadochi, or a Roman work from the time of the Emperor Titus. Down to the time of Lessing and Winckelmann the work formed a focal point for discussions on the subject of expression in Greek art.
125.4 *Niobe*: The group chiefly in the Uffizi, Florence (Bieber, op. cit., pp. 74 ff., Figs 253–64; Richter, *Sculpture and Sculptors*, p. 275; Amelung, *Führen durch die Antiken*, pp. 115 ff. This group was found in 1583 near the Lateran. On first discovery it was hailed as a work of Skopas or Praxiteles; Winckelmann was deceived, though Mengs doubted its authenticity. Cf. also R. M. Cook, *Niobe and her Children*, Cambridge, 1904, where the Uffizi sculpture is described as a copy of 'a group popular in Imperial Rome'. Cf. also Pliny, *Nat. hist.*, XXXVI, 28.

126.1 *Seneca*: The statue in black marble down to below the knee, now in the Louvre, and rightly identified as an old fisherman. Reinach, *Répertoire*, I, Pl. 325, No. 2247, Claval 595. (I owe this reference to Dr Jennifer Montagu.)
126.2 Antinous, or Mercury: the statue in the Belvedere court at the Vatican, found near S. Martino ai Monti in the Pontificate of Paul III. Cf. p. 95 above, note 2. Bellori reproduces a copy of this statue, as an example of the perfect proportion of antique sculpture, at the end of his biography (pp. 457, 459).
Cf. De Piles, *Remarques*, on lines 39 ff. ('les ouvrages antiques ont toujours esté . . . la règle de la beauté'): '. . . L'on peut conclure

de ce que je vous viens d'alleguer, que les Antiques sont belles, par ce qu'elles ressemblent à la belle Nature; & que la Nature sera toûjours belle quand elle ressemblera aux belles Antiques. Et voila pourquoy personne depuis ne s'est avisé de disputer la Proportion de ces Antiques, et qu'au contraire elles ont toûjours estée citées comme les Modeles des Beautez les plus parfaites . . .' (ed. cit., pp. 106–7).

127.1 'lutteurs': the *Lottatori* in the Uffizi (G. A. Mansueli, *Galleria degli Uffizi: le Sculture*, Florence, 1958, No. 61). (Cf. p. 95 n. 2.)
127.2 'la Diane d'Ephèse': From his description of the statue, Félibien probably means the 'Diana of Versailles', attrib. to Leochares; cf. M. Bieber, p. 63, Fig. 201. Cf. also W. Fröhner, *Notice de la sculpture antique du Louvre*, Paris, 1878 (4th ed.), pp. 122 ff., No. 98; Picard, *Manuel*, III, 100.
127.3 Cf. Du Fresnoy, Sec. XIII, ll. 136–43, p. 24:
'Il ne faut pas que les Figures d'un mesme Grouppe se ressemblent dans leurs mouvemens, non plus que dans leurs Membres, ny qu'elles se portent toutes de mesme costé; mais qu'elles se contrastent, en se portant d'un costé tout contraire à celles qui les traverseront . . .'
Cf. also De Piles' comment (*Remarques*, p. 156): 'Il faut avoir le mesme égard pour les Membres: ils se grouppent et se contrastent de mesme que les Figures . . .'

128.1 *Apollon*': Presumably the Apollo Belvedere (see p. 95 note 2 above).
128.2 '*Vénus de Medicis*': The 'Medici Venus' in the Uffizi, Florence. Cf. Reinach, *Répertoire*, I, p. 328, Pl. 612. Possibly by Cleomenes, son of Apollodorus, a Greek artist living in Rome in the first or second century A.D. The work was found in eleven fragments in the Portico of Octavia at Rome. See p. 95, note 2 above.
128.3 '*Hercule Comode*': A statue of the Emperor Commodus as Hercules, now in the Vatican (Amelung, I, 636).

128.4 One aspect of 'bienséance' is touched on here: the appropriate emotional as well as physical reaction (and the latter is expressive of the former). Cf. Leonardo, trans. Chambray, Ch. CCLI (cit. supra, p. 109, note 2).
Cf. also Leonardo, trans. Chambray, Ch. LXIII (p. 16), (Comment on doit figurer les vieilles):
'Les vieilles doivent paroistre audacieuses & promptes avec des actions pleines de rage comme des megeres furieuses & infernales, & l'expression de ces mouvemens se doit plustost faire dans les bras & en la teste qu'aux jambes . . .'

134.1 Cf. Du Fresnoy, Sec. XXII, cit. supra (p. 118 note 1).

135.1 For the proper treatment of 'draperies' as an aspect of 'bienséance', cf. Du Fresnoy, Sec. XXII, lines 209 ff.: 'Il y faut encore observer la qualité des personnes . . .'
Cf. also Leonardo, trans. Chambray, Ch. CCCLVIII (cit. supra, p. 118 note 1); and Ch. CCCLXI (p. 126):
'Une drapperie ne doit point estre remplie d'une grande confusion de plis, au contraire, il en faut seulement aux lieux où elle est contreinte et retenuë avec les mains . . . laissant choir le rest tout simplement . . .'
Cf. also Ch. CCCLXIV (p. 127):
'Tousiours les plis des habillemens en quelque action de la figure qu'ils se recontrent, doivent montrer par la forme de contours leurs l'attitudes de la figure, en telle sorte qu'ils ne laissent aucun doute ou confusion de la veritable position du corps . . .'
135.2 Here Félibien indicates the literary origin of his theory of *costume*.

136.1 Cf. Du Fresnoy, Sec. IX, p. 23, lines 127–31:
'. . . Que chaque Membre soit fait pour la Teste qu'il s'accorde avec elle, & que tous ensemble ne composent qu'un Corps avec les Draperies qui luy sont propres & convenables . . .'

136.2 On perspective, cf. Introduction, p. 58; also Chambray, *Perfection*, p. 35 ff.; 20–21.
136.3 Cf. p. 154 notes 4 and 5 above.

137.1 'Lumière souveraine': cf. p. 124 above.

138.1 Cf. Du Fresnoy, Sec. XLVI, p. 60, lines 382 f.:
'Que vos couleurs soient vives, sans pourtant donner . . . dans la Farine. Que les Parties plus élevées et plus proches de vous soient fortement empastées de Couleurs brillantes, et qu'au contraire celles qui tournent en soient peu chargées . . .'
138.2 Cf. text of Félibien's edition of the *Conférences*:
'Après que M. le Brun eut cessé de faire toutes ces remarques, chacun les jugea non seulement très-sçavantes et très-judicieuses . . .' *et seq.* (p. 423).

139.1 Exodus 16.13 ff. The footnote here, 'Chap. XX', is in error; the correct reference is given in the *Conférences*.
139.2 i.e. Le Brun. It is ironical that Le Brun himself should be moved to defend Poussin against such a charge. In his stress on the differences between painting and poetry, Le Brun is at variance with the customary convention of *ut pictura poesis*, and offers an anticipation of Lessing in this respect.

141.1 The argument concerning the unity of dramatic action links the theory of *vraisemblance* with that of *ut pictura poesis*. Cf. Lee, *Ut Pictura Poesis*, especially pp. 34 ff.

142.1 The concept of *costume*, linked with that of *vraisemblance*, was one of the principal points of Chambray's doctrine; cf. Introduction, p. 55 and *Perfection*, passim, especially pp. 54 ff.
142.2 *Vraisemblance* is thus equated with essential truth rather than verisimilitude.
142.3 Josephus, *Antiq. Jur.*, Lib. 56, Ch. I.

143.1 The concept of *ut pictura poesis* is again implied here.

144.1 Especially in the sixth Entretien.
144.2 For a severe comment on Poussin's technique, cf. Brienne, *Notes*, col. 238:
'. . . les lettres de mr Poussin m'instruisent et me touchent encore plus que ses Tableaux, et que son pinceau, qui ne vaut pas sa plume à beaucoup près . . .' (cit. *Actes*, II, p. 220).
144.3 It is notable that Félibien lists 'beauté de pinceau' as well as 'raisonnement' among Poussin's virtues.

145.1 A reference to the letter of 24 November 1647 to Chantelou (*Corr.*, No. 156, p. 370); Blunt, (*Lettres*, p. 121). Cf. especially Blunt, *Poussin*, text vol., pp. 225–26 and Alfassa, 'L'Origine de la lettre de Poussin . . .' BSHAF, 1933.
145.2 Cf. Lee, *Ut Pictura Poesis*, pp. 45–46, for this aspect of the theory of expression.
145.3 *Timomachus*: Cf. Pliny, *Nat. hist.* XXXV.136:
'Timomachus Byzantinus Caesaris dictatoris aetate Aiacem et Medeam pinxit ab eo in Veneris Genetricis aede positas, LXXX talentis venundatas. Talentum Atticum XVI taxit M. Varro. Timomachi aeque laudantur Orestes; Phigeneia in Tauris; Lecythion, agilitatis exercitator; cognatio nobilium palliati, quos dicturos pinxit, alterum stantem, alterum sedentem. Praecipue tamen ars ei favisse in Gorgone visa est . . .'
('Timomachus of Byzantion in the time of the Dictator Caesar painted the Ajax and the Medea, placed by Caesar in the temple of Venus Genetrix, which cost 80 talents . . . Other paintings by Timomachus meet with some praise: his Orestes and Iphigeneia in Tauris, his portrait of Lekythion, a master of gymnastics, an assembly of notable persons, and two men in cloaks, just ready to speak, one standing, the other sitting. Art, however, is thought to have granted him his greatest success in the Gorgon which he painted . . .'). Félibien's source for the passages on classical art is probably Junius; cf. *Painting of the Ancients*, p. 236.

145.4 *Zeuxis*: 'A painter of Heraclea in Lucania, pupil of Neseus of Thasos or Damophilos of Himera. Pliny dates him 397 B.C., and describes how he "entered the door opened by Apollodorus and stole his art"; he added the use of highlights to shading and Lucian praises in the Centaur family (an instance of the unusual subjects which Zeuxis preferred) the subtle gradations of colour from the human to the animal body of the female Centaur. His grapes (possibly in the scenery for satyr-plays) were said to have deceived the birds . . . his Penelope was morality itself, and his Helen for Croton, an ideal picture compiled from several models . . .' (*Oxford Classical Dictionary*) For Pliny's account, cf. *Nat. hist.* XXXV, 60–66; and *The Elder Pliny's Chapters on the History of Art*, trans. K. Jex-Blake, London, 1896, pp. 9–10.

146.1 'Ctesilas le sculpteur'; Alternative spelling for Kresilas; cf. Pliny, *Nat. hist.* XXXIV. 74:
'Cresilas [fecit] volneratum deficientem, in quo possit intelligi quantum restet animae [et Amazonem volneratam] et Olympium Periclen dignum cognomine, mirumque in hac arte est quod nobiles viros nobiliores fecit . . .'
('The works of Kresilas are a man wounded and dying, in whom the spectator can feel how little life is left [and a wounded Amazon] and Pericles the Olympian, worthy of his name. The marvel of this art is, that it has made men of renown yet more renowned . . .'
(Cf. also Jex-Blake, op. cit., p. 60)
Junius (1694 ed.) includes the following passage from Pliny, (XXXIV, 53):
'Ctesilas Statuarius
'Venere . . . et in certamen artefices laudatissimi, quamquam diversis aetatibus geniti, quoniam fecerant Amazonas, quae cum in tempïo Dianae Ephesiae dicarentur, placuit eligi probatissimam ipsorum artificum, qui praesentes erant, iudicio: cum apperuit eam esse, quam omnes secundam a sua quisque iudicassent. Haec est Polycliti, proxima ab ea Phidiae, tertia Ctesilae, quarta Cydonis, quarta Phradmonis . . .'
('The most famous artists, although born at some time from each other, still came into competition, since each had made a statue of an Amazon, to be dedicated in the Temple of Artemis of Ephesus; it was agreed that the prize should be awarded to the one which the artists themselves who were on the spot, declared to be the best. This proved to be the statue which each artist placed second to his own, namely that of Polykleitos, the statue of Pheidias was second, that of Kresilas third, Kydonis fourth, and Phradmon's fifth . . .' (*Catalogue*, p. 58).
146.2 i.e. Cat. 15; cf. Brienne's comment, '. . . d'une beauté charmante', *Actes*, II, p. 222. Cf. Bellori, p. 541; also idem, *Nota delli Musei*, Rome, 1664, p. 33.
146.3 *Extreme Unction*, *Sacraments*, second series, Cat. 116; Cf. p. 53 above.
146.4 Cf. note 1 above.
146.5 i.e. *Esther before Ahasuerus*, Leningrad, Hermitage, probably 1650s, Cat. 36. This painting was admired by Bernini as being in the manner of Raphael; cf. Chantelou, *Journal*, pp. 126, 128.
146.6 Probably Cat. 140, *Bacchanal in front of a temple*. The original is lost, but the painting is known through engravings. The painting was popular, probably because of its combination of a bacchic subject with a classical manner.
'Mr du Fresne' probably refers to Raphael Trichet du Fresne (1611–61), the director of the Royal Printing Press. Cf. Bonnaffé, pp. 311–12; also *Corr.*, pp. 123.

147.1 The Medici Vase: 1st century A.D., marble (in Uffizi, Florence).
The Borghese Vase: 1st century A.D., marble, now in the Musée du Louvre, Paris.
147.2 By Salpion of Athens, now in Museo Nazionale, Naples; illus. Blunt, *Poussin*, Figs. 131 a and b.

147.3 For the doctrine that the artist must select the best parts of nature to form a perfect model, and that the art of antiquity is the best guide to a judicious choice, cf. p. 61 above; also Panofsky, *Idea*, passim.

146.4 For the controversy surrounding aerial and linear perspective, cf. Introduction, p. 57f.

148.1 Poussin was acknowledged to have consummate skill as regards 'costume'; e.g. Chambray, *Perfection*, p. 123:
'. . . par la sçavante et iudicieuse observation du Costûme . . .'
148.2 i.e. Cat. 173, *Landscape with the body of Phocion carried out of Athens*, 1648; cf. also p. 59 and Blunt, *Poussin*, text vol., pp. 165 ff.
148.3 *Holy Family in Egypt*, Cat. 65, Leningrad, Hermitage, 1655; cf. also p. 66 and Bellori, p. 454.

149.1 The *Correspondance* contains many references to the painting: *Corr.*, pp. 439, 443, 445, 447, 487.
149.2 For Poussin's use of the Palestrina mosaic, cf. Blunt, *Poussin*, text vol., p. 310 f., and Dempsey, 'Poussin and Egypt', *Art Bulletin*, Vol. XLV, 1963, pp. 109 ff.
149.3 'Neacles': Nealkes, mid 3rd century B.C., for whom Junius cites a passage from Pliny:
'Nealces Venerem, ingeniosus et sollers in arte . . .; cum proelium navale Persarum et Aegyptiorum pinxisset, quod in Nilo, cuius est aqua maris similis, factum volebat intellegi, argumento declaravit, quod arte non poterat. Asellum bibentem enim in littore pinxit, et crocodilum ei insidiantem.' (*Nat. hist.* XXXV. 142).
('Nealkes painted an Aphrodite . . . he was a clever and inventive artist, as is confirmed by the fact that when he painted a *Naval Battle of the Persians and Egyptians* and wanted to indicate that it took place on the Nile (the waters of which look just like the sea), he expressed by the use of subject matter what he was unable to express by technique: for he painted a donkey drinking on the shore and a crocodile lying in wait for it!) (Pollitt, *The Art of Greece: Sources and Documents*, Englewood Cliffs, N.J., 1965, p. 209).

150.1 *The Finding of Moses*, Cat. 13, Paris, Louvre, 1647; Cf. also p. 55. For comments by Brienne, cf. *Actes*, II, p. 213, and note 3 p. 221, note 1, p. 187.
150.2 Félibien is notable for singling out the 'agréable . . . disposition' of the landscape first; 'L'esprit' and 'les yeux' must equally be satisfied.
150.3 'cette solitude': Cat. 100, *Landscape with St Francis*, Belgrade, Palace of the President of Yugoslavia. Félibien is apparently mistaken in stating that the painting belonged to the Marquis de Hauterive, who had died in 1670; it probably belonged to his son Charles d'Aubespierre (cf. Catalogue entry above). It was possibly intended as a pendant to Cat. 209, *Landscape with man killed by a snake*. Again, Félibien is remarkable for his insistence on the expressive power of the landscape to evoke emotion in the spectator.
150.4 *Landscape with a man killed by a snake*, Cat. 209, London, National Gallery, prob. 1648. Cf. also *Ent.* IV, p. 204, VIII, p. 63. See Blunt, *Poussin*, text vol., pp. 286 ff., for a discussion of the theme of the painting.

151.1 Poussin's interest in anatomy is exemplified in his illustrations to Leonardo; cf. *Actes*, I p. 133 ff. and Bellori, p. 412 (where it is stated that he was taught by one 'Larcheo'). Mr Martin Kemp suggests the identification of Larcheo as 'Nicolas Larchée'; cf. his 'Dr William Hunter on the Windsor Leonardos and the volume of drawings attributed to Pietro da Cortona', p. 16 note 4.
151.2 *Time saving Truth from Envy and Discord*, Paris, Louvre, 1641, Cat. 122. See Bellori, p. 429, Passeri, p. 336.
151.3 *Moses and the Burning Bush*, Copenhagen, National-museum, 1641, Cat. 18. See Bellori, p. 428–29, Passeri, p. 329.
151.4 *Apollo and Daphne*, Munich, Alte Pinakothek, probably

1620s or early 1630s, Cat. 130. Félibien is probably wrong in stating that the painting belonged (at the time of writing) to 'le sieur Stella', since Antoine Bouzonnet Stella had died in 1682. It probably belonged to Claudine Bouzonnet Stella.
151.5 *Danaë*, Cat. L. 61. Again, the painting probably belonged to Claudine Bouzonnet Stella; see note 4 above.
151.6 *Venus bringing arms to Aeneas*, Rouen, Musée des Beaux-Arts, 1639, Cat. 191.
151.7 *Coriolanus*, Cat. 147, Les Andelys, Hôtel de Ville, 1640s; for the identity of the Marquis de Hauterive, cf. entry to Cat. 100; Charles d'Aubespierre may have used the title unofficially.
151.8 *St John baptizing the people*, Cat. 69, Paris, Louvre, prob. 1636–37.
André LeNôtre (1613–1700), *conseiller du roi, conseiller-général de ses bâtimens et jardins*, had a magnificent collection of paintings which also included the *Finding of Moses* (Cat. 12) by Poussin. Tallement wrote of Le Nôtre: 'Le Nôtre est curieux et a de fort beaux tableaux . . . il laisse la clef de son cabinet en un certain endroit, que tous les honnêtes gens savent, et quoiqu'il y ait de fort petites pièces et même des livres, il n'a jamais rien perdu . . .' (cit. Bonnaffé, op. cit., p. 179).
Le Nôtre presented his collection to Louis XIV in 1693. For his collection, cf. J. Guiffrey, 'Testament et inventaire après décès de André Le Nostre', BSHAF, 1911, pp. 217 ff. See also J. Thuillier, *Actes*, II, p. 130 note 33; also the inventory, *Tableaux, bronzes et marbres donnes au roy par M. Lenostre en septembre 1693* (Archives Nationales OA 1964).

152.1 *Finding of Moses*, Cat. 12, Paris, Louvre, 1638.
152.2 *Narcissus*, Cat. L. 66. This cannot be the painting in the Louvre (Cat. 151), where Narcissus is depicted as dead. Cf. Sandrart, p. 258.
152.3 *Death of Saphira*, Cat. 85, Paris, Louvre; dated by Blunt as c. 1654–56, by Mahon as 1652.
152.4 See catalogue entry to *Holy Family with a Bath Tub*, Cat. 54, Harvard. Fogg Art Museum, for a discussion of the identity of this painting.
152.5 *Apollo and Daphne*: Cf. p. 151, note 4; possibly Cat. 130. 'M. Gamarre' is probably Hubert Gamar, Gamart or Gamarre, Lieutenant des Chasses du Louvre, mentioned in Chantelou's journal, pp. 160, 230.
152.6 *Sacrifice of Noah*, Cat. L.2.
152.7 *The Choice of Hercules*, Cat. 159, The National Trust, Stourhead, Wiltshire. Blunt dates this painting at c. 1637.

153.1 This touches on the important question of Félibien's patriotic pride in Poussin as a French artist, 'le Raphaël des François'.

154.1 For Titian cf. *Ent.* V, passim.

155.1 For comments on Poussin's reading, cf. Bellori, pp. 436, 438. Thuillier ed., p. 77; cf. also *Corr.*, pp. 83, 351–52, 434. Bellori writes:
'Leggendo historie greche e latine annotava li soggetti, e poi all'occasioni se ne serviva . . .' (p. 438, Thuillier ed., p. 77). Cf. also H. Bardon, 'Poussin et la littérature latine', *Actes*, I, pp. 123 ff.
155.2 Compare the descriptions of working method given by Sandrart and Bellori. Sandrart (p. 258) writes:
'He always carried a notebook in which he jotted down anything of use in the form of sketches or writing. When he planned a painting, he would diligently read his text, and think about it, and make a couple of rough sketches. Where histories were involved, he would arrange on a board, squared as if with paving stones, small wax figures in the nude, according to the action which he had in mind. He then clad his figures with wet paper or thin taffeta according to his ideas, and, by means of threads attached to them, placed them at the desired distance from the horizon, following which he sketched his composition

in colour on canvas, referring to life while doing it and leaving himself plenty of time . . .'

Bellori's description (p. 437–38; Thuillier ed., p. 76) runs:

'Circa la maniera di questo Artefice, si può dire, che egli si proponesse uno studio dipendente dall' antico, e da Rafaelle, come aveva principiato da giovine in Parigi; quando voleva fare i suoi componimenti: poichè haveva concepita l'inventione, ne segnava uno schizzo quanto gli bastava per intenderla; dopo formava modelletti di cera di tutte le figure nelle loro attitudini in bozzette di mezzo palmo, e ne componeva l'istoria, ò la favola di rilievo, per vedere gli effetti naturali del lume, e dell'ombre de' corpi. Successivamente formava altri modelli più grandi, e li vestiva, per vedere à parte le acconciature, e pieghe de' panni sù l'ignudo, & à questo effetto si serviva di tela fina, o cambraia bagnata, bastandogli alcuni pezzetti di drappi per la varietà de' colori . . .'

155.3 Félibien's personal observation is corroborated by that of Bonaventure d'Argonne (1700, cit. *Actes*, II, p. 236–37):

'. . . je l'ai rencontré parmi les débris de l'ancienne Rome & quelquefois dans la campagne & sur le bord du Tibre qu'il dessinoit ce qu'il remarquoit le plus a son goust. Je l'ai vû aussi qu'il raportoit dans son mouchoir des cailloux, de la mousse, des fleurs, et d'autres choses semblables . . .'

156.1 For the 'tremblement de la main' which afflicted Poussin, cf. *Corr.*, pp. 445, 456.

156.2 The notion of moderation, of the avoidance of extremes, is of crucial importance to Poussin, as an aspect of his belief in Stoicism. Cf. especially, Blunt, *Poussin*, text vol., pp. 157 ff. Cf. also *Osservationi*, Bellori, p. 461: 'Della Idea della Bellezza' (*Lettres*, p. 171–72).

156.3 Cf. *Corr.* (e.g.) pp. 105, 161–62, 168 note 1, 197, 235, 239, 260, 299, 311, 384.

Cf. also Bellori, pp. 440–41 (Thuillier ed., p. 80).

159.1 Félibien's emphasis on the landscape is characteristic.

159.2 Passeri also comments on Poussin's ability to depict different species of tree:

'. . . nel gusto di far paesi egli si rese singolare, e nuovo; perche nell'imitazione de' tronchi con quelle corteccie, interrompimenti di nodi nelle tinte, et altre verità mirabilmente espresse fù il primo che calpestasse questo guidizioso sentiero nello stile di frondeggiare, perche voleva che esprimessero nelle foglie la qualità dell'albero che egli voleva rappresentare . . .' (p. 327).

159.3 Possibly a reference to Cat. L. 104. But now identified by C. Whitfield; cf. *Burl. Mag.*, Vol. CXIX, 1977; see p. 63.

160.1 A reference to *Landscape with a storm*, Cat. 217; cf. also p. 63.

160.2 *Corr.* No. 488. p. 424. Félibien is apparently the only authority. The painting referred to is *Landscape with Pyramus and Thisbe*, Frankfurt, Städelsches Kunstinstitut, Cat. 177. For a description of the painting, and its possible relation to Leonardo's *Trattato*, cf. Blunt, *Poussin*, text vol., pp. 295 ff., and Bialostocki, 'Une idée de Léonard da Vinci réalisée par Poussin', *Revue de l'art*, IV, 1954, pp. 131 ff., and *Actes*, I, p. 133 ff. This is the only landscape described fully by Bellori (p. 455).

161.1 'les effets les plus extraordinaires': cf. De Piles' phrase, 'accidents of nature'.

161.2 Félibien, in mentioning the landscape before the subject of the action, perhaps implies that the two are of equal value.

161.3 'jugement populaire'; thus finally the 'simple peuple' represented by Pymandre, become one with the 'habiles hommes'.

162.1 The Aldobrandini Wedding: a Roman fresco now in the Library of the Vatican, discovered c. 1605. It was named after its first owner, Cardinal Cintio Aldobrandini, and was copied by many artists besides Poussin, including Rubens, Van Dyck, and Pietro da Cortono.

162.2 Thus moral virtue and artistic genius are finally united, indeed equated, in the person of Poussin.

162.3 It is appropriate that Félibien's final words of approbation should be on patriotic grounds, since those grounds formed part of the impulse behind the composition of the *Entretiens* and were of such significance in the appreciation of Poussin, 'le Raphaël des françois', in general.

Appendix

Some of the patrons, and owners of paintings, named in the text of this edition (and notes to the edition).
For a fuller discussion, the reader is advised to consult A. F. Blunt, *Nicolas Poussin*, text vol., especially pp. 208 ff., and the relevant entries in the catalogue volume (cit. infra). The standard authority for French patrons is E. Bonnaffé, *Dictionnaire des amateurs français au XVIIe siècle* (1884); for Italian patrons, F. Haskell, *Patrons and Painters* (1963).
(Page references are to the facsimile)

Aiguillon, Marie de Wignerod de Pontcourlay, Duchesse d' (1604–75); cf. Bonnaffé, pp. 4–5; Cat. 167, 180; pp. 18, 24

Barberini, Cardinal Francesco, 10, 18, 10.5, 18.1; cf. Haskell, Ch. II, esp. pp. 43–56

Bay (or Bey), Louis, Lyons merchant; cf. Bonnaffé, p. 24; Cat. 217; p. 63

Bellièvre and Dreux, Nicolas Pomponne de, *see* Sourdière

Blondel, Francois (1617–86), architect and author of *Cours d'Architecture*; cf. Bonnaffé, pp. 27f., Cat. 28, 159, L2; p. 152

Boisfranc, Joachim de Seiglière de, Conseiller du Roi, Surintendant de la Maison de Monsieur; cf. Bonnaffé, p. 28; Cat. 42, 204; p. 25

Cérisier, Lyons merchant; cf. Bonnaffé, p. 51; Cat. 45, 59, 61, 173, 174, L 102; pp. 59, 66, 78, 78.4

Chantelou, Paul Fréart de, (1603 94); cf. Bonnaffé, pp. 54–56, Cat. 2, 21, 22, 48, 56. 71, 73, 88, 92, 105–11, 112–18, 136, 137, 138, 153, L 42, L 63; pp. 23, 26f., 28, 50, 59, 62, 63, 68, 116, 148
Cf. also Blunt, *Poussin*, text vol., p. 216

Chantelou, Mme Freart de, *see* Montmort, Mme de

Colbert, J. B., *see* Seignelay, Marquis de

Créqui, Charles III, Duc de (c. 1687); cf. Bonnaffé, p. 77; Cat. 11, 51, 54, 58, 127, L 108, L 117; pp. 62f., 65

Dreux, Thomas(?), Seigneur de Brezé; cf. Bonnaffé, pp. 85f.; Cat. 22; p. 24

Eschembourg = Eggenberg, Prince d', Imperial Ambassador to Urban VIII; cf. Cat. 37, L 9; p. 19

Emery, Michel-Particelli, sieur d' (1595?–1650), Surintendant des finances; cf. Bonnaffé, p. 29, p. 37.1

Fleur, Nicolas Guillaume La (d. 1663), Peintre du roi; cf. Bonnaffé, p. 151; Cat. 171; pp. 25, 25.4

Fresne, Nicolas-Hennequin, Baron d'Ecquevilly, sieur de; cf. Bonnaffé, p. 116; Cat. 53, 140; pp. 59, 59.2, 146

Fresne, Raphael Trichet de (1611–61), Director of the royal printing press, cf. Bonnaffé, pp. 311f.; Cat. 140, pp. 146, 146.6

Froment de Veine, Jean, antiquary; cf. Bonnaffé, p. 116; Cat. 54, 85, 152; pp. 33, 152, 33.6

Gamard = Gamarre, or Gamart, Hubert, Sieur de Grézi, Lieutenant des Chasses; cf. Bonnaffé, pp. 121f.; Cat. 130; 152, 152.5

Gillier, Melchior de, Conseiller et Maître d'hotel du roi, cf. Bonnaffé, p. 123; Cat. 22, 24; pp. 24, 60, 60.4

Harlay, Achille II de (1629–1712), Président du Parlement de Paris; cf. Bonnaffé, p. 134f.; Cat. 35; p. 60

Hauterive, Marquis de = François de l'Aubespierre; cf. Bonnaffé, p. 136f.; Cat. 100, 147; pp. 150, 151, 150.3, 151.7

Le Nôtre, Andre (1613–1701), Conseiller du roi, Conseiller général de ses bâtiments et jardins; cf. Bonnaffé, p. 178f.; Cat. 12, 23, 28, 40, 69, 74, 76, 179; pp. 63, 151f., 151.8

Lumagne, = Lumague, André(?), Genoese banker; cf. Bonnaffé, p. 199; Cat. 150; pp. 59, 59.5

Marino, Cavalier G,B,, cf. Haskell, p. 38; pp. 9–10, 9.2

Massimi, Cardinal Camillo; cf. Haskell, pp. 115, 117f.; Cat. 15, 19, 131, 165; pp. 9, 82, 9.6

Mauroy, Séraphin de (d. 1668), banker, Intendant général des finances, later French Ambassador in Rome; cf. Bonnaffé, p. 208; Cat. 41, 42, 43, 93; p. 63

Mercier, Treasurer of city of Lyons; cf. Bonnaffé, p. 216; Cat. 84; pp. 64, 64.3

Montmort, Mme de (later Mme Fréart de Chantelou); cf. Cat. 48, 51, 61, 64, 73; pp. 66, 66.2, 66.4

Moreau, Denis (d. 1707), Premier valet de garde-robe du roi; cf. Bonnaffé p. 225; Cat. 14, 173, 174, 209; pp. 63, 150

Noailles, Anne-Jules, Duc de (1650–1708), Maréchal de France, Ambassador in Rome; cf. Bonnaffé, p. 281; Cat. 29, 30; pp. 11, 11.20, 151

Omodei, Cardinal Aluigi (b. 1608); Cat. 154, 179; pp. 85, 85.2

Passart, Michel, Maître des Comptes; cf. Bonnaffé, p. 242; Cat. 97, 142, 152, 169, 212; L 60; pp. 25, 62, 66, 62.7, 66.8

Pointel (banker); cf. Bonnaffé, p. 257; Cat. 1, 8, 13, 15, 16, 51, 59, 100, 175, 209, 216, 217, L 32; pp. 55, 59, 62, 63, 100, 160, 49.4, 59.3

Pozzo, Cassiano dal; cf. Haskell, pp. 98ff.; Cat. 2, 9, 39, 70, 81, 94, 95, 97, 105–11, 112–18, 128, 145, 157, 163, 168, 173, 176, 177, 183, 186, 197, 205, 209, 212, 213, 214, 215, L 70; pp. 14f., 21, 23–25, 51, 160, 19.2, 21.3 28.5, 33.4, 52.7

Rambouillet, Nicolas Du Plessis, financier, Secrétaire du roi; cf. Bonnaffé, p. 95; Cat. 35, 209; p. 63

Ravoir, M. de la (= La Ravoye(?), Jean Neret de, Receveur général de Poitiers; cf. Bonnaffé, p. 160); Cat. 93, 180; p. 24

Reynon, silk merchant from Lyons; cf. Bonnaffé, p. 268; Cat. 14, 74; pp. 61, 63, 61.1

Richaumont, lawyer; cf. Bonnaffé, p. 268f.; Cat. 28, 159, L 2; p. 152

Richelieu, Cardinal de, Cat. 18, 122, 136–38, 139, 141, 167, 180, L 9, L 51; pp. 27, 28, 32, 50, 151, 152, 27.2, 27.3, 38.2

Richelieu, Armand Jean, Duc de, Cat. 3–6, 8, 13, 14, 32, 74, 89, 102, 136–38, 139, 150, 167, 178

Sainctot, Nicolas (1632–1713), Introducteur des Ambassadeurs et Maître de Cérémonies; cf. Bonnaffé, p. 280; Cat. L9; p. 18

Scarron, Paul (1610–60), poet and satirist; cf. Bonnaffé, pp. 284–5; Cat. 89; p. 64

Seignelay, Marquis de (Jean-Baptiste Colbert) (1651–90); cf. Bonnaffé, p. 289; Cat. 14, 16, 22, 36, 196, L 89; pp. 24, 25, 63

Sourdière = de l'Isle Sourdière, Bellièvre and Dreux, Nicolas Pomponne de (1583–1650); cf. Bonnaffé, p. 18; Cat. 22; p. 24

Stella, Antoine Bouzonnet (1637–82); cf. Bonnaffé, pp.

Select Bibliography

This Bibliography is confined chiefly to works mentioned in the text. For full bibliography (up to 1966) see Catalogue volume of Blunt, *Poussin*. Abbreviations used in this Bibliography: AAF: Archives de l'art français; Actes: Actes du Congrès Nicolas Poussin; BSHAF: Bulletin de la société de l'histoire de l'art français; B.S.P.: Bulletin de la Société Poussin; JWI (and JWCI): Journal of the Warburg (and Courtauld) Institute(s).

A Pre-1800: sources and studies

Académie Royale de Peinture et de Sculpture, *Procès-Verbaux*, ed. A. de Montaiglon, Paris, 1875–1909 (11 vols)
Conférences de l'Académie Royale pendant l'année 1667, 1668
Mémoires inédites sur la vie et les ouvrages des membres de l'Académie Royale de Peinture et de Sculpture (ed. L. Dussieux and others), Paris, 1854

Baglione, G., *Le Vite de' pittori, scultori, ed architetti, dal Pontificato de Gregorio XIII del 1572. In fino a tempi di Papa Urbano VIII nel 1642*, Rome, 1642
Baldinucci, Filippo, *Notizie de' professori del disegno da Cimabue in quà*, Florence, 1681–1728
Bellori, G. P., *Descrizzione delle imagini dipinte da Rafaelle d'Urbino*, Rome, 1695
Nota delli musei, librerie, gallerie et ornamenti di statue et ornamenti di statue e pitture ne' palazzi, nelle case, e ne' giardini di Roma, Rome, 1664
Le Vite de' pittori, scultori ed architetti moderni, Part I, 1672; Part 2, 1728; modern ed. by G. Battisti, 'Quaderni dell'istituto di storia dell'arte della università di Genova', No 4 (n.d.), and by E. Borea, Turin, 1976. (The biography of Poussin has been edited by J. Thuillier, *Nicolas Poussin*, Collana d'arte del Club del Libro, Novara, 1960)
Admiranda romanarum antiquitatum, Rome, before 1692 (with P. S. Bartoli)
Gli antichi sepolchri, overo mausolei Romani, et etruschi, Rome, 1697
Le pitture antiche de sepolcro de' Nasonii . . . Rome, 1680
M. Piacentini (ed.), *Le Vite inedite del Bellori*, Rome, 1942 (for full bibliography, cf. *Dizionario biografico degli italiani*, Vol. VII, p. 787 ff.)
Bonaventure d'Argonne, *Mélanges d'histoire et de littérature*, 1706 (cit. *Actes*, II, p. 236)
Bosse, Abraham, *Le Peintre converty aux precises et universelles règles de son art*, Paris, 1668 (ed. R. A. Weigert, Paris, 1964)
Sentimens sur la Distinction des diverses Manieres de Peinture et de Gravure et des Originaux d'avec leurs copies, Paris, 1649
Traité des pratiques geometrales et perspectives, Paris, 1665
Bourdon, S., *Conférence sur l'antique*, 5 July 16 (repr. Jouin, *Conférences* pp. 137–40)
Conférence sur les aveugles de Jéricho, 3 December 1667 (repr. Jouin, *Conférences*, pp. 66–76)
Bullart, Isaac, *Académie des Sciences et des Arts*, first ed., 1682; second ed., 1689

Chambray, R. Fréart de, *L'Idée de la perfection de la peinture, demonstrée par les principes de l'art . . .*, Paris, 1662
Parallèle de l'architecture antique et de la moderne, Paris, 1650
Traité de la peinture de Léonard de Vinci donné au public et traduit . . . en françois, Paris, 1651
Chantelou, Paul Fréart de, *Journal du voyage du Cavalier Bernin en France*, 1665 (ed. L. Lalande, *Gazette des Beaux-Arts*, 1885)
Conférences de l'Académie Royale pendant l'ànnée 1667, ed. A. Félibien, Paris, 1668; see also Fontaine, A., and Jouin, H.

Dézallier d'Argenville, A. J., *Abrégé de la vie des plus fameux peintres; avec . . . quelques réflexions sur leurs caractères et la manière de connoître les desseins et les tableaux des grands maîtres*, Paris, 1745
Dolce, Lodovico, *Dialogo della Pittura . . . intitolato l'Aretino*, Venice, 1557
ed. M. Roskill, *Dolce's Aretino and Venetian Art Theory of the Cinquecento*, New York, 1968
(see also Barocchi, P., *Trattati d'arte del Cinquecento*, Bari, 1960–62)
Du Fresnoy, C. A., *De Arte Graphica*, Paris, 1667
(see also Thuillier, J.)
Dussieux, L., see Montaiglon, A. de

Félibien, André, Manuscripts concerning visit to Italy (Bibliothèque de Chartres, MSS. 15–19), ed. Y. Delaporte, 'André Félibien en Italie', *Gazette des Beaux-Arts*, 1958, I, pp. 193 ff.
Entretiens sur les vies et sur les ouvrages des plus excellens peintres anciens et modernes, Paris, 1666–88
Tableaux du Cabinet du Roy, statues et bustes antiques des maisons royales, Paris, 1677
Noms des peintres les plus célèbres et les plus connus anciens et modernes, Paris, 1679
Mémoires pour servir à l'histoire des maisons royalles et bastimens de France, ed. A. de Montaiglon, Paris, 1874
Fénelon, François de Salignac de la Motte, *Dialogues sur la peinture*, first publ. in Monville, Abbé de, *La Vie de Pierre Mignard*, Paris, 1730
Guillet de St George (ed.), *Mémoires inédits sur la vie et les ouvrages des membres de l'Académie royale*, Paris, 1854 (with Dussieux, L.)

Junius (= Du Jon, François), Franciscus, the Younger, *De Pictura Veterum libri tres*, Amsterdam, 1637 (trans. as *The Painting of the Ancients*, 1638)

Le Blond de la Tour, *Lettre de Sieur Le Blond de la Tour . . .*, 1669 (cit. *Actes*, II, pp. 145–47)
Le Brun, Charles, *Conférence sur l'expression générale et particulière*, publ. Amsterdam and Paris, 1698
(see also Jouin, H.)
Leonardo da Vinci, see Chambray, R. Fréart de,
Loménie, Louis-Henri, Comte de Brienne, *Mémoires de Louis-Henri de Loménie, Comte de Brienne*, ed. Paul Bonnefon, Paris 1916–19
Ludovicus Henricus Lomenius Briennae Comes . . . de Pinacoteca sua, Paris, 1662
Discours sur les ouvrages des plus excellens peintres . . . (MS. Bibl. Nat. Anc. St Germain 16986) (repr. Actes, II, pp. 210 ff.)

Malvasia, Cesare, *Felsina Pittrice, Vite de' pittori bolognesi*, Bologna, 1678
Vite di Pittori Bolognesi (c. 1660–75), ed. Adriana Arfelli, Florence, 1961
Mancini, Giulio, *Considerazioni sulla pittura*, ed. A. Maruchhi and L. Salerno, Rome, Acc. Naz. dei Lincei, 1956–57
Mander, Carel van, *Het Schilder-boeck*, Haarlem, 1604
Marino, Cav. Gio. Battista, *La Galeria del Cavalier Marino*,

175

Venice, 1620
(see also Ackermann, G.)
Mascardi, A., *Dell'arte historica d'Agostino Mascardi, trattati cinque*, Rome, 1636

Nicaise, Abbé, *Correspondance de l'Abbé Nicaise*, ed. Ph. de Chennevières-Pointel, AAF, I, 1851–52

Pader, Hilaire, *La Peinture parlante*, Toulouse, 1653 (parts repr. Chennevières-Pointel, *Recherches*, IV, pp. 91 ff.)
Passeri, G. B., *Vite de' pittori, scultori, ed architetti che hanno lavorato in Roma, morti dal 1641 sino al 1673*, ed. G. L. Bianconi, Rome, 1772
(ed. J. Hess) *Die Künstlerbiographien von Giovanni Battista Passeri*, Leipzig and Vienna, 1934 (*Römische Forschungen, Bibliotheca Hertziana*, Rome, Vol. XI)
(J. Hess) 'Die Künstlerbiographien des Gio. B. Passeri', *Wiener Jahrbuch für Kunstgeschichte*, V, 1928

Perrault, Charles, *Les Hommes illustres qui ont paru en France pendant ce siècle*, Paris, tome I, 1696, tome II, 1700
Parallèle des anciens et des modernes en ce qui regarde les arts et les sciences, Paris, 1688

Piles, Roger de, *Dialogue sur le coloris*, Paris, 1673
Conversations sur la connoissance de la peinture, Paris, 1677
Remarques sur l'art de peinture de C. A. Dufresnoy, . . . Paris, 1669
Dissertation sur les ouvrages des plus fameux peintres avec la vie de Rubens, Paris, 1681
Abrégé de la vie des peintres . . . et un Traité du peintre parfait, Paris, 1699
Cours de peinture par principes, Paris, 1708

Poussin, Nicolas, *Correspondance de Nicolas Poussin*, ed. Ch. Jouanny, Paris, 1911
Nicolas Poussin: Lettres et propos sur l'art, ed. A. F. Blunt, Paris, 1964

Reynolds, Joshua, *Discourses on Art*, ed. R. Wark, San Marino, California, 1959
Letters of Sir Joshua Reynolds, ed. F. W. Hilles, Cambridge, 1929

Ridolfi, Carlo, *Le Maraviglie dell'arte, overo le vite degl' illustri pittori veneti e dello stato*, Venice, 1648

Rou, J., *Mémoires inédites et opuscules*, ed. F. Waddington, Paris, 1857

Scannelli, F., *Il Microcosmo della pittura, overo trattato diviso in due libri*, Casena, 1657
Sandrart, J. von, *Teutsche Academie der Edlen Bau- Bild- und Mahlerey-Künste*, Nuremberg, 1675–79; Latin ed., Nuremberg, 1683; ed. A. R. Peltzer, Munich, 1925

Soprani, Raffaelle, *Le Vite de' pittori, scoltori, et architetti genovesi* . . ., Genoa, 1674

Testelin, Henri, *Sentimens des plus habiles peintres sur la pratique de la peinture* . . ., Paris, 1696

Vasari, Giorgio, *Le Vite de' più eccellenti architetti, pittori, et scultori italiani*, Florence, 1550; second ed., 1568; ed. G. Milanesi, Milan, 1878–81

Watelet, C. H., *Dictionnaire des arts de peinture, sculpture, et gravure*, Paris, 1792

B After 1800: Studies

✗ Ackermann, G., 'Gian Battista Marino's Contribution to Seicento Art Theory', *Art Bulletin*, XLIII, 1961, pp. 326 ff.
Alfassa, P., 'L'origine de la lettre de Poussin sur les modes d'après un travail récent', BSHAF, 1933, pp. 125 ff.

Bardon, H., 'Poussin et la littérature latine', *Actes*, I, 1960, pp. 123 ff.

Barocchi, P. (ed.), *Trattati d'arte del Cinquecento*, Bari, 1960–62
'Ricorsi italiani nei trattatisti d'arte francesi del seicento', in *Il Mito del classicismo* (ed. S. Bottari), Florence, 1964
Bialostocki, J., 'Poussin et le "Traité de la Peinture" de Léonard', *Actes*, I, 1960, pp. 133 ff.
'Das Modusproblem in den bildenden Künsten', *Zeitschrift für Kunstgeschichte*, XXIV, 1961, pp. 128 ff.
✗ Blunt, A. F., 'Poussin's Notes on Painting', JWI, I, 1937–38, pp. 344 ff.
(with Friedländer, W.), *The Drawings of Nicolas Poussin*, Vols. I–V, London, 1939–74
✗ 'The Heroic and Ideal Landscape of Nicolas Poussin', JWCI, VII, 1944, pp. 54 ff.
The French Drawings in the Collection of H.M. the King at Windsor Castle, Oxford and London, 1945
Artistic Theory in Italy 1450–1600, Oxford, 1940 (reprinted 1973)
Art and Architecture in France, 1500–1700, London, 1953; 2nd ed., 1970
'The Legend of Raphael in Italy and France', *Italian Studies*, XIII, 1958, pp. 2 ff.
✗ 'Colloque Nicolas Poussin', *Burlington Magazine*, CII, 1960
'Etat présent des études sur Poussin', *Actes*, I, 1960 (Introd.)
'La première période romaine de Poussin', *Actes*, I, 1960, pp. 163. ff.
(ed.) *Nicolas Poussin: Lettres et propos sur l'art*, Paris, 1964
The Paintings of Nicolas Poussin, London and New York, 1966–67 (3 vols)
(with Davies, M.), 'Some Corrections and Additions to M. Wildenstein, "Les Graveurs de Poussin"', *Gazette des Beaux-Arts*, 1962
The Drawings of Poussin, London and Yale, 1979
Bonnaffé, E., *Dictionnaire des amateurs français au XVIIe siècle*, Paris, 1884
Bottari, S. (ed.), *Il Mito del Classicismo nel Seicento*, Florence, 1964
Bousquet, J., 'Les relations de Poussin avec le milieu romain', *Actes*, I, 1960, pp. 1 ff.
'Chronologie du séjour romain de Poussin et de sa famille d'après les archives romaines', *Actes*, II, 1960, pp. 1 ff.
Boyer, F., 'Les inventaires après décès de Nicolas Poussin et de Claude Lorrain', BSHAF, 1928, pp. 143 ff.
Bray, R., *La Formation de la doctrine classique*, Paris, 1927

Chastel, A., 'Poussin et la postérité', *Actes*, I, 1960, pp. 297 ff.
Châtelet, A. (with Thuillier, J.), *La Peinture française de Fouquet à Poussin*, Geneva, 1963
Chennevières-Pointel, Ph. de, *Recherches sur la vie et les ouvrages de quelques peintres provinciaux de l'ancienne France*, Paris, 1847–62
Essais sur l'histoire de la peinture française, Paris, 1894
✗ Costello, J., 'Poussin's Drawings for Marino and the New Classicism', JWCI, XVIII, 1955
Cropper, E., 'Bound Theory and Blind Practice: Pietro Testa's Notes on Painting', JWCI, XXXIV, 1971
'Disegno as the Foundation of Art: Some Drawings by Pietro Testa', *Burlington Magazine*, CXVI, 1974
'Virtue's Wintry Reward: Pietro Testa's Etchings of *The Seasons*', JWCI, XXXVII, 1974

Delaporte, Y., 'André Félibien en Italie, 1647–49', *Gazette des Beaux-Arts*, LI, 1958, pp. 193 ff.
Davies, M., see Blunt, A. F.
Dempsey, C., 'Poussin and Egypt', *Art Bulletin*, XLV, 1963
✗ 'The Classical Perception of Nature in Poussin's Earlier Works,' JWCI, XXIX, 1966
Desjardins, P., *Poussin*, Paris, 1903
La Méthode des classiques français, Paris, 1904
Donahue, K., 'The Ingenious Bellori', *Marsyas*, III, 1943–45 (publ. 1946), pp. 107–38

'Bellori', in *Dizionario biografico degli italiani*, VII, pp. 781–89

Fontaine, A. (ed.), *Conférences inédites de l'Académie Royale*, Paris, 1903
Les Doctrines d'art en France: peintres, amateurs, critiques, de Poussin à Diderot, Paris, 1909
Académiciens d'autrefois, Paris, 1914

Friedländer, W., 'The Massimi-Poussin Drawings at Windsor', *Burlington Magazine*, LIV, 1929, pp. 116 ff., 252 ff.
(with Blunt, A. F.), *The Drawings of Nicolas Poussin*, 1939–74
Nicolas Poussin: A New Approach, London, 1966

Gombrich, E. H., 'The Subject of Poussin's *Orion*', *Burlington Magazine*, LXXXIV, 1944, pp. 37 ff.

Grassi, Luigi, 'La Storiografica artistica del Seicento in Italia', in *Il Mito del Classicismo* (ed. S. Bottari), Florence, 1964, pp. 61 ff.

Guiffrey, J. (with Montaiglon, A. de) (eds.), *Correspondance des Directeurs de l'Académie de France à Rome avec les surintendants de Bâtiments 1666–1804*, Paris, 1887–1912

Haskell, F., *Patrons and Painters: A Study in the Relations between Italian Art and Society in the Age of the Baroque*, London, 1963
(with Rinehart, S.), 'The Dal Pozzo Collection: Some New Evidence', *Burlington Magazine*, CII (special issue), 1960, pp. 318 ff.

Hess, J., *see* Passeri.

Hibbard, H., *The Holy Family on the Steps*, London, 1974

Hilles, F. W., *The Literary Career of Sir Joshua Reynolds*, Cambridge, 1936

Hourticq, L., *De Poussin à Watteau*, Paris, 1921

Ivanoff, N., 'Il concetto dello stile nel Poussin e in Mario Boschini', *Commentari*, III, 1952, pp. 51 ff.
'La parola "Idea" nelle "Osservationi di Nicolò Pussino sopra la pittura"', in *Il Mito del Classicismo nel Seicento*, Florence, 1964, pp. 47 ff.

Jouin, H. (ed.), *Conférences de l'Académie Royale de Peinture et de Sculpture*, Paris, 1883
Charles Le Brun et les Arts sous Louis XIV, Paris, 1889

Kerviler, V., *Valentin Conrart: sa vie et sa correspondance*, Paris, 1881

Kitson, M., 'The Relationship between Claude and Poussin in Landscape', *Zeitschrift für Kunstgeschichte*, XXIV, 1961, pp. 14 ff.

Kurz, O., 'La Storiografica artistica del Seicento in Europa', in *Il Mito del classicismo*, Florence, 1964, pp. 47–60

Lee, R. W., *Ut Pictura Poesis: the Humanistic Theory of Painting*, New York, 1967 (first pub. *Art Bulletin*, XXII, 1940, pp. 197 ff.)

Lemonnier, H., *L'Art français au temps de Richelieu et de Mazarin*, Paris, 1893

Mahon, D., 'Nicolas Poussin and Venetian Painting', *Burlington Magazine*, LXXXVIII, 1946, pp. 15 ff., 37 ff.
Studies in Seicento Art and Theory, London, 1947
Poussiniana, Paris, London and New York, 1962 (also pub. in *Gazette des Beaux-Arts*, 1962)

Montaiglon, A. de (ed.), *Mémoires pour servir à l'histoire de l'Académie Royale*, Paris, 1853
(ed.) *Procès-Verbaux de l'Académie royale*, Paris, 1875–1909 (11 vols.)
(with Guiffrey, J.), (eds.) *Correspondance des Directeurs de l'Académie de France à Rome avec les Surintendants de Bâtiments, 1666–1804*, Paris, 1887 (see also Félibien, A., Dussieux, L.)

Montagu, J. (with Thuillier, J.), Catalogue of exhibition, *Charles Le Brun*, Versailles, 1963

Panofsky, E., *Idea*, Leipzig-Berlin, 1924; English translation (by J. S. Peake), Columbia, 1968

Pevsner, N., *Academies Past and Present*, Cambridge, 1940

Posner, D., *Annibale Carracci: A Study in the Reform of Italian Painting around . . . 1590*, London, 1971

Rinehart, S., 'Poussin et la famille dal Pozzo', *Actes*, I, 1960, pp. 19 ff.
(see also Haskell, F.)

Roskill, M. (ed.), *Dolce's Aretino and Venetian Art Theory of the Cinquecento*, New York, 1963

Schlosser, J. von, *Die Kunstliteratur*, Vienna, 1924 (enlarged Italian ed., *La Letteratura artistica*, Florence, 1936)

Steinitz, K. T., *Leonardo da Vinci's Trattato della Pittura . . .*, Copenhagen, 1958

Teyssèdre, B., *Roger de Piles et les débats sur le coloris au siècle de Louis XIV*, Paris, 1957
L'Histoire de l'art vue du grand siècle, Paris, 1964

Thuillier, J., 'Polémiques autour de Michel-ange au XVIIe siècle', *Dix-septième siècle*, 1957, Nos. 36–37, pp. 353–59.
'Pour un corpus poussinianum', *Actes du Congrès Nicolas Poussin*, II, pp. 49 ff.
L'Opera completa di Nicolas Poussin, Milan, 1974
(with Montagu, Jennifer) Catalogue of exhibition, *Charles le Brun, 1619–1690, Peintre et dessinateur*, Versailles, 1963
'Les "Observations sur la peinture" de Charles-Alfonse du Fresnoy', *Walter Friedländer zum 90. Geburstag*, Berlin, 1965, pp. 214 ff.
'Poussin et ses premiers compagnons à Rome', *Actes*, I, 1960, pp. 71 ff.
La Peinture française de Fouquet à Poussin, Geneva, 1963
(with Châtelet, A.)
'Académie et classicisme en France: les débuts de l'Académie Royale de Peinture et de Sculpture (1648–1663)', in *Il Mito del Classicismo nel Seicento*, Florence, 1964, pp. 181 ff.
(see also Bellori, G. P.)

Thomson, C., *Poussin's 'Seven Sacraments'*, Cargill Lecture, Glasgow, 1980

Turner, N., unpublished M.A. Dissertation on Bellori's Descriptive Method, Courtauld Institute, University of London, 1971

Verdi, R., 'Poussin's Critical Fortunes', Ph.D. dissertation, London, 1976.

Vermeule, C., 'The Dal Pozzo-Albani Drawings of Classical Antiquities: Notes on their Content and Arrangement', *Art Bulletin*, XXXVIII, 1956, pp. 31 ff.
'The Dal Pozzo-Albani Drawings of Classical Antiquities in the British Museum', *Transactions of the American Philosophical Society*, n.s., L, Pt. 5, 1961

Vitet, L., *L'Académie Royale de Peinture et de Sculpture*, Paris, 1861

Waterhouse, E. K., 'Poussin et l'Angleterre jusqu'en 1744', *Actes*, I, 1960, pp. 283 ff.

Weigert, R. A., 'Poussin et l'art de la tapisserie: Les Sacrements et l'histoire de Moïse', B.S.P., III, 1950, pp. 79 ff.
'La Gravure et la renommé de Poussin', *Actes*, I, pp. 277 ff.

Whitfield, C., 'Nicolas Poussin's *Orage* and *Temps Calme*', *Burlington Magazine*, CXIX, 1977, pp. 3–12

Wildenstein, G., 'Les Graveurs de Poussin au XVIIe siècle,' *Gazette des Beaux-Arts*, 1955, pp. 73 ff. (actually pub. 1958)
'Note sur l'abbé Nicaise et quelques-uns de ses amis romains', *Gazette des Beaux-Arts*, 1962, pp. 565 ff.

Wittkower, R., 'The Role of Classical Models in Bernini and Poussin's Preparatory Work', *Studies in Western Art*, III (Acts of the Twentieth International Congress of History of Art), Princeton, 1963

Index